造音翻土

戰後台灣聲響文化的探索

目錄

編者簡介（依筆劃順序）

何東洪　現任教於輔仁大學心理系。曾為水晶唱片製作企劃，地下社會 live house 經營者之一。研究興趣包括當代社會與文化理論、通俗音樂社會學、文化政策、文化行動主義。

鄭慧華　獨立策展人，近年策劃「重見／建社會」系列展（2011-2013）、第 54 屆威尼斯台灣館「聽見，以及那些未被聽見的」（2011）……等。台北「立方計劃空間」的成立者之一，關注與研究當代藝術與知識生產、社會實踐之關係，並持續與創作者進行長期合作。

羅悅全　曾編著《秘密基地──台北音樂版圖（Since '90）》（2000）、翻譯《迷幻異域──快樂丸與青少年文化的故事》（2002）。台北「立方計劃空間」的成立者之一，目前持續進行與台灣地下音樂、聲響文化相關之長期文化研究計劃。

作者簡介（依筆劃順序）

王淳眉　台北人，世新大學新聞系畢業，現就讀台灣交通大學社會與文化研究所碩士班。

丘延亮　曾任中央研究院民族學研究所副研究員，投身於原住民文化與運動、社會運動和左翼批判知識的研究，2015 年退休。曾於 1967 年加入許常惠、史惟亮的「民歌採集」計畫。中英著作豐富，近期譯著為《貼身的損友》。

何穎怡　曾任「水晶唱片」企劃與總監，現任商周出版選書顧問，並專職翻譯。譯作有：《乳房的歷史》、《天真的人類學家》、《西蒙波娃美國紀行》、《搖滾神話學》、《嘻哈美國》……等。

林其蔚　從 1992 年開始發表藝術創作，為噪音實驗團體「零與聲音解放組織」成員，1995 年協助策劃台北縣後工業藝術祭。2011 年出版《超越聲音藝術：前衛主義、聲音機器、聽覺現代性》一書。

范揚坤　現任國立台南藝術大學中國音樂學系與民族音樂學研究所助理教授。研究範圍主要針對台灣音樂傳統樂種變遷研究。曾參與「台灣有聲資料庫」製作、編輯與錄音採集工作。

徐睿楷（Eric Scheihagen）　台灣流行音樂研究者。曾為寰宇電台音樂節目「聽誰在唱歌」主持人之一。出版品包括數篇台灣流行音樂相關的文章，以及陳明章、楊祖珺、好客樂隊等台灣藝人的專輯英文文案。曾受邀在國立政治大學等學校講授流行音樂史。

馬世芳　廣播人、作家，著有《耳朵借我》、《歌物件》、《昨日書》、《地下鄉愁藍調》。長年主持 News98「音樂五四三」節目，獲 2014 廣播金鐘獎最佳流行音樂節目獎。曾任數屆金曲獎評審，並任第二屆金音創作獎評審總召集人。

張又升　「旃陀羅唱片」創立者、活動組織者、劇場配樂者、電子噪音創作者、評論者。現就讀政治大學政治學研究所博士班，研究領域為歷史唯物論與政治思想。

張照堂　攝影家、紀錄片導演、視覺藝術家。曾參與台灣、中國、韓國、日本、法國與美國等地的展覽。曾獲國家文藝獎（1999）暨行政院文化獎（2011）等殊榮。2013 年於台北美術館展出個人作品回顧展「歲月／照堂：1959–2013 影像展」。

張鐵志　評論人，曾任《新新聞週報》副總編輯、台北藝術大學與香港中文大學兼任講師、台北當代藝術中心協會理事、國際特赦組織台灣分會理事以及香港《號外》雜誌主編。著作包括《聲音與憤怒》、《反叛的凝視》、《時代的噪音》等。

陳柏偉　「黑手那卡西工人樂隊」創團團長，目前就讀於輔仁大學心理系博士班。

陳界仁　藝術家，其創作主要與來自不同背景的諸眾合作，通過集體搭建場景的工作過程，將拍片現場轉換成被原子化後的不同個體可以相互認識的臨時社群，並在此場域內完成詩學辯證式的影片。曾個展於：台北市立美術館、洛杉磯 REDCAT 藝術中心、馬德里蘇菲雅皇后國家美術館、紐約亞洲協會美術館……等機構，並參與過諸多聯展。

吳牧青　策展人、藝評人、自由文字寫作者。曾任《破報》記者、《典藏・今藝術》採訪編輯，亦曾策劃主辦 Oasis、The Music 台北演唱會、「音樂航空站」音樂節等活動。現為中華民國視覺藝術協會（視盟）副理事長，與國藝會表演藝術評論台專案評論人。

游崴　藝評人，曾任《今藝術》雜誌主編、特約作者。關注 1980 年代至今當代藝術狀況，文章散見各期刊與展覽圖錄。現為倫敦大學勃貝克學院（Birkbeck, University of London）人文學暨文化研究博士候選人。

馮馨　就讀於國立台北教育大學藝術與造形設計學系研究所藝術理論及評論組。曾任 2011 年至 2013 年「失聲祭」專案執行、2013 年「混種現場」策劃人及 2014 年「Project

Glocal Taipei 亞洲城市串流」執行統籌，並為《台灣當代藝術策展二十年》共同作者與編輯。

黃大旺　先天性表演者，曾以「黑暗校園民歌之狼」、「姚映凡」為名發表作品。2002年開始現場表演，其中以「黑狼那卡西」系列表演與三件式迷幻搖滾樂團「LFI」維持最久。表現領域還包括劇場、電影、行為藝術、舞踏、漫畫、影像等。

黃孫權　現任高師大跨領域藝術研究所助理教授，研究專長包含建築與空間理論、文化與媒體、社會運動與跨領域藝術，香港嶺南大學（2005）和中國美院（2013）客座，前《破報》總編輯。著有《綠色推土機》及《除非我們尋找美麗》，譯有《自己幹文化－英國九零年代的派對與革命》。

黃國超　靜宜大學台灣文學系助理教授。長期致力於台灣原住民族運動與部落培力工作。專長領域為台灣原住民族社會與文化、原住民族文學、山地流行歌曲、文化研究與田野調查。

葉杏柔　藝術工作者，現任職於台北數位藝術中心，與王柏偉共同執行「在地實驗計劃論壇」。

劉雅芳　現就讀臺灣交通大學社會與文化研究所博士班，碩士論文探討主題為黑名單工作室的音樂生產。

澎葉生（Yannick Dauby）　聲音藝術工作者，1974 年生於法國，2007 年起生活並工作於台灣。作品形式如即興演出、聆聽活動、出版或聲響裝置。其創作主軸為對於聽覺經驗的實驗和探索，並著迷於民族學與自然科學。近幾年來持續在台灣各地進行田野錄音與發表，未來計劃透過藝術活動、聲音紀錄及教學行動持續在這個島嶼中探索。

鍾仁嫻　淡江大學法文系畢，1989 年開始採訪編輯文字工作至今，文章及編著散見各報章媒體及政府出版品。曾任電台節目製作／企劃／主持、桃園縣九座寮文化協會執行長、客家電視台第一屆諮議委員、《龍潭鄉志》編審委員。

鍾永豐　詩人，詞曲作者，曾參與美濃「反水庫運動」組織工作。1999 年開始與客家歌手林生祥合作創作詞曲，發表「交工樂隊」的《我就等來唱山歌》與《菊花夜行軍》，「生祥與瓦窯坑 3」的《臨暗》、《種樹》等專輯，以及生祥樂隊的《野生》、《我庄》專輯，並多次獲頒金曲獎最佳樂團、最佳作詞人獎。

前言

關乎音樂，不只是音樂

羅悅全

這些事情，純粹是從一群人感受到「我們要有新音樂」的情緒開始。……當時，「為什麼別人都有新音樂，而台灣沒有？」這樣的情緒讓我們打算自己來創造機會和平台。

2013年，為了準備「造音翻土」這個展覽與出版計畫，我訪問了任將達——前「水晶唱片」的成立者。頭髮花白的任將達回憶起「水晶唱片」於 1980 年代的熱情，提到了上述那段話，但在我面前，他的神情看起來卻有些疲憊。

「水晶唱片」在台灣解嚴之際提出「台灣新音樂」的號召，伍佰、陳明章、豬頭皮（朱約信）、黑名單工作室、金門王與李炳輝……等等所謂「新台灣歌謠運動」的重要藝人的早期的錄音都是由這家唱片公司製作與出版。這家曾經為當時的台灣本土音樂打造出未來二十年願景的唱片公司，於 2006 年默默地結束營業。

在「造音翻土」的研究準備期間裡，我們反覆在史料中看到類似的問句：1962 年，許常惠與史惟亮在《聯合報》以「我們需不需要有自己的音樂？」展開對話；1968 年，《今天》畫刊的「熱門音樂」專題文章裡問道：「我們的年輕人是否需要自己的音樂？」；1978 年，李雙澤在演唱會裡對鼓噪的觀眾喊著：「我們自己的歌在哪裡？」；1995 年，「北區大專搖滾聯盟」在演唱會海報上寫著：「屬於我們的搖滾是什麼？」這個清單可以無限列下去，相信讀者心裡也有幾個類似的提問——我們總是在渴望著別人有、我們沒有的音樂類型、創作環境、展演範式。這些不同年代裡的相同質問，總是基於對現況的不滿而生，如果足夠強烈，通常是一場改革運動的開始，就像「水晶唱片」當年在任將達所說的那種時代激情下展開「台灣新音樂」的推廣行動。這些運動所產生的成果，逐漸累積構成了我們現在的音樂環境。但是，為什麼這個問題會不斷地重複出現？無論「我們」怎麼追趕，前方總會樹立起另一個「別人有，我們沒有」的音樂類型和創作展演範式，等著另一個「我們」追逐。

我想起神情疲憊的任將達，像他們這樣勇於夢想和實踐的造音者，雖然不是未曾受到肯定，但他們當時超越時代的願景，似乎已是與現在無關的前朝舊事。或許更應該探尋的問題是：到底是什麼樣的歷史因素讓我們總是在追問同一個問題，卻又屢屢陷入同樣的困境？又是什麼樣的精神構造與文化想像切斷了這些歷史片段的連結關係，而關於我們自身的脈絡始終闕如？

儘管這是個複雜的議題，不僅僅是關於音樂，它可能是這數十年來深植於我們文化藝術和其現代性語境中的核心問題。「造音翻土」這項研究、展覽與出版計畫以此為問題意識，並且嘗試找到一種可能的歷史敘事，把傳統音樂、民謠、流行音樂、搖滾、電子音樂甚至聲音藝術等等聲響創作與展演，都放進「造音」和「聲響文化」這種概念裡，將這些曾經發生過的「造音運動」以不同於過往音樂歷史書寫方式連結在一起思考、重看／聽，以展開另一條認識的路徑，也再次以另一種鋪述的嘗試，探討以上的疑問。這項計畫所蒐集到的史料，包括唱片、卡帶、CD、海報、書刊、照片、紀錄片，曾於 2014 年於台北北師美術館與高雄市立美術館展出，展覽結束後，研究成果以書籍的形式再度發表。除了展覽中陳列的史料、創作和說明文字外，還邀集了二十多位相關領域的學者、作家、藝術家、唱片蒐藏家與展演企劃者針對相關主題發表著述。

不過，如此龐大的題目，策展研究團隊在人力、時間與經費等現實條件的限制下，面臨許多不得不縮小討論面的抉擇，在計劃初期割捨了部份可以更深入的子議題。即使如此，這樣的歷史敘事仍十分複雜，無法用簡單的線性敘事來結構。因此，我們將這些展出材料，以其所觸及的議題大致區分為五個約略的歷史階段，但各個階段之間仍然有著許多內在意識、思想層面的交錯與重疊，它們的關係可以用不同的議題方向、創作方式與思考再重新勾劃與組合，它甚至可能成為另一本呈現讀者心中脈絡的書。本文後附一幅關係圖，我們鼓勵讀者（不同世代、不同音樂品味）隨意翻閱這本書，找到你感興趣的文章，再循著這篇文章的「關係網」翻到另一篇文章繼續閱讀，從中去發現更多的連結、辯證關係和對話可能。如此，我們或可初步理解和回答文前所述的問題。

至於這幅關係圖中的各個節點是以何種方式連接起來？我想借用任將達在訪談中的話來解釋：

> 我們可能是藉著音樂這樣的一個媒介在傳遞某種訊息。我們在音樂裡留下了共同的意識，而不只是共同的記憶。你記憶裡的音樂不會只有音樂，那個共同的意識也不只是音樂，好像不是。

前言

「造音翻土」關係圖

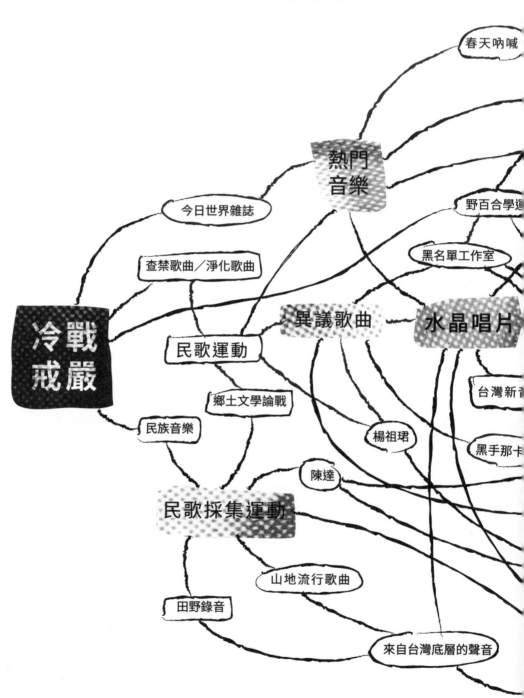

野台開唱

地下社會

黃大旺

地下刊物

濁水溪公社

胝陀羅公社

**噪音
運動**

在地實驗

聲音藝術

王福瑞

零與聲

失聲祭

吳中煒

和Party

陳明章

甜蜜蜜

瑞舞運動

戰鬥舞

未約信

電音三太子

工樂隊

破爛生活節／後工業藝術祭

桃園搖頭店現象

台灣有聲資料庫

造音翻土

展覽導論 [1]

何東洪、羅悅全、鄭慧華

讓大眾遺忘，讓大眾相信，讓大眾沉寂。在這三種情形中，音樂都是權力的工具。今天，在重複之外，有一種自由——不僅僅是一種新的音樂，可以說是第四種音樂的實踐。它預示了新的社會關係的來臨。音樂正演變為作曲。[2]

——賈克・阿達利

自盧梭羅（Luigi Russolo）於 1913 年發表《噪音宣言》以來，越來越多的現代聲響創作實踐裡，傳統音樂美學與構成方法已不再適用，取而代之的是透過科技、媒介、身體的諸多領域去「處理」聲響，並且把聲響作為整體生活的組成部分。換句話說，現代聲響創作實踐已非古典意義上的作曲、吟唱、演奏所能描述，這種實踐我們先暫稱之為「造音」。本計畫所說的「造音」，指的是對聲響的處理（management），但無論其所產生的聲響是音樂或非音樂，「造音」仍然具備了基本的溝通性，除了個體的滿足，也總是同時關乎與他人（也包括設想的聽眾）的社會連結。

例如 1997 年水晶唱片出版的一張專輯《浪來了：傾聽・台灣的話》，內容為錄製於花蓮吉安鄉的 47 分鐘海浪拍岸聲，它是自然、非人造的聲音，但這聲音經過錄製後發行，標以「台灣的話」，即是具有特定政治意涵宣稱的聲響，一種「造音」。又例如約翰・凱吉（John Cage）著名的〈4 分 33 秒〉，寂靜無聲，但在一場與觀眾互動的表演裡，演奏者刻意留白，讓人們靜默聆聽周遭的聲音，則使寂靜轉變成一件聲響事件。從製造到聆聽，聲響被社會性地體驗、賦予意義，在其中，社會關係得以維持與鞏固、協商與逃逸、反叛與顛覆。

「造音」的提法有一部分來自阿達利（Jacques Attali），他把音樂視為真實世界的隱喻，是結構社群、集體的工具；為了鞏固權力，噪音必須被控管與壓制。阿達利也提出了

一種自由自在、創造差異、不為資本累積、不為權力服務的「作曲」想像，一種預示未來的、從規訓與秩序解放出來的新的社會關係。在此我們擴大同時也縮限阿達利的說法，以「造音」回應他所論述的「噪音」與「作曲」。一方面，「造音」是「作曲」的擴張，作曲關於音樂，造音則包含了聲響的可能組織的處理；也就是說，我們以「造音」來跨越「音樂類型」的分析藩籬，重新聆聽不同時空脈絡裡，「造音人」與權力在消音、規訓、閃躲、協商、拮抗與顛覆的可能交鋒下所展開的文化與政治意義。

本計畫試圖從上述觀點出發，反思與重構戰後台灣社會的「造音」運動。換句話說，其目的不在於清查與盤點台灣的聲響文化，也非試圖重述前人業已發表、整理的通俗音樂編年史。我們更關注以聲響作為社會感知內核，反思或挑戰既有秩序的文化運動。

「本土性」的造音重構

我們以「本土化」這個台灣現代性形塑歷程下（歷經殖民統治、威權統治、西式現代國家）難以迴避的課題作為串聯的主線索，從歷史的社會土壤裡著手，重新翻、掘、找，以系譜學的方法爬梳聲響「本土化」的軌跡，並思考它再一次被「造音」轉化的可能——我們稱這些過程為「翻土」。

本土化，像民族主義一樣，在特定脈絡下可以是進步的，也可能是保守的。基於在地文化或是政治主體的必要，本土化被提為問題意識可以追溯到 1930 年代的日治時期，歷經 1977 年戛然而止的「鄉土文學論戰」，直到 1980 年代以降，才在黨外與社會／政治運動撐起的各式各樣論述空間，被台灣社會各種領域廣泛地意識到。反映在聲響運動的軌跡裡，例如 1960 年代中的民歌採集運動，歷經 1970 年代的「唱自己的歌」的民歌運動，到 1980 年代末 1990 年代初的「新台語歌謠」風潮的更迭。但是，關於本土性的討論很容易落入一種文化本質論的框架中。若將「本土化」簡單理解為對於「外來」的抵抗，彷彿「本土性」有著一種純粹、原真、去歷史，未曾遭受外來「汙染」的本質，就有將「台灣文化」與「日本／西方／中國文化」二元對立化的危險。

「土的味道，哪裡是芬芳的？都是充滿農藥的味道！」音樂創作人鍾永豐曾如此說道。土地的芬芳對比刺鼻的農藥味，正可以作為我們思索「造音翻土」的恰當隱喻。如果我們同意阿達利所說的：音樂是「一個戰場」，應該要從中找出「一個可能的新的政治與文化秩序的宣示」，那麼，如何從我們自身的聲響土壤裡，考掘出非民族主義，甚至是揚棄狹義本土主義的本土性，則可能是一種造音的另翼出路，也就是去「翻土」——翻轉或鬆動「本土」的意涵。「翻土」在本計畫中有雙重意義：一是本計畫的假設——台灣造音歷程中，不斷對「本土性」的重新指認、宣稱與推翻；二是本計畫的方法——試圖重新回憶與轉譯這段台灣通俗音樂／聲響本土化歷程，審視本土的文化紋理。

欲往歷史的土壤裡翻、轉，尋找台灣的造音如何去翻、轉本土性，我們作了「本土性系譜學」的考察，也就是說，將每一個階段中的聲響實踐的類型分野打破，以問題意識——造音的社會屬性與能動性——取而代之，展開「本土性」的另翼想像。「另翼」這個詞彙雖然是從 alternative 翻譯而來的，但本計畫並不單取其原意，而將其拆解為「翻轉（alter）」與「本土（native）」，並進一步在中文裡演繹出「另逸／藝」等多重意涵：另逸，身體的逃逸、踰越與愉悅；另藝，另一種藝術取徑。這種系譜學的構成，一方面將歷史重新問題化，另一方面，也將這些聲響文化所對應／表達的方式視為本土化過程中，一種歷史性的變種與混雜之物。

依據以上演繹，我們將戰後台灣的聲響文化區分為數個造音敘事，以五個章節作為主要動線：

- **控管與隙縫**：此章節呈現了部分台灣戰後法西斯政權與冷戰結構下的聲響文化。戒嚴時期，當權者對於台灣通俗音樂實施了嚴格的文化治理，包括歌曲審查、電波管制與出版管制。不過，隨著美軍協防而進入台灣的美國通俗音樂，在西化／現代化的意識形態的傳播下，都會年輕人接受了另一種全球冷戰結構的「現代化」聲響治理，這相對於審查制度與本土通俗音樂而言，「熱門音樂」成為一種對於規訓的逃逸。

- **聲響翻土**：1966 年由許常惠、史惟亮發起的民歌採集運動是當時對於「我們需不需要有自己的音樂？」之提問的行動。此運動的餘波是恆春民謠歌手陳達被台北知識圈發掘，雖受到文化論述的重視與討論，但當時國語唱片工業鮮少回應，直到解嚴之後，新一波的本土反思運動才開始試圖連結到陳達，並以另一種方式重新回應了許常惠、史惟亮的提問。

- **另翼造音**：當李雙澤於 1976 年於演唱會中公開質問「我們自己的歌在哪裡？」之時，就已正式宣告「唱歌」有時並非純音樂行為，還可以是社會行動與政治造音。本章節敘述了李雙澤、楊祖珺到解嚴後的左翼政治行動樂團的歷史，以及 Live House「地下社會」遭到排除的事件。此外，原住民如何在漢人主流音樂脈絡之外唱自己的歌，也是本章節的子題之一。

- **另逸造音**：自戒嚴的規訓身體叛逃出來的行動，在 1980 年代初即開始在行為藝術、小劇場領域中醞釀。解嚴之後，造音的身體叛亂、逃逸逐漸走上高峰，包括後來被總稱為「噪音運動」的一連串公開表演，以及演變為社會事件與文化現象的「瑞舞運動」。

- **另藝造音**：2000 年前後，「聲音藝術」一詞的被運用，讓造音的可能性不斷被擴張與辯證，並且以多種方式實踐，成為另一種專注於聲響實驗與討論的藝術形式的取徑。

這個章節邀請的是 1990 年代至跨世紀之交，集中關注台灣聲響實驗發展過程且擁有完整紀錄的組織「在地實驗」，以及目前致力於聲響思考、開發與表演形式的活躍團體／藝術家，包括「失聲祭」、「旃陀羅公社」、黃大旺。

除了歷史文件的陳列之外，本計畫同時邀請數位藝術家／聲響創作者及組織以影音、裝置、繪畫作品參與展覽的部分，包括陳界仁、鄧兆旻、張照堂、姚瑞中、王明輝、王福瑞、朱約信、洪東祿、Floaty、澎葉生、黃明川、黃大旺、「失聲祭」、「旃陀羅公社」、「在地實驗」、陳懷恩和黃孫權與複島團隊。他們在展中的作品並不只是歷史敘事的證據或附和，相反的，它們的角色更像是對這些歷史述事的意涵拓展，並且，他們就是以不同形式去「翻土」的「造音人」。

本計畫所提的「造音」系譜與每個「翻土」的契機，既是現實的，也是想像的。雖然我們參照了阿達利對於噪音與權力之關係的提法，但不完全認同他從西方歷史所考查出的進程，畢竟，依附於西方的脈絡來理解自身文化是一種妄想，我們希望從自己的歷史裡，重新整編這些造音的社會關係。此外，本計畫所欲提出的，並非一套完整的台灣聲響文化歷史，而是一種「聆聽與解釋台灣聲音的態度」，如同音樂文化研究者何穎怡在《台灣的聲音》的發刊詞裡所說的：「這個態度是，我們相信聲音是歷史的一環，而歷史的書寫可以是以人民為主體的，裡面揉浸了聲音與生活、聲音與人民、聲音與社會的多層互動。」「造音翻土」承接這樣的態度，嘗試透過聽覺感知進入歷史之中作翻轉，並且期待它可以是邀請討論的起點。

1　本篇展覽導論原刊載於「造音翻土」展覽之導覽手冊。

2　賈克・阿達利（Jacques Attali），《噪音：音樂的政治經濟學》（*Bruits: Essai sur L'économie politique de la musique*），時報文化，1995，頁 25。

控管
與
隙縫

所謂「現代化」者，就是要「科學化」、「組織化」和「紀律化」，概括的說，就是「軍事化」。

——蔣介石，《新生活運動第二期目的和工作要旨》，1936

台灣戰後通俗音樂在長達近四十年戒嚴威權統治（1949-1987）
與全球冷戰結構的雙重主導力量下，發展出與統治政權在意
識型態上糾結的面貌。

「禁歌」是國家機器干預人民娛樂、休閒的文化治理手段，
是權力的附屬物。台灣第一首禁歌為日治時期泰平唱片所出
版的〈街頭的流浪〉（1934）。同一時期，國民黨在中國推行「新
生活運動」，在全國人民生活軍事化的目標下，治理手段亦
包含查禁流行歌曲。1949年國民黨政府遷台，開始一連串越
來越嚴厲的歌曲審查制度。在治理技術上，另方面又配合著
鼓勵／欽定「優良歌曲」的公開甄選、「政戰系統」的專業寫
歌，並與特定唱片公司合作，塑造了解嚴前的通俗音樂的主
導文化政治。在此政治控管情形下，日常生活中的各種社會
人文議題，要麼噤聲，要麼必須迂迴尋找出路——雖然官方
可以控制傳播媒體，卻無法禁絕唱片的非法生產與地下流通
管道。甚至由於民眾好奇的心理，查禁動作有時候反倒成為
一種免費宣傳。換言之，隙縫就在這些「天羅地網」之中。

全球性的冷戰結構在圍堵共產主義與發展自由經濟雙翼下，
與國民黨的法西斯政權共構一張堆疊的網絡；由經濟「現代
化」所撐起的「美國」文化與意識形態，經由美軍駐守與通
俗文化的傳播，形成另一組「控管與隙縫」的辯證關係。例
如由美國國務院在遠東發行的文化宣傳刊物《今日世界》
（1952-1980），以及美國通俗音樂，對很多的台灣青年而言，
既是洗腦也是逃脫的思想資源。1960年代中期至1970年代
初，因越戰後勤需要，在台美軍最多人數達十七萬名，美國
通俗音樂得以在台灣主要城市風行。搭配加上翻版唱片產業
的發達，台灣的通俗音樂聲音地景裡有了一個「本土」的對
應面——「熱門音樂」。

「美國因素」就在這樣的脈絡下，在我們的社會聲響軌跡裡
留下矛盾與曖昧感。直到1970年代中的民歌運動，這種曖昧
感糅合了新的聲響，並產生了新的爭議：什麼是「我們的」？
什麼是「外來的」？

（何東洪、黃國超）

細數禁歌淨曲的故事

徐睿楷（Eric Scheihagen）

在台灣流行音樂史很長一段時間裡，詞曲創作人及歌手都曾經面臨歌曲審查制度。這樣的審查制度有著多種不同的管制形式，並且由多種不同的機構執行評審。這些機構不一定是政府部門，其結果也各有不同——包括強迫改寫歌曲、禁止公開播放和禁止公開演唱，甚至是完全禁止發行。在二十世紀中期，政府的審查制度較為被動亦無章法，直到了戒嚴時期的最後十年，審查制度才較為系統化。但即使到了解嚴之後，具有煽動性內容的歌曲仍然遭到某程度的審查。

日治時期到1950年代

歌曲審查最早已知的案例可以追溯到日治時期，發行於1934年末的〈街頭的流浪〉，內容描述失業男子在街頭遊蕩，像是歌詞中的「頭家無趁錢 轉來食家己」，原因為殖民政府並不贊同曲中對於社會問題的負面描繪，它在發行近一個多月就被查禁。由於它的遭禁被後來的報紙廣為提及，再加上它的時代久遠，〈街頭的流浪〉因而被稱為台灣的第一首禁歌。

到了戰後，流行歌曲審查制度並未終結，相反地，新的審查制度以各種名目強加在台灣的流行音樂產業上，維持了近半個世紀。國民政府接收台灣之後便力行查禁的是被認定為親日的歌曲，包括各種被視為日本戰時的宣傳翻唱歌曲，即使是它們已經被賦予新的歌詞內容，例如文夏的〈媽媽我也真勇健〉，原曲是改自鄧雨賢於1939年所作的〈鄉土部隊の勇士から〉（鄉土部隊之勇士的來信）；而「宣揚社會主義」的歌曲如〈漁光曲〉和〈義勇軍進行曲〉早在國民政府撤退來台之前就已被禁；還有「黃色歌曲」——雖然大多只能算是浪漫調情，並非真正的色情——如〈天涯歌女〉、〈桃李爭春〉、〈桃花江〉、〈三年〉、〈何日君再來〉和〈魂縈舊夢〉。

因其他原因被查禁的，還有〈補破網〉、〈收酒矸〉與〈杯底不可飼金魚〉等三首河洛

語經典歌曲。〈補破網〉發表於 1948 年，也就是二二八事件後一年。雖然這首歌的靈感並非直接地來自需要弭平的社會傷痕，但它確實精準地捕捉了時代感。然而，當局查禁它的理由並非其與二二八事件的關係，只是認為李臨秋最初所寫的兩段歌詞太過消極負面，因而逼迫他寫出第三段歌詞，加入快樂的結局。後來李臨秋說，他寧可人們不唱出那段受到脅迫所寫出的第三段歌詞。〈收酒矸〉的情況有如日治時期歌曲〈街頭的流浪〉，因刻劃出台灣過於淒涼貧困的情景而被禁止。1949 年，由呂泉生作詞曲的〈杯底不可飼金魚〉是另一首當時著名的禁歌，呂泉生的靈感來源顯然是二二八事件之後，身處於台灣的各民族之間的緊張關係。

混亂的審查制度

必須要強調的是，戰後的二十年間，多數的審查往往雜亂無章，不同的歌曲也許是被不同審查單位禁止，執行手法也不一致，所謂「查禁」可能是禁止播放或現場演出，但仍可發行，但也可能是全面的禁止。有些歌曲則可能在被禁一段時間之後又被解禁。若是唱片裡的其中一首歌被禁播，DJ 通常會在唱片的曲名上標註「×」、「禁」，或是劃掉標題，有時是用膠帶貼在唱片的音軌上，使之無法播放；最極端的情形是破壞唱片。審查制度同樣適用於現場演唱。著名的台語歌手洪一峰曾說，有一次他在電視節目中演唱歌曲〈寶島四季謠〉，唱到「春天時，草山……」，節目突然被中斷，後來才知道，原來當時蔣介石已將草山更名為陽明山，而舊名已經被禁止使用。

在戒嚴的最初十幾年，除了地方政府與省政府，主要審查工作由警備總司令部（權責為維持戒嚴令與鎮壓異議者）負責。當時的審查制度較為被動，往往在歌曲廣受歡迎之後才實施查禁，導致某些專輯在查禁之後名聲大噪而造成反效果，例如帶有性暗示的高雄民歌〈鹽埕區長〉，在 1964 年發行被查禁之後，反而在南台灣大為流行。

面對審查制度的刁難，唱片公司常用改名作為偷天換日的應付對策，例如 1967 年謝雷演唱的〈苦酒滿杯〉遭到當局以太

1971 年由內政部頒布的《查禁歌曲》手冊。

郭萬枝《鹽埕區長》，1964。（出版：天使唱片）

謝雷《苦酒滿杯》，1967。（出版：海山唱片）

姚蘇蓉《今天不回家》，1969。（出版：海山唱片）

過晦暗和憂鬱而查禁，唱片公司重新發行的版本並未將該曲刪除，只是將專輯名由原本的《苦酒滿杯》改為《男人的眼淚》，並將專輯中的〈苦酒滿杯〉改名為〈酒與人生〉。另兩個改名就過關的例子是〈向日葵〉（查禁原因是當時向日葵被誤會為中國共產黨的「國花」）和〈今天不回家〉（查禁原因是傳遞了「不健康」的訊息），後來分別改名為〈金黃色的花蕊〉和〈今天要回家〉就得以重新發行。演唱〈今天不回家〉的是姚蘇蓉，她後來的遭遇就沒那麼容易解決了。姚蘇蓉因為在歌廳演出時應觀眾要求而演唱禁歌〈負心的人〉，歌星證（歌手必須取得此證照才能合法登台演唱）旋即被吊銷，迫使她離開台灣，改至香港和東南亞繼續歌唱事業。諷刺的是，姚蘇蓉在海外走紅卻助長了台灣地區以外的華語流行歌曲產業，促使台灣取代香港成為國際華語流行音樂產業的中心。

語言也是審查制度的主要目標之一。當電視成為比收音機更重要的流行音樂媒體時，政府亦使用其作為推廣國語的工具，並壓抑河洛話、客家話與各種原住民話等地方語言。非國語歌曲能夠被播放的機會極為有限，以至於河洛話流行音樂產業在 1960 年代末期急遽地下滑，如洪一峰得赴日才能繼續其歌唱事業。而客家和原住民音樂則因尚不在主流產業之內，受審查程度的影響也較不明顯。

1970 年代：逐漸系統化的審查制度與「淨化歌曲」

1973 年，出版法頒佈，共列出十二條歌曲查禁的理由：「違反國策」、「為匪宣傳」、「抄襲匪曲」、「詞意頹喪」、「內容荒誕」、「意境晦淫」、「曲調狂盪」、「狠暴仇鬥」、「時代反應錯誤」、「文詞粗鄙」、「幽怨哀傷」和「文理不通意識欠明朗」。數年後，新聞局發布了載有九十一首歌的禁歌清單，其中包含〈向日葵〉、〈夢醒不了情〉、〈只要為你活一天〉、〈回頭我也不要你〉、〈愛情如水向東流〉、〈一寸相思淚未盡〉、〈今夜你不要走〉、〈交叉線〉、〈一條日光大道〉、〈熱情的沙漠〉、〈月亮代表我的心〉……。現今回頭來看，諸多歌曲被禁的原因仍然模糊不明：〈熱情的沙漠〉無疑是因為其中的一聲「啊～」被認為帶有性暗示而被查禁；〈一條日光大道〉

可能是因為提及太陽（令人聯想到被稱為「紅太陽」的毛澤東）而被禁止，另一種說法認為被禁原因是歌詞裡的外語「Kapa」（原意是日文的「河童」，審查當局通常不喜歡外來語，因為擔心可能帶有禁忌的含意）。

歐陽菲菲《熱情的沙漠》，1977。（出版：海山唱片）

同一時期，政府開始著力推廣被認定為「健康」、「乾淨」的「淨化歌曲」，包括〈台灣好〉、〈桃花舞春風〉、〈梅花〉、〈中華民國頌〉等愛國歌曲，或是像〈友情〉這種被認為有正面意義的歌曲，並要求歌手必須演唱一定數量的淨化歌曲才能保有歌星證。同樣的，電視節目亦被要求淨化歌曲至少需占全部播出時間的三分之一，這對電視節目主持人來說是額外的負擔，1970 年代末，身兼歌手的楊祖珺在她主持的民歌節目「跳躍的音符」裡，若是節目來賓無法唱到足夠數量的淨化歌曲，便得自己演唱。楊祖珺並非國民黨的支持者，最終忍無可忍，決定辭去這個節目主持工作。楊祖珺或許是校園民歌運動中面臨最多審查的歌手。1979 年，新聞局規定所有歌曲必須在發行或公開播放前都送審，換句話說，政府開始更積極地進行審查，而非事後再查禁，其委員會每週都會審議新發表的歌曲並且判定是否適合發行或廣播，一首歌曲可能被判定能夠發行卻禁行廣播，或是駁回要求更改內容。這套審查系統準備就緒的那年，楊祖珺正錄製其首張個人專輯，她希望能收錄幾首李雙澤（民歌運動發起者之一）的歌曲。其中的〈美麗島〉雖通過了發行審查但卻不能夠公開播放，因為委員會認定此曲具有「台獨」的意味。而楊祖珺希望收錄李雙澤其他的歌曲，像〈少年中國〉和〈老鼓手〉，甚至是連發行都被禁止——前者被認定嚮往與中共統一，而後者則被認為是對自由與民主的反諷。這張專輯最後只收錄了一首李雙澤的歌〈美麗島〉，但之後因為楊祖珺頻繁地參與社會運動而被認定為「問題人物」，專輯也在發行不到一年即下架。

不過，當時甚至看似無政治意識的歌曲亦需面臨審查，例如〈橄欖樹〉這首歌雖是李泰祥最著名的作品，它在發行時大受歡迎但後來仍然被查禁，原因是歌詞中這句「不要問我從哪裡來／我的故鄉在遠方」；聽來也是非常無害的〈抉擇〉，據說是歌詞裡的「尋覓雨傘下哪個背影最像你／啊！這真是個無聊的遊戲」、「臉上交橫的是淚是雨……卻不知小雨是否

齊豫《橄欖樹》，1979。（出版：新格唱片；圖片提供：滾石國際音樂〔股〕）

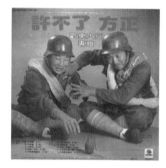

許不了與方正《歡樂大兵》，1981。（出版：滾石唱片）

蘇芮《「搭錯車」電影原聲大碟》海外版，1983。（出版：飛碟唱片）

能把你打醒」等等數句都有問題，後來修改歌詞才過關。唱片公司原先以為這首歌是相當容易獲得批准，送審前即已壓片，沒想到送審三次才通過，最後只得收回重壓。

委員會的歌曲審查讓詞曲作者、製作人和唱片公司面臨諸多困境。由於難以預測哪些內容可能會被禁，創作者們試圖自我審查以確保能夠過關，但仍不時會遇到麻煩，甚至即使通過審查也不一定有保證，1981 年發行的〈大兵歌〉即是其中一例。因接獲投訴說此曲歌有侮辱軍人之嫌，新聞局便藉口宣稱其發行的版本不同於送審通過的內容，進而懲處滾石唱片，但其實送審版本和最後版本並無太大差異。

1980 年代：鬆中有緊的審查攻防戰

整個 1980 年代，專輯上的歌曲都標記有當期通過審查會議的編號（如「審 148 次」或「審 178 次」）。至 1988 年為止，320 場的會議中審查了超過兩萬首歌，其中約有六分之一未通過審查，超過九百首歌通過發行審查卻未過廣播審查。1980 年代中期，絕大多數的歌曲似乎可以輕易地通過審查，但部分原因是詞曲作者的自我審查和發行商及唱片公司對於題材的自我設限的結果。

儘管政治迫害與過去白色恐怖的年代相較已經寬鬆許多，但 1980 年代的知名創作歌手羅大佑仍遭遇到諸多審查的問題。他的首張專輯《之乎者也》一發行就獲得商業的成功，其機智和帶有社會意識的歌詞及搖滾導向的編曲吸引了年輕的知識分子，但這張專輯的同名曲因為這句歌詞「歌曲審查之／通不通過乎／歌曲通過者／翻版盜印也」而被審查員駁回，羅大佑故意將這段改寫成「眼睛睜一隻／嘴巴呼一呼／耳朵遮一遮／皆大歡喜也」稍微挖苦了審查制度。雖然新版本通過了發行審查，卻仍然被禁播。羅大佑 1983 年的第二張專輯《未來的主人翁》的主打歌〈亞細亞的孤兒〉為了讓審查員相信這首歌的內容是關於東南亞的難民，羅大佑加入了副標題「紅色的夢魘——致中南半島難民」，然而實際上內容卻是關於討論更加敏感的台灣議題。1984 年，羅大佑的第三張專輯《家》有更多的歌曲未通過審查，包含〈吾鄉印象〉、〈耶

穌的另一個名字〉和諷刺歌曲〈超級市民〉。

同時代的詞曲創作人侯德健也面臨了審查的困境，雖然他曾寫出富有國族情懷的〈龍的傳人〉。侯德健在 1982 年末發行了個人專輯《龍的傳人續篇》包含許多深入探討社會議題的歌曲，有一首與羅大佑同名異曲的〈未來的主人翁〉以批判的角度討論教育，不意外地亦未通過審查。或許部分出於對審查制度的挫折感，他在 1983 年經由香港前往中國，使他成為國民黨眼中的叛徒。侯德健那首作為電影《搭錯車》配樂而走紅的歌曲〈酒矸倘賣嘸〉，原本將收錄於蘇芮 1983 年的專輯，卻因他的「叛逃」被抽走。

1987 年解嚴後，多數的政治限制措施被放寬，新聞局的歌曲審查制度於 1990 年結束，這段時間裡，雖然歌曲相較於過往幾年更容易通過，但有些敏感議題的歌曲仍會被禁。例如黑名單工作室於 1989 年所發行的專輯《抓狂歌》，其中收錄有探討當時台灣政治氛圍的歌曲〈民主阿草〉，它的諷刺和觀察太直接，太過於政治敏感而被禁播，但另一種說法是這張專輯並未被官方宣布查禁，而是當時正值立委選舉，各廣播電台因而自我審查致拒絕播放。最後一張被查禁的專輯是龐克搖滾歌手趙一豪於 1990 年發行的《把我自己掏出來》，其中的〈把我自己掏出來〉、〈改變〉和〈震動〉被認定因晦澀、有性暗示等等理由查禁，唱片公司只得把歌名分別改成〈把我自己收回來〉、〈這幾天〉和〈創造〉之後重新發行。

1990 年代之後：審查制度的終結與自我審查

隨著官方審查制度的結束，歌手和詞曲創作者能夠更自由而直接地表達具爭議性的政治和社會議題。1994 年的林強《娛樂世界》和黃舒駿《我是誰》兩張專輯，都某程度的挑戰了禁忌，這反映出歌手的創作空間有了一定的進展。但即使是政府停止審查歌曲，也不表示審查制度不復存在。例如黃舒駿的專輯《我是誰》的兩首音樂錄影帶〈我是誰〉和〈見怪不怪〉遭到中視編審組拒絕播放，而衛視音樂台則接受了修改過的〈我是誰〉，但仍要求〈見怪不怪〉的影片做較大幅度的改變，甚至是要求更改歌詞內容，最後黃舒駿只好放棄公開播放此

控管與隙縫

趙一豪《把我自己掏出來》卡帶，1990。（出版：水晶唱片）

曲。結果,不論是《娛樂世界》或《我是誰》,跟兩位歌手早期的專輯相比較起來,都銷售不佳,除了不能公開播放,絕大部分是因為多數台灣流行音樂樂迷相對保守的音樂品味。雖然樂迷的保守主義可能有許多理由,但一個最顯著的原因可能是這幾十年下來的審查制度留下病入膏肓的遺毒,多數的台灣聽眾在某種意義上已經被規訓成為偏好狹隘和抒情的曲風。儘管今日許多的年輕樂迷完全無法察覺到台灣音樂審查制度的歷史,但它毫無疑問的是台灣流行音樂演變的主要因素,這些都是想要了解台灣樂壇背景的人們所必須注意到的。

(翻譯／王萱)

三個政權都要查禁的〈何日君再來〉

電影《何日君再來》的廣告，1966。
（圖片攝自香港報紙）

在禁歌史中，〈何日君再來〉是特別有趣的案例，這首沒有政治意涵的軟調情歌，無論在中國或台灣，都遭遇到不同政權的查禁令。它原本是在 1937 年由作曲家劉雪庵（別名晏如）為「三星牙膏」投資的歌舞片《三星伴月》所作的插曲，詞作者為該片編劇黃嘉謨（筆名貝林），由周璇演唱，於上海錄音，在 1938 年發行並很快地流行起來，尤其是在日裔歌手李香蘭（山口淑子）灌錄華語和日語版本之後，連在日軍軍營內都大受歡迎。與中國交戰的日本司令以「靡靡之音，渙散軍心」為由下達禁唱令；又因為它在日本占領區大流行，且被占領區政府在戰爭瀕臨敗退之時將曲名竄改為「賀日軍再來」作為最後掙扎的宣傳，震怒的蔣介石於是下令全國禁唱。

國民黨撤退來台後，這首歌仍在「查禁歌曲」名單之列，一種說法是因為詞曲作者都留在大陸，令當局心有顧忌。但留在大陸的劉雪庵卻也因為這首「反動歌曲」、「漢奸歌曲」、「黃色歌曲」而被打為右派，文革時期幾乎被打死。

但這首歌在當時未解禁的理由可能只是因為禁令是由蔣介石親自下達，日後也無人敢提解禁。不過，香港邵氏公司於 1966 年拍了一部同名電影《何日君再來》並以其作為配樂卻未在台灣被查禁。而鄧麗君最早所演唱的版本是在 1967 年《鄧麗君之歌》專輯中，曲名標為〈幾時你回來〉。日後在 1970 年代唱遍華人世界的鄧麗君演唱版本是 1978 年她在日本寶麗金發行的，在台灣翻版唱片上則標為〈何日你再來〉、〈何日君歸來〉，這些改名手段都是為了規避模糊不清的歌曲管制。台灣於 1979 年正式讓這首歌解禁，但它又在 1980 年代初為中共當局以「精神污染」為由宣布查禁。（羅悅全）

台灣熱門音樂場景下的「陽光合唱團」

採訪、撰稿／王淳眉、何東洪、鍾仁嫻

控管與隙縫

1960 年代的台灣熱門音樂翻版唱片，曲目多來自美軍電台。

就這麼熱門起來

1960 年代，由於冷戰結構下美國軍事、政治與文化力量的部署，美國通俗音樂在世界各地對青年文化與通俗音樂均形成重大的影響，戒嚴統治下的台灣也不例外。1968 年第 37 期《今天》畫刊製作長達二十八頁的「1956～1968 台灣熱門音樂發展史」專題，首度完整呈現了台灣戰後在地（西洋）熱門音樂場景。

「熱門音樂」一詞是由廣播主持人費禮所命名，指的是美軍廣播電台（American Forces Network Taiwan，簡稱 AFNT，1979 年後轉型為 ICRT）播放而受都市年輕人喜愛的美國通俗音樂。由於 1950 年代的韓戰，台灣被納入美國在亞洲的政治／軍事部署範圍，用以圍堵共產左翼勢力，隨之來台的美軍，直到越戰，最多高達二、三十萬人。

國防部為了服務在台美軍，於 1955 年在軍中廣播電台成立「中美軍人之聲」，1957 年美軍接手開始獨立製作，1966 年增設調頻頻道（FM），是國內首家調頻電台。而台北美軍電台隸屬於美國海軍總部海軍廣播電台，總部在華盛頓，節目製作中心於洛杉磯，其中百分之七十的節目由美國直接提供，透過美國唱片公司交由美國軍方的唱片，「American Top 40」

遂成為當時年輕人最快接觸最新熱門音樂的管道。

隨著美軍電台的到來，1950 年代末至 1960 年代中期，也陸續出現了不少專門播放熱門音樂的廣播節目。中廣、警廣、世新、復興、幼獅、正聲、軍中廣播電台等皆有，這些節目短則半小時，長則三小時，週一至週六天天輪播。主持人中以費禮為標的性人物。費禮即為《皇冠雜誌》創辦人平鑫濤，本來從事出版工作，因為喜愛熱門音樂，從 1958 年起在空軍廣播電台每周六主持半小時的西洋流行音樂節目，他所命名的「熱門音樂」造成轟動之後，電台便學起美軍電台，直接向美國訂購相關資料和唱片，讓聽眾第一手接收到當週最新的流行音樂；他還為聽眾在新生社的介壽堂舉辦了三天六場的熱門音樂演唱會，電台錄音也從現場廣播轉為錄音廣播，在全省十二家電台播出。他同時在報章雜誌開闢專欄，報導或翻譯西洋熱門音樂動態。在空軍的支持下，費禮也和同好組成「巨人樂隊」，成員有黃溫良、金祖齡、羅勃蔡、溫星祖，這些人都是台灣早期熱門音樂先鋒人物，之後也都另組「洛克」、「雷蒙」、「海韻」等樂團，持續活躍於當時熱門音樂樂壇。

《今天》畫刊第 37 期上的「雷蒙」合唱團，右圖前方者為金祖齡，1968。

<div style="writing-mode: vertical-rl">控管與隙縫</div>

隨著美軍來台的熱門音樂風潮，美軍俱樂部外圍也出現了很多西餐廳，服務來台度假美軍，像是台中「蒙地卡羅」和「藍天使西餐廳」，雖然以美軍為主要客群，但限制寬鬆，只要負擔得起高消費的人士皆可入場。而美軍俱樂部本身，如台中「萬象俱樂部」則門禁森嚴，只有美軍身分才可以進入。當時在俱樂部駐唱的樂隊大多來自菲律賓，因為他們嫻熟各式西洋樂曲，可應付現場客人點歌。台灣熱門音樂樂團也在此時相繼出現，如「陽光」、「雷蒙」、「電星」、「五便士」、「石器時代的人類」、「雷鳥」、「韻律」、「四金人」等，在美軍俱樂部、夜總會、西餐廳或大飯店裡表演。在眾多的在地樂團中，如「陽光」、「雷蒙」等可跟國外樂團實力相當且受邀駐唱美軍俱樂部，甚至巡迴東南亞、沖繩、美國等地的樂團並不多見。

「雷蒙」成軍於 1962 年，團員來來去去，除了主要靈魂人物金祖齡（於 2014 年病逝）外，知名藝人陶大偉也曾在 1965 年短暫加入過（離開後自組「四金人合唱團」）。金祖齡在 1970 年代曾將「雷蒙」改名為「龍族合唱團」，遠至夏威夷巡迴表演。在樂團裡，他是主唱和電風琴手，擅長深沉渾厚、悠然自得的靈魂歌曲。1937 年出生於北平的金祖齡，十歲時來到台灣，十九歲就組了人生第一個樂團「洛克樂隊」，帶著從離台美軍那裡買來的二手樂器，開始征戰當時林立的夜總會和美軍俱樂部。「洛克」成員還有金祖齡的姊姊金黛麗，和同在淡江文理學院就讀的徐若愚、黃明正、陳廣夫、陳哲夫和鄒培元，他們經常在軍中電台伴奏及演唱，並參加電台主持人費禮在空軍新生社舉辦的演唱會。「雷蒙」的表演深得蔣宋美齡的喜愛，並將他們引薦到美軍俱樂部表演。

Let the Sunshine in：陽光合唱團

由於美軍俱樂部管理森嚴，表演節目也多由國外引進，台灣樂隊要能駐場表演，除了樂隊本身需達相當水準之外，人脈和機緣也很重要。雷蒙是靠蔣宋美齡的引介，而以演奏「投機者」（The Ventures）樂團的樂曲而成名的「陽光合唱團」則是由樂迷兼伯樂的李家麟（李樂伯）引進美軍俱樂部表演。李是日本商船船長，人稱 Captain Lee，「陽光」在「金都樂府」演唱時，被他們的精湛表演吸引，在還沒出現經紀制度的當時就自告奮勇擔任起經紀人角色，幫忙接洽表演，「我認識在美軍俱樂部裡排節目的猶太人 Gary，就引介『陽光』到美軍俱樂部駐唱，當時台灣樂團要進去表演不容易，樂手得當場 solo，像面試一樣。後來 Gary 又介紹了台中『萬象俱樂部』的 Frank Wang，陽光正式打響名號的表演等於從那裡開始。」

台南是「陽光」的發源地，他們第一次在台南大飯店的表演，是頂替臨時缺席的國外表演團體而上場，結果卻意外受歡迎。主要成員吳道雄和吳幸夫是從小一起長大的朋友，當時他們都還只是南部純樸的小孩。1960 年他們在台南太平境長老教會的唱詩班一起玩音樂，組了一個叫「Omega」的合唱團，在教會裡還會將聖詩改編成更活潑的搖滾樂。

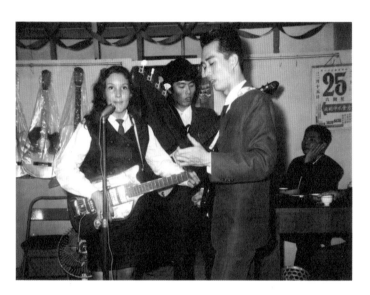

陽光合唱團的發跡地「陽光音樂社」，
民國 56 年（1967 年）陽光的團長吳道
雄開設，3 月 26 日開幕當天附近美軍
子弟也來一起玩。（照片提供：吳道雄、
吳幸夫）

控管與隙縫

「陽光音樂社」當時的店址是「忠義路 66 號」，位於台南老郵
局對面。（照片提供：吳道雄、吳幸夫）

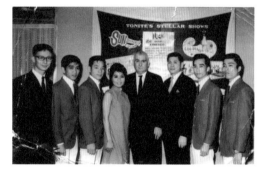

民國 57 年（1968 年），Captain Lee 把陽光從台南帶往北部
發展，安排他們在台中萬象俱樂部演出，這是陽光往北拓展關
鍵性的一站，留下了這張合影。
由左至右：Captain Lee、貝斯手吳幸夫、鼓手章永華、前期
主唱康妮絲、美軍俱樂部排團經理 Gary、萬象老闆、團長吳道雄、
吉他手吳盛智。（照片提供：吳道雄、吳幸夫）

吳道雄高中時期便學習古典吉他，因為聽到美軍廣播裡吉他曲式可以有不同於古典的彈法而覺得新奇，便依著古典吉他的底子自學轉換彈法，讓他之後在「陽光」彈奏organ時，創造電氣聲響得心應手。而吳盛智是他服役於九三康樂隊的同袍，當時吳道雄負責康樂隊裡熱門音樂樂隊的管理，見識到前來應徵的吳盛智吉他天分，特別推薦其加入。吳道雄退伍後在台南開了「陽光音樂社」，除了販售樂器也教導在台美軍子弟彈奏，吳盛智退伍後也被吳道雄拉進來工作。這個來自苗栗大湖的客家子弟，後來成了「陽光」在音樂上的主導者，也是天分最高的靈魂人物。

談到吳盛智，惜才的 Captain 認為，當時台灣熱門音樂界，唯二構得上國際水準的吉他手，除了「電星合唱團」的翁孝良，另一個就是他了，當時三家電視台的專屬大樂隊競相搶奪這兩人。綽號「披頭」的吳盛智，彈起 The Ventures 的吉他神妙活現，力道鏗鏘。四十幾年之後的今天重聽當年錄音作品依舊十分激動的 Captain 回憶起當時表演盛況：「他那時候在美軍俱樂部表演，拿那個電吉他又是甩在背後彈，一會兒又是躺下、站起來彈，花式的表演博得滿堂彩，表演完後回到飯店，我問披頭說，你現在躺下去起不起得來？他說，起不來了！」可見當時現場表演氣氛之熱烈。吳幸夫這位斯文帥氣的「陽光」貝斯手，琴藝就習自吳盛智，電影明星般的風采讓他始終是樂團的視覺焦點。Captain 說他一開始其實貝斯彈得不是很好，但是長得帥，演唱會的時候，他唱 Bee Gees 的歌，一開口台下就全場尖叫，根本聽不到他唱什麼！

Captain 說：「我帶『陽光』，主要幫他們重整，然後領著他們認識、理解當時的音樂環境。在南部的時候我就建議他們改組，要針對弱點補強，不然無法到台北跟其他樂隊比拚。後來透過『五便士合唱團』的團員，把章永華介紹進來。」章永華從小喜歡敲敲打打，學鼓多年，除了傳統的爵士鼓技法外，還帶有幾分濃厚的拉丁節奏。同時，他還是 Captain 口中的語言天才，本來不擅歌唱，經過訓練後，除了鼓藝，還有一副能唱台語和粵語歌曲的沉穩嗓音。

Captain 再找來本姓周，有原住民血統、嗓音獨特的康妮絲當主唱，她最擅於詮釋美國歌星康妮·法蘭西絲（Connie Francis）的歌曲，藝名也由此而來。原本一個人跟大樂隊搭檔，沒有固定樂團的她，能唱中、英、日文歌，甚至拉丁歌曲和原住民古調。這兩人加入後，「陽光」如虎添翼，後來在台中「萬象俱樂部」表演時，一唱成名，獲邀長期駐唱，這段經驗磨練，奠定職業性表演並往台北發展的基礎。

熱門台南，遠征台北

「萬象俱樂部」之後，北上演出成了「陽光」改組後最大的挑戰，不同於台北合唱團的整齊、時髦，「陽光」後來會刻意讓舞台表演更活潑、肢體更有表演性。團長吳道雄說，

「我們是南部小孩，和北部很多是唸美國學校的樂團不一樣，我們英文不好，也沒有歌譜，當時從廣播上聽到最新的歌曲，要馬上錄下來，自己抓旋律，歌詞就拜託美軍基地的大兵（G.I.）朋友幫忙聽寫再教我們，當然錯誤不少，所以在演奏中耍玩一些動作，把吉他放到背上彈，彈一彈走幾個花步，或 drum solo 時，用鼓棒敲打吉他、貝斯的琴頸等，讓觀眾有新鮮感，也彌補我們英文不好的缺點。」

吳道雄憶起首次參加余光在台北舉辦的演唱會的情景：「第一場我印象非常深刻，介紹『雷蒙合唱團』、『電星合唱團』時，大家熱烈鼓掌，輪到我們時，因為我們在台北知名度不夠，主持人介紹『遠從台南來的陽光合唱團』，底下鴉雀無聲。我們一出場，大概因為穿著很老土吧，底下觀眾開始竊笑，可是第一首投機者的音樂出來，配合我們舞台動作，底下掌聲慢慢變多。表演完後就有一些台南的朋友，跑來稱讚我們，隔天演唱會他們都幫忙宣傳。」「陽光」在台北打開了知名度，漸漸的，「北雷蒙，南陽光」的稱號不脛而走。

1960 年代末，隨著來台度假美軍增多，美軍基地旁的夜總會、歌廳林立，龍蛇雜處，出入份子複雜許多，陽光合唱團名氣越來越大，許多歌廳競相挖角，遭遇些許麻煩在所難免，當時靠的是團長吳道雄沉穩、處事圓融的性格，順利擺平外來的紛擾，讓樂團無後顧之憂。

「陽光是一個 team work，他們會互相配合、彼此加分。例如康妮絲的女高音，配合沙奇（吳幸夫）的假音，演唱的時候，啪一下，換成章永華渾厚的低音出來，那種反差啊，別的團沒有這種能量！」Captain 是聽歌成精的粉絲，所以很能抓住樂迷心理，演唱會的排歌都由他主抓，陽光的表演，有時候光安可曲就可以做到七、八首，把觀眾的情緒一直 hold 在最高點。

1969 年，前往新加坡巡迴前夕，「陽光」透過金星唱片公司，一年內錄製了三張專輯。

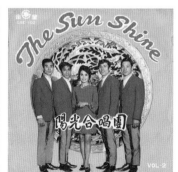

「陽光」於 1969 年發表的三張專輯。（出版：金星唱片）

1960 年代的唱片市場多為歌星天下，合唱團能進錄音室大多是擔任歌星的伴奏樂團，例如尤雅與「電星合唱團」錄製的《往事只能回味》，像是「雷蒙」、「陽光」得以錄製樂團專輯的極為罕見，但內容多是翻唱西洋流行歌曲，其中「陽光」又是少數有自己創作歌曲且留下錄音紀錄的樂團。

我們要有自己的熱門音樂

文章開頭提到的《今天》畫刊專題報導裡，從「雷蒙合唱團」的金祖齡、「石器時代的人類」的小梅（梅汝甲）和報導人羅珞珈的經驗，對當時合唱團都唱西洋流行歌曲有一種「我們要有自己的歌」的反省，以企盼語氣表達台灣應該要有自己的 hit song、自己的熱門音樂。因此，除了「雷蒙合唱團」於 1972 年底發行的創作專輯，「陽光」在這方面也多了些勇氣和運氣。

在「陽光」第三張專輯裡，抱著好玩心態而錄下的〈Devil Music〉成了極少數帶有搖滾樂 jam 性質的錄音作品，這種「實驗」音樂和在夜總會的表演屬於不同性質。團長吳道雄說，當時聽到國外樂團演奏重搖滾音樂，心嚮往之，就在錄音室裡即興玩起創作，「那種重搖滾的類型，當時國內的樂迷還很陌生，連錄音師都受不了，嫌歌曲吵雜又怪腔怪調，可是現在大家都可以接受了。」

吳幸夫提到，當時美軍喜歡鄉村樂（country）和靈魂樂（soul），因此特別喜歡擅長唱靈魂樂的康妮絲；而新加坡多華僑，喜歡國語流行歌曲和台灣民謠，所以「陽光」會把幾首耳熟能詳的台灣歌曲組合在一起，取悅華人聽眾。但也因為這樣不同經驗的交疊，最後「陽光」成了一支可以唱西洋流行音樂、靈魂樂、重搖滾、國語流行歌曲、台灣民謠、台語歌曲等不同音樂類型的熱門樂隊。

「陽光」的全方位表現，讓一位華僑相中，邀請他們到新加坡演唱，原本只簽半年約，但餐廳天天客滿，老闆不願放人，合約延兩年，期間還巡迴了馬來西亞、泰國和香港，並藉此機會見到他們心儀已久的正版「投機者」樂團演出。「陽光」一開始在新加坡的「海景樓」駐唱半年，後來轉戰同個老闆的「海燕歌劇院」長達兩年。他們每晚十一點開唱，直到凌晨三點下班，當時酬勞都預付，每個月一人一千美金，比較當時台灣的銀行經理月薪不過八千塊台幣左右，算是相當優渥的收入。

由於得長時間駐國外演出，團長吳道雄顧及台南樂器行的事業而未能同行，因此由台中發跡的「旋律合唱團」鍵盤手李哲民代替。在巡演期間，女主唱康妮絲被一位經紀人相中，鼓勵她離團單飛。但康妮絲的離開，卻讓其他團員有兼主唱的機會，也練就各自的拿手曲風。「陽光」表演之餘還學起各式管樂器，吳盛智經常同時表演橫笛跟

小喇叭，其他團員也至少練就三種以上樂器。因此，一趟巡迴下來，「陽光」回國扛回了十五、六種樂器，之後還將管樂用在熱門音樂上，讓金祖齡等人為之驚豔！

巡迴新加坡的經驗，沖淡了「陽光」對當時風聲鶴唳的禁歌政策的時代感覺。吳幸夫說：「因為熱門合唱團的知名度比起歌星相對不高，在台灣，政府管得少，某些禁歌我們在新加坡就天天唱，那邊也不知道是禁歌。」

回國後，「陽光」在台北「中泰賓館」演出過一段時間。當時台北有三家知名西餐廳，「理查」、「七七」和「香港」。最為樂迷津津樂道的是，理查西餐廳曾把「雷蒙」、「陽光」、「電星」三個最熱門的熱門樂團同時請去，每個樂團表演一個鐘頭，形成三大樂團比拚的態勢，天天客滿的熱烈盛況，讓著名的香港樂團「羅文四步」一下飛機就趕往「理查」看表演。

「陽光」於新加坡駐唱演唱，期間還巡迴至馬來西亞、泰國和香港。（照片提供：吳道雄、吳幸夫）

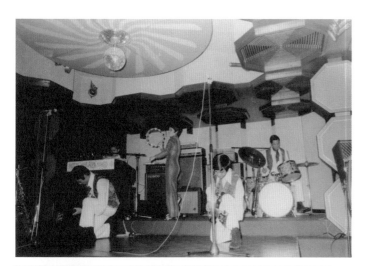

控管與隙縫

吳盛智於 1981 發表的個人專輯，除了以精湛的吉他重新編唱的客家山歌外，還有三首歌〈無緣〉、〈濃膠膠〉、〈勇往直前跑〉是流行風的創作曲。（此為翻版卡帶，原版由皇冠唱片出版）

控管與隙縫

熱門時代的結束

不久之後，吳盛智進入台視大樂隊擔任樂師，也繼續在音樂圈從事作曲、編曲，還創作出以母語客家話為主的流行歌曲專輯唱片；鼓手章永華回到台南的美軍俱樂部與吳道雄一同表演，後來也進了中視當起演員；未成名前的薛岳也曾在「陽光」晚期短暫擔任鼓手，直到 1974 年「陽光」真正各奔東西，大勢也走到了迪斯可逐漸盛行，舞廳放歌跳舞的舞場形式以及民歌西餐廳的流行，壓縮了樂團現場表演的空間，結束了一個「熱門」時代。

熱門年代結束之際，民歌運動也差不多於此時開始醞釀。與後來的民歌運動相較，「熱門音樂」或許少了些因主體的覺醒而創作出的音樂主題與內容，但「熱門音樂」的吸引力恰恰不在於音樂主題與內容，而在於其聲響與身體的解放。彼時戒嚴氣氛裡，熱門音樂所提供的或可視為一種威權體制下的社會隙縫，並且從中發展出一種不同於國台語流行音樂的場景，吸引了崇尚「現代」（但不同於戰後台灣「現代主義」所形成的知識光譜）西方聲響的年輕人。而這些青年追求的小小聲響解放與愉悅，在當時常被指責為個人主義和放縱。在 1968 年《今天》畫刊的熱門音樂專題中，多篇文章都試圖為自己辯解：不是「太保太妹」、非「靡靡之音」、不是「洪水猛獸」……。從這點可以看出，當時美國流行文化在台灣的傳播——作為文化冷戰策略的一部分——台灣社會主流價值只是畏於美國的勢力而不得不忍受而非接受。但不可否認，熱門音樂的聲響仍提供了一種小小的解放的可能與想像——即使只是被限制的想像。至於更大規模的聲響與身體的解放，則要等到 1990 年之後才見端倪。

《今日世界》雜誌

《今日世界》創刊於 1952 年，於 1980 年停刊，為美國國務院在遠東發行，以台灣、香港及東南亞華僑為主要對象的冷戰意識形態宣傳刊物。這份以低廉價格銷售（新台幣一元）的中文刊物，是戒嚴時期台灣民眾接觸西方文化——更正確地說：美國文化——的少數管道。

這份刊物原名《今日美國》，出版者為香港的美國領事館新聞處。為了隱藏其作為美國官方宣傳刊物的身分而改名為《今日世界》，出版者也以「今日世界出版社」作為掩護。主要內容除了國際政經局勢分析，還包括科學新知、音樂、藝術與小說。張愛玲的反共小說《秧歌》最早發表即是在《今日世界》連載。相較於同時期的其他中文雜誌，《今日世界》的文字、圖片與編輯品質均屬高級，甚受港台讀者的喜愛，最高發行量曾達十七萬五千份。

由於《今日世界》的宣傳推廣，1950 至 1970 年代的台灣年輕知識份子對於「現代」與「新潮」的「啟蒙」幾乎都來自於這份刊物裡的美國文化、文學及其反共的自由、民主價值觀。

1979 年，美國與台灣斷交，並與中國正式建交，對華人世界的文宣政策丕變，《今日世界》便在此局勢下於第 598 期停刊。（羅悅全）

聲響
翻土

我們今天正處於一個西樂大量東來、而本身又無音
樂信心的時代,從音樂學術到音樂教育,從音樂創
作到音樂演奏,我們失去了自我。想在音樂上恢復
自我,首先要拿出自己的音樂來。

——史惟亮,《民族音樂文化的保衛與發揚》,1967

「自我」的建構總是牽涉到歷史的自我書寫，書寫可以是文字，也可以是影像、聲響的紀錄。雖然日治時代的台灣總督府曾於 1943 年支持音樂學者黑澤隆朝到台灣從事全島性調查，建立包括原住民諸族和漢人音樂影音和文字紀錄，但其主要目的畢竟屬於對「他者」的知識建構。

以田野錄音作為自我建構方法，直到 1967 年由史惟亮、許常惠所發起的「民歌採集運動」才開始。同時期進行原住民傳統音樂採集的，還包括於日本深造回國的民族音樂學者呂炳川。這些具有「學術味道」的田野調查錄音於 1970 年代陸續發行唱片，由於當時台灣在冷戰結構位置的改變，使本土性在文化位階的爭辯得以藉由這些民族音樂／民歌的採集成果而被提出，經過 1977 年的「鄉土文學論戰」，爭論主題演變為把「台灣／中國」的政治意涵推到「鄉土／現代主義」的文化霸權的爭奪。而在此歷程中被「發掘」至台北演唱的恆春民謠歌手陳達，看似「民歌採集運動」的插曲，實質上卻對解嚴後的音樂文化有著暗流般的影響力。

解嚴之後，雖然政治上的文化控管力量逐漸減弱，但國語唱片工業的建制化卻大大消解了「鄉土 vs. 現代」、「傳統 vs. 商業」對偶關係裡「人民的音樂」的爭辯所引發的議題。1986 年成立，現已結束營業的「水晶唱片」是解嚴後的十年裡，少數企圖突破音樂商品體制，另闢新徑的唱片公司之一，他們除了製作出多張反思「本土化」刻板印象（懷舊、悲情）的通俗音樂作品，同時也進行了不同於過去的學術性民歌採集的田野錄音，將範圍擴展至酒家歪歌、地下電台錄音、布袋戲、牽亡陣……等俚俗的民間聲響，發表為《來自台灣底層的聲音》與《台灣有聲資料庫》兩系列出版品。

本章節以陳達為歷史中繼，透過討論其前後的相關採集行動、錄音出版品，重新理解「本土」意涵的演變，在這個過程中，「我們－人民」如何被召喚？又是如何被建構？

（何東洪、范揚坤、羅悅全）

以台灣為名
民族音樂、田野錄音及其反思

范揚坤

「民族音樂」或「我們的音樂」？

縱觀台灣近代的傳統音樂研究活動，可見兩種特徵：其一，此類音樂經常被歸類為所謂「民族音樂」；其二，其研究者很少單以音樂為對象，而時常有意識地將台灣文化與音樂並置討論，並且在其研究動機中，陳述探索自身成長環境的興趣，甚至強調族群身分認同意識的覺醒歷程。

這兩種特徵就表象來看，顯然都指向對於「民族」的想像與表現，但就精神本質而言，「民族」概念於二者之主客位置有著根本差異，因而明顯地相互抵觸。這種牴觸，簡言之，即源自西方民族音樂學的基本原則——研究者的角色必須作為研究對象的「他者」——這與希望藉台灣音樂來肯定民族文化、探索自身民族主義的研究方向，二者的根本態度與立場似乎無法並存。

不過，這兩種隱藏於內在精神且有衝突的觀念，彼此並非水火不容的意識形態，事實上，台灣音樂知識研究的當代發展歷程反而是由這兩種相互對立觀念的匯流，逐漸建構出當代台灣對於台灣音樂研究的知識傳統。

將台灣（傳統）音樂轉換（等同）成「民族音樂」，這種概念其實是借用了西方人文科學裡的民族音樂學（Ethnomusicology）的觀點。簡單地說，這種民族音樂學研究模式，主要是透過田野工作實地參與、記錄音樂活動現場，運用民族誌（Ethnography）描述、記錄方法，去蒐集、分析、詮釋各種他民族、「異文化」人種的「民族」（ethnic）音樂文化，從而建立知識。但是，若要將「台灣音樂」與「民族音樂」的觀念互相交換，應

以民族主義的「民族」概念為樞紐，而非以西方「民族音樂學」的理論傳統為基礎。因為，至少在 1990 年代前的台灣社會當時對於島內各種傳統音樂（不論出自漢族與否），仍多以「中國音樂」為通稱。

而以非西方音樂文化為研究對象的「民族音樂學」，其工作模式是研究者需要身處於他民族文化從事調查，以「他者」的身分取得學術的正當性，並套用人文「科學」研究「客觀」之價值，在其論述中自我合理化。也就是說，此學科將「他者」身分高舉成為其方法論的基礎。就西方人的立場而言，研究台灣音樂當然是標準民族音樂學範疇。但對台灣研究者而言，面對其研究對象得彼此互為「他者」的傳統原則關係，不免產生一定程度的認同衝擊。

當代台灣之所以至今習慣援引民族音樂學理論，作為接觸和理解台灣音樂的學理根據，其中部分與適應本地多族群人文生態現象的面目有關，部分有涉及民族認同與族群意識形態的想像空間；另一部分則是這個學科成立百餘年來，其理念、工具以及方法論，均影響了台灣音樂的研究。

這種強調與研究對象保持「他者」身份的原則，其實即如薩伊德（Said, Edward W.）在《東方主義》所指出的歷史事實：以歐洲文化為中心的西方知識階層，其所進行的東方文化知識建構，一貫存有「將東方帶往西方」以及調查海外殖民地的意圖。因此，「民族音樂學」這項源自西方的學科，至今仍不免存有某種貶抑性。不過，「民族音樂」與「民族音樂學」的說法到今天，一方面已約定俗成，另方面，學科內部研究思想發展與自我定義，也在自我反省過程中趨向更尊重、欣賞多元文化價值的知識態度。而且，就研究工具來說，從 19 世紀末崛起的民族音樂學（人類學、民族學）從一開始就積極結合科技，尤其是運用各種影音記錄工具，才得以快速蒐集大量紀錄，否則，今日將不可能留下如此豐富的民族音樂資訊。

開啟於日治時代的音樂研究

台灣傳統音樂文化樣貌紛雜錯落，反應了台灣島內多元民族社會互動發展歷程所累積的複雜而幽微的歷史經驗。這些存在台灣社會各種各樣的文化現象與歷史經驗，絕大部分直到 20 世紀才被正視，進而成為需要被記錄、整理成為系統性知識，之後才陸續出現音樂傳統生態的田野調查工作。

具有現代知識意義的台灣人文調查與整理活動，起始於二十世紀初，當時日本才剛取得台灣殖民權不久，統治者意圖經由人類學式的調查來了解台灣人的社會、文化，以其建構統治台灣人的知識與方法。

聲響翻土

當時的台灣本土音樂整理工作——特別是原住民族——並非以原住台灣人為主體而展開，而是來自文化外部的他人所發起的調查與蒐集。事實上，這類研究的調查者與調查對象之間，不僅沒有研究的合作關係，二者的社會地位上還處於不對等位階關係的兩端，顯然當時多數的被調查者，不分族群，因遭遇了強勢的外來者，被迫成為一個可為調查者任意探問、窺視的對象。

當時的研究調查者為來自日本各領域的學者與調查者（包括警察、基層官僚），而掌握調查資源的則是台灣總督府所設置的「（臨時）台灣舊慣調查會」（1901～1919）。此後台灣各種社會文化研究、調查發展，多自此時期所奠定的基礎而延續發展，即使是本島（台灣）人身分的參與者，同樣需要自我異化（現代化）成為本地文化社會之外的他者，執行服務於日本殖民政權的調查工作。

這種以外來者之眼觀看本地社會的方法，在日後發展成為研究本地傳統音樂人文的基礎。早期民族學的調查工作模式——刻意追溯、釐清異文化「原始」面貌的姿態，混雜成分則一概排除，要求明確化、純化被觀看者——深深影響了今日研究者看待民族音樂「傳統」面目的方式與態度。

換言之，如果在地文化與外來文化因緣交會，使得原有藝術形式出現與過去迥異的演變，這類形變的「異傳統」對於「正統」的研究者而言，就屬於不需要記錄的雜音。但是不可否認，傳統的變異形式，在未來有可能變成另一種傳統。雖然這些被忽視的傳統形變有部分因未留下紀錄而消逝，但慶幸的是，有些以流行音樂市場銷售為目標的非正統採集錄音唱片，反而留下不少有聲資料，供後世藉以認識過去台灣文化傳統脈絡而不致失之偏狹。這類的例子屢見不鮮，例如1930年代古倫美亞唱片所留下的歌仔戲、採茶戲的錄音，現今回頭來看，當時演唱者的咬字與音色以及伴奏樂隊配器，或結合京劇鑼鼓，或結合西洋管弦樂隊，都與今日認為的「傳統」有所不同。我們可以從中推判，這兩個新興劇種在那個時代，正從簡單的表演編制過渡到大型表演組織，並且不斷從其他劇種學習各種可能的養分，它們面對文化激盪，調整原有生態適應時

日本總督府曾於1940年代拍攝了紀錄片《南進臺灣》，經由介紹台灣南北的主要城鎮、人文、物產以及日治現代化成果，向日人宣傳台灣這個「南進」東南亞的基地。（本片由國立臺南藝術大學修復，國立臺灣歷史博物館發行為DVD《片格轉動間的台灣顯影》）

代，不受成規拘束，不斷試探結合或再發展，從而吸收成為其內涵，雖然不成熟，但對照當代的我們以為的「傳統音樂」，它們走得更遠且更無拘束。

以台灣為主體的音樂文化研究

台灣人在日治時期的各類調查研究中，始終只是被研究的對象，而非運用知識的主體，1945 年之後才開啟了以台灣人為主體的研究。戰後的學者意識到現代化（西化）的社會生活日漸疏離了舊時人文傳統，歷史文化脈絡出現斷裂的危機，於是承認自己對台灣音樂文化的無知（或者聲稱社會大眾對台灣音樂傳統無感），必須採取行動。因此，他們所從事的自我文化再發掘與研究工作，時常表現出「追尋台灣民族音樂歷史的根源」的使命感。

但另一方面，當台灣脫離日本帝國──不再是「南進基地」，其文化研究不再需要再服務於日本人的政治宣傳──接續而來的中華民國時代，卻又順勢將台灣文化標註成了中華文化。以台灣住民、族群為文化與政治焦點的的本土化意識，雖然在政治氛圍的壓抑下長期潛伏半世紀，但最終仍匯聚成不可逆的思潮。中國／台灣的民族音樂，同樣也在這個大環境中透過發掘，漸次建構出台灣社會各族群、各類型音樂傳統，形成各異的造型。

由於 1949 年後的中華民國治權只及於台灣諸島，因此舉證其所謂之「中華文化」──尤其是民間音樂範疇──無可避免只能以台灣為範圍，不可能出現其他足以相抗衡的對照區域。同時期的戰後民族主義思潮，在台灣文化與中華文化的形象有所重疊之際，也讓當時台灣人開始嘗試理解和質疑自身的文化歸屬與理解程度。1960 年代中葉出現的「民歌採集運動」，意圖集結社會力推動台灣（中國）音樂調查。當年發動此一調查的領袖史惟亮、許常惠主張：面對日益現代西化的台灣社會，我們的傳統音樂文化正急速在西化的浪潮下被衝垮流失，所以主張有識者需要積極蒐集彙整散落在社會各階層、各角落間的斷片。

許常惠著作《中國音樂往哪裡去》，1983。（出版：百科文化）

史惟亮紀念文集《一個音樂家的畫像》，1978。（出版：幼獅文化）

《台灣有聲資料庫》內附的期刊《台灣的聲音》第一期，1994。（出版：水晶唱片）

台灣 1960 年代後的民族音樂學者（包括許常惠、史惟亮與呂炳川），自許為文化繼承者，為解決認同困境下的焦慮感，經由介紹、引用現代西方民族音樂學所建構的知識模式，透過執行田野工作、資訊蒐集、調查、參與音樂活動現場……等這一連串文化外觀的再認識與自我理解過程，重新累積了對於台灣音樂的寶貴知識。

純化的「傳統」與活生生的「傳統」

當代台灣音樂文化生態對於「傳統」的觀念，至今仍有部分停留在「純化」的框架內。但聲音傳統的現實發展，卻是猶如日治時期，不僅持續演變，新的聲音也不斷被創造出來。這些聲音傳統的累積，包含立即可覺察的創意以及點滴轉化的概念。因此，音樂文化的考察，不僅涉及記錄聲音的方法，還有其他要注意的部分。作為研究者，我們必須要重新釐清對所謂「民族音樂」的理解，並且在進行民族音樂研究之際質問自己：參與的是一個什麼樣的場域、田野，為什麼我們需要予以記錄？此記錄內容範圍為何？如何掌握與記錄對象的關係？這都是在實際面對音樂事件時必須思考的問題。而在蒐集資料過程中，如何建構既有音樂出版品與研究主題的關係，是需要更進一步思考的議題。

任何音聲紀錄，包括研究調查成果與出版商品，通常都以重現音樂的聲音內容為最主要目標。以音樂為記錄目標的錄音與錄影，不論所應用影音科技如何精微，都是被動再現特定表演活動的當下過程，錄音本身不能創造聲音。雖然在記錄過程所留下的錄音是由器材操作者與音樂表演者（組織）在同一活動空間共同產生，但實際在現場內，記錄與表演仍各有所職司，因此，這種合作關係在於記錄音樂而非音樂自身。但就音聲現象的型態本質與特徵表現而言，人為的音樂，原本就是刻意佈置、安排與篩選後的結果，不同於環境的自然音聲。

不同環境的錄音與安排，涉及我們對聲音的理解、想像，以及聲音紀錄和科技發展間的互動關係。透過錄音室這種可控制環境條件的空間，其記錄所得的聲音不會有多餘的空間殘

響，不同樂器間的關係和組合明晰容易判讀。如果我們今天只需要記錄被演奏（唱）的樂聲運動，自然只需追求保存乾淨明晰的聲音過程。不過，當代對聲音的理解還包括人與音聲互動經驗裡的生活痕跡，錄音室這種過度去除雜質變項，過於乾淨、純化的實驗室，反猶如是另一種虛無。

1990 年代由水晶唱片發表的《台灣有聲資料庫》（1994 ～ 1995）聲音紀錄計畫，研究者所採取的態度，是刻意關切事件現場的參與者聽覺經驗、角度的擬真性。在這個資料庫中，不同唱片各有主題，各有其所在之客觀世界活動的對應空間與時機。因此，在執行記錄的當下，除了音樂內容外，還要去思考如何透過收音、錄音器材的配置與展演當下關係，重現進入音樂活動田野現場位置，與外部參與者（聽眾）在此位置參與記錄的田野態度。

而稍前同樣是由水晶唱片發表的《來自台灣底層的聲音》（1991，1995），就蒐錄常民傳統音樂的規模與理想而言，部分影響來自於 1960 年代的「民歌採集運動」。但在蒐集成果與社會互動形式的作為上，水晶唱片的兩項錄音計畫卻更接近 1970 年代末「中華民俗藝術基金會」（許常惠創設）所製作的一系列傳統音樂唱片（從 1979 年 9 月的《中國民俗音樂專集　第一輯：陳達與恆春調說唱》〔許常惠、邱坤良編輯〕出版開始，至少 27 輯），雖然著眼於音樂保存而非消費市場考量，但卻透過商業發行來擴大成果與影響力。

由此可見，台灣的民族音樂調查學者，跟冷靜和超然的西方學者相較，還是有些不同。許多前輩研究者，常抱持一定程度的使命感，意圖將其所記錄的台灣音樂回饋社會，以維繫文化脈絡。若說《台灣有聲資料庫》也有類似企圖，那它決非空前創舉，至少早在《中國民俗音樂專輯》就已如是實踐。回顧歷史被稱為創舉的成就，經常在更早之前的時代裡，就已有深淺不一的跡象。因此，不同時期的思維發展、創發作為或者歷史事件行動，其重要性皆不在於獨特性，而在於將過往歷史的足跡踏得更深，並且賦予新的時代意義。

《來自台灣底層的聲音─貳》，1995。（出版：水晶唱片）

《中國民俗音樂專集　第四輯：卑南族與雅美族民歌》，1979。（出版：第一唱片）

黑澤隆朝的
台灣田野錄音計畫

黑澤隆朝《高砂族的音
樂》復刻。（出版：國
立臺灣大學出版中心；
圖片提供：王櫻芬）

1900 年，日本殖民政權為掌握與理解台灣土地上的既有住民社會，台灣總督府出面組織了具民間組織性質的「台灣慣習研究會」，翌年創辦機關誌《台灣慣習記事》，開始發表各種有關台灣歷史風俗習慣調查的文章，同年間，這份期刊第一卷第七號（1902）即有署名「採訪生」發表〈台灣歸日本領有前後台北附近流行之歌謠〉紀錄，開啟了漢人區域歌謠文學調查。相關台語文研究風氣，由於有不少台籍文人共同參與，後續於 1930 至 1940 年代形成時代知識發展特色。

1943 年，戰爭壓力日益高漲之際，音樂學者黑澤隆朝（1895～1987）等三人組成一支音樂調查團，在台灣總督府的大力支持下，在台灣從事長達三個月的全島性調查，建立包括台灣原住民諸族及漢人音樂影音和文字記錄，成為日治時期規模最大、內容最完整的台灣音樂普查活動。

黑澤隆朝當時的調查因歷經戰火而延遲中止出版，直到1974 年，才由日本勝利唱片公司正式發行為 26 張唱片，其中的原住民音樂部分名為《高砂族の音樂》，有關研究資料與分析也發表了專書《台湾高砂族の音楽》。此次出版不僅讓黑澤當初在台的調查經驗與紀錄內容得以正式發表，並跨海連結台灣的後民歌採集運動，尤其是原住民音樂研究學術發展。

2008 年底，王櫻芬、劉麟玉製作校訂《戰時臺灣的聲音 1943 黑澤隆朝「高砂族的音樂」復刻暨漢人音樂》，其內容除了〈高砂族の音樂〉外，並且增補黑澤隆朝於 1943 年調查所得之漢人音樂部分。（范揚坤）

民歌採集運動

1960 年代的台灣音樂文化正籠罩在「全盤西化」氛圍中，音樂學院中所教授的多為西方作曲技巧。當時代知識份子對於台灣音樂的興趣，仍停留於 1930 年代以來有關民歌文學的整理。

1962 年 6 月 21 日，《聯合報》新藝版「樂府春秋」專欄，曾赴歐深造的作曲家史惟亮發表對「維也納的音樂節」的觀察，進而質

1967 年民歌採集調查隊的成員名單，本表登載於《草原》雜誌第二期，1968。

疑：「我們需不需要自己的音樂？」同年 7 月，同為赴歐的作曲家許常惠回應了史惟亮，發表〈我們需要有自己的音樂〉一文。經此提問與呼應，二人為後續合作追尋民族音樂的根源（中華民族的音樂傳統），發動調查採集民歌／民族音樂之行動的論述，確立最根本的動機基礎。

1966 年初，史惟亮以其所創的「中國青年音樂圖書館」（在「德國華歐學社」與當權者所屬之「中國青年反共救國團」協助下於 1965 年成立）為起點，偕李哲洋與 W. Spiegel 等人進入花蓮縣吉安、豐濱、光復三地阿美族部落，開始民歌採集調查。

1967 年 7 月 21 日至 8 月 1 日間，史惟亮、許常惠兩人組織了民歌採集調查隊，並擔任領隊，協同葉國淦、林信來、顏文雄、呂錦明、徐松榮、丘延亮等成員，分成兩隊分赴台灣東、西部從事音樂調查，全面性採集本地民間傳統音樂資料。

1967 年 9 月，史惟亮、許常惠兩人進一步合作，創設了「中國民族音樂研究中心」，繼續規劃了針對「本省平地及山地民間音樂，做有系統大規模之採集整理」，同時籌備出版《民族音樂》月刊、籌印《台灣福佬民歌選集》、《台灣客家民歌選集》、《台灣山地民歌選集》，申請參加國際音樂比較研究學會等工作。

從中國民族音樂研究中心，到史惟亮所著的《論民歌》與〈台灣山地民歌研究報告〉，皆將 1966 年初及 1967 年 8 月所執行音樂生態調查工作稱為「民歌採集運動」，可見當年此一民歌調查與採集活動，最終意圖體系化，整理與分析台灣民歌文化，形成特定音樂學科知識，希冀與國際音樂學術體系建立互動關係。然而，當時所謂「民歌採集運動」，並不僅止於個別學術性資料蒐集調查活動，更是一個包括訴求、理論、行動與目標願景的知識性文化運動。許常惠日後的論述進一步將 1978 年「民族音樂調查隊」工作併稱為「民歌採集運動」的部分歷程。（范揚坤）

呂炳川監修的《台灣原住民族高砂族の音
楽》，1977。（出版：日本勝利唱片）

呂炳川

1967 年，正在日本深造，主修音樂美學，兼修民族音樂學的呂炳川（1929 ～
1986），偕指導教授岸邊成雄返台，從事包括鄒族等原住民族音樂調查。岸邊成
雄此次來台，除指導學生田野調查，同時也進行了學術研究，並且接續其師田邊
尚雄 1922 年在台的原住民音樂調查活動。

1977 年，以《台湾高砂族の音楽——比較音楽学的研究》獲東京大學大學院人文
科學研究科民族音樂學博士學位的呂炳川監修《台湾原住民族高砂族の音楽》（勝
利唱片），這件有聲出版品獲得了日本文化廳「藝術祭大賞」。專輯內容為呂炳
川深入台灣蒐集、調查原住民音樂所得之實地錄音，至 1980 年，呂炳川轉於台
灣出版「中國民俗音樂專輯」《台灣山胞的音樂》第 9、10、11 輯，分為「阿美
族、卑南族」、「布農、邵、魯凱、泰雅」，以及「曹、排灣、賽夏、雅美、平埔」
三張唱片。（范揚坤）

來自台灣底層的聲音

《來自台灣底層的聲音》的盒裝版發行於
1991年，包含兩張CD、八位田野對象的
攝影明信片（陳育中攝影）、八位田野對象
的田野紀錄片（綠色小組錄影），以及一
本「田野筆記書」，外盒由劉開設計，限量
3000套。（出版：水晶唱片）

1990年左右，水晶唱片的負責人任將達突發奇想，起念從北到南去錄台灣即將
消失的聲音，而歌手朱約信也注意到華西街的叫賣高手和台南的那卡西高手，有
趣又押韻的說唱。當時於水晶擔任企劃的何穎怡得知此訊息，便立即發展出長期
田野調查的計畫「來自台灣底層的聲音」，用聲音、攝影、錄影與文字來記錄台
灣鄉土次文化的聲音表演。

這套錄音分別於1991、1995年發行了兩輯，共三張CD，內容搜羅了那卡西酒
家歌、夜市叫賣、地下電台錄音……等俚俗的聲音，其中部分曲目為佚失的唱片
復刻。此田野錄音計畫在起始之時，參與成員對1960年代的「民歌採集運動」
所知不多，也缺乏嚴謹的學術態度，但他們在概念上有力地回應且填補了「民歌
採集運動」偏重學術，缺乏常民生活聲音紀錄的遺憾。

在此計畫中所發掘的那卡西歌手金門王與李炳輝，後來被網羅至主流唱片體系，
其專輯風靡一時，不過，短暫的商業成功卻掩蓋、消解了「來自台灣底層的聲音」
所欲彰顯的議題。（羅悅全）

台灣有聲資料庫

《台灣有聲資料庫》的外盒。由於《來自台灣底層的聲音》盒裝版太過炫麗，水晶唱片的企劃何穎怡改採較為樸實的包裝。（提供：朱約信）

發行於1994至1995年間的「台灣有聲資料庫」是《來自台灣底層的聲音》的延伸，但野心更加廣而遠。1993年，水晶唱片企劃何穎怡結識了當時專研北管的研究生范揚坤，二人在閒聊台灣民族音樂採集野史的過程中，醞釀出「台灣有聲資料庫」採集計畫。這項規模幾乎可與1960年代「民歌採集運動」相較的計畫結合了民族音樂學者、人類學者、田野紀錄攝影工作者、報導文學作者與民族音樂學研究生，分聲音、影像、文字三方面積極搶錄即將失傳的民間音樂。其成果除出版為CD，同時整理文字為季刊《台灣的聲音》，夾於唱片盒套裝內。在民歌、戲曲、說唱、器樂、舞蹈與祭祀六大類別之下，「台灣有聲資料庫」又細分「傳統篇」與「變遷篇」兩個子類別，希望在傳統與現代之間，架構出完整的台灣聲音版圖。

「台灣有聲資料庫」共出版了五盒套裝唱片，其中包括阿美宜灣專輯（五張）、客家三腳採茶戲（三張）、客家八音（一張）、金光布袋戲（一張）、北管亂彈（二張）、北管扮仙戲鬧廳（兩張）、牽亡陣（兩張），以及許常惠於1966至1978年「民歌採集運動」所出版的原住民音樂採集復刻（三張）。

這項田野計畫還產生了一張特別的副產品《浪來了：傾聽・台灣的話》。這是「台灣有聲資料庫」的錄音師符昆明1994年在花蓮吉安鄉進行錄音時，一時興起所錄下的四十七分鐘海浪聲，此錄音於1997年發行為CD，是台灣少數幾乎完全無人造聲的有聲出版品。（羅悅全）

「台灣有聲資料庫」CD
上左、上右：「變遷祭祀舞蹈篇」《三重程氏家族牽亡歌陣》壹、貳。
下左、下右：「傳統戲曲篇」《客家三腳採茶戲》貳、參。
（出版：水晶唱片）

陳達歲月

張照堂

1977 那一年，陳達在台北駐唱
我時常去找他，聽他唱歌與發牢騷
底下是我當時記憶所及的一些札記

4 月 3 日早晨 9 點 45 分，我一個人跑到「稻草人」，他們白天並不開店，只見陳達一個人孤單的坐在灰暗的咖啡室中自言自語著，時而高昂激動，時而悶聲不響，背對著我，向遙遠黑暗的舞台前方比手畫腳，訴說謾罵著。餐館小弟說他這樣子「說故事」說了一個多小時了。我走過去，靜靜地坐在他背後，不敢打擾他。這是他老人家發洩情緒的生活方式，沒有人比他更明瞭如何對付心中的夢魅了。每個人都有他的夢魅，陳達也不例外，不同的是他時常把這些夢魅請出來談判，但是談判總是失敗，這些夢魅在他耳朵中壓迫擾亂也就日益加深。但是他寧可待在暗室中不出去，他說一外出，這些夢魅更形影不離逼著他，在他耳膜中大聲辱罵打鼓著。只有在他唱歌時，才會暫時忘掉耳中的災難，那樣渾然忘我的彈著月琴歌唱著，你可以說他是很悲哀的，也可以說他是很快樂的，我靜坐在他後面一個多小時，聽他對這些夢魅訓話，明明知道這種「自我傾訴」是有益的一種壓抑疏導，但對陳達的這種際遇，總體會出一種無奈與悲傷，世界這麼大，有多少人會在這麼陽光普照的早上，一個人躲在暗室中獨言獨語著？我終於走了過去，在他對面坐下，他突然停下來，靠得很近的看我半天（他的右眼已瞎），說了一句：「你又來啦？」

第一次看到陳達大約是 1971 年，我和電視記者為了做節目，特別趕到恆春去訪問他。因為自從史惟亮、許常惠發現陳達之後，已無聲無息了三、四年，我們想再喚起人們對陳達這種民間感情的懷念。恆春的天氣很熱，豔陽高照，陳達穿了一件圓領內衣，一條藍短褲，背著月琴，為了拍攝外景，在我們請求下，他搖搖晃晃孤單的走在一條起伏彎曲的路上，這可能也是他一生的寫照，他一直是個孤單行走著的人，在他的旅程中，儘管偶爾有人濟助他，但他一直喜歡獨來獨往著。我可能會忘了許多事，卻忘不了他一個人在鄉下的路上孤獨地走著，當他走近我時，還嘀咕著：「唱歌就唱歌，走路幹什麼？」使我們這些喜歡安排事件的人覺得汗顏。好在這些並沒有太困擾他，

過一會兒他就唱起歌來。他問了一下我們籍貫姓氏，就合著押韻唱起「思想起」，大意是說我們這二個從台北來的「好人」，老遠趕到鄉下來「拍電視」，很叫人「感心」。在陳達的觀念中，每個人都是「好人」，只有那些時常圍繞著他，指使他，居心不良而想利用他的人才是「壞人」。他說人有五呎之軀，兩呎半在陽間，兩呎半在陰間，在陽間做了什麼壞事，在陰間總會報應的。至於他自己，光明磊落，不做虧心事，因此每到夏天，他會一個人跑到後面墓地的亭子裡，跟墳裡的孤魂打聲招呼，就睡它幾個晚上，他是不怕什麼的。豔陽下的恆春，陳達的歌聲，讓人回憶到許久忘懷了的家鄉。尤其是當他唱著「五空小調」時，村姑們正趕著一群水牛走過，幾個小孩子用竹竿嘻笑著打牛，陳達那種婉轉感傷的歌聲，合著水牛的叫聲，使我這台北人領會出泥土的情感，沒有一點輕浮與虛幻。當時我幾乎要放棄了正在專心操作的攝影機，只想把自己好好投入這歌謠感染下的現場剎那，在咖啡館中是不會有這「一剎那」的，咖啡館中只有感傷，缺少溫暖。

第二次見到陳達又隔了二年多，那是 1973 年 9 月 25 日，他隨著「阿公阿婆遊台北」的團體北上遊玩，我在國父紀念館前遇到他，又請他為電視新聞唱一首歌，他不太記得我，但還是很爽快的彈起月琴唱著「思想起」。一會兒，另一家電視台的人也來了，又要求陳達再唱一次，他有點不耐煩，但還是唱了，唱到一半，突然站起來說：「這樣就好了，別人都進去乘涼了，我還要在這兒晒太陽，好了好了。」說完拂袖而去。陳達喜歡聊天，但是不喜歡拍照，他認為只有大人物和犯人才要拍那麼多照片，而他既不是大人物，也不是犯人，所以他對拿照相機的人含有敵意，他時常用手擋著臉躲避緊追不捨的鏡頭。

第三次見到陳達，是今年年初和三月間，他一共來台北三次，一次是接受「稻草人」邀請北上演唱，說好演唱一個月，但不到二十天就想回去了。第二次是二月中，他自己突然覺得無聊，一個人坐夜車坐計程車北上，一大早出現在「稻草人」中，嚇人一跳，他說：「想看看你們這些年輕朋友，所以就跑來了。」這一次只停留一天，他們就陪他回恆春。第三次是三月底，他接受「淡江」邀請去演唱，淡江同學為他募捐了

《民族樂手陳達和他的歌》，1971。（出版：希望出版社；圖片提供：苦桑）

《民族樂手陳達和他的歌》再版，1977。（出版：洪建全基金會）

聲響翻土

一萬二千元,然後他又留在「稻草人」唱歌一直到現在。在這段期間,我見到陳達十幾次,他總是寂靜的時間比暢談的時間多,悲歡的時間比快樂的時間多。當問到他為什麼不出去玩一玩,一天到晚待在屋子裡時,他感嘆著說:「年歲大了,玩也玩夠了,我少年時也是四處流浪風流的,誰不喜歡玩呢?只是如今年紀大了,看破了,少年郎可以找一個大花園賞幾朵花去,我是老了,好像鋤頭一樣,鈍了,而且有些地方去一次也就夠了,我寧可暗暗的坐在房子裡,我已經這樣子過了半輩子啦!」當他精神好時,他會突然說:「你曉得嗎?一千個稻草人會害死一隻螞蟻,我昨晚夢見的,現在我又看見了,近在眼前,遠在千里,千里是很近的距離,你曉得嗎?」陳達其實是很精明聰敏的,他比你我還要正常,只不過偶爾很固執在他的幻想世界中,有人稱之為老人妄想症,我寧可相信那是年紀大了,害怕被人捨棄或陷害,所展露出來的一種求生與防禦的自然本性。當他快樂起來,他會對人吹牛,他告訴年輕朋友,他有十一個兒子,而他過去以挖墳、守墓維生,他還會在吃過飯後,重重的拍一下胖女侍應生的大腿,說聲:「肉這麼多⋯⋯。」我跟他說:「阿伯,今天心情很高

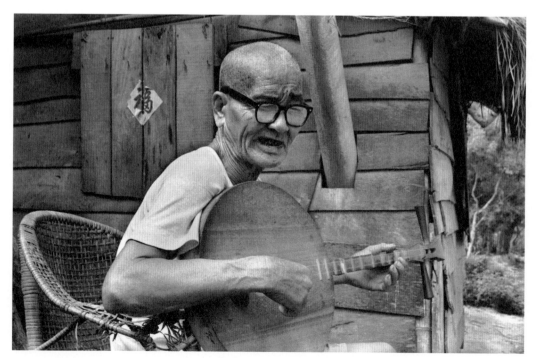

歌手陳達,恆春,1971。(攝影:張照堂)

興呵。」他就說：「我是憂愁滿身啊，不亂吹牛，痰就吐不出來的。我腦子裡有痰，耳朵中有夢魅，我要找個華陀醫腦子，我要找仙丹治耳朵，但不曉得找不找得到？」到底什麼是他的夢魅，什麼是他的痰呢？

陳達孑然一生，無妻無子，他現在只有一個姐姐住在台東，但已多年沒有聯絡。陳達說他曾經在 1949 年至 1960 年間，跟一個寡婦住在一塊兒，她叫盧寶，身邊帶著一個七歲的小孩張清龍，陳達對他們很好，他每次回憶起這段十一年的同居生活，就不勝唏噓。雖然有些村人說這是一段一廂情願的精神戀愛，但陳達卻辯說他們確是住在一起的，而且睡在同一張床上，可是為什麼不生子養女呢？陳達似是而非的說：「就是不能生嘛，她不能生，我也不能生，這種事是要求不來的。花要謝時，總要謝的，當我少年時，冬天照樣洗冷水澡，現在老了，一碰冷水就皺縮抽筋。我現在是吃一碗飯的年齡，何必要勉強吃四碗飯呢！」後來他又補充說：「我在二十九歲那年，頭腦裡有一條小筋斷掉，手腳開始不靈，一直到六十五歲才又回復過來，所以這期間我是無妻無子。」按照陳達的觀念，他認為人生三大痛苦，依次是：食不飽，衣不暖，陰陽不能交配。盧寶和他一起十一年，最後終於離開他，陳達一口咬定是她跟里長江掌跑了，從此陳達變得意志消沉，而夢魅的影子也逐漸形成。

1973 年 2 月 18 日，盧寶的兒子張清龍，已是二十九歲的青年，他為了爭奪他小時候與陳達一起居住的土地產權，居然寫信恐嚇威脅陳達，而這塊地的產權確是陳達自己花錢買的，他把這一生的收據公文都塞在隨身攜帶的小皮夾裡，隨時拿出來證明自己是講法理的人。這件事情後來經高雄地方法院刑事判決，「張清龍以加害生命之事恐嚇他人，致生危害於安全，處拘役五十日，如易科罰金，以六元折算一日。」陳達雖然打贏了這場官司，但受了傷害的心靈，對一個孤苦無依的老年人來說是不能輕易抹去的，張清龍的聲音形象開始寄居在他的右邊耳朵中，繼續不停的對他辱罵威脅著，如同形成一種夢魅。陳達左耳中的夢魅則是他的里長江掌，他認為江掌在處理他的倒屋重建時，在鎮公所補助金及村人捐獻金中，有不老實的舉動，陳達對這些金錢數目，記憶力相當精明，這是他保護自己的生活本能。而且他有憑有據，這中間也可能有誤解，但人總應該對微弱的人做少許讓步。此外，江掌又帶走了他的女人，使陳達對這位里長怨恨交加，他甚至於今年二月，到屏東地方法院按鈴申告，說「江掌自 1976 年 9 月開始，即天天在告訴人陳達住宅外，以穢語『幹豬母』，『幹狗母』，『幹牛母』辱罵告訴人，犯有公然侮辱罪嫌云云。」檢察官最後以不起訴處分，因為期間江掌根本就因癌症住在台大醫院治療，但夢魅之所以為夢魅，就在他那種由回憶而預知的超現實感應力上，即使我們一般人，也常在就寢前那一段欲眠未醒的空白狀態中，聽到許多不同的聲音在我們耳邊鼓譟，陳達只是比我們多了幾段這些無聊、冥想的空白狀態而已，如果他能專心的忙碌一些其他的事，他就會忘掉這些，問題是，他要忙些什麼呢？他總是靜靜的坐在那兒，像一座雕像。陳達這一輩子打了兩次官司，這兩次官司真是打到他的

聲響翻士

陳達，台北，稻草人咖啡屋，1977。
（攝影：張照堂）

腦子裡。而什麼是他腦中的痰呢？陳達說是盧寶，他希望切
掉這縷「情絲」，把痰吐出來，但一座雕像用什麼方法吐痰呢？

陳達在「稻草人」期間，並不排斥其他音樂，他甚至還喜歡
鮑布‧迪倫的唱片，他要了二張，說是要帶回去聽聽。「這裡
頭有英文，有台語，我要帶回去研究研究。」基本上，他不
喜歡華麗的搖滾樂和軟綿綿的民謠，他之看上鮑布‧迪倫，
可能是那種半說半唱，拉長尾音的唱法，那種樸實而硬朗的
歌風與他的恆春民謠在精神上是很相通的。他說：「世間有
人發達，有人邋遢，我？我是邋遢的一種，有人是這一隻的
（指著大拇指），有人是這一隻的（指著小指），而我是這一

隻。」說完從小指旁比劃出另外一隻第六指來，這到底是風趣還是悲哀？接著他說：「我是無法度才彈琴唱歌的，這是一條歪路，我如果有小孩子就不要教他這一套了，別人最好不要學我，他最好能學學讀書，照他本領發展。你問我想活多久？那是命哪。我善良過日，不講別人壞話，不過我若是這樣子一覺睡去不回來，那也好啊，那也好啊⋯⋯。」

前兩天晚上，有一個客人告訴他，看到樓下有陳達的照片，所以跑上來聽他唱歌。半小時之後，陳達突然光著腳走下樓，把照片撕掉，將照片下的紙條揉成一團，丟到水溝裡。而紙條上這樣寫著：「總有一天，人們會認真的聽我唱歌⋯⋯。」

我想心理醫師治不了陳達的夢魅，乩童也治好不了他，野兔子治好不了他，檳榔、米酒、莒光菸都治好不了他，但似乎只有月琴能使他暫時忘記這些苦痛，一唱起歌來，一切別的事情都顯得微不足道了。他變得如此誠心誠意，那麼傳神忘我，那才是他真正的自己。但請不要以「好奇」的眼光來看陳達，不要「憐憫」，更不要假藉「回歸鄉土」的時髦藉口，請你自動自發，以喜愛民間純樸美好的事物的心來接近陳達，在曉得他的風趣與他的苦難之後，重新再來聽一次他的歌，然後好好的告訴他：

「你也是一隻大拇指。」

陳達遺物，藤椅與油傘，恆春，1981。（攝影：張照堂）

聲響翻土

民歌採集運動
與青年下鄉
丘延亮的回憶點滴

訪談／何東洪、羅悅全（2015 年 1 月 11 日）
整理／何東洪、林怡君

丘延亮於霧台村，1967。（照片提供：
丘延亮）

編按：丘延亮，大家叫他阿肥。1967 年加入許常惠、史惟亮的「民歌採集」
計畫時，時為台大考古學系入學前暑假。1968 年 7 月 31 日與陳映真等 36
人因「民主台灣聯盟」案被國民黨以「預備顛覆政府」罪名判刑入獄。他
投身於原住民文化與運動、社會運動和左翼批判知識的研究。2015 年初從
中央研究院民族所退休。

何　**1967 年你參與的「民歌採集」好像比較像是傳承於十九**
　　世紀舊俄的民粹主義？

丘　沒錯，屠格涅夫的《獵人日記》裡面有一篇講兩個
　　民間藝人在酒館裡拚歌。而在同年代裡的《老殘遊記》
　　裡，也有段是講黑妞跟白妞拚歌的。兩篇都是用文
　　字寫音樂，都是在寫民間音樂。兩篇我從小就非常
　　喜歡，這都跟我往後搞民歌有很大的關係。「民粹
　　主義」這個詞在台灣被搞得很窄很糟，我的民歌採
　　集，尤其是原住民的部分，跟黑澤隆朝的脈絡無關，
　　比較是受日本大正民主，如田邊尚雄以及受影響的
　　中國搞民族音樂學的有關。日本整個民粹派在大正
　　教養之後大分裂，一批變成極右派。但在大正民主
　　時，都是左派，那是粉紅色的年代，對中國的影響
　　非常大，比如說有島五郎與武者小路實篤，這一批
　　「白樺派」影響魯迅、周作人。而白樺派就是日本
　　從舊俄文學（例如托爾斯泰）與民粹主義承襲過來的，

是廣義的左派（1930 年代譯文中稱的理想主義者）。

我最早跟許常惠一起採集時，就已經知道在中國搞民族音樂學的楊蔭瀏，和留德的、創立少年中國學會、搞中國音樂史的王光祈。

何　但在戒嚴時期威權統治下，這樣的想法如何實現？

丘　在 1960 年代的氛圍之下，很難凸顯這種民歌採集的民粹／左派政治意義的，只能暗地裡「下鄉」各自盤算。

何　另一方面，在 1968 年初第二期《草原》雜誌的採集運動報告裡，你們對台灣流行音樂有非常批判的聲音，像是「國語流行音樂的靡靡之音」、「關於國語流行音樂的俗」，以及「受西方流行樂的壞的影響」等等，可是一方面卻很推崇西方國民樂派。

丘　你提的是採自史惟亮那邊的意見。他所主張的是民族主義，而且他對於流行音樂是無法忍受的，所以我們在民歌採集裡錄的只要有日本腔調的東西他都給消掉，像是原住民裡面比較俚俗的歌曲他都不要。像何雨郎唱的「老婆找不到、去當兵……」這類錄音裡最有社會意識、具創造性、音樂性最混融（mix）的東西他都不要。當時所有的錄音目前大概都找到了，但就是我錄的全都不見了。我那時從屏東霧台、三地門到美濃，沒有去恆春，miss 掉陳達的採集。

1967 年 7 月 24 日，民歌採集西隊的
幾位成員於屏東旅館，左起：徐松榮、
許常惠、呂錦明。（照片提供：丘延亮）

我們當時各有各的目的，然後都心照不宣，都是以音樂、以藝術之名，或假裝如古代的「采風」一樣收集「民聲」。少年時的許常惠，從二二八到四六事件，沒有一件事情沒他的份。我和許常惠心裡是知道彼此的傾向的，但都不講，許常惠「假裝」做學術，即使如此，他當時在師大，我們搞新音樂常被師大音樂系壓迫，大學中和省交響樂團裡一批人通通是國民黨，簡直和我們水火不容。

救國團那邊剛好有史惟亮，加上外面具有大老身分的俞大綱，他們可以保護我們，否則我們根本沒有空間。因此我們用這個機會（救國團的活動）去民間，這在當時已經是不得了的事情了。我那時候是覺得是要讓大家知道下鄉不是那麼恐怖——而當時又是文革開始，到處都在「下放」——我們就真的去「下放」了。

何　你們採集時對西方 1960 年代那種民間年輕人知識份子、搖滾樂，還有像 Bob Dylan、Peter Seeger 的看法如何？

丘　搖滾樂又是另一回事，要去問費禮，他是最早搞電台、流行音樂、搖滾樂的。我曾經找過他想要研究排行榜，因為每次台灣的排行榜出來都跟美國的一樣，我想說我們來做個實驗、搞個假的排行榜，看看還會不會跟美國的一樣。我想要假設如果沒有跟著美國的排行榜，我們的耳朵會不會不一樣。當然沒成，因為他要賺錢、他怕，因為當時盜版猖獗，什麼都有，跟著美國流行的市場很大。

有趣的另一面是，從美軍電台開始我們就開始聽 protest songs，從 Peter Seeger、Joan Baez、Bob Dylan 聽過來的，所以當時對貓王等等有些排斥，他們太過商業、太過資本主義，覺得這跟 protest songs 是水火分明的。但之後，年紀大一些聽貓王，也覺得他還不錯。

許常惠自己根本是不聽古典音樂的，他只聽法國香頌（笑！）Bob Dylan 是我們在聽的。我們這邊講民歌、Bob Dylan、反戰，所以不同的人在做不一樣的事情。

1967 年 7 月 31 日，史惟亮於蘭嶼進行錄音採集。（照片提供：丘延亮）

何　當時不同脈絡的人匯集到民歌採集行動裡，後來 1970 年代聽到當時你們的錄音，接著陳達被注意到，許常惠後來又跟「第一唱片」做「中國民俗音樂」這系列錄

音出版等等。可是 1970 年代當時以及之後的追溯有個隱藏不見的脈絡，就是說台灣比較左翼傾向的人去做田野、民族音樂、民間音樂，有些人被抓去關之後，即使這個脈絡沒有斷，或是成為暗流，也儼然沒有另外一種社會氛圍可以去辨識它。

丘　它沒有斷，只是因情勢把它的語境拿掉了，因為當初我們也不太敢去提它的始末 (contexualize)，所以抗議歌曲被拿掉了政治傾向以後就變成了校園民歌。對於校園民歌我們心裡是很複雜的：唱得像貓叫狗叫、民族主義又夾了進來……。

何　你的說法跟一些我接觸的你們那代一人好像，像張照堂形容校園民歌是「軟趴趴的」，可是好像又沒有空間正面去批判它。

丘　當時做的事情到後來意識都不一樣了。許常惠當年把陳達挖出來也不完全是音樂的原因，是以為陳達代表了一定的社會階級、他是窮人等等，那時候這些都是不可說的，但講音樂可以，所以就把他帶來。還有洪通，他是《漢聲》挖出來的，因為他來自民間鄉下又是土俗的東西。他們跟那批國家主義或西洋音樂等等都沒關係。但後來，美國新聞處馬上介入，幫洪通辦了一個大展覽，把他當成摩西祖母的台灣版，以及對於後來捧紅了朱銘──這兩件事情，我們之後都很後悔。

1967 年 7 月 28 日，於恆春大光里，陳達演唱恆春民謠。（照片提供：丘延亮）

何　「民間／民俗」這兩個字眼比起「人民／民眾」對你們來講是一個安全的符號，但同理，美國新聞處或者比較跟商業靠攏的，「民間／民俗」也變成一個……

丘　那種所謂的「民間／民俗」我們叫做 Folk-ish、Folky、Folksy 的東東，我翻譯它作「民俗惺惺」的玩意兒，不是真正的「民間／民俗」，它已經跟人、生活沒有關係，就只剩假惺惺的形式而已。

聲響翻土

1967 年 7 月 26 日，丘延亮進行錄音
採集，於三地門往霧台路上。（照片提
供：丘延亮）

何　我認為「水晶唱片」做的，是接在整個 1980 年代本土化運動這一支所引發出來的。
　　我們這展覽的目的之一是對於 native（本土）的反思。有些年輕朋友誤解我們這
　　個展覽是在頌揚台灣的國族意識。

丘　比如說我有個叫彭文銘的朋友，他父親最早在苗栗開照相館，後來開唱片行，
　　收了一堆當年唱片廠的唱片，有很多那時台灣民間廣播節目裡面留下來的廣
　　告及講唱錄音，像是北港六呎四、張國周……等一些賣藥的東西。甚至像何
　　雨郎的黑膠唱片，就是這樣從「鈴鈴唱片」的棄置物裡找出來的，所以當時
　　的台灣真是精神分裂的。國民黨的文化控制其實是很可笑，我們這些人就假
　　借蔣介石的文化復興運動在搞東西，像是郭小莊把軍中的京劇顛覆掉，也因
　　此在俞大綱的鼓動下才出現王仁璐的現代舞。所以，今天以君子之心度小人
　　之腹，那時候如果國民黨不鎮壓我們也幾乎是不可能的。在國民黨特務眼中，
　　我們就像是預演著一個「台北之春」一樣。

何　現在很多人講這些事情都以現代主義一筆帶過。

丘　當時的現代主義已經是亂得一塌糊塗了：美國新聞處是一邊、救國團一邊、
　　被收編的現代派是一邊。

何　現實主義的線在台灣是不太可能有這麼明確的傳承，所以我姑且稱它為「左翼現
　　代主義」。而台灣的現代主義被國民黨與美國收編了，所以才被誤認為是保守的。

丘　其實現代主義在最原初的當時（1920 年代）是最進步的，這側面後來是因為
　　冷戰的因素，一部分被割除了。在二戰以後的歐洲非常傾左，但因為反史達
　　林主義的關係，反蘇的也不少。至於一批根本是納粹的人既被史達林排擠出來，
　　這些人後來就被冷戰 CIA 收編，包括芭蕾舞、古典樂……。卡拉揚（Herbert

聲響翻土

von Karajan）根本是個法西斯，但後來被 CIA 收編帶領柏林愛樂。也恰因為他曾經是納粹，所以他也就最聽話。收編一批人後，美國文化冷戰才把爵士樂變成美國文化的代表。還有後來在繪畫界出現的現代派抽象畫家波洛克（Jackson Pollock）⋯⋯等等，全球近兩百個美國新聞處開始用大量金錢搞「文化工業」，美國在全世界都是這樣搞的。

何　**你們那時有本省外省情結嗎？**

丘　完全沒有那麼回事。

何　**台灣在談戰後流行音樂的時候，很容易就把 1970 年代民歌、「唱自己的歌」一刀切，變成前面就像是史前。但假設 1970 年代的民歌有分兩條路線，在 1970 年代民歌之前的那條，先不談通俗音樂、不論音樂類型，就社會聲響的採集來看，這條線為何在 1970 年代沒被繼承？**

丘　在 1968 年那時的線頭太多了，其中有一批人必須要回溯到大正民主教養時期：他們這一批人回到台灣形成台灣的左派，另一批留日後回到中國，像是魯迅那一代留日的人，都可算是粉紅色的人。而這些人在 1946 年日本投降後又再有機會在台灣短暫碰在一起了。但到了 1947 年國民黨對蔡瑞月、蘇新整個大鎮壓。藍博洲對於這段書寫非常多，但他的書產生的效果有好有壞，有時讓後來看的人疑惑更大，他是以「黨性」為主來重塑過去的。因為如此，他寫的是「台共史」不是「台灣史」，他是寫規格，而我要寫的則是寫性格（mentality）（笑）。

何　**許常惠後來寫台灣戰後音樂史，一點都沒有政治味。而史惟亮的東西某個角度來說很安全，他等於是讓我們遙想歐洲國民樂派，但那其實跟台灣一點關係都沒有。**

丘　在我這邊也不一樣，我媽影響我很深，我媽媽是廣東人在上海長大，上海話講得非常好，從她那邊，我才發現人可以把自己的語言玩物喪志到像彈詞一般。蘇州彈詞每個字詞都是咬牙切齒、字正腔圓才行的，極其講究，是每一個字要練到瘋狂才做得到的。他們對自己文字、語言真是自戀，大概音樂家對音樂也是這樣子。

何　**你怎麼看 1980 末、1990 初開始的原住民的音樂性？你當初收錄過的非常俗、日常、民間的那種原住民的音樂一直都沒有出現（除了山地流行歌曲通路外），在國語流行樂裡這一塊也是隱含的，直到 1990 年代。校園民歌時期也是如此。**

丘　這件事我也覺得很奇怪（看著電腦螢幕上的照片）。照片裡的包霞，她早年是跟撒古流有一樣經驗過來的，她別的照片都是穿軍裝、戴斜帽，是國民黨找去陽明山山地青年工作隊培養的山地幹部，從她小學時起國民黨早已對山地人不曉得下了多少功夫啊。

何　葛蘭西（Antonio Gramsci）的概念很有意思。我們在某個社會裡面，譬如我們說國民黨的宰制是無所不在的，但正因為如此，我們需要霸權這個概念，想想何以這個社會需要霸權？因為即便是壓迫也沒辦法壓制全部，因為總有隙縫。所以隙縫在特定時代裡面出現的形式是什麼就非常有意思了。某個隙縫到下一個階段時，它也不一定會自動再出現，可能會變成伏流，或是就不見了，被別的東西包圍了。「水晶唱片」的脈絡接起來時，以我的經驗來說，我們可能也不知道那條線是這樣子的。由於許常惠之前做的錄音，加上何穎怡人類學的視野，所以當它接起來時，很多聽通俗音樂的人才發現，原來這個不是到1970、1980年代才有，不是主流通路沒有的就不存在，他們老早就在了，甚至還依舊活躍著。

丘　有次在嘉義洪雅書房，我、楊祖珺跟鍾永豐對談。我們三人在音樂上沒交集過。祖珺跟民歌的淵源是因陳達跑到淡江唱歌，但他們年輕人聽不懂，決定不如唱他們自己的歌。鍾永豐與民歌音樂的淵源是他在當兵時，在地攤上看到一堆卡帶，裡頭有楊祖珺根本沒有發行的專輯，當時是被警備總部禁掉沒收的。他聽了以後就開始出現「我們客家人為什麼不能唱客家人的歌」的想法。這些例子就是重新創造，而不是傳承，而大部分都是自己亂來、亂發明的。全世界很多文化的接壤都是在意外之下發生的，一接上去後再往前挖才連上的。重點在當時如果沒有楊祖珺接那條線，它（指的是從陳達回溯這條線）就不會被發現，那是畢竟一個非預期性的結果。

何　從民歌到校園民歌，大家都在講它的成功故事，但問題是民歌那條線到底是怎麼被接上的？

丘　校園民歌的線我沒有接上，第一，我民歌採集第二年就去坐牢的。第二，在出獄1971以後，那時候李泰祥開始寫流行音樂了，還有與三毛合作，之後寫〈橄欖樹〉、〈一條日光大道〉……。然而李泰祥是音樂動物，不會想要別有意圖或使命的。例如三毛〈一條日光大道〉的歌詞「kapa kapa 上路吧」，kapa 是芥川龍之介的河童，在河底見不了太陽的、鬼魅之物種，要掙扎著見陽光是三毛自己的狀態，kapa 上路當然是三毛的想法，用最陰暗的東西硬生生要見陽光。而李泰祥卻硬把它寫成陽光正面。

丘　李泰祥跟著主流音樂也不對板，從藝專開始他就是被排斥。許常惠被藝專、被師大開除過，後來他在法國認識了一些人，他當時就用白萩的詩寫歌。回台灣之後，為了求生存之故成立「亞洲作曲家聯盟」，變成是搞國際串聯的活動而不是搞音樂，而他們成立了「製樂小集」後，他們要我跟許博允搞「江浪樂集」。「江浪」作曲發表的音樂會裡面什麼都有，但就是我最前衛（笑），我的曲子都是散的、亂的點子，不相連貫，所以鄧昌國他們就叫我做「調弦派」。那時候李泰祥還很規矩的。他就一輩子都想要寫「大神祭」，但一輩子都寫不完，因為他的原住民經驗很有限。他爸爸是原住民、媽媽是河洛人，自己在台北長大。李泰祥去美國現代音樂中心留學後，開始真正想當現代音樂家，後來也放棄了。有幾次跟日本現代作曲家聯盟開會時，他有做過些實驗性的東西，但大概像是「音響實驗」，連音樂都不是。

何　《造音翻土》後半部是講台灣的實驗聲響，可是那條線到底是什麼時候開始有或什麼時候斷的？

丘　玩聲響是另外一批人。後來搞現代音樂與搞聲響很多都是分不清楚其差別的。真正對台灣有影響的是一個美國人 Lou Harrison，他用日本宮廷樂器「管」以及爪哇甘美朗樂器作曲，至於美國人捧出來的 John Cage 則沒有在我們的眼裡面。當初許常惠的現代音樂主要就是〈葬花吟〉一類的佛教音樂。

何　我們比較熟那些西方現代音樂聲響類的，是因為他們對於聲響的實驗的確影響了搖滾樂或電子樂，這在西方脈絡是很清楚的，那台灣有接上嗎？

丘　應該不是這批人。

何　你們這條比較算是音樂學。我印象中聲響是 1990 年代初才被引進的，變成現在了「聲音藝術」。許常惠在正統學院派是最反叛的，可是我沒有聽過台灣本土音樂家做這類的作品。你當初做民歌採集聽到這麼多台灣的聲音與你的「西方耳朵」訓練不同時，你當時在想什麼？

丘　當初做採集錄音的時候，我個人不是這麼注意聲音的，而是注意環境、唱法、內容，這些是非常有現實性的東西（我是如詩經中人一樣，是去「采風」的，笑）。聽陳達時確實讓我想到比歐洲古典音樂還古典的民間彈唱，所以當時追風的現代派的菁英主義跟我們走的路線又不同，我不久就放棄作曲也是這

聲響翻土

原因。因為我不滿意自己當時寫的東西也是很菁英的——用宋詞作歌，以聲音畫宋畫。

何　許常惠描述陳達時，他的語言很隱晦，沒有直接講的，例如「離台北越偏遠的地方⋯⋯越底層的地方⋯⋯」

　　丘　許常惠是懂得別人不懂的事情的。他留法時寫的論文《德布西研究》中文版是 1961 年，自己出錢印刷找文星出版社發行，文中「隱晦」的一切我讀了卻是心知肚明的。他的思想是極為複雜的，他的「學生」沒有一個人是懂他的。

何　你們對於通俗流行音樂其實是鄙視的，但鄙視後卻想要發展屬於具有台灣本土的民間音樂（在當時叫「中國民間」）。若沒有辦法讀懂文字裡的弦外之音，會覺得論述上很保守的，但實際上你們根本做的又是另一回事。但對我們來說，比較在意的是這些聲音為什麼不會在錄音工業裡面持續地被發掘，直到 1980 年代，社會開始對本土反省的時候才出現？

　　丘　「我們」是一個一個分開的，也是斷裂的，這問題的另一個問法是這斷裂是怎麼斷的？譬如說「水晶唱片」跟「鈴鈴唱片」的關係又是什麼呢？完全沒關係？當時「鈴鈴」老闆因為喜歡喝酒就開了車去找原住民，為了給老婆交代只好以去錄音，拿回來交代以為藉口，於是就一次次錄下了那些東西。所幸這些錄音後來都被苗栗彭文銘買去了，所以「鈴鈴唱片」的東西才沒有丟掉啊！

何　大抵來說，大家在說戰後本土化，若本土化像翻土，那第一次翻土是 1970 至 1980 年代政治、文化意識的覺醒。《造音翻土》承接的是 1990 年代之後的本土化反思，但歷史本來就是雜亂交織的，我們在展覽中播放聲音的時候也不可避免是經過過濾的。

　　丘　所以史惟亮聽到我錄的日本腔非常反感，但反過來，我要問說難道中國腔就是五聲音階？他也提到他對布袋戲非常厭惡，所以被篩選掉了，我則大大不以為然。當然，當初還是有高低文化的情勢。但後來，特別像是俞大綱的東西就很不一樣了：他作為戲曲大師和史家，其理敘的東西都是來自中國戲曲史的，他知道中國戲曲都是從低層的地方來的！只是最後慢慢成形後，才變得僵化了、官化了或制式化了。所以，我們主張走民間戲曲這條路線，主張要文化創進、社會下面的東西非要不斷被鼓勵、不斷地衍生進來不可的。

台灣山地流行歌曲

黃國超

何謂山地流行歌？

「山地歌曲」是當代原住民族社會生活中，一種重要的社會文化及庶民文學現象，它具有廣大民眾積極參與、多元混雜和共同享受的特性，是原住民族流行文化中最活躍的力量和酵母。二戰後台灣原住民各族以族語、國語或日語演唱的通俗歌曲，長久以來不曾間斷的以唱片、錄音帶等販售的方式，活躍於原住民族社會的各個階層。其歌曲創作、演唱和表現的方式，自由、活潑、淺白並十分貼近原住民大眾的生活與經驗，歌曲來源有林班工寮的吟唱，有都市鷹架獵人的哀歌，有戰地慰問的寄語，有遠洋思慕的戀曲，有懷鄉遊子的悲涼……。歌詞和曲調，或沉鬱、或高亢、或悠揚、或婉轉、或詼諧……不一而足，充分反應這數十年來原住民族生活的實況。長期在原住民部落待過的人都知道，山地通俗歌曲幾乎無所不在，從村里長的廣播、雜貨店、菜車、麵攤、鄉運動會、學校表演，或婚禮、祭典儀式，甚至是投十元讓你點唱一首歌的夜市小吃攤，它的滲透性與普遍性使它成為山地社會各階層成員日常生活的基本形式。

山地歌的商品生產簡史

1961 年鈴鈴唱片公司所發行的第一張《台灣山地同胞跳舞歌集》黑膠，是目前所知戰後台灣山地流行歌曲專輯的開端。後來繼之投入山地唱片製作的有「群星」、「心心」及「朝陽」等漢人唱片公司，概述如後：

一、鈴鈴唱片（1961 ～ 1984）

原名「寶島唱片」後更名為「鈴鈴」，老闆洪傳興創立於 1960 年左右，地點在三重，約 1984 年前後結束營業，屬於家庭式生產，員工數約 12 至 13 人。鈴鈴唱片是戰後台灣山地流行歌的主要生產公司，所出版的山地歌謠唱片按製作模式，約可區分為：

1. 錄音片時期（1961 ～ 1969，FL 系列）：多為現場圓盤錄音母帶壓製的 10 吋唱片，總數共約 69 張，音樂採集地點主要集中台東、花蓮兩地，數量以阿美族歌謠居冠。

2. 創作片時期（1969～1979，RR系列）：規格為12吋33又1/3轉，由文藝部翁源賜企劃，封面多標記由陳清文、汪寬志、孫大山……等人記詞採曲，最知名歌手為阿美族歌后盧靜子，數量約30張左右。其中以國語山地歌「心上人系列」最受聽眾歡迎。

就整個工業生產史的角度來看，FL系列見證的是原住民創作歌謠與民歌傳唱重疊的時代，而RR系列所代表的意義，則是山地歌曲填上國語歌詞、以及「實詞化」歌謠創作年代的到來。1970年代由於錄音製作技術的改善，不再採行同步錄音，且因為樂隊配器的需要，每一首曲子的節拍就必須按照樂理方法記譜。記譜的介入，使得多變的傳唱歌曲漸漸轉為文字化，旋律和音樂節拍因為樂器的調性而走向固定，也就是「五線譜化」。阿美族耆老黃貴潮認為，歌曲製作根據音樂理論，音樂有歌譜，進一步有伴奏，有作曲家、編曲家、演唱者、文字企劃，「這才是阿美族流行歌的起源」。

《台灣山地同胞跳舞歌集》，1961。（出版：鈴鈴唱片；圖片提供：徐睿楷〔Eric Scheihagen〕）

二、群星唱片（1967～1968）

由長期與鈴鈴唱片老闆洪傳興合作的台東「唱片大王」老闆王炳源於1967年在台北所成立，從此台灣山地唱片進入了兩雄相爭的時代，群星唱片約在1968年結束營業，所出版的山地唱片專輯共六張。我們大致可以將專輯歌曲分為兩種：「精選台灣山地民謠」與「懷念的台灣山地旋律」。群星唱片在資金、硬體條件不及「鈴鈴」的情況下，將山地唱片導入了詞曲創作、「企劃」及「市場取向」的時代，並以阿美族為特定消費族群市場，開始山地明星包裝、培育計畫。但在獲利取向下，也出現了對原住民歌手與詞曲作者的勞動剝削。

1960年代出版的《台灣山地阿美族歌集》，當時山地歌曲常是作為觀光地的紀念品而發行。（出版：鈴鈴唱片）

三、心心唱片（1968～1969）

王炳源於1968年結束群星唱片後另外成立了心心唱片，約1969年左右結束。我們從後來心心唱片與群星唱片內容的幾乎八成相同來看，王炳源有可能取得了群星唱片山地歌謠的母帶或盤下了群星唱片獨資經營，他將群星唱片原來的山地歌曲目完全打散，重新排列組合，再加上了幾首新歌，以心心唱片之名重新發行。其產品大致有三類：山地民謠、日語、舞曲。除了日語歌以外，其他山地民謠或舞曲唱片同群星唱

阿美族歌后盧靜子的專輯《純粹台灣山地歌》（出版：鈴鈴唱片）

片一樣，基於市場考量以集中在阿美族歌手及歌曲為主。

四、朝陽唱片（1974～1978）

心心唱片於 1969 年結束營業後，山地唱片發行又回到了鈴鈴唱片獨大的局面。這樣的情況，一直維持到五年後，洪傳興的女婿廖初男出來自立門戶，在台北市承德路創設「朝陽」唱片公司以後，台灣才出現第四家發行山地唱片的公司。而負責朝陽「山地民謠」背後的操盤手，則是從鈴鈴跳槽到朝陽的翁源賜。不過，從 1974 年創立到 2002 年正式結束營業，朝陽唱片從頭到尾只在 1974 年發行過兩張《台灣山地民謠精華》以及 1978 年四張的《台灣山地民歌新面貌》，皆是由盧靜子擔任主唱。這段時期錄音設備已經較以前精進，但山地唱片產量卻在走向「標準化」生產中趨向於沒落。

山地黑膠唱片的通路

早期原住民現代歌謠黑膠或卡帶，以屏東、台東、花蓮、埔里、桃園與基隆八斗子附近的唱片行與夜市為主要銷售管道，原因是這些地方有比較多的原住民集居。管銷方式多數是由唱片公司直接鋪貨給唱片行，很少透過大盤出貨，因為產品性質特殊，出貨量不夠大，對大盤而言並不划算。一般來說，住在偏遠部落的原住民可以到鄰近的小鎮街上買到這些卡帶，也有賣菜車會向這些唱片行批貨載到部落去賣，要不然夜市的攤販或祭典時候的路邊攤都有得買。比較好銷的作品，賣到數千卷也是可能，整體來看，以國語演唱的山地歌賣得最好。大部分原住民族現代歌謠出品都是那卡西配樂形式，有時一台電子琴就是全部的配器，製作成本很低廉，小作小銷，唱片公司存活不是問題，就因為它的經營格局小，所以反倒可以細水長流，為原住民現代歌謠留下可貴的有聲資料[1]。

卡帶與多元化的功能生產（1980 年代）

在朝陽唱片《台灣山地民歌新面貌》（1978）之後，山地唱片因著音樂科技的進化，進入到卡帶的風行年代。其中老一點的公司有「振聲」、「欣欣」、「聲佳」、「東海岸」、「美美」、

林慶雄《排灣搖滾火爆巨星》（出版：哈雷有聲出版社）

聲響翻土

「東寶」、「金馬」。新一點的像是 1990 年以後才出現的獨立唱片廠牌「高峰」、「哈雷」、「小米地」，而目前產量較多的是「金豬」、「欣代」。從「欣欣」的產品目錄《台灣原住民歌謠 CD 卡帶、錄影帶》可以看出，卡帶時期的「山地歌」產品，會按照各族群不同功能、語言形態進行「功能」區分，如「原住民情歌－國語篇」、「原住民情歌－阿美族－母語篇」、「原住民情歌－阿美族－國語篇」、「原住民歌唱舞曲－阿美族－國語‧母語篇」、「排灣族母語篇」、「山地台語歌」、「山地國語歌」、「山地日語歌」、「山地歌串連舞曲」、「阿美帶動舞曲」、「排灣山地國語跳動歌唱舞曲」、「九族文化村歌謠」、「喜慶、豐年節、聚會共舞、團體大會舞專業連串舞曲帶」，涵蓋的族群有阿美族、卑南族、排灣族、布農族、魯凱族等等。以目錄上每頁十卷卡帶或 CD，每卷卡帶或 CD 收錄十至十二首歌曲來估算，這些山地歌曲數量約有四千到五千首。當然，其中不乏重複的曲目，或者歌詞稍做變化的類似曲目。

這幾十年來，台灣市面上流通的山地歌謠的卡帶、音樂伴唱帶、CD 等產品，粗估約有上千卷的數量，像林秀英就出版了二十二張、夏國星十一張、陳勇明六張，其他零星歌手的作品不計其數。有的走傳統路線的母語歌，也有老歌新唱，有母語創作，有國語山地歌，有日語山地歌、有台語山地歌、也有動感舞曲，甚至還有「全家樂，原山地歌星教唱，微電腦選曲，學、聽、唱、比、跳多重功能，百分記點計分」的伴唱 VCD，花樣百種，讓人目不暇給。

蔡美雲《排灣族山地民歌》卡帶（出版：振聲唱片）

原浪潮：戰後山地歌的創作者與歌手

觀察這些部落流行的民眾音樂，在創作者的部分，有集體創作的林班歌曲、有跨語世代的高一生、陸森寶、陳實，有陸森寶的學生黃貴潮，有南王村陳清文、孫大山，有阿美族的汪寬志、安安、郭茂盛、賴國祥，以及後來的陳勇明、夏國星等等無數新興創作者。戰後在相關歌者的部分，最早從山上闖進平地，打開原住民歌星大門的人是派娜娜（高菊花，高一生長女），之後有電視「群星會」的歌手王幸玲、葉玲、鄭幼枝、阿美娜等人以美聲演唱海港派國語歌曲浮出檯面，

鍾秀雄《山地公婆》（出版：欣欣唱片）

萬沙浪《那個人就是我》（出版：麗風
唱片出版）

張秀美、溫梅桂《五燈獎五度五關山
地民歌專輯》，1980。（出版：海山唱
片）

<div style="writing-mode: vertical-rl;">聲響翻土</div>

其他在歌廳、文化工作隊演出的歌手有王幸珠、高香蘭（高
賀）、翁淑珠、青萍、羅蘭、憶萍、馬來之花、烏來之花、王
幸珠、南瑤玲、林梅月、阿美娜（共有三人同名），在 1969
年左右台灣歌壇就有至少 21 位是原住民歌手，略有成就又在
台北的少說也有 14 位[2]。而這些歌手名單尚且還未包括 1980
年後的蔡美雲、林秀英、于嘉珍等等數十位非主流市場的卡
帶歌手。

約 1968 年以後「電視綜藝」時期有湯蘭花、紫茵、萬沙浪、
華萱萱，到 1970 年代校園民歌時期有胡德夫、施孝榮、羅義
榮及李泰祥。1980 年代魯凱族的沈文程以一曲〈心事誰人知〉
帶動台語歌曲的復興，隨後有「五燈獎」的溫梅桂、張秀美，
「名人歌唱排行榜」的旬貞、熱門音樂大賽的張雨生，以及
新人高勝美、曾淑勤、千百惠出現，1990 年代以後的阿妹更
是掀起了一股前所未有的「原浪潮」。接著原住民族歌手席
捲全球化市場時代的台灣流行樂壇，有主流市場的團體：動
力火車、圖騰樂團、MATZKA、神木與瞳、鐵竹堂或個人 A-Lin、
范逸臣、溫嵐、張震嶽、TANK、王宏恩、戴愛玲、同恩、
高慧君、梁文音、吳亦帆、家家……。有走世界音樂風的檳
榔兄弟、紀曉君、郭英男、白芒……，有民謠風的陳建年、
陳永龍、達卡鬧，有數不清的獨立樂團：原始林、台玖線、
Boxing……等等，不同類型的原住民歌手一直介入在台灣流
行音樂的主流市場，並引起相當的迴響。而其他具有民族意
識的社運歌手如原音社、飛魚雲豹工團、巴奈，也以音樂結
合社運的方式贏得大家的掌聲。

結語

「山地歌曲」歌謠市場是當代文化工業的產物，在錄音的介
入下，原住民歌謠從早期民間音樂走向工業量產，最後變成
現在的流行文化；其音樂認同也從部落音樂走向商品消費以
及混雜美學的泛原住民認同。「山地歌曲」的變遷過程涉及
多元文化變遷中的想像認同，涉及時代社會賦予的感情因素，
也涉及不同族群音樂特性的發展種種變數，有日本人／漢人
觀點的建構或收編併入，有文化工業基於商業邏輯賣點的操
作，也有原住民游離於政治與商業之間主體的追求。不同語

種「山地歌曲」的形式與內容，因應著台灣獨特的時代生命
情境意識，從單純地涉及愛情、鄉愁、時代與現實的苦悶、
愉悅與美感的追尋，到隱含著民族情感與政治認同不一而足。
本文極簡單的整理了山地流行歌曲的梗概，期望提供讀者一
個認識及欣賞山地歌的起點。

聲響翻土

1　何穎怡，〈誰在那裡唱歌——談原住民新創作歌謠及其出版現狀〉，《台灣的聲音：台灣有聲資料庫》2 卷 1 期，1995，
　　頁 48-51。
2　徐桂生，〈山胞歌星的故事〉，《經濟日報》，1969.02.22。感謝徐睿楷（Eric Scheihagen）慷慨提供資料。

田野錄音與
傳統音樂的再生

澎葉生（Yannick Dauby）

於野外錄音的澎葉生。（攝影：John Grzinich）

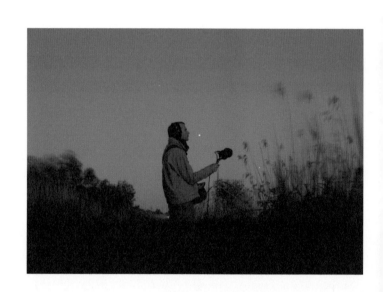

我們先簡略定義一下：所謂「田野錄音」指的是在錄音室外頭錄音。巴托克（Béla Bartók）曾在 1910 年代試圖遊走羅馬尼亞村莊，將當地民謠錄製在蠟筒上，這在當時可能是艱鉅的任務。二戰後出現「可攜式」磁帶錄音機，才使得田野錄音逐漸普及。不過，人們至今依然無法想像為何會有人願意背著十五公斤的器材（笨重的錄音機、耳機、脆弱的麥克風、一堆線材和電池）穿過中非雨林，只是為了錄製阿卡矮人族（Aka Pygmy）的複調歌唱。

田野錄音為音樂人類學家留下大量的研究材料，幾乎每一塊大陸的現存文化裡的音樂都已被記錄下來，帶回學院與圖書館。大約在 1970 年代，有些研究者開始對當時認為是非音樂的聲音感興趣，包括人類行為的聲音、生活環境的聲音等等，他們用所謂「聲響文化」的思考方式去看待這些錄音：文化的演變如何反映在環境音裡、文化如何透

過聲音來表現，例如牲口的嘶鳴、菜市場的叫賣，甚或是火車站的告示聲。

至今已有好幾代聲響工程師和錄音師窮畢生之力於聆聽——透過媒介和耳機聆聽「情境」，因為錄音不止是技術工作而已，它還必須處理情境。基本上，情境是無法預測的。在錄音室外，所有事情都難以預料：有人會拒絕被錄音，或是突然與錄音師交談，周遭環境有時是干擾和噪音的來源，有時卻又可發掘出比錄音對象更加有意思的事情。

音像超載

現今，特別是在台灣，任何文化場合，例如台北市郊的廟宇或中央山脈的村落，都一定會看到有人在作「紀錄」。傳統習俗已被公認為是「有價值的」，所以一定要記錄下來。因為小型設備已成為我們身體的一部分，我們隨時都有一台手機可以俐落地記錄聲音和影像，只要抓在手上點幾下就能快速分享到網路上。

相較之下，典型和「老派」的錄音配備是一兩支麥克風、線材、錄音機和耳機，以及配件（如防風罩），以應付各種錄音狀況，像把麥克風固定在架上，仔細調整兩支麥克風的角度以求精確的立體音場，並且盯著身邊的錄音機；或是在必須與音源保持一定距離的情境下，使用長竿從旁或從上方接近音源。現代的數位工具倒是大大簡化了錄音程序，如今最常見的是多功能合一的設備，內含麥克風的錄音機，可以手持著一邊錄音一邊盯著音量計。

聲響翻土

澎葉生使用長竿為輔助工具記錄蛙鳴。
（照片提供：澎葉生）

另一個田野錄音要克服的是功能強大的數位技術，雖然有了它可以連續不停地錄下數小時的聲音，但是常人聆聽可以接受的素材長度很有限，尤其是沒錄好的錄音。以前使用昂貴的數位錄音帶或笨重且長度有限的磁帶時，錄音者得慎重考慮是否開啟或關閉錄音機。現今網路上充斥的音像，大多是隨手錄下，缺乏技術品質與美學考量——但「紀錄」的概念是為了將來可用——所以這些紀錄通常無法編輯或作為其他用途，實在是搞錯方向。而且大部分未經慎重處理的紀錄只是被丟在硬碟裡，連「紀錄」都稱不上。

事實上，「數位典藏」的整個概念都應該被批判。我曾在 2008 至 2009 年間受邀在嘉義進行這類的錄音計劃。委任單位的想法是要蒐集各種不同主題的聲音——從宗教活動、民謠演唱到蟲鳴鳥叫——但卻對於錄音品質、觀點，甚至錄音成果的用途都沒有想法，只要求檔案數量和長度。在沒有任何分享和使用的計劃的情形下，這項工作的結果當然就只是一顆塞滿聲音檔的硬碟，封在政府辦公室裡 [1]。

主觀的聆聽

或許有人會質疑我這個國台語都不太好的外國人如何能夠錄到對的在地聲音，我的回答是：非語言的溝通和非言說的聲音活動是非常有趣的，有時更能讓人精準地進行錄音。其實，不熟悉某種語言反而會對某些情況更加敏感。但是，當然，若是受過適當的錄音訓練、瞭解器材的特性、限制，並且經過足夠的練習，那麼，錄製自己熟悉的文化的聲音將會更加得心應手。即使如此，錄音者仍應該要記得，民族誌學的工作是要在深入觀察和保持距離（自然的或刻意的）之間保持平衡，研究者要對研究對象維持客觀的態度。

這裡的問題是，我們老是忘記任何紀錄文件都是主觀的——不要相信廣告，錄音機（相機和錄影機也一樣）並無法捕捉真實。是器材操作者建構了一種真實，他們提供的是透過某一個框架、一種選擇、一種透過媒介所得到的觀察和詮釋觀點。在田野錄音現場，個人的選擇非常多，且每個人所選擇的都不同。例如在台北的中元節遊行裡，有些錄音者會保持距離，如同一個觀察者，他們錄出來的結果會精確地留下這種情境的氛圍——鞭炮聲和遠處的音樂；有些錄音者會關注特定的活動內容，像音樂或是訪問參與者。這些錄音者的選擇會深深影響他人透過喇叭聆聽所得到的經驗，因為錄音過程的成果最終是透過喇叭分享。因此，在經由喇叭（另一種需要討論的器材）播放給別人聆聽之前，有個很重要的過程是將聲音剪輯、處理和組裝，但這是另一個龐大的主題，在此不贅述。

音樂的偏好

採集音樂總是伴隨著聆聽他人對音樂的看法，二者都是音樂人類學的重要面向。2009年秋天，我們受邀到新竹縣桃山國小工作[2]，一開始，我們只有幾個月的時間與那裡的小朋友一起開創些什麼事，我們決定開一些音樂聆聽課程，只是分享我們喜愛且覺得有趣的音樂，課中讓大家開放討論。有一回，當我播放了一首歌——我在1980年代於巴布亞新幾內亞錄的其中一段聲音——一位小朋友說：「那不就是阿媽的歌？」於是話題就轉到了身分的確認，小朋友證實自己和其他太平洋島嶼民族一樣，屬於南島語系。但是他們不想再聽更多這種音樂，就是不喜歡聽。之後我播放了伊努伊特人（Inuit）的喉音發聲遊戲，它是如此地美妙，沒聽過的人總是會感到驚喜。小朋友安靜地聆聽著，如我所要求的閉著眼睛，全神貫注。但是其中一個小朋友在椅子上蹦跳，搗著嘴笑。我們有點強硬地質問他，才得到這個滑稽的回答：「聽起來像是有幾個人和幾隻狗在亂搞！」之後，我們問大家下回想聽什麼，他們居然想聽嘻哈樂！我問他們什麼是嘻哈，結果他們並不清楚饒舌樂是來自美國，誕生自非裔美國人的社群。其實小朋友以為的嘻哈樂是台灣大眾媒體上的那些俗濫歌曲，稱其為「街頭」音樂——從他們口中聽到這個字倒是很詭異，因為他們住在台灣美麗的山區森林裡。這段小故事可說是當今台灣必須要重視音樂傳統的問題。

脈絡化的實作

由在地人民為自己所做的音樂太常被忽視，太常被認為是古董，是必須要「保護」的文化標誌。但在城市中這個問題更加嚴重，因為城市人不止是忽視，還把像南管、北管這樣的地方音樂看成是只有老外或「老扣扣」才會感興趣的中國迂腐之物。我們曾在美濃的客家社區中短期蹲點，希望錄下傳統的客家八音，因為我們知道這種音樂類型與婚喪喜慶等等日常生活儀式有關聯。事實上，這種音樂類型過去是用唱的，歌詞反映出這些節慶的內容。但是嗩吶這種雙簧樂器取代了人聲唱詞，只留下旋律。我想強調的是，客家區域的音樂是有演變的，但比日常生活形式的變化緩慢一點。美濃居民注意到八音正在消失中，因此在有心人的努力下，於當地的兩三所中小學校陸續成立了八音社團或八音課程，但老樂師與學生之間有著巨大的鴻溝，學生不懂為什麼他們要學習這些樂器。這些學生比較喜歡所謂「國樂」裡的那些較為婉約細緻的樂器，而「國樂」其實已深深受到西方古典音樂的影響，用以教授的也是西式記譜法。

形變和遊樂場

對於泰雅和客家的朋友，很抱歉的說，我對傳統音樂的形式相當悲觀，它似乎難以維持太久。當然，比起兒童合唱團或是用西式交響化的方式重新詮釋老歌，我更愛聆聽

長老在營火旁唱歌。但至少這種形變可以繼續某種傳承。這讓我想到最近在巴黎布朗利博物館（Musée du Quai Branly）一檔令人驚喜的展覽，法國首次有數量可觀的澳洲原住民的繪畫展出。這些畫作是 1970 年代首次出現於澳洲原住民社群，因長老意識到自己的文化即將消逝，於是決定將這些深奧的知識開放給外界，把自己最珍視的夢想與故事繪為畫作。這種創作以瀕臨滅絕的文化為基礎，創造出另一種新的藝術形式，將他們的文化從被保護而陷入破敗與停滯的狀態解救出來，繼續存活下去。

八音將走向何方？將如何演變？誰能促使改變發生？大概沒有人知道，但這些改變需要一些企圖，一些超越商業音樂刻板印象的實驗。作為一種小小的嘗試，我曾提出一些器樂習作，美濃的客家兒童或桃山的泰雅族兒童二者的習作各異，但目標相同：挪用他們的樂器，加入更多相關的想法與身體性。我為小朋友們播放一些大自然的田野錄音（雨、河流與小溪），他們一邊聆聽一邊敲奏木製打擊樂器。他們並不是像戰士般猛力地敲，而是輕柔地模仿水聲，與其對話。對於美濃的八音小樂手，我們一同作了即興演奏，製造綿延不絕的聲音，以及彈跳聲的團體遊戲，同時加入我錄的動物叫聲。這些習作促成了在 2012 年附近地區舉辦的民謠活動「美濃月光音樂節」的一場小演出。我不知道這些實驗會留下什麼，但我相信至少這些小朋友將會重新拾起自己的傳統樂器，他們已學會可以用好玩的方式，巧妙又有創意地使用這些樂器。

桃山泰雅族學童於工作坊敲打木琴。
（照片提供：澎葉生）

再生而不是因循

大部分時候,傳統音樂的再生只需要一點小小的刺激。在南坑這個新竹縣的客家鄉村,有一個北管(與南部的不太一樣)團體。這個團體由一個當地望族所成立,附近許多人曾受僱在他們的茶園(現已荒廢)裡工作。但是當我們到當地拜訪時,這個成立幾乎已一世紀的團體已停止活動了數年。但我真的非常想聽到他們的北管音樂,我們堅持多多少少一定要錄到一些。最後我向他們提議,或許可以發表為唱片。幾週後,樂手們已準備好作一場戶外的錄音。我們出版了一張 CD,辦了數場表演[3]。之後經過四年,他們仍持續練習與表演。他們的一位老師已過世,但他們又從附近城鎮邀請了新的老師,並且開始向學校裡的兒童教授八音。音樂只是我們當時計劃的一小部分,但已足以提供一些新的動能。

同樣的,在桃山的錄音課程開啟了一連串累積與承傳:一個製作口簧琴的工作坊因之發生,一群來自附近地區的青年人因而聚集唱老歌,我們甚至運用 1900 年代的(聲音)實驗詩來讓小朋友練習他們的母語。這些活動並不密集,但都有關聯,相互交織,後來集結為《聽見桃山》這張與眾不同的唱片。時常有人問我,作田野錄音的目的是否是要保存現在的聲音留給未來的世代。此非我的目的,我是為我所處的這一世代作田野錄音。我們不應該只關心傳統音樂的保存,而更應該相信傳統音樂是有復活與再生的可能的。音樂應該是一個創造、表達與想像的場域——簡而言之,它是一個遊樂場。因此,音樂需要平台,我們要去開創平台。

(翻譯/羅悅全)

《聽見桃山》,2010。(出版:回看工作室)

聲響翻土

1　這項計畫是我與許雁婷共同執行,雖然當時的錄音成果未被官方發表,但之後在立方計劃空間的邀請以及蔡宛璇的協助下,我們還是以這個聲音資料庫為基礎在立方計劃空間做了一檔展覽《聲土不二——嘉義聲音再生計劃》,展出時間是 2012 年(於立方計劃空間)及 2013 年(於台北市立美術館)。

2　桃山與南坑的「藝術進入社區」計畫,由「回看工作室」執行,新竹縣文化局贊助,2009~2010。回看工作室曾參加過2014 年的聯展《與社會交往的藝術》,於展覽中呈現這些計劃的文件。

3　《拾藝南坑》,「回看工作室」出版的小冊子,2009。

複島計畫
與歷史中的聲音

高雄點唱機裡的社會圖景

黃孫權

田野的目的不是為了做作品，而是嘗試回答地方與空間提出的問題。

複島團隊於 2011 年左右組成，因應基地條件的不同，組織不同的藝術家參與。因為「不便之真相——環境藝術展」展覽的邀請，我帶領高師大跨藝所的研究生開始進入旗津做長期田調工作。旗津是西方進入台灣的起點，也是台灣首次接觸現代西方醫學、基督教與棒球運動的地方。我與學生們先從王聰威小說《複島》與《濱線女兒——哈瑪星思戀起》的閱讀討論開始，思索真實地方資料、歷史與想像的異同。特別是《複島》一書，透過魔幻寫實構造，王聰威將地方視為所有人共同生活的空間，是歷史之地、當下之地、想像之地，地方是多時間與多空間的疊合之處，是事實與傳說，亡靈與居民共存的地方，給予研究團隊很大的啟發。歷經約莫半年的口述歷史採集與政治經濟學的探究，作品〈複島〉製作了互動觸控螢幕，以漫畫式的說故事方法展示旗津人、事、物的裝置，以 AR（augmented reality）技術製作開放軟體程式提供免費下載[1]，參觀民眾可利用手機下載軟體後，透過現場製作的圖示來「親訪」旗津重要地點。旗津「戰爭和平紀念館」展覽後，由於居民反應熱烈，高雄市觀光局要求能夠搬至新貝殼館延展一個月，〈複島〉成了整個展覽中唯一被要求延展的作品。

2013 年我們又在高雄的「搞蛋藝術基地」與旗津「戰爭和平紀念館」展出〈2013 複島〉，小組將原本的互動裝置延展成繪本，並製作了旅遊卡在往返旗津的渡輪上發送，人們在去旗津之前就可透過手機遍覽旗津重要的景點歷史。展場展示計畫變成行動展示計畫，主動邀請觀眾，拜訪不會出現在旅遊書上的景點。我與團隊仍繼續研發技術，希望日後民眾可透過手機對著景點建物或風景，以手機的定位系統連結到程式，自動跳出景點的歷史照片與說明，連結上居民對景點的記憶故事，完成自動導覽的敘事機器

（auto-narration machine），讓居民成為地方內容與作品內容的作者。

對我來說，〈複島〉是一個不斷進行中的計畫，突破「田調／展覽」的侷限。地點總是疊合了地域與時間的故事，如何創造地方（site）認知與敘事的可能形式，攸關生產複數公共歷史（public histories）的機會。由是，複島從作品名稱成為工作小組的名字。

在 2014 年初，我與複島團隊進一步嘗試以照片說歷史。作品〈錄地景 memo-scape〉透過社區老照片工作坊蒐集有意義的老照片，以旗津與鹽埕兩個高雄最早發展的地區為主。團隊尋找老照片中的人物與景色，說服人們回到原地點重新拍攝，尋人尋景的行動，不但讓我們進入田野時帶有獨特的觀點，且可連結都市過程中被拆毀、掩沒、消逝的人際關係與地景，透過老照片的「復刻」，連結人群情感與空間記憶，亦即：橋接歷史（bridging history）。此作品於 2014 年 4 月於台北的立方計劃空間展出，6 月 21 日則回到社區一棟位於哨船頭由民居所改建成的小型藝術空間「白房子」展出。

自動導覽敘事機器，人物地景的橋接計畫，都是我與複島團隊思考之藝術生產路徑：人群與歷史的田野就是創作過程，作品則是我們與地方居民，歷史與當代記憶交織的暫時性成果。

「錄地景 memo-scape」中的照片組「銀座　士裝社林先生」。（照片提供：黃孫權）

以聲音訴說高雄的歷史

這些嘗試後，在高美館的〈造音翻土〉展覽，我給了自己一個難題，如何用聲音來說歷史？聲音是時間的藝術，然而聲音藝術似乎總是著迷內置時間的分配技術，呈現出

某種反社會時間的傾向。似乎將生產出特定聲響的時空背景清空，聲音就有機會成為主體，而非其他情境的配角，直接引發身體反應。因之，陌生化反而是聲音藝術流行的操作。

在近年高雄田野調查工作中，我對地方的歷史感很多時候是由聲音所激發的，特別是令我感受到衝突矛盾的，歷史疊合之聲。檢視令我困惑的聲音之轉變衝突，以及衝突感如何能夠創造閱讀歷史的新感受，聲音作品如何思考社會時間（歷史）的轉折，是〈高雄點唱機〉開始的初衷。我擬定了幾個重要的地點，與團隊共同討論地點的歷史與其聲音的歷史，透過實地聲音採集，歷史聲音的轉錄，團隊的混音剪輯與音樂編制，選擇點唱機做載體，讓民眾自選要面對的歷史。

這點唱機中陳列的十二件主要作品，代表了我們對於高雄城市歷史的關切，是高雄城市發展的主要聲線，也是召回抵抗聲音。

《高雄點唱機》展於高雄美術館。（圖片提供：黃孫權）

移民、勞動與街廓的變貌

高雄面臨新的與殘酷的歷史。例如，陸客徹底改變了〈六合夜市〉（以下以〈　〉標註者為點唱機中的錄音作品）叫賣聲音與腔調，與街口書店廣播中國禁書與政治祕辛的廣告形成新的聲景。七賢路上的美軍酒吧被新的東南亞移工雜貨店與 KTV 取代，香蕉碼頭不出口香蕉迎來陸客，〈港都異國風〉不再是冷戰結構中的美國之音，而是亞洲內部的勞力輸入與觀光輸入。大林蒲因為南星計畫（自由貿易港區）與遊艇碼頭的開發，一個傍海維生的村莊孩子連〈海邊在哪裡〉都不確定，當地鳳林國小的校歌中「高雄港／大林蒲／椰林浪花好風光」早已不再。世運主場館的興建對後勁居民來說只是短暫的嘉年華，讓人忘記了後勁反五輕是台灣環境運動的里程碑，圍場抗爭三個月以及

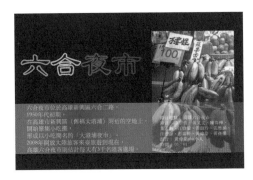

〈高雄點唱機〉的 CD 封面。（圖片提供：黃孫權）

首次的公投，大多居民都有類似的共同記憶：地下水可以點火燃燒，抽菸偶會發生爆炸。在往後三年間，抗爭仍持續不斷，最後雖留下新台幣 15 億元回饋基金以及廿五年後遷廠做為交換條件，居民〈我愛後勁不要五輕〉未曾停歇。香港導演梁哲夫的「高雄發的尾班車」、「台北發的早班車」，描寫的都是 1960 年代台灣首波都市過程和城鄉移民過程，純樸青年北上離鄉背井奮鬥賺錢，這幾乎是全台灣普遍的感受，台語歌的恆久主題。五十年後的今日，高雄無法阻止人口外流，然繼續以賣地炒房支撐市府財政，北上工作者仍然搭著尾班車，而高鐵變成北部人炒房快速通道。這個往北工作往南炒房的〈移居列車〉是舊勞力新資本的運輸。

高雄有令人健忘的歷史。例如，〈美麗島〉遊客絡繹不絕，遊客們驚嘆花了上億的玻璃光之穹頂，卻鮮有人知道為何叫做美麗島站，這不正是高雄市府將橘線紅線交會處刻意放在此處取名美麗島站之失敗？這裡曾是高雄最驕傲的民主運動發源地，訴求「沒有名的政黨」美麗島雜誌社的高雄服務處，1979 年爆發民主運動史上重大轉折的「美麗島事件」之所在，現在只剩一個與歷史毫無關係的藝術品與捷運重複的聲響。

隱匿的歷史與過去的榮華

高雄有著隱匿的歷史。例如，旗津的實踐新村。1955 年國共的一江山戰役後，政府撤

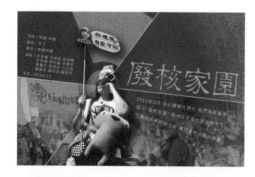

〈高雄點唱機〉的 CD 封面。（圖片提供：黃孫權）

離浙江沿海大陳列島上的居民。在全台規劃了卅多個大陳義胞新村做為安置，包括了高雄旗津的實踐新村，一個〈離島之島〉。五十多年過去了，大陳居民的第二代大多選擇離開當初來台時賴以棲身的新村。現在，實踐新村裡錯落著台州話的閒聊及麻將局的嘈雜，老一輩的大陳居民、當初感念領導人恩惠而建的蔣公廟和斑駁的屋舍，如島嶼般待在這個被時間遺忘的角落。仍穿著大陳傳統服飾的婆婆用不流暢的國語說：「當初來台灣的時候，好苦好苦。」猶如旗津燈塔的傳說，如果你深夜聆聽，會聽到全島的呢喃，〈聽好了，我說的話別告訴任何人，這是祕密〉透過旗津各地的錄音，將呢喃變成聲響。

高雄有著榮華歷史的尾聲。高雄在 1970 年左右因為娛樂與社交需求，出現大規模的歌舞廳秀場表演，於 1980 年至 1990 年間達到高峰，大飯店甚至可負擔廿幾位樂手的大樂團。〈雅士大樂隊〉領班蘇老師，是 1960 年代當紅藍寶石大歌廳聘請的樂師，至今仍是高雄音樂圈當中數一數二的資深前輩，每日的表演皆無排演，藉由樂師絕活，視譜便可合奏，透過蘇老師的發號施令，不管是老歌、新歌、快歌、慢歌都可輕鬆的隨時組曲銜接，歌曲排序調節舞客該怎麼跳的形式。這是高雄最後一支大舞廳樂隊。

歷史之外，仍有新聲。〈廢核家園〉為 2013 年 3 月反核運動所作，由客家歌手領銜與高師大跨藝所學生一起錄音演出，並在反核遊行當天吹著喇叭遊行。而甫獲金曲獎最

佳新人提名的嘻哈歌手「小人」，則展現新一代高雄人音樂創作能力，〈怪物〉為世界不尋常之人的幽默反擊，〈凶手不只一個〉則是說出新世代壓抑的普遍感受。

視覺總是被景觀中介著，這時候，聲音或可重新發現未被景觀中介的歷史，那些曾讓我們熟習所居，卻最容易遺忘，需要再次召喚的聲音。因為聆聽可以成為抵抗遺忘與前進的力量。

聲響翻土

1　這個手機應用程式可於 Google Play 網站搜尋「複島」，即能夠下載取得。

另翼
造音

「另類音樂」只是多種不同的商品之一，但「另翼
音樂」不只是不同而已，它還具有一種政治的意涵。

「本土」不應被視為集體一致的圖像，相反地，從「民族」、「自己」的指認，到「人民」、「群眾」、「底層」的宣稱，每一次「翻土」都存在著撩動既有社會權力關係的異見與噪音。1970 年代中，「唱自己的歌」雖是現代民歌運動的集體意念，但其中以李雙澤與楊祖珺為代表的左翼路線，主張音樂反映社會現實，將「底層人民」作為連結現代與本土的對象，試圖把民歌運動帶出校園，朝向以現實主義為美學與思想基礎的社會動員。這種異於主流民歌運動的路線踰越了當時政權所圈限的範圍，旋即遭到全面封殺。

遲來的現實主義美學與社會參與跳接至 1980 年代末的新台語歌曲運動以及 1990 年末之後出現的社運樂團，如黑名單工作室、黑手那卡西、交工與農村武裝青年。平行於社運聲響美學的，是 1990 年代圍繞著搖滾類型的地下音樂場景。當市場機制成為另一股聲響秩序的建構力量時，踰越主流音樂商品生產的秩序則成為新一波造音運動所欲朝向的目標。「唱自己的歌」已是共識，造音者進一步地以「辦自己的演唱會」、「出版自己的唱片」等操演方式來創造自己的社群與網絡，成為 1990 年代眾聲喧譁的特色。

若上述脈絡為 1990 年代至今的另翼造音，那麼自 1960 年代起流傳於原住民部落的通俗音樂就必須以外於漢人社會的另翼來理解。流傳於部落的黑膠、卡帶，甚至是伴唱帶影音，承載著原住民傳統歌謠的流傳與創新。在主流與都會化的通俗音樂文化外，他們毫不保留地挪用通俗歌曲的聲響，大膽、風趣與自我調侃的基調，延續至今到新一波原住民的抗議歌手的聲響裡。

然而，異質聲響依舊是「和諧社會」所欲排除的「噪音」。此章節亦於展覽中建構了近似 live house 的氛圍與聆聽空間，通過近年發生在台北的「地下社會」事件作為切入點，以其抗爭和抵抗的失敗，來探討現今社會、都市發展在仕紳化與中產化的過程中，對異質聲響及其空間所進行的排除與治理。

（何東洪、羅悅全）

重探「現代」與「鄉土」

鍾永豐、何東洪對談

主持、文字整理／羅悅全
講座日期／ 2013 年 5 月 19 日

羅悅全（以下簡稱「羅」）　影響台灣文化發展相當深遠的「現代詩論戰」、「鄉土文學論戰」發生於 1970 年代，在音樂上，它間接促成「民歌運動」以及解嚴後的「新台灣歌謠」。這些事件距今已三十多年，在座許多年輕朋友可能會覺得這場論戰年代久遠，它討論的問題經過解嚴後的政治變革，今日都已解決，但其實這場「現代派 vs. 鄉土派」的爭辯並沒有總結，只是被擱置。

這裡快速地回顧一下「鄉土文學論戰」的經過。1970 年代，台灣文壇隱約區分為「鄉土文學」與「現代文學」二派主張。1977 年的《仙人掌雜誌》上，作家王拓針對當時盛行的鄉土文學發表文章，認為「鄉土」不是正確的字眼，應該要正名為「現實主義」。而在當時，現實主義與共產黨的文藝主張有某程度上的聯想。後來檯面上的作家幾乎都分別選邊投入這場論戰，帽子滿天飛，鄉土派指責現代派是「洋奴」，現代派批評鄉土派是「分離主義」、「共產黨」。這中間還有省籍情結與政治主張的差異，使得問題更加複雜和激烈。但無論是哪種身分和立場，都暗藏著談下去就會踩到地雷的危險，眼看就要演成一波文字獄。最後是在 1978 年由國民黨舉辦的「國軍文藝大會」為這場論戰調停和定調：「鄉土之愛擴大了就是國家之愛、民族之愛」，「鄉土思想基本上是好的，但動機要純正，切防為中共所利用」。有潛力激發出思想革命的爭辯就這麼草草收場。許多人認為，我們對於瞭解「自己的現代性」的障礙，有很大部分肇因於這場論戰的未完成。

在今天的論壇裡，我們邀請音樂文化學者何東洪，以及交工樂隊、生祥樂隊的詞作者鍾永豐，從民歌運動以降的流行音樂史切入，來重談這個被擱置多年的議題。

何東洪（以下簡稱「何」）　過去講台灣流行樂發展，多半是依著「欽定版本」：以民

歌作為一個分水嶺，之後是當代唱片工業的誕生、獨立音樂……。我們是否有另外一種方式去看這個系譜？民歌興起的 1970 年代，是個風起雲湧的時代，不管在政治上或在文學領域。但在民歌運動上，有些事情還沒講清楚，就快速地被歸納到兩條路線：一條是從 1970 年代末期的新格唱片的《金韻獎》到 1980 年代的滾石唱片、飛碟唱片；另外一條是李雙澤到楊祖珺的社會／政治運動路線。

今天我們想從另一個脈絡來談：1970 年代鄉土論戰裡面有一條路線是大家不太說的——陳達所代表的意義。陳達在 1976 年被介紹到台北時，據張照堂老師說，他有一種時空所在的錯置與不適感。我的解讀是，或許可以把陳達的處境放置於台灣民歌運動的脈絡裡面，重新理解民俗音樂學跟流行音樂（popular music）關於人民、音樂等等問題的交鋒。過去三十多年，一般聽眾知道的陳達除了第一唱片的錄音外，直到 1986 年，經由張照堂介紹，雲門舞集舞碼《我的鄉愁·我的歌》使用了陳達的歌，以及之後的卡帶與 CD 發行，他的聲音才再度被聽到。當然，還有幾年前林良哲、徐麗紗編寫的 CD 書。1980 年代末期的陳明章，抓到素人歌手的意象，嘗試結合陳達的傳統，並且在自己的歌曲裡唱了許多關於「紅目達仔」（陳達的綽號）的故事。但現在從陳明章，以及當時的水晶唱片的脈絡回溯，我們是不是未經思索就把「本土化運動」當成台灣 1980 年代文化的某一種翻轉，把一切事情快速地指稱為「本土化」而忽略了其他？就像 1970 年代的論戰快速地把議題簡化為「現代主義 vs. 現實主義」呢？現在回頭看，我覺得可以拿交工樂團作為 1990 年代的表徵，來談談現代主義與現實主義。交工樂團的成立是接合著美濃反水庫運動，它的運動背後是台灣現代化、工業化之下三農（農村、農業與農民）問題的提出。

從另一個角度看，1970 到 1990 年代這段過程裡，我們可以從聽覺美學質問台灣的現代性。現代性是文學、文化圈很喜歡談的議題，但多半是聚焦在陳映真、黃春明、王拓、七等生等等被歸為現實主義、鄉土或現代主義的

雲門舞作音樂集《我的鄉愁·我的歌》、《故鄉的歌·走唱江湖》卡帶，1991。（出版：水晶唱片）

《陳達與恆春調說唱》，1979。（出版：
第一唱片）

青年樂隊同名專輯，1986。（出版：
諾華唱片；2004 年由「音樂自由」重
發行為 CD）

文學作品上爭論著。但我們目前似乎還沒有辦法從流行
音樂美學角度去談論另外一種現代性的可能。因此，今
天我們就從流行音樂這個部分切進來談。

鍾永豐（以下簡稱「鍾」） 我從先前提到對於 1970 年代以
來鄉土文學論戰、後來民歌運動，以及對陳達的看法談起。
我先聲明，我是從自己的兩個角色來看：第一個，我是
在農村長大的人，所謂「在農村裡長大」的內涵還包括
我在家裡面當父母的幫農直至年近三十。第二個角色是
我後來作為一個社會運動組織者，還有在社會運動裡面
進行創作的角色。不管我們怎麼看，抱持著運動的使命
感進行創作會碰到三個問題。第一，我們怎麼跟社會說
話？也就是對話的形式。在座很多朋友參與過台灣大大
小小的運動，而在運動中，最基本的工作就是尋找與社
會說話的方式。第二是如何在這種對話形式中表現運動
的主張？第三是最殘酷的，有沒有效？是否能觸動情緒，
進而產生思想共鳴、產生行動，擴展我們的運動。可是
接下來的不僅是文化問題，也是現實問題：我們從什麼
地方來獲取形式的資源？在創作上，我們如何獲取形式
的資源，並且拓展它的豐富性與可能性。

先說我對陳達的看法：第一，我覺得陳達的東西有一個
很精彩的部分就是他在面對不同人物，他敘說角色不同
時會有不同的形式轉換，比如說你去聽《陳達與恆春調
說唱》中的〈阿遠與阿發父子的悲慘故事〉（第一唱片，
1979 年），其中有很大部分在處理父子感情。他處理父
子關係的話語形式，讓我理解「民謠」。民謠之中有一
個很重要的元素就是處理人際關係，譬如像客家山歌善
於處理田野中的男女關係，還有表現人對生態、器物的
看法，並由此發展出豐富的轉喻。我覺得這種緊臨各種
生活現場的社會性與文化性才是民謠的首要性格，而不
是其他那些民族主義的符碼。後來我在寫專輯《種樹》，
寫到楊儒門事件時，我最大的形式資源就是陳達在寫父
子關係那一段，那裡面有非常強的敘述能力，它的形式
裡有很豐富的社會性、文化性，這是我們考量對話效度
的基礎。所以，不管到哪個階段，我都會不斷回到陳達，

因為他提供我非常多形式的想像，還有形式的背後，他怎麼面對人際關係，以及各式各樣的情緒：恐懼、愛情、下對上的卑賤感、命運的悲哀等等。

再轉回鄉土文學論戰，我覺得現在比較重要的是，如何跨越 1970 年代論戰時畫下的那一條線，就跟社會運動上我們如何跨越統獨一樣。我當時讀過許多現實主義詩人的作品，老實說越讀越失望。那種失望讓我困惑；為什麼我的目光不能停留在那些表現勞動者苦難的作品上更久一些？這樣的困惑讓我開始思考現實主義文學的語言形式問題。我想，它應該是一種以社會語言為基礎的藝術語言；正因為我們不僅想表現弱勢者的苦難，更期待藉之引發大眾關注，因此其中的形式問題與對話想像就顯得特別重要。我逐漸警覺到，現實主義並非只是反映社會現實。另一方面，當時論戰還把很多 1949 年後來台的外省作家一竿子打翻。他們的現代主義招致了非常多的批判，當然不是無的放矢。可是同時，當時這些現代主義詩人，例如瘂弦，他們在中國文學的基礎上，面對社會轉變和歷史波折，所提出的當代語言形式思考，卻也被左翼青年疏忽了。他們被打為現代主義詩人，後來沒有得到更豐富的詮釋，導致我們沒有辦法去繼承那些對於形式的思考。

觀眾提問　1980 年代有個台灣樂團叫「青年」，風格是重金屬，歌詞內容主要關於對「故土」的緬懷，那段時間因為有本土化風潮，以至於他們受到打壓，後來沒有繼續創作。我聽這張專輯，下意識地想要撇開他們的意識形態，而去鑽研他們的藝術性——可能就像鍾永豐講的「形式」。他們的形式沒有被繼承，或許的確是因為他們歌詞的問題。兩位講者認為呢？

何　我補充一下。青年樂隊那張專輯《青年》發表於解嚴前的 1986 年 6 月，內容以外省第二代對於他們父執輩的流離，以旅程比喻，強烈地背負著時代的憂患意識。從當時台灣社會的變動看，它可以被歸於具有大中國意識的。雷蒙合唱團在 1973 年發表一首歌〈梅花頌〉，也是如此。但 1970 年代的中國意識直接與現實政治掛鉤，沒有明顯的對立意識與之抗衡。到了 1980 年代本土運動興起，中國意識才出現了明顯的對立的意識。青年樂隊的專輯就處在這種拉扯與不安之中。反過來看：譬如陳明章的音樂，它最早發表於 1980 年代本土化運動風潮裡，所以我們會認為他的作品在政治上是對的。但青年樂隊正是卡在政治不正確的意識形態下，所以他們當時的苦悶難以被理解，甚至不被理解。簡而言之，這位觀眾的問題是說：如果音樂美學形式與外在意識型態之間發生拉扯，我們要如何看待？

鍾　我用另一個方法來回答你的問題，談一下我對國語作為創作語言的看法。我跟生祥合作，曾幾度想過是否要用國語創作，但後來沒有，因為對我們來講，國語有一個障礙：從國小到大學、包括我們在都市裡面所獲得的國語資源，它主要承載

的是台灣都市經驗，而缺乏原住民、非國語族群的經驗。若是從原住民語、客語和台語的角度，譬如講「高興」，可以區分很多不同階級、不同脈絡的高興——有錢人的高興跟貧窮人的高興完全不一樣。但我無法用國語去寫不同的喜怒哀樂，我說的形式問題就在於此。我有一種遐想：是否會有都市裡外省第二代發現這個問題，並且去解決？如此一來，我們就有辦法用國語來書寫不是用國語記錄的農人、工人、或都市邊緣者的經驗。這並非不可能，我接觸過很多外省朋友，他們大多是士官以下，階級條件不好，所以被分配到眷村邊邊角角的地方，因此與客家人、閩南人、原住民有非常多的接觸。這樣的地方所發展出來的國語非常特別，跟他們各省的家鄉話已經不太一樣。我曾經很期待這些朋友可以用那「邊邊角角」的國語來發展出新的形式，夾子樂團的應蔚民在這方面做出了很多努力。但在本土運動下，更多外省朋友被賦予了莫須有的原罪，讓他們更難以創發這種豐富的邊緣性。我很期待未來有更多人用這種語言來講台灣的外省人與閩客、原住民的生活經驗。

何 應蔚民（小應）的國語不像眷村的國語，他的語言還融合了台語，他音樂裡面邊邊角角的邊緣性，還展現出「既是又不是」的過程，這是台灣很缺乏的。我想從這裡帶出一開始說的現實主義。在我自己的經驗裡，開始聽搖滾樂時，還沒有想過現實主義與現代主義的事情。然而從1980年代已降的本土化過程洗禮中，我們開始回想1970年代發生的事情，於是就很快速地被吸進這個過程，然後會說，歷史告訴我們，1970年代凸顯的文化／政治上是現實主義與現代主義的矛盾，在1980、1990年代凸顯的則是本省與外省之間的矛盾。而當本土化運動裡的政治運動性格偏大的時候，那個力量就壓著你，使得你記憶中許多邊邊角角的（in between）聲音的記憶不見了。

當年我聽到陳達的時候，就把他鎖定為屬於台灣鄉土，是必須要被繼承的聲音。但在1980年代唱片工業的民歌，沒有人可以唱像陳達這樣的歌，只留下一首鄭怡的〈月琴〉，但那是在音樂語言上與陳達完全不同，或是不相干的脈絡，直到了1980年代才由陳明章接上這個脈絡。從這個角度去談鍾永豐剛才所提，音樂美學的語言形式，陳明章從陳達繼承的，隱隱約約被稱為民謠，但也沒談清楚。剛才鍾永豐也談了對民謠的看法，是否可以從你在美濃，作為一個客家農村子弟的身分來談，若我們就搖滾樂的美學脈絡來看，你覺得民謠在聲響上面，它會是什麼？繼承了什麼？反對了什麼？

鍾 先談一下我對搖滾樂的理解。我覺得搖滾樂是來自於白人民謠與黑人藍調的融合——1950年代末到1960年代末的美國，白人的文化造反運動（舊金山派）與黑人民權運動，兩股強大的文化與社會運動讓白人民謠與黑人藍調軋了起來，這

個條件恐怕是人類歷史上絕無僅有的契機。就我的理解，一千四百年前的唐朝，也出現過這種歷史契機。唐朝詩歌精緻的地步，我們今天都無法企及，我甚至覺得，唐朝之後到了元、宋的詩歌，就已經是白話文了。這種偉大的歷史契機，不太可能在任何一個地方再發生。回頭來看搖滾樂的誕生，應該要去注意兩股不同的文化脈絡是如何軋出來的？它的方法是什麼？形式是怎麼來？在什麼樣的市場條件裡出現？

我們再依此來看台灣1970、1980年代民歌運動，我說的是比較進步的《夏潮》這一派，很可惜的是，他們後來沒能夠越過濁水溪到台灣南部，真正接觸更廣大的民謠基礎。當時許常惠和史惟亮的民謠採集運動，基本上還是從西方古典音樂、國民樂派裡的民謠觀點出發，所以後來沒有辦法接壤到台灣流行音樂。但這恐怕還不是關鍵，關鍵其實是──跟兩千年前孔子用儒家觀點重新詮釋詩經的影響是一樣的──許、史兩位前輩在調查台灣民歌的時候，自動把不符合禮儀的民謠都過濾掉了，關於情慾的、低級的、下流的，關於喪葬的、迷信的歌謠，都沒有出現。以此來看，水晶唱片在1990年代發表的《來自台灣底層的聲音》是一個偉大的補充。台灣的民歌運動，不管是哪派，他們想像中國或台灣的方法，與孔子詮釋詩經是相同的，都是用禮儀、教化的觀點去看待鄉野的詩歌，導致1970、1980年代民歌運動所繼承的民謠，只有那麼薄薄一層。

搖滾樂的成功，除了因為它有民謠、藍調相加的廣大娛樂市場，更重要的是它沒有漏掉情慾與身體。只有通過情慾的書寫，才有真正的肉感，才能真正進入到人的身體、情感之中。我認為校園民歌把情慾、肉慾都給剔除了，這不僅限制它創作的社會縱深，也無法在市場上更進一步。

我並不是說一定得有肉慾、情慾才像是流行音樂，我們可以用更高層次的觀點來看，從企圖改變什麼的運動的脈絡來談民謠與音樂創作，我們一定會希望這種音樂帶有政治性。政治性如何產生？還是得通過身體和情慾。音樂如果沒有辦法觸動身體、觸動情慾，就不會產生政治性，也就不會產生對抗性。

何　剛才講到校園民歌的蒼白，不只是歌詞，還包括它音樂編曲形式的意境，對人的情感沒有直接的衝擊。如果去找當年新格所發行的唱片看，你會發現所有的編曲與演奏幾乎都是同一批人，他們使用的方式其實是簡化過的古典音樂、輕音樂，非常典雅，沒有邊邊角角。而陳達的音樂，述說著庶民生活，是沒有被禮儀化下的樸實社會關係，這樣的音樂在1990年代水晶唱片的《來自台灣底層的聲音》的田野錄音才再度出現。許常惠與史惟亮是以學術價值去做民歌採集，他們的價值是在學術上，鮮少有民眾的對話對象。可是鍾永豐剛剛所講的聆聽經驗是在流行音樂的脈絡裡，所以我們在乎也必須關注錄音，以及錄音與聽眾的關係。接下來想請鍾永豐在這脈絡之下，談談你與林生祥的合作，包括交工樂隊與他的個人專輯，

在音樂的使用技術和錄音美學上，你們創造出來的是什麼樣的民謠？假設我們稱的「民謠」不是許、史定義的那種民謠。

鍾　我必須承認我的背景有點特殊，我成長在 1960 年到 1980 年的美濃，因為生產菸葉，那裡恐怕是全台灣最富裕的農村之一。我是跟音響一起長大的，從最早日本進口的那種把收音機和唱機做在一起的那種音響開始聽。考上大學後，我馬上弄了一套進口音響。我當時把鮑布‧迪倫（Bob Dylan）當成發燒唱片來聽，它的民謠吉他錄得真好，人聲則有一種非常棒的粗糙感。這種聆聽經驗對我影響很大，我們在錄音室裡就是要處理好這種粗糙的聲音、不協調的聲音。那時候我還通過台南惟因唱片行的老闆「苦桑」，莫名其妙地聽了一些噪音音樂，他說：你要把噪音音樂當作發燒片來聽，要去聽噪音裡面的聲樂比例、噪音為什麼在這個地方比例這麼大，這是可以產生聽覺上的視覺效果，而通過聽覺上的視覺效果可以產生更豐富的音樂圖像。

所以我們錄《我等就來唱山歌》、《菊花夜行軍》是在菸樓裡，一般人以為我們沒有錢，所以因陋就簡，其實不是。因為當時我的音響是放在家裡的土磚房裡面，我跟生祥說：「聽看看，土磚房的聲音就是不一樣。」因為土磚的吸音、反射跟散射比例非常好，才可以有這種聲音。因此我們想，如果在菸樓裡錄音，說不定聲音也會這樣，完全不用後製、不用加味精，可以玩到很極致的發燒片錄音。在錄的時候，我們會注意樂器在空間裡面的殘響是不是太多或不夠，應該怎麼處理。我家的菸樓是標準的四坪正方，大概三層樓高，所以沒辦法錄大鼓，因為大鼓一個波長就超過四、五公尺，麥克風位置若沒超過四、五公尺無法錄到一個完整的波長，錄出來的聲音會悶悶的。後來大鼓是在旁邊的倉庫裡面錄。錄嗩吶的時候也因為平面的距離太短而沒辦法錄到嗩吶與空間互動之後產生的效果，後來是讓嗩吶手郭進財站在二樓，麥克風架在一樓來錄。其實我們在進入錄音室時，就已經有一套關於錄音技術、錄音材料、空間的想法。錄每一首歌

交工樂隊《我等就來唱山歌》1999 年最初的專輯封面。（出版：串聯有聲出版社）

交工樂隊《菊花夜行軍》，2001。（出版：風潮唱片）

另翼造音

交工樂隊於菸樓錄音室。（照片提供：
林生祥、鍾永豐）

的時候，五個人會坐在工作桌上面討論人聲、吉他、貝斯、鼓要在什麼地方，討論出來後再決定麥克風的位置。照這個圖像錄好後，混音時只要略微調整聲音的比例。因為有這樣的經驗，後來讓我們對聲音的想像和別人不太一樣。譬如《菊花夜行軍》錄了很多田野的聲音，我們講究到還去參考田野工作者用什麼器材在錄田野。為什麼會有這樣的講究呢？因為我在唸大學時非常著迷法國的一個民族音樂廠牌 Ocora，它的錄音非常棒，我就想，他們如何才能把現場的聲音錄得這麼好？後來在《菊花夜行軍》裡的車站、鐵牛的聲音，都是經過討論才錄的。

我要跟大家分享的是：不要輕易地認為「這個東西就是噪音，就讓它自然出來。」噪音也是聲音的一種，我們可以從音響觀念去思考任何聲音的處理，從錄音技術去處理聲音的關係，進而處理人通過聲音所完成的認識過程。

何　我很在意鍾永豐用動詞，譬如說「粗糙是要『處理』的」，「處理」這兩個字才是重點。這段對聲音的想像，其實

不只關於音樂，我們還可以放在社會裡來看，所有論述或言說，都要經過處理去產生可能性。英國學者雷蒙·威廉斯（Raymond Williams）說過：「當我們去定義現代主義的時候，其實是跟選擇的傳統的處理有關」，句中的「處理」在原文裡是「機器」（machinery），但不是指物質性的機器，也包括中介、機制。從這裡去思考鍾永豐講的「處理」，如果台灣有一種民歌傳統是由陳達開啟，那麼重點就會在於：我們怎麼重新去處理我們所選擇的聲音的美學，在處理的過程裡，形式的美學就進去了。以前我在水晶唱片工作時，常被問到一個問題：「為什麼你們獨立音樂的聲音都錄得這麼爛？」，大家對「獨立」的看法就是「粗糙的聲音」。但隨著科技的發展，我們現在對於聲音的「細緻」或「粗糙」都是要經過處理的，處理過程就是一種美學的語言介入。就像我們在台灣社會裡面處理各種社會聲音的時候，如果我們可以想到一種不同於主流政治的處理過程，我想，就有可能發展出不一樣的聲響美學。

鍾　聲音影響我們非常大，但台灣的建築學院教育裡，少有關於材料與聲音之關係的訓練，決定用材料的時候，只會想到顏色、形狀，而不考慮材料對聲音反射的影響。所以，即使是台灣頂級的博物館、美術館，裡面都不能講話，一講話就很吵。台灣各個公共場所的聲音都很糟，我認為這會影響到我們的現代性和社會性。最近台灣年輕一輩的建築師開始注意到這個問題，譬如說，他們會用輕質水泥去產生粗糙表面，以解決聲音散射的問題。

我們（生祥樂隊）剛錄好一張專輯，叫《我庄》，現在我想播放裡面的一首歌〈阿欽選鄉長〉，是談黑道參選，因為台灣選舉有非常多音樂元素在裡面，歌詞內容參考了幾個地方選舉候選人的真實故事。我想用這首歌來談現場音樂如何再製。

（播放〈阿欽選鄉長〉）

歌裡的聲音：曲中的鍵盤樂音，就是陳水扁當時選總統的鍵盤手彈奏的；鞭炮聲是公共電視的朋友提供的，因為他們錄了很多總統大選的場面；觀眾鼓掌吆喝聲，是

生祥樂隊《我庄》，2013。（出版：風潮唱片；圖片提供：羅文岑）

另翼造音

我們有一次在北美館表演，就請台下七百個觀眾配合幫忙，我們用麥克風去錄現場聲音；那個很大聲的「阿欽當選！阿欽當選！」是當時台下有美濃人，很自然地用客家話喊出來，所以我們就特別把這聲音拉出來。我們錄音和對聲音的處理，關係到我們對聲音的想像，以及對社會複雜度的想像，二者之間是有很豐富的關係。

觀眾提問　聽了鍾永豐放的新歌，我覺得就是在處理聲音跟現實的關係，但二者不見得是一對一的對應，可是聽者若不知道中間處理的過程，還是會用對應的方式去聆聽。回到稍早鍾永豐講到對某些現實主義作家的語言形式感到困惑，我讀過關於陳映真小說的討論，也提過類似的問題，說陳映真的中文裡面有日式的語法，有他作為基督教信徒的敘事方式。喜歡的人會覺得很有味道，有特殊韻味，但也有人認為一般人不會那樣講話。不過，我們也可以說，那種不是一對一的對應是他的力量的來源。我覺得這也是與形式有關的問題，可否請鍾永豐談談對陳映真的看法？

鍾　陳映真的語言在 1970、1980 年代到 1990 年代初，我都覺得還是直指核心的。就台灣知識份子的社會實踐的歷程來講，大概一直到 1980 年代初期之後，知識份子才突破教育、社群的限制，開始接觸不同族群或社群的人。這段歷程簡單說，是 1980 年代之後有許多大學生組的調查隊，超越之前所謂山地服務隊的做法，開始進入第一線的抗爭，去做較為地毯式的訪調。例如當時有很多環保自力救濟的現場，從與一般人接觸，到試圖分析環境汙染背後的政治經濟，以及工業化、發展主義的問題。所以我覺得，陳映真的美學在 1980 年代中之前可說是前衛的。也就是說，當我們還沒有辦法去接觸到真正的社會反抗語言之前，他的語言是具有詩意與實驗性的。但到了 1980 年代中之後，當知識份子有更多突破自身限制的實踐方式與創作方式的時候，那種語言就顯得不那麼接地了。

觀眾提問　今天的討論聽起來，「人民」是創作者要處理的對象，創作者要處理人民各式各樣的生活情境。可是這些創作要如何再被人民聆聽與瞭解？創作者的聲音處理過程，以及音樂研究者參與這樣的座談討論，當然是很重要。可是一般人在收音機或唱片行聽到這些歌，根本不會感覺到這個過程。所以今天談的議題，要如何把一般聽眾放進來考慮呢？

鍾　你的問題很關鍵，它其實是關於音樂裡如何處理「人民性」。我提供兩個台灣脈絡的例子，一個交工樂團兩張專輯裡，我們處理人民性的方法，就是直接邀請人民進來音樂裡面，有些是合唱，有些是說話；另一個處理方式是像「黑手那卡西工人樂隊」，他們這個樂團的創作就是知識份子與工人結合，所以寫出來的歌曲有另一種人民性的呈現。

如果放到全世界流行音樂裡來談，人民性經歷幾種很有趣的轉換，譬如說從藍調到 1960 年代的民謠，像鮑布‧迪倫早期的歌曲，他們處理人民性的方法，是把他們認為的人民性給意識形態化、史詩化。這種創作用我的語言來講，其實是「墓碑式」的創作——我這首歌就是墓碑，上面刻了人民的故事、人民的詩歌——可是我覺得它與真正的勞苦大眾還是有段距離。

有趣的轉換是 1980 年代之後的嘻哈樂，是流行音樂處理人民性的另外一個美學方法。比如早期的紐約嘻哈團體「人民公敵」（Public Enemy），他們的處理的方式是把人民性展現在舞台上面，而不是意識形態化、史詩化。「人民公敵」裡的政治召喚與鮑布‧迪倫的政治召喚會得到兩種反應。假設你是獨立思考的知識份子或行動者，聽完鮑布‧迪倫史詩式的歌曲之後，你要怎麼辦？你會自己慢慢看著辦。而「人民公敵」在舞台上則是把場面引爆，直接就要幹出什麼事情。這中間還經過 1970年代末的龐克運動，也經歷過非常不一樣的轉換，包括當時提出來 DIY 的哲學、去技術化、去品牌化、去市場化，在一定程度上，也是重新建構人民性與流行音樂之間的關係。

羅 鍾永豐談的「人民性」，恰恰接上了 1970 年代末的「鄉土文學論戰」終結點——當年的「人民」，只能縮限在冷戰架構下的國家、民族概念之內，無法具體深入到社會、階級問題，而且人民性只能呈現在文字、歌詞、音樂的內容中。無論是民謠、搖滾、流行音樂，若我們要從「聲音」的面向——而不只是「音樂」的面向——去討論與處理其人民性，除了現實主義的關懷，也必定同時牽涉到形式、技術、身體、空間……等等諸多現代性的問題。今天的討論主題，正是對於跨越「現實主義 vs. 現代主義」對台灣在地美學所建起的藩籬的初步嘗試，但要真正地推倒這種一刀兩分式的思考，彌補其所造成的後果，還需要更多的歷史性的研究、理論與創作實踐。謝謝何東洪和鍾永豐。

台灣新音樂的顛覆
和矛盾

何穎怡（寫於 1991 年）

另翼造音

編按：本文原載於《聯合文學》1991 年 8 月號，由當時擔任水晶唱片企劃的何穎怡（筆名亦咸）撰寫。這個時期的水晶唱片正以「新音樂」為號召，試圖顛覆主流唱片公司的經營邏輯，開發新的音樂生產方式與非主流唱片市場。雖然當時水晶唱片在打破製作成本的迷思，以及開創「新台灣歌謠」上取得了初步的成果，但何穎怡也在本文中開始反省 1990 年代初「本土圖騰化」與「語言朝下，思想仍是中智階層」的問題。

要探索台灣新音樂的發展與展望，必須先了解台灣新音樂的搖籃——「台北新音樂節」與背後支持它的水晶唱片公司。已經連續舉辦了四屆的台北新音樂節主要在提供非主流的音樂工作者一個發表空間。雖然它的活動參與者主要是大學生，不太受到媒體的重視，卻是黑名單工作室、陳明章、林強、Double X、趙一豪、王笛、周志華、葉樹茵、史辰蘭、吳俊霖……等人第一次以新音樂創作者姿態亮相的地方，而這些人構成了目前台灣新音樂創作的重心。

上述音樂創作者的作品多交由水晶唱片公司製作或發行，譬如黑名單工作室的《抓狂歌》、陳明章的《現場作品壹》、《下午的一齣戲》、Double X 的《白痴的謊言》、趙一豪的《把我自己掏出來》、周志華的《電視課本》，加上水晶唱片其他的本土作品如《戲螞蟻》、《民眾擁有力量》、《愛在他鄉的季節》、《朱約信的音樂》……，新音樂的創作和水晶唱片已經成為同義詞；而除了音樂本身的非主流特質外，本土認同與意識型態顛覆也是新音樂運動最受矚目的地方。

過去四年來，台灣新音樂在以水晶唱片為中心的情況下發展，

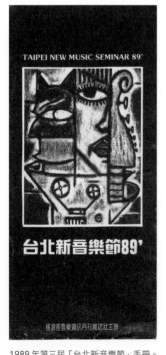

1989 年第三屆「台北新音樂節」手冊。

有了可喜的突破，也面臨了困境，它的突破與困境都可以用來進一步檢視大環境與音樂創作之間的互動。

新音樂運動的第一個突破是為音樂商品體制運轉開闢了新徑。以水晶目前的新音樂出品目錄來看，它包含了龐克搖滾的《白痴的謊言》、藍調與爵士搖滾的《把我自己掏出來》、台語說唱搖滾《抓狂歌》、搖滾歌仔戲《戲螞蟻》、台語新民謠《陳明章現場作品壹》、揉合南北管與電腦音樂的台語新歌謠《下午的一齣戲》、恆春民謠、電腦音樂與藍調進行對話的《愛在他鄉的季節》、爵士民謠融合的《朱約信的音樂》、電腦與融合爵士的《電視課本》……，就音樂語言而言，它們的市場性非常小，能夠在時間與空間的壓力下持續發展，水晶唱片的小眾市場策略與意識型態塑造，和英美的獨立廠牌策略相同，都是在小基礎上運作，爭取可長可久的空間。

首先，水晶唱片盡量壓低每一張唱片的製作成本，被視為台灣第一張地下音樂作品《白痴的謊言》首創台灣 studio live 錄音方式，只花了四萬元製作成本；《陳明章現場作品壹》、《愛在他鄉的季節》，及目前正在錄音中的《來自台灣底層的聲音》……以現場或田野收音方式製作，成本均十分低廉。這種低成本錄音常是單軌錄音，幾乎毫無潤飾，和一般商業作品動輒用到 24 軌多層潤飾大不相同。由於水晶唱片在大學校園曾以演講、唱片欣賞與小型演唱會方式耕耘多年，培養出一群可以接受「精美不等於好音樂」「簡單可以是美」的消費者，為低成本長生存的音樂創作者打開一條通路，使他們不必受制於「砸錢」市場定律，甚至常見的發片報紙電台廣告全免了。

除了壓低成本與培養基本消費者外，水晶唱片的產品在切入市場時是以選點長賣代替一般常見的全面性占架，防止量產的庫存壓力，以爭取藝人更長的生存空間。以《陳明章現場作品壹》而言，賣了一年近萬張，是水晶唱片的賺錢產品。若換成一般商業系統來運作，製作成本通常在一百萬元左右，企劃宣傳的支出在一至一倍半左右。一張作品如無法在三個月熱賣期內達到六萬張的平衡點，幾乎便可以確定這個藝人不再值得繼續投資。一些需要長期培養的歌手在這種商業運

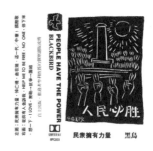

香港黑鳥樂團《民眾擁有力量》卡帶，1990。（出版：水晶唱片）

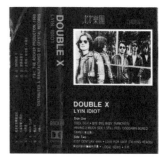

XX 樂團《白痴的謊言》卡帶，1988。（出版：水晶唱片）

《陳明章現場作品壹》宣傳海報，
1990。（圖片提供：林南森）

轉下，很難有生存的空間，台灣第一個新音樂女歌手王笛便有這種遭遇。水晶的產品得以在市場上生存，為流行歌曲創作踏出了分眾的第一步。

新音樂運動的第二個突破是改寫了台語歌謠創作的面貌，並將顛覆意識引進國語創作的園地。這兩個突破來自水晶唱片公司側重創作歌手的培養，而且任由歌手主宰歌曲風格、歌詞內容甚至卡帶封面設計，所以作品除輻射出強烈的個人風格外，更與整個大環境的氛圍形成一種意識型態的互動。

譬如《抓狂歌》便曾被蕭新煌教授評為是當年最值得注意的文化現象之一；台大學生也曾撰文說，陳明章在大學校園內已成為如「新馬克思主義」一般的顯學。黑名單與陳明章構成了台語歌謠新創作的主力，推翻了一般人對台語歌曲的層次認知，以《抓狂歌》而言，它以玩忽式的政治挑逗語言、激烈的黑人說唱搖滾節奏，首創台語搖滾這種表達型式。戰鬥氣息濃厚的歌詞搭上了情緒強烈的選舉列車，在大學校園中開拓出前所未有的台語歌曲消費人口。曾有多次演唱〈民主阿草〉一曲的老芋仔街頭抗議片段時，聽眾邊跟著激烈的搖滾節奏起舞邊吶喊著……我要抗議，我要抗議！而「抓狂」這個赤裸的台語情緒表達詞更忠實地反映出選舉年瘋狂的人心動盪；古早時的藥品包裝封面設計則巧妙地將懷舊與本土認同連接起來。

陳明章的文化偶像地位興起，則與素人神話、陳達遺缺、本土圖騰膜拜諸種情緒密不可分。豐富而坎坷的底層經遇、為音樂可以三餐不繼的浪漫、拖鞋短褲檳榔啤酒的不文形象、極端泥土味的音樂語言和強烈敘述詩的填詞風格，陳明章切入市場的姿態是捍衛台語人尊嚴的異人，從早年校園走唱只有寥寥一、二十名聽眾，到去年冬天在台大校門口演出人山人海，學生主動替陳明章買檳榔啤酒撐傘，顯示了除了黑名單式的台語革命外，中智階層對陳明章尋找台灣調性的嘗試如融合南北管、歌仔戲、民謠與那卡西，有基本的根的認同感，並某種程度地認為他的嘗試是在重建台灣調性的美學價值。《戲螞蟻》的搖滾歌仔戲，《愛在他鄉的季節》的恆春民謠與藍調融合，基本上都是以相同意識型態切入市場。

在國語歌曲方面，趙一豪的《把我自己掏出來》探討自殺、虛無、貪婪，與性愛，因主題過於灰色，所以試圖以國外剛開始不久的唱片分級觀念上市，在卡帶封面上貼上「18歲以下不宜」，掀起了國語流行音樂史上最大一次檢查戰爭，不但勞動調查局台北調查處出馬，新聞局更兩次找「社會公正人士」審查歌詞後以妨害善良風俗予以查禁；水晶唱片則找了小野、吳念真、瞿海源、鄭瑞城、朱天心、郭力昕等人士為文，力爭歌曲創作免除檢查，並在立法院召開公聽會。雖然這些動作未能改變新聞局以妨害風化為由，取締台灣第一首談性愛的歌曲〈震動〉，但至少阻止了新聞局繼續以「灰色、無正面意義」為由，取締〈把我自己掏出來〉、〈改變〉兩曲。

趙一豪〈改變〉MV，1990。（影片提供：朱約信）

《把我自己掏出來》的顛覆意義在於它證明了政治突破的創作容易獲得認同，且被認為有勇氣；道德尺度的突破就面臨社會正當性的考驗，而且容易被認為是以離經叛道的手段來獲得商業成功。尤其是「性」，在整個主流的歌曲創作範疇內，仍屬禁忌，儘管青少年性的經驗不斷提早，儘管性在我們的周遭生活中刺目的泛流。

這種對現有文化或既有尺度的顛覆亦呈現在《電視課本》與《朱約信的音樂》兩張作品中。前者以仿電視周刊的視覺設計配合辛辣諷刺的新聞報導文案，企圖顛覆檢討電視時代的思維模式與生活面貌，曾被媒體認為是一次「打著紅旗反紅旗」的包裝。《朱約信的音樂》則以校園美女做封面，毫無關聯性的電影片名作文案，一舉顛覆了俊男美女偶像歌星、聽其歌非得見其人玉照、崇拜其歌必得知道歌者生平點滴、理想抱負、家中寵物若干等歌壇文案怪傳統。直言台獨、海外人士黑名單、軍中輔導系統、教官長駐校園、李郝體制、女性異議份子……等主題的歌詞，更打破了「抗議歌手」只有姿態而不願交代立場的弔詭。

朱約信《現場演唱專輯貳》宣傳海報，1991。（圖片提供：朱約信）

在上述的突破下，台灣新音樂也和其他藝術表演一樣，面臨了強大的圖騰壓力。李亦園教授曾在不久前撰文談到「本土圖騰怪獸」的隱憂。在新音樂的發展中也有這隻「怪獸」，一方面是強烈的排他性阻礙了其他形式的探索與存在的價值；二是「向下學習」與「媚俗」間有曖昧的依存。

另翼造音

《戲螞蟻》，1990。（出版：水晶唱片）

譬如廣受中智階層喜愛的《抓狂歌》一方面以「日頭赤炎炎，隨人顧性命」等傳統台語創作符號，擴張對現實的無力掌握感；一方面吶喊著政治現實的不公。聽者在刺激的節奏與強烈譏弄的歌詞中，獲得了情緒的發洩，其實是強化了中智階層喜歡以犬儒代替實踐的致命傷。劉錚的〈搖滾太保〉中唱「只要你有錢你就是老大」、沈文程的〈1990台灣人〉唱「小心出門不要撿到槍」、林淑容與陳一郎唱「你沒聽李總統說，不怕虎有三張皮，只怕人有兩顆心」……這些伴隨《抓狂歌》而產生的「抓狂症候群」，一再在插科打諢的政治挑逗中打轉，缺乏對現象更有誠意的討論，並在努力博君一笑中，誤會聽者以為刻薄的嘲諷其實就是勝利。

陳明章的音樂則呈現了一個比較需要深思的矛盾，那就是我們對本土化到底有多少刻板印象認同？到目前為止，陳明章的兩張作品所描寫的人物與主題和當年鄉土文學論戰很接近。由於他與寫詞夥伴陳明瑜非常注意歌詞的詩詞排比美感，以致使人忽略了他的作品具有「懷舊」等於「悲情」等於「本土化」的同化危機。譬如《現場作品壹》出現的走唱戲仔、妓女、酒鬼；《下午的一齣戲》中出現的酒家女、戲子、緬懷童年故居者與喋喋不休的憤世嫉俗者，這些人物的心理構造與現行台語歌曲創作幾個重要符號非常接近，如命運的無奈、不被社會接納的職業辛酸、台北與下港人的城鄉意識對抗等。這種訴諸符號的危機也見於各種社運場合喜歡唱〈補破網〉、〈孤女的願望〉、〈望春風〉等歌的現實上。彷彿一旦脫離了這種符號語言，便沒有其他橋梁可以證明大家對本土的認知。

「向下學習」與「媚俗」的曖昧依存更不容易思辨。《戲螞蟻》曾抱著擁抱群眾的動機到各地夜市走唱。結果發現，去夜市聽搖滾歌仔戲的人並未感受到它試圖賦予歌仔戲新貌的突破意圖，也不會感激大學生下鄉擁抱群眾的「美意」；相反的，他們把它和吃蚵仔麵線、看電子花車秀一樣當作是生活中一個插曲。而陳明章與「優劇場」部分成員把落地掃與台語新民謠糅合成「語言朝下，思想仍是中智」的短歌劇，在花蓮演出時便多少使觀眾有解讀的困難。

但是這兩次活動搬到大學校園演出時卻得到極大的掌聲，證

明了向下學習投合了中智階層搶搭本土文化列車的慾望，也證明了中智階層洋洋然擁抱次文化時，忽略了真正的次文化呈現，不太會有意識地扛負文化傳承、議題討論等包袱。一些劇場工作者已經開始感受到這個矛盾，是繼續「媚俗」中智階層，沉浸在這種相互激盪的本土認同假象呢？還是向下學習得更徹底一點，拋棄中智階層的美學與價值觀？而這些是本土化唯一的思考途徑嗎？

這些也是新音樂未來發展必須邊走邊思考的問題！

水晶唱片

「水晶有聲出版社」（簡稱「水晶唱片」，對外名稱亦包括「搖滾客資訊雜誌」、「索引音樂」）是 1990 年代對台灣本土音樂思潮最具開創性影響力的唱片公司。水晶最早曾是專事翻版爵士樂與國樂的唱片公司，在 1986 年由任將達頂下，並且得到何穎怡、王明輝、程港輝等一群「新音樂」同好的支持之後，他們開始藉由舉辦一連串的名為「Wax Show」的音樂欣賞會，以及《Wax Club》會訊，提供音樂資訊，介紹英美新音樂和地下音樂，這份會訊在隔年擴編為月刊《搖滾客》。

但這群「新音樂」推廣者的企圖並不僅止於推廣音樂，他們更透過這個平台，將流行音樂的討論拉回對現實生活的批評，以音樂來討論階級、種族、性別、社會主義、反大型跨國企業等等議題，也就是說，他們將「新音樂」當成思潮而非單純的音樂類型。伴隨著「新音樂」，水晶唱片同時也強調「地下音樂」的概念：反對依賴大眾市場和大資本所建構的流行音樂工業，另行打造低成本、小眾、但更能夠真實反映創作者理念的音樂生產模式。此外，為嘗試與主流唱片公司合作，試探以小眾音樂進入主流市場的可能，當時水晶還另外成立了「索引」製作公司，製作了「黑名單工作室」、陳明章、趙一豪、吳俊霖（伍佰）……等重要樂手的作品，交由「滾石」、「寶麗金」、「波麗佳音」、「華納」等大公司發行。

1991 年，水晶唱片對「本土音樂」的關注轉向常民聲響的田野採集錄音，於 1991 至 1995 年間發行了《來自台灣底層的聲音》，以及《台灣有聲資料庫》兩系列唱片。在當時解嚴之後的「本土化」思潮的推波助瀾下，水晶唱片在文化知識界的名望到了一定的高峰，但在商業上卻沒有相對成就——由於長期靠高利貸維持營運，水晶唱片於 1995 年負債千萬，面臨破產危機，靠著時任總監的何穎怡發動文化界人士購買水晶唱片的音樂產品，才暫時度過難關。

此事件之後，水晶唱片元氣大傷，國內部製作發行業務幾乎停擺，直到 1998 年才由林志堅與張賢峰等人合組「實幹文化」（掛在水晶唱片名下）接下製作發行業務，並陸續發行「瓢蟲」、「1976」、「骨肉皮」等獨立樂團的專輯，並且曾在 2000 年發行《搖滾客》復刊號，與日漸活潑的台灣獨立樂團場景相互輝映。即使如此，水晶唱片的財務體質並無具體的改善。這個承載著解嚴後文化圈對「本土化」巨大期待的唱片公司，最終還是在 2006 年結束營業。（王淳眉、羅悅全）

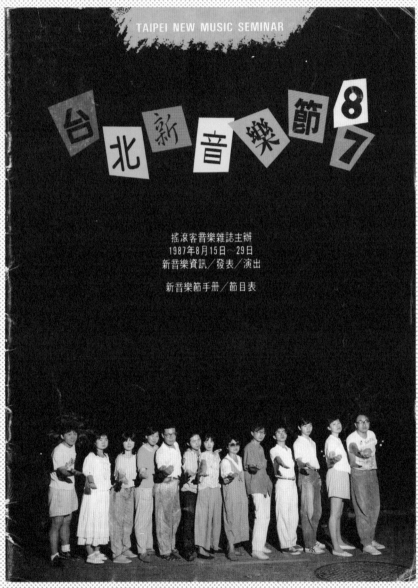

1987 年第一屆「台北新音樂節」手冊封面上的水晶工作人員與親友
群像。左一：任將達；右六：何穎怡；右五：王明輝；右一：程港輝。

王明輝與黑名單工作室

從《抓狂歌》到〈不在場證明〉[1]

劉雅芳

2012 年 11 月 10 日夜晚，王明輝（音樂製作人、黑名單工作室創辦人）與瓦旦塢瑪（泰雅族原住民行為藝術家）所合作的聲音—行為藝術〈不在場證明〉於台北的立方計劃空間登場。在漆黑的空間裡，半裸的瓦旦腰圍著印著「Coca-Cola」的紅色浴巾坐在表演區中央的椅子上，側身對著觀眾，半小時的演出裡，他一直維持著低頭刷著手上智慧型手機的姿勢。瓦旦側身的另一面牆壁上投影著他像是準備要拍攝護照相片的正面臉部表情。整場表演的聲響，是王明輝所製作的聲音剪輯，混雜著世界各地不同語言所播報的新聞片段、間歇雜訊聲，觀眾依稀在熟悉的語言裡捕捉到戰爭、鎮壓、暴力、謀殺、美國、帝國、台灣、中國、亞洲、911、自殺……等字詞。表演結束前的最後一刻，空間旁落地窗簾突然拉開，觀眾被引導觀看到放置在落地窗外的地球儀。表演結束後，現場展開了激烈的討論。有些人說，太抽象了，不像王明輝以前製作的專輯《抓狂歌》、《搖籃曲》那麼好懂，疑惑他究竟想表達什麼。

時間拉回這場表演前的一週，11 月 3 日，第三屆金音獎將「傑出貢獻獎」頒發給了黑名單工作室。王明輝與另一成員陳主惠上台領獎。當王明輝發表得獎感言時，陳主惠手持「核廢遷出蘭嶼」、「捍衛祖靈，拒絕遷葬」和「拆美麗灣」等小字報表達抗議訊息。王明輝的致詞提到：「我們正處在一個科技資本主義的網路時代，舊時代的音樂產銷機制已被瓦解。在一片暗淡中，自主音樂的創作空間似乎越加寬闊，這或許是可期待的一線希望吧！音樂是一種神祕的文化力量，它必須在新思考中實踐，年輕的一代請加油！」

這兩次行動，一回以「聲音製作」衝撞現實，一回以「言詞表述」伸張感受和異議。某種程度來說，它們都很抽象，也都很接近現實，同時也體現了王明輝一直思考的問

題「如何透過音樂傳達思想？」我們可以從王明輝與黑名單工作室從解嚴以來至今的音樂之路看出這點。

黑名單工作室的成立

音樂，是王明輝從國中擁有專屬自己的小收音機以來一直保持的興趣，「美軍電台」則是他西洋音樂的「啟蒙」。高中時期曾組過一個以「紅星」為標誌的樂團擔任吉他手，唱很吵的「熱門歌曲」，他在練團的時光裡放縱青春的熱情，也因為「紅星」而懵懵懂懂地觸犯政治禁忌遭到約談。

1980 年代初，王明輝任職貿易公司，被派駐到美國洛杉磯工作兩年，那段時間正是許多人因為向「當權者」碰撞、抗爭被趕出台灣或無法回家鄉的時期，同時也是 1979 年「美麗島事件」之後「黨外言論」、「黨外運動」、「海外黑名單」開始串聯與聚力的時候。與這些力量不斷的碰撞、接觸，使得他決定回到台灣重新開始。

回到台灣，在開始自己的音樂創作之前，他曾在四海唱片的製作部待過，首次參與製作的是新加坡樂團「愛突擊」（A to Z）的專輯。在四海期間他認識陳明章，開始音樂創作。後來轉戰滾石唱片國外部工作，他與陳明章、許景淳、陳主惠在 1986 年共同製作了侯孝賢電影《戀戀風塵》的配樂。從當時的製作組合，已可以看出黑名單工作室的雛形。並行於這一創作軸線的，是他加入水晶唱片新音樂組織 Wax Club。

1988 年，王明輝辭掉滾石的工作，開始全心投入創作。在這一年末以「阿電與阿草」為團名在第二屆台北新音樂節，首次於現場發表歌曲〈民主阿草〉。從現在的視角回溯，

另翼造音

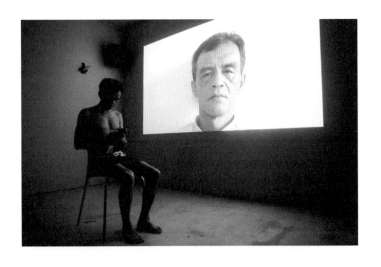

王明輝與瓦旦塢瑪合作的行為作品〈不在場證明〉，發表於立方計劃空間，2012。（攝影：陳又維）

「阿電與阿草」這個團名早一步透露之後黑名單工作室專輯《抓狂歌》的造音策略。「電」是「現代化」的重要象徵，也是搖滾樂、新音樂重要的裝備。「草」指涉著「草根」、「民間」的意涵，象徵著土地的、在地的生命力。「電」和「草」加在一起，展現了未來黑名單工作室將要進行「新音樂＋台語」、「搖滾台語」以開啟「台語歌現代化」的訊息。

引領「台灣新音樂」與「新台語歌」風潮的《抓狂歌》

在黑名單工作室成立之前，這個團體原只是王明輝、陳明章、陳明瑜及陳主惠和一群經常討論「台語歌曲」問題意識的朋友聚會。對於這個正醞釀著首張專輯《抓狂歌》的團體來說，建立「台灣新音樂」是他們的主要創作格局，「新台語歌」、台語歌的現代化在他們的眼裡應是屬於「台灣新音樂」推動的一部分。但是，比創作主軸更深刻的思索，是「該如何透過音樂將幾十年來沉悶的戒嚴生活記錄下來？」王明輝在後來的訪談中，回顧《抓狂歌》的創作時說道：

> 我們可以發現：在長達四十多年的戒嚴之後，戒嚴時期的生活已經深深內化到大多數台灣人的身體裡去了。因此，解嚴之後，大多數的人只是身體解放，腦袋並沒有解放。這麼沉重的一本歲月的帳本，我們怎麼可以讓國民黨說解嚴然後就一筆勾消了呢？當然不行！所以我們要把它記錄下來。

對戒嚴體制的反思成為其音樂政治「台灣新音樂」與《抓狂歌》的創作意識，在這樣的基礎之下，黑名單選擇了用台語來賦予音樂政治的形式與內容。在同一篇訪談中，王明輝提到，選擇台語是因為：「要從民間觀點切入的話，絕對不可能用官方的語言。官方語言代表的是統治者，因此，我們必須選擇一個在民間廣為流通，同時能具體呈現民間思維的草根語言。」而在音景的營造上，「速度感」與「噪音」是他們選擇的基本要素。王明輝認為，當時的台灣已經是一個高度都市化的社會，必須把都市化的社會律動表達出來，這部分主要由歌曲裡頭的搖滾樂聲響、電子效果表達。此外，他們

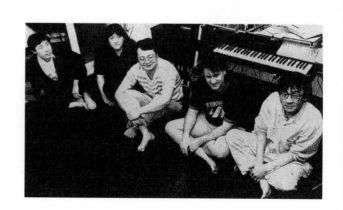

黑名單工作室早期成員，左起：陳明瑜、陳主惠、陳明章、司徒松、王明輝。（圖片提供：王墨林）

還討論出「草根」的形式：「第三世界音樂及民俗音樂常常出現的形式：和弦的結構是非常簡單的，可能是單一和弦不斷地重複，以這種方式來承載過多過重的意象。」然而，運用「草根」的曲式是為了要能以「簡單」承受戒嚴歷史之重，以及透過音樂「不斷重複」而綿延至身體、意志，使人恍惚並鬆脫制約。在語言、態度、律動與草根曲式的結合之下，他們選擇「雜唸仔」這種介於說唱之間，且長久流傳於台灣民間的人聲操演來賦予「歌曲」人聲／身的節奏與力量。

《抓狂歌》在這樣的創作構想與意念之下，於 1989 年 11 月完成並且發行。專輯共有九首歌曲，台語為主要詮釋的語言。從歌詞可以感受到的是，透過對都市生活與鄉土懷古、現實政治氣氛與殖民歷史顯影，來呈現戒嚴時期與解嚴初期的生活諸種樣態。

值得注意的是《抓狂歌》裡頭「採用」與「剪輯」來自「第三世界／亞洲」的曲樂與聲

王明輝於錄音室（攝影：王耿瑜）

王明輝與陳明章（攝影：王耿瑜）

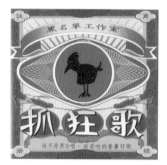

黑名單工作室《抓狂歌》，1989。（出版：滾石唱片；圖片提供：滾石國際音樂〔股〕）

黑名單工作室《搖籃曲》，1996。（出版：魔岩唱片；圖片提供：滾石國際音樂〔股〕）

響，如〈抓狂〉採用的是泰國曲，在〈民主阿草〉長達七分鐘多的樂音當中，可以聽到亞洲其他世界的聲響，將電吉他「變調」為印度西塔琴的彈韻，藉由取樣的技術混納了印尼巴里島驅魔調「克恰克」（Kecak）、印尼傳統敲打樂「甘美朗」（Gamelan）。此造音實踐過程同時初次展露了王明輝與黑名單工作室將「第三世界／亞洲」的聲響帶入台灣通俗音樂生產的意圖。

《搖籃曲》：通過音樂反思解嚴後台灣社會的轉變

第二張專輯《搖籃曲》於 1996 年發表，距離《抓狂歌》已有七年之久，王明輝如何回頭看待《抓狂歌》？他在《搖籃曲》發行期間接受訪問時表示：

> 因為《抓狂歌》用的是台語，所以我們當初的動機「台灣新音樂」，基本上到後來都被改寫成「新台語歌」，現在看起來會覺得那對我們是一種傷害，因為台灣新音樂是大的東西，新台語歌只是台灣新音樂的一部分。

也就是說，在兩張專輯之間的時間裡，本土意識的逐漸圖騰化，同時，唱片公司大量生產「新台語歌」，連帶稀釋掉了《抓狂歌》企圖透過「台灣新音樂」所開展的去戒嚴與去殖民的思維。

解嚴後幾年，本土的可能性似乎在新法西斯的萌芽過程走上窄化的方向，這亦是悖反於解嚴前後社會所蓄積的許多期待與想像。王明輝與王墨林在 1990 年代的一次對談〈法西斯在每個人身體裡面〉當中，曾經提出對於「新法西斯精神」的質疑與批判。在對談當中，王明輝反思《抓狂歌》所帶起的新台語歌風潮：

> 很誠實的說，我有一種恍如隔世的感嘆。當時的我們用唱片在記錄一個政治的「法西斯」時代，我們有很多積壓在身體裡面的激情，全部都發洩在那張唱片的製作過程，我們以為捉弄了政治「法西斯」，就等於顛覆了長久以來牽制我們思想的政治體制，可是經過我對台灣這

幾年的觀察，我越來越發現到「法西斯」精神其實長在每個人的身體裡面。

有了上述的警覺，在《搖籃曲》中，黑名單工作室試圖解構解嚴後的本土化意識型態所洩漏的法西斯心態，以及其漢人中心意識，並且進一步連結性別與潛意識的命題，以其突顯人的身體與心靈即是再生產意識型態、二元對立、法西斯的單位。

這張專輯共有十六首歌曲和樂曲。有些樂曲沒有人聲，純粹以音樂和聲響表達：〈一坪六萬塊〉、〈不是如此〉、〈某人〉、〈Off Urban Life〉，這幾首個別長度都只有一分多鐘的樂曲，在專輯裡頭起了某種無言詞的間隔作用，也像間奏。但是他們的曲名，又隱含著某些訊息。

值得注意的是，《搖籃曲》裡頭運用了大量的「聲音剪輯」（clips），那是王明輝從各處採集來的聲音素材——例如人的講話、異國的聲響——他將其拼貼重組來構築意義。有些歌曲全部由聲音剪輯拼貼而形構樂音，有些是將聲音剪輯混入人聲主音演唱的歌曲裡頭。這一種音樂製作方式，又一次打破了以往（至少在台灣當時的音樂製作文化）對於通俗音樂專輯製作的想像，也突破了歌曲的編制形式。聲音剪輯的運用對王明輝來說，有如紀錄片使用影像剪輯的概念。他說：「那些聲音是真實『存在』過的。〈Life is Boring〉這首歌，我以李登輝的『拿扁擔打天下』（台語）做起頭，接著有更多的李政權下社會的聲音……施明德的話，有邱義仁的話……這些言語不會消失……等著歷史算總帳。」此音像攻略，除了反映王明輝的視覺思考習慣，亦再度藉由聲響開啟了本土意識想像連結的另類可能。

專輯當中最晚完成的是〈搖籃曲〉，卻是專輯的核心意識。歌詞第一句即以胡德夫主音和王明輝襯音唱出：「不要學白郎／說謊騙自己／這片大地從來不是私人的財產」，「白郎」指的是「漢人」，更是台灣眾多原住民族群共同稱呼「漢人」的詞彙。對王明輝來說，這首歌是要提醒台灣人，這片土地不是福佬人、漢人、「平地人」所有的，台灣這座島嶼交集著許多族群和文化遷徙離散的歷史軌跡。

〈不不歌〉同樣是由胡德夫演唱，王明輝提到，歌詞中談及「不左不右／不統不獨」，由有著原住民身分的胡德夫來演唱，漢人的統獨與他無關，如此正對應了本土化法西斯的高調與霸道。統獨意識為什麼會處於對峙的狀態，與解嚴後本土意識形成和族群關係演變有很深的連結。日常生活中，我們常常會使用「不＿不＿」的句型，如「不男不女」、「不痛不癢」。而在〈不不歌〉的歌詞中，把「中台」、「統獨」、「左右」放進「不＿不＿」的句型，與「不強不弱」、「不愛不恨」、「不真不假」並列在一起成為「不中不台」、「不左不右」、「不統不獨」，並且配合胡德夫恍惚的歌聲，一句一句地唱出和簡單編曲。黑名單企圖創造「既不也不」的狀態鬆動解嚴後 1990 年代本土化過

程中緊張的統獨對立關係。在這首歌，主歌之外的人聲中也暗藏了一些耐人尋味的弦外之音——葉樹茵的和聲：「I Surrender」（我投降）和「Sa Sa Long Mo」（聽起來像是台語的「什麼都拿不到」）。〈不不歌〉的「二元否定」質疑了「選擇的可能」，以及批判這些二元對立對自由與民主的設限。

經由以上對於《搖籃曲》部分樂音構成的探析，可以知道王明輝與黑名單工作室從《抓狂歌》起步以音樂生產構連第三世界／亞洲的實踐，引領我們通過聲音繼續往第三世界去感覺、去思考。這同時也表現在樂音的安排上，如王明輝受當時《破週報》樂評張育章專訪時指出，專輯裡頭的音樂調性，仍延續單和弦的第三世界性與草根性質，來承載與創作實踐連結的歷史反思——單和弦不斷重複以產生恍惚感的音樂意圖，在這張專輯裡與解構「身體裡的法西斯」密切相關。此外，整張專輯的樂音亦時時可聽聞中國傳統樂器所彈奏的五聲音階，以及印度音域所特有的微分音階樂音，東方音感的營造與聲音剪輯的應和，透露了王明輝「去西方中心」的音樂反思。

聲音的再政治化

在《搖籃曲》之後，王明輝以音樂製作人參與的創作，除了數張合輯唱片的製作，還包括多齣由王墨林編導的劇場音樂設計。這一路以來的音樂實踐軌跡，對照著一種多重自我與他者，與非優勢文化主體、邊緣、階級問題、各個區域（近年來為亞洲）的音樂實踐工作者與藝文創作者連結的可能。想像的動力是往左翼、反對勢力、弱勢／邊緣主體、新兩岸三地關係、反美帝、勞工主體進行連結與再變異。

經過以上歷史化地剖析王明輝的音樂實踐軌跡，我們再重新看待他與瓦旦塢瑪合作進行的聲音—行為演出〈不在場證明〉，它就不再那麼難以理解。〈不在場證明〉將現實發生過的聲音片段有意識地收集、剪輯起來，讓觀眾重新理解、思考現實和世界，這正是王明輝從黑名單工作室成立以來一貫的創作手法，同時也是不輕率表明的「政治性」的一面，也就是——將聲音「再政治化」。

王明輝與瓦旦塢瑪合作的行為作品〈不在場證明〉最後一幕,發表於立方計劃空間,2012。(攝影:陳又維)

另翼造音

1　本文改寫自作者的論文〈王明輝與黑名單工作室:台灣新音樂生產的第三世界/亞洲轉向〉(2007,台灣交通大學社會
　　與文化研究所碩士論文,未出版),並曾發表於上海大學第一屆熱風學術青年論壇「新文化與中國的未來」(2013 年
　　12 月 7 日～12 月 9 日)。

以歌造反

管窺台灣異議歌曲 [1]

馬世芳

最近幾年的台灣社會大概是解嚴以來最不安的一段時期，尤其是青年世代紛紛站出來上街了：從幾年前的樂生療養院爭議，到美麗灣、反旺中、反核、聲援關廠工人、大埔、洪仲丘，一直到占領立法院的學運。在動盪的時代，我試著回顧一下歌曲可以在其中扮演什麼角色。

回顧台灣流行音樂史的異議／抗議歌曲——在抗爭場合唱的歌——相較於英美、日本、南韓，是比較溫馴的，這與戒嚴時期歌曲審查制度綿密的羅網有密切關聯。早期黨外運動、國會尚未全面改選的時代，黨外人士在增額民代選舉政見發表場合會唱一些歌曲。這些創作初衷與政治反抗、社運並無關聯的老歌，被借用在那樣的場合演唱，足以附會出更多的解讀空間，如〈望你早歸〉、〈補破網〉，以及翻唱自日文歌的〈黃昏的故鄉〉（原曲〈赤い夕陽の故鄉〉）和翻唱自英文歌的〈咱要出頭天〉（原曲〈We Shall Overcome〉）。這些歌有個共同特徵：它們都不是為了抗爭當下的情境而創作的，而是從前人或外國人那裡借來的。此外，他們都不是快歌，也稱不上激昂的戰歌，而是比較壓抑、悲哀的歌（〈咱要出頭天〉算是其中比較激勵士氣的，但更近乎悲憤）。這也反映了那個年代飽受壓抑、充滿恐懼、常常被迫沉默的心情。

民歌運動中被壓抑的「現實主義路線」

進入 1970 年代，台灣音樂場景發生了劇烈的變化，首先是年輕人在接受美國流行文化洗禮後慢慢長大了，戰後嬰兒潮的這一代青年聽美軍電台、買翻版唱片、看好萊塢電影，與他們在日本時代長大的父母親有非常大的區別。其次，台灣經濟條件也慢慢地好起來，年輕人有比較多閒暇時間去追求較豐富的文化生活並付諸行動。

另一方面，台灣內政、外交進入了動盪不安的時期：蔣經國紐約遇刺、保釣運動、退出聯合國、現代詩論戰、蔣介石逝世、越戰結束、毛澤東逝世、鄉土文學論戰、中壢事件、

台美斷交……假如你是在那個時代成長的年輕人，大概很難自外於那種波瀾壯闊的「大時代」氣氛。那個年代雖然對書刊報紙、藝文創作的檢查非常嚴屬，但對於外來作品的管制卻相對寬鬆，年輕人透過美軍電台、翻版唱片，或是美軍帶到台灣的雜誌，接觸到很多來自西方世界的搖滾和民謠作品，這些歌曲可以在台灣發行甚至播出。

「民歌運動」或「校園民歌」就在這樣的時代背景中迸發。所謂「民歌運動」很難定義它是否是一場「運動」，不過其中確實有人希望通過歌曲去跟社會對話、涉入現實議題，不妨稱之為「創作歌謠的現實主義路線」，代表人是李雙澤。李雙澤大概是那個時代最特立獨行的創作者，他一生沒有正式出版過自己演唱的作品，錄音都是私下流傳，直到2008年才正式結集出版。李雙澤在1970年代中期到美國、西班牙遊學畫畫拍照，1976年回到台灣。同年，在淡江文理學院（現為淡江大學）舉辦的「西洋民謠歌曲演唱會」中，胡德夫因病無法演出，李雙澤代打登台。他看到年輕人都是唱英文歌，不爽之餘，藉著酒膽拿著一瓶可口可樂上台發表一段言論，大意是：「我去過美國、菲律賓、西班牙，到處的年輕人都在喝可口可樂、都在唱英文歌，請問我們自己的歌在哪裡？」然後就拿起吉他唱了台灣民謠〈補破網〉，還唱了〈國父紀念歌〉和鮑布・迪倫（Bob Dylan）的〈Blowin' in the Wind〉。他的歌喉真的不怎麼樣，被轟下了台，但這個事件在之後校園刊

李雙澤紀念專輯《敬！李雙澤／唱自己的歌》，2009。（出版：野火樂集）

李雙澤1976年於淡江演唱會的「鬧場」引起淡江文理學院校刊的激烈辯論，此為其中之一。（圖片提供：張釗維）

物上掀起了激烈的論戰。

李雙澤在淡江校園演唱會中喊出的口號「唱自己的歌」是在向同樣聽洋歌、唱洋歌的年輕「自己人」喊話，它至少有兩重意義：第一重是當年台灣外交處境節節敗退，年輕人還是一天到晚聽西洋歌、看好萊塢電影，於是出現了相對的民族主義情緒。另一重意思：年輕人應該要用自己的語言表達自己，而不是時下流行歌壇幾乎全由中年人創作給年輕人聽的那些作品。

可惜的是，李雙澤1977年在淡水海邊游泳，為了要救一個外國人而溺斃，還來不及讓自己的作品達到「真正成熟」的階段，他的歌，習作、實驗的成分還是大一些，未必符合流行歌的規律，但它自有一種粗糙、真實的美感。例如嘲諷黨國體制的〈老鼓手〉；有著民族主義義憤的〈紅毛城〉，以及以楊逵的詩所譜的曲〈愚公移山〉。

李雙澤留下的作品數量不多，最有名的〈少年中國〉和〈美麗島〉，是直到他死後才傳唱開來，這兩首歌最早錄製的版本是胡德夫和楊祖珺聽聞李雙澤的死訊，連夜借台北「稻草人」西餐廳的現場器材錄下來，趕在隔天李雙澤告別式現場播放。〈美麗島〉起先算不上抗議歌曲，它是一首溫暖勵志的歌，底稿來自女詩人陳秀喜1973年的詩〈台灣〉。〈美麗島〉整個情感是明亮而溫暖的，它也是李雙澤短短作曲生涯中寫過最好的旋律，非常適合大合唱。1979年，楊祖珺在新格唱片出版的第一張專輯收錄了〈美麗島〉的錄音室正式版本，但才發行沒多久就被有關單位盯上，唱片公司發現楊祖珺「有問題」，因為她常常去工廠唱歌給女工聽、在榮星花園辦「青草地演唱會」，被當局認為是要搞大型群眾運動，儘管她只是很單純想幫助雛妓募款，沒想到就被扣上了「搞工運、鬧學潮」的帽子。唱片公司在發行兩個月後主動回收這張唱片，廣播電台也都禁播這張專輯。

之後不久，楊祖珺因緣際會加入了黨外陣營。那年頭，黨外雜誌一天到晚被查禁，一被查禁就要趕快換個新的名字再出一本。《美麗島》雜誌的命名，是因為周清玉聽過楊祖珺唱

楊祖珺被查禁的專輯，1979，唱片封面由張照堂攝影。（出版：新格唱片；圖片提供：滾石國際音樂［股］）

這首歌，覺得很適合當新雜誌刊名而定案的。1979 年 12 月，《美麗島》雜誌社在高雄發起遊行，軍警跟遊行群眾爆發衝突，演變成台灣戒嚴期間最嚴重的群眾事件，之後這首歌就被徹底查禁，到 1987 年解嚴才解禁，從此「美麗島」三個字就和那個時代的政治社會氣氛糾扯在一塊，掛上了悲壯的光環。

楊祖珺的老戰友、民歌手胡德夫則投入原住民運動，於 1984 年創辦「台灣原住民族權益促進會」，兩人都徹底告別了主流樂壇，成為對抗當權的運動者。胡德夫的作品幾乎都和土地、人權、尤其原住民的處境有關。他們的歌在當年沒有發行的管道，也沒有演唱的機會，只能在一小撮人中間流傳，2005 年胡德夫出版專輯之後，才有機會讓更多人聽到。

胡德夫 1984 演唱會「為山地而歌」傳單，由王智章設計，主辦者為「黨外編聯會」。（圖片提供：范巽綠）

從李雙澤開始，楊祖珺、胡德夫走出一條原創歌曲的「現實主義路線」，並且在戒嚴時代漸漸與政治運動、社會運動結合，這些歌在當年無法透過大眾媒體傳播，幾乎不可能介入主流市場，只能透過地下管道流傳，它們對於大部分流行音樂聽眾的影響有限，只能夠在多年後重新回顧、重新挖掘。即使如此，它們仍對一小撮「關鍵份子」產生了難以估計的影響力。

「抗議歌手」羅大佑

講到以流行歌曲表達異議與時代感，當然不能忘記羅大佑。羅大佑當年被很多人貼上「抗議歌手」的標籤，他第一張專輯《之乎者也》（1982）有好幾首歌用嘲諷、控訴的方式描述社會現象，比方說他的成名曲〈鹿港小鎮〉，其中的憤怒，來自對那個再也喚不回的老台灣的溫情凝視──台灣變得太快，童年記憶都不見了。從這首歌，我們感受到那個年代台灣社會迅速現代化，人口大批從鄉鎮往都會移動，整個產業結構迅速從農業時代走向輕工業、製造業、乃至於服務業主導，生活步調變快，新鮮的事情愈來愈多，人際關係和公共事務也需要更新鮮的語言來描述。這與當時以《漢聲》雜誌為首，掀起「古蹟保護」的意識，和鄉土文學論戰引發的鄉土意識都有關聯，另一方面也讓人聯想到 1970 年代藝文圈關注的「素人藝術家」：畫畫的吳李玉哥、洪通，和彈月琴的陳達。

羅大佑《未來的主人翁》，1983。（出版：滾石唱片；圖片提供：滾石國際音樂〔股〕）

羅大佑第二張專輯《未來的主人翁》（1983）的時代感更沉重，其中的歌曲〈亞細亞的孤兒〉歌名來自吳濁流的同名長篇小說，〈亞細亞的孤兒〉歌詞沒有任何一個詞提到台灣或中國、沒有一句歌詞落實在當下的人事時地物，錄音師徐崇憲為這首歌創造了澎湃的音場：打擊樂器是軍鼓，中間有震撼力十足的嗩吶獨奏。我不知道它算不算抗議歌曲，但它確實寫出了台灣流行音樂史上無人能及的深度和厚度。

羅大佑的出現，把台灣流行樂語言的深度、編曲的質地以及與搖滾結合的可能都帶到前所未有的境界，但後來能夠接下這個包袱的人很少。重新理解羅大佑的貢獻，應該明白那遠遠不該只是「抗議歌手」的標籤，而是他對於音樂的技術實踐是有膽識的，他的歌詞語言質地是嶄新的，他的歌讓我們充分感覺到：可以告別早期「群星會」時代一脈流傳的歌廳味、綜藝味，也可以洗掉「民歌」時代學生氣質的文藝腔，台灣流行歌曲可以走入「世故」，可以有文藝的底氣、思想的深度，並且有搖滾的能量。

解嚴之後，音樂人在抗議現場

1987年台灣解除戒嚴，它是政治、社會、經濟、文化全面鬆綁的轉捩點，壓抑多年的本土意識，在後解嚴時代終於有了一吐怨氣的空間。而音樂人直接參與社會運動，藉由音樂表達、推動其政治主張越來越常見，雖然仍有可能因電台與電視台的自我審查而遭拒絕播放，但已不至於受到像楊祖珺與胡德夫當年那樣嚴厲的打壓。

由王明輝、林暐哲、陳明章、葉樹茵、陳主惠、司徒松等人組成的「黑名單工作室」在1989年出版台灣第一張「台語搖滾」專輯《抓狂歌》，意義特別重大，「黑名單工作室」從命名便能看出強烈的政治企圖。《抓狂歌》發行第二年爆發「三月學運」，「黑名單工作室」錄製了一卷聲援的卡帶《憤怒之愛》，收錄了兩首歌：國語版叫〈我們不再等〉，台語版叫〈感謝老賊〉。這卷卡帶於學運現場中散發，黑名單工作室的成員也到現場帶領學生同聲齊唱，這大概是「黑名單工作室」真正的「抗議歌曲」。

台灣第一張自我標舉「抗議歌曲專輯」是朱約信在水晶唱片發行的民謠專輯《現場作品－貳》（1991）。朱約信大概可以算是台灣戰後第一個立場鮮明的抗議歌手，無數學運、工運、政見發表會的場合，從 1988 年 520 運動、1990 年三月學運、郝柏村擔任行政院院長之後的「反軍人干政大遊行」、廢除刑法 100 條運動等等，都可以看到他拎著一把破吉他出現，唱著詼諧、辛辣的抗議歌曲。

在朱約信之後，更全心投入社運現場的，是成立於 1996 年的「黑手那卡西工人樂隊」。核心成員陳柏偉在大學時期就上街參與社運，後來組成的「黑手那卡西」也與工運團體結合得非常密切。他們一直以來都是用非常貧窮拮据、DIY 的方式錄專輯，到後來，更盡量以集體創作、非「由上而下」的形式，和勞動者一起合作寫歌，鼓勵集體協作，最後成果就是「黑手」的作品，主要包括《福氣個屁》（1997）、《台灣牛大戰 WTO》（2003）和《黑手參》（2009），以及許多與社運團體、弱勢團體共同協作的合輯。這些作品不見得曲曲悅耳動聽，但整個作品的成形，就是一場社會實踐的過程。

另外一個偉大的樂團，以客語演唱的「交工樂隊」，也是從社運——1990 年代美濃「反水庫運動」——誕生的團體。這群到城裡讀書的孩子，本來在淡水組了叫「觀子音樂坑」的樂團，後來改組成為交工樂隊。交工樂隊不只要寫出足以凝聚士氣、鼓舞鬥志、適合在街頭合唱的歌，他們對音樂美學的要求也非常高，《我等就來唱山歌》是一張用音樂記錄反水庫運動的專輯，他們把美濃的菸樓改裝成錄音室，竟然在裡面創造出非常厲害的音場。交工樂團的作品《我等就來唱山歌》（1999）、《菊花夜行軍》（2001）不只是社運歌曲的集結，更是有著聲音美學企圖的深度田野紀實史詩專輯。

交工樂隊解散之後，單飛的林生祥和鍾永豐繼續合作，其他團員改組「好客樂隊」，各自都交出非常好的成績單，交工樂隊以音樂介入社會的理想並沒有消失。承襲包括交工樂隊以來的「社會寫實」路線，台灣也出現了幾組團體，直言不諱批判社會現實，甚至經常出現在運動抗爭現場。比方玩混種語言嘻哈的「拷秋勤」和民謠搖滾組合「農村武裝青年」。

黑名單工作室製作，與野百合學運學生共同錄音的卡帶《憤怒之愛》，1990。

朱約信 1991 年演唱會海報「一個抗議歌手的誕生」。（圖片提供：朱約信）

「農村武裝青年」的專輯《幹！政府》（2008）、《還我土地》（2009）、《幸福在哪裡？》（2013），從標題就能看出他們關注的面向——都更、環保、土地正義。

講到土地與環保相關的社會運動，原住民運動中也時常聽到他們運用音樂作為運動中最有力的感性表達方式，例如反核運動——巴奈早在反核尚未成為年輕人關注的主流話題時，就已經在唱反核歌曲，全力投入反核廢料運動；杉原海岸的美麗灣事件算是近來很受矚目的土地正義運動；原住民青年歌手桑布伊近來投入卡地布部落的反遷葬運動；達卡鬧也出版了以「八八風災後的南迴詩篇」為主題的專輯。這些題材不見得能獲得主流媒體關注，對這些創作者而言，卻必須用音樂來記錄、表達那些沉痛的集體創傷。

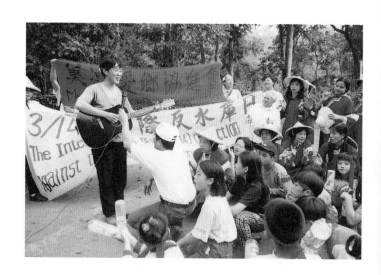

交工樂隊的林生祥於反水庫行動中演唱。（照片提供：美濃愛鄉協進會）

近十年來抗議現場的歌曲

這幾年在社運現場，我常常好奇台灣年輕人會選哪些歌來唱。反核大遊行中，我看到年輕女生在宣傳車上唱吳志寧為父親吳晟的詩作譜曲的〈全心全意愛你〉，也有好幾個年輕人彈吉他合唱〈貢寮你好嗎〉。此外，「滅火器」的〈晚安台灣〉、張懸〈玫瑰色的你〉也是常常在街頭傳唱的新生代創作曲。

異議歌曲在台灣是條緩慢發展的道路，在 2000 年之前累積的作品相當有限，直到最近五年才出現許多，這和大時代的狀態、原創歌曲傳播的網路平台都有很大關係。像「滅火器」樂團在反服貿運動期間演唱的〈島嶼天光〉，一般媒體的音樂節目不可能會播，它甚至在當時連 CD 都還沒有出，但這首歌注定會是青年世代的 2014 年度歌曲。也就是說，藉著運動現場、網路作為平台，廣為傳播，這些歌曲甚至比透過廣播和電視還有力量，唱得還更響亮──這就是這一代青年與前世代的最大差別。

農村武裝青年《幹！政府》，2008。（出版：迦鎷文化）

左翼造音

1　本文節錄自 2014 年 4 月於北師美術館的講座內容。

邊緣翻騰

黑手那卡西的社運音樂實踐 [1]

講者／陳柏偉(「黑手那卡西工人樂隊」創團團長)
主持／張鐵志
文字整理／羅悅全

張鐵志(以下簡稱「張」)　我對學運歌手的誕生過程很感興趣。在你進大學成為學運歌手那段時間的前後,玩音樂和聽音樂的歷程是怎樣?

陳柏偉(以下簡稱「陳」)　我高中學了半年的古典吉他,也和同學組過樂團,這個團最後一次演出是在 1991 年台電大樓反核晚會上唱的,那時還幫反核運動寫過一首歌。之後這個樂團就沒有持續練習了,後來對我的影響是開始寫歌。我大學是唸文化大學,大一時加入學運社團「草山學社」,中間休學了一年,三月學運的時候剛剛復學。我沒有參加三月學運,但每天看著電視上面播放的新聞,我有點按捺不住。1990 年郝柏村被提名為行政院長的時候,我就跟著去抗議了。

我記得 1991 年 5 月獨台會案,學生都聚集在台北火車站抗議,我那時候已經開始拿著吉他亂唱,還為這件事情做了三、四首歌。火車站的音響效果很好,隨便唱都覺得像在教堂裡面。因為我受過一些運動歌曲的荼毒,知道如何在演唱中途讓群眾回應我,台下群眾像海浪一樣,覺得自己像超級巨星。你剛剛提到「學運歌手的誕生」,我覺得裡面存在很多虛榮。

張　黑手那卡西樂團是在什麼狀況下成立?

陳　黑手那卡西的成立要從 1992 年說起,那年發生一件事,基隆客運工會為了要追討的加班費,勞資協商破裂,工會就發起了罷工。但在正式罷工的時候,資方馬上把工會幹部全部都解僱了。這在當時的台灣工運界、社運界引起很大的震撼。

1988 到 1989 年是社運風起雲湧的時代,政府面對社會突然的開放,面對那麼多的政治社會運動,他們是沒有什麼辦法的。在那樣的社會運動蓬勃發展過程裡,這個政權其實也慢慢地在學習找方法去面對。它不能讓這些聲音太激

烈，否則會嚴重威脅到政權的正當性，可是另外一方面又不能像過去那樣用戒嚴的方法直接打壓社運。1990 年郝柏村上台之後就宣誓要打擊「社運流氓」，國民黨政府開始有意識地壓制社運，很多工運、社運沉寂了一陣子。1992 年發生基隆客運工會罷工的事件，社運份子和工人相當興奮，從全國各地而來，各地的學生也開始支援基隆客運工會的罷工。

我學校社團裡的同學其實都已經開始準備要去那邊幫忙做點事，我想或許可以為這個行動作一首歌，叫做〈團結鬥陣行〉，這是我第一次為工人運動作曲，但更重要的，它也可能是台灣工人運動裡第一首創作歌曲。而我因為做了〈團結鬥陣行〉，所以有機會站上遊行宣傳車唱歌。我從這裡面看到，或許可以用音樂和運動連結，可以帶著歌到運動的現場，鼓舞工人。

1992 到 1995 年，每次的工人秋鬥我都會上台去唱歌，然後有新的作品出現。但我慢慢發現，這個運動跟我距離很遠，我不是真的那麼清楚在工人群體裡面發生了什麼事。那時我還在台大城鄉所念書，在做社區運動的工作。到了 1996 年，基隆客運的官司還在打，這對我有一個刺激——應該要直接進入工人運動裡面，不然我其實已經沒有辦法再寫有關工人運動的歌，這些年的事對我來說就只剩下一句句的口號。

所謂「進入工人運動」就是成為工會幹部，進入到基層的工會的組織裡面，去做小小的祕書。因為對於當時還是學生的我來講，雖然念了很多什麼馬克思主義，可是我們不知道他們的真實狀況是怎麼樣的，我們還是一樣待在學院裡。

台灣第一波關廠風潮大概是 1988 年開始，像新光紡織士林廠那類的大型工廠，有很多是因為土地的利益而關掉。第二波關廠風潮大概是 1996 年開始，這一波的關廠大部分都是中小型的傳統產業，原因主要是資本外移，老闆把資金移到東南亞，那時候還沒有進中國大陸。1996 年，周潤發幫維士比拍了一

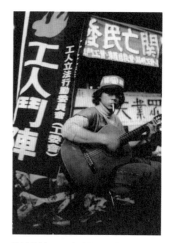

陳柏偉於 1996 年「全國關廠工人連線」夜宿勞委會行動中演唱。（攝影：李旭彬）

黑手那卡西《福氣個屁》卡帶，1996。（出版：台灣勞工教育資訊發展中心及工委會）

另翼造音

個廣告，他說：「台灣的工人，勞動兄弟，你們是臺灣經濟奇蹟幕後的無名英雄，大家都福氣啦！」當時我們覺得很諷刺，因為有這麼多的工人因為關廠而失業。也就在這年，我正在幫忙桃園福昌紡織廠工人進行關廠抗爭，在此同時，我們成立了「黑手那卡西」，大家就一起討論如何對付像周潤發這種廣告，於是就作出了〈福氣個屁〉這首歌。這首歌有個重點——它是工運組織者、工人，還有我們這種年輕的學生，一起討論創作出這首歌。

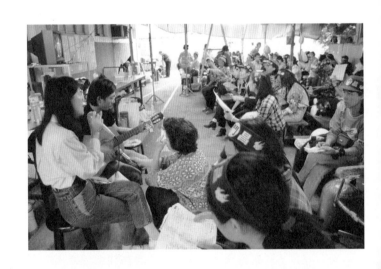

1996 年於桃園福昌工廠關廠抗爭中，陳柏偉與工人一起唱歌。（照片提供：陳柏偉）

張　你說你作的〈團結鬥陣行〉可能是第一首工運裡面的自創歌曲，之前完全都是改編。我很好奇，1980 年代那樣的社會運動風潮裡，為什麼沒有創作歌曲？

陳　我也不知道為什麼，或許是當時運動的主力不在工人運動上。但其實在早期主流黨派運動裡，也沒有什麼特別被傳唱的歌，運動裡都是唱大家比較熟的台灣老歌。像解嚴前後民主運動風潮裡面出現過最出名的歌，應該是〈牽亡歌〉吧，因為曾經在中正廟前面唱過。我想當時運動缺乏創作歌曲的主要原因，是「搞歌」這件事還是需要一些文化資本的。如果這些運動並不是受矚目的主流運動，或是被基進文化人看見的運動的話，沒有太多人會去為運動創作歌曲。

另翼造音

張　你在 1996 年同時做這兩個決定：進入工會運動和成立黑手那卡西，這兩個動作的
　　關係是什麼？

陳　其實成立黑手那卡西並不是我的決定。當時我作的決定是放棄原來對社區運
　　動的想像，進入工人運動裡。當時工委會的人，像鄭村棋、吳永毅，他們在
　　1995 年的時候就來跟我談「要不要搞一個什麼樂隊？」他們想的其實不是樂
　　隊，而是一張 CD。這個 CD 幹什麼呢？因為從 1988 年新光紡織抗爭開始，
　　運動裡就唱了很多歌，後來又在很多工人抗爭的場合裡有一些改編的歌曲出
　　現，一直到 1992 年我開始專為運動做創作歌曲時，其實已經有很多歌用在抗
　　爭裡了。所以鄭村棋、吳永毅想，應該把這些歌集合起來，找像我這樣可以
　　唱歌還可以作曲的人，把過去那些歌做一些篩選，再重新編曲，一起搞張專
　　輯、錄 CD。我還找了城鄉所的同學楊友仁進來，他有一個樂團叫做「無聊男
　　子團結組織」。錄音時，我覺得應該把那段歷史過程裡面的人都找回來唱歌，
　　所以在第一張專輯《福氣個屁》裡面，很多都是當時抗爭中的工人，有的是
　　在工委會組織裡參與較積極的幹部和工人。

　　這張專輯出來之後，對很多人來說是滿有趣的作品，但它其實還滿粗糙的。
　　很多人跟我們說，這些歌只能在某些特殊場合聽，不能在看書之類的時候當
　　背景音樂。一方面是它內容的關係，一方面是錄音的技術，整個讓人覺得非
　　常的焦躁。這對我們來說無可厚非，因為當時的條件、資源就是這樣。如果
　　以一個純粹欣賞音樂的角度來看，那真的是不太好聽，但是你可以透過這些歌，
　　想像當時的工人在什麼樣的狀況，當時的社會在什麼樣脈絡裡面。所以我們
　　那時唱歌的場合大部分都是集會，或者是工會的勞教，只有在那些場合裡，
　　這些歌才不會與現場偏離太遠。

　　1996 年之後，我們樂團還沒真正成形，主要就是我，還有楊友仁。真的有需
　　要上街頭去唱歌的時候，「無聊男子團結組織」的團員也會來支援。唱歌的
　　人就很多了，像工會幹部，每次要唱歌的時候都是十幾個上去亂唱，反正能
　　夠上台唱歌，下面的人能夠跟你一起呼喊、一起大聲唱，其實就很爽。所以
　　樂團的形態比較像同樂會或伴奏樂隊，真的是「那卡西」。

　　可是慢慢走下去碰到一個問題——我們永遠都是為了某個臨時需要，某個運
　　動上的需要而存在，讓我們只能在工運現場唱，對此我心裡面有一些掙扎。
　　另一方面，我其實已經進入工會當組織者了，所以我的生活是每天和工人進
　　行複雜的討論，甚至與他們的情緒鬥爭。但我們每次上台，只能依照運動的
　　主題選擇唱什麼歌，或者依照運動的主題，快速編出一首歌。久了會覺得有
　　點空虛，到底為什麼要做這件事情？我難道只能為了幾波運動議題的需求，
　　絞盡腦汁搞出一首歌嗎？

在這個過程裡面，我發現，其實我們碰觸不到議題的核心。因為在運動過程中，選出的議題其實需經過很多內部的民主討論，甚至很多衝突。選擇哪個價值，戰略要如何，得經過漫長的溝通。當他們決定好一個形式之後，會期望我們這些音樂工作者出來為他們整個主題創作一首歌。這裡面有個很大的矛盾——我並不清楚他們那整個議題的發展過程，因此，無論我們怎麼做、怎麼修改，都無法滿足他們對議題的認識，總是有人認為不完整，或歌詞、形式、理念沒有辦法真正表達他們對於這個議題的需求。這對我們來說是很大的挫折，從黑手那卡西成立一直到大概 2002 年之間，這個衝突一直存在。

我們在 1998 年公娼抗爭的時候，開始做了一個新的嘗試，這是一個很大的推進，因為我們直接參與了公娼運動，我們和公娼阿姨一起經歷了近兩年和整個社會主流價值對抗的艱苦過程，最後爭取到公娼緩衝兩年。這個運動後來組成了「日日春關懷互助協會」，希望把性工作者權益再往前推下去。

另外一方面，我們想，是否應該要來寫一首歌，關於我們在這個運動裡面所看到的：這些阿姨所代表的社會弱勢底層、她們的生命、這場抗爭對她們的意義。

我們做這首歌不只是運動要求我們做，我們也參與在這整個過程裡面，把自己當作運動的一員，而不只是外於這個運動的知識份子。在這首歌的創作過程裡面，我們開始述說，從這些公娼阿姨的生命裡，找出很重要的東西，然後再大家一起討論，慢慢完成〈幸福〉這首歌。很多人本來用道德的眼光看待性產業與性工作者，可是聽到這首描述社會底層真實心情的歌，深深地被勾動，透過音樂，讓他們有另外一個角度，去看待之前不知道如何放置社會位置的底層邊緣人。後來積極幫忙日日春的志工都會提到這首歌。

這個經驗成功之後，我們又跟「工作傷害受害人協會」開始舉辦創作工作坊。一開始是他們想要舉辦一個工殤春祭，把歷年來因為職災死亡的人的名字找出來，希望讓社會大眾真正看到這些死亡者的樣貌和他們對社會經濟發展的貢獻，所以想要把亡者家屬拉進來，看看可以一起做什麼事。他們邀請黑手那卡西一起來弄音樂，因為他們發現，亡者家屬述說他們自己的痛苦時，很多事情是糾結在一起的。你明明知道死亡是因為工作場合的安全衛生沒有做好，可是對很多家屬來說，會覺得好像是自己不對，沒有把她的丈夫、小孩照顧好。我們要進入去協助他們一起做些歌曲。剛開始他們會講一些比較空洞的東西，因為直接講出情緒很困難，所以我們就採取了一種方法——我們開始講自己的生命故事，例如家人去世的時候，我們發生了什麼事情。於是每個人都開始哭，我們也跟著一起哭。

操作這種故事工作坊的過程裡，我看到他們的進步，因為述說自己的經驗得

到別人的回饋或反應，他們發現自己不再是因為工殤而被社會隔離的人，發現家人的去世，除了個人的因素，還包括他們被剝削的勞動力。當然他們做出來的歌曲控訴性沒有這麼強，可是至少在討論過程中，有一個新的意識被講出來了。要特別強調的是，他們把自己的生命唱出來，並不認為是黑手那卡西做的歌，而是我們一起做的歌。對很多弱勢者來說，有一首「我們自己做的歌」是很重要的突破。他們很多人後來成為工傷協會的工作者，因為他們看到了行動的意義，希望藉由自己的經驗幫助更多人，不只是工作傷害，也包括職場上的其他事務，去幫助更多人理解如何面對資本主義社會。

張　黑手那卡西第二張專輯《台灣牛大戰 WTO》是在 2003 年出版。你剛才提到第一張很粗糙，那第二張在音樂美學上有什麼想法嗎？

陳　第二張專輯有一個比較特別的改變。2000 年開始，我擔任台北市外勞文化中心的主任，我們開始組織了很多工人進來，教他們彈吉他。

我們想，黑手那卡西不能老是我和楊友仁等幾個人，其他都是來就亂唱一下的過客，編制一直很混亂。於是我就想辦法留下幾位對音樂比較有興趣的工人或組織者，教他們彈吉他。後來留在黑手那卡西的有兩個人，一位是王明惠，他後來也做了好幾首歌，另一位是劉自強。另外一個團員莊育麟當時在導航基金會工作，所以我們把他騙進來彈吉他，慢慢也就加入了黑手那卡西。還有一位城鄉所的學妹也進來幫我們打鼓，於是固定編制成形，開始認真練團。所以如果從音樂上來看，我們在第二張專輯的確嘗試著努力做一個像樣的樂團。像楊友仁就認真想過專輯的整個概念，還加入英式搖滾等等各種不同的曲風。

由於我們 2000 年開始把精力放在舉辦工作坊，到了 2009 年的第三張專輯，裡面都是我們和不同的團體、

黑手那卡西《台灣牛大戰 WTO》，2003。（出版：黑手那卡西）

黑手那卡西《黑手參》，2009。（出版：黑手那卡西）

不同的人之間的合作過程。那時候工委會的朋友在搞「人民火大行動聯盟」，我們就想也來搞一個「人民火大集體創作工作坊」好了，第一次聚會就有四、五十個人參加。這個工作坊至少搞了一年，有十幾個人持續參與，多半是學生和年輕人。我們最後做出了〈我要活下去〉那首歌，裡面都是幹譙，但是這個「幹譙」不是我們一般說的「幹譙」，而是年輕人怎麼看待這個社會。專輯裡面有很多這樣的集體創作，我們不知道怎麼取專輯名，只好叫《黑手參》。

張　常有人說，1980 年代比較激情，1990 年代有黑手那卡西、交工，現在的「草莓族」都不太關心公共事務。但我的看法剛好相反，我覺得現在有更多年輕音樂人願意參與。你怎麼看這個世代的問題？

陳　就數量上來說，其實現在參與運動的年輕音樂人比我們那時候還多。但我還是有另一方面的批評：在形式上，大家是否有真的再往前一步？這有兩個層次，一是對音樂的創作者而言，他怎麼看待自己和社運的關係；二是社運裡面的人，他怎麼思考音樂和自己的關係。我覺得現在大部分在運動裡的人，都會把音樂拿來利用一下、熱鬧一下。這個是很大的問題，音樂人本身對這個事情的思考，應該更深一點。

張　確實，現在音樂人不像你們一直嘗試音樂與社運結合的各種可能。而社運團體比十年前更喜歡辦音樂活動，好像變成一種風潮。

陳　形成風潮還滿好的，但我覺得應該要更進一步，不管是音樂創作者，或是運動組織者，都應該要再去思考兩者到底要怎麼結合、怎麼互動，讓關係更深。

後記／陳柏偉

這場對談距《造音翻土》的出版已有四年之久，文末談到了獨立音樂圈更大量地參與社會運動的問題。台灣社會運動經過四年熱熱鬧鬧的發展，音樂與社會運動的關係已經跳脫了把音樂當作運動的背景聲音或者僅是啦啦隊的狀態。從反國光石化運動動員青年學生、藝文界人士參與、聲援……一直到 318 占領運動，可以看到為數眾多的獨立音樂圈人士參與行動、調控集會音響、上台表演、甚至是滅火器樂團因創作〈島嶼天光〉而感動數十萬人。

黑手那卡西的音樂實踐最核心的概念說穿了是「參與」二字。十多年來的音樂實踐也無非是想讓「以音樂參與社運」的想法在實踐上能夠更加深入。投身在運動中，成為運動的一份子，也發展出「集體創作」方法，讓「運動主體」現身：創作者不再是外

於社會鬥爭、高高在上的專業者，我們試圖翻轉音樂創作的階級性，想辦法讓社運抗爭的主體同時也是文化創作的主體。

2010 年反國光運動之後，大量獨立音樂圈的年輕人選擇以「公民」身分（而不僅是樂手身分）進入社運抗爭現場，或成為「衝組」，或提供人力、資源形構新的社運聲景，這比單純以歌曲（嘴砲式地）聲援運動跨出了好大一步。年輕的音樂人將自己的身體置放在代表國家暴力的警棍、盾牌、推土機、噴水車之下，藉此看見了資源、權力的不均等，理解了體制的不公義。

如果老牌的黑手那卡西在成軍十八年後，對於社會運動的文化實踐還有可資參照的用處；如果在政治上我們看到「民主代理人」制的荒謬與不足，那麼，我們應該去思考如何同時也在讓更多的社運參與者、抗爭中的主體，能共同利用音樂這極佳的情感載體，民主地創作、書寫出屬於社運參與者的故事與訴求，而不再僅能期待天縱英明的英雄為群眾發聲。

> 從來就沒有什麼救世主，也不靠神仙皇帝。
> 要創造人類的幸福，全靠我們自己。
> ──〈國際歌〉，1871，歐仁・鮑狄埃（Eugène Pottier, 1816~1887）

另翼造音

黑手那卡西於 2002 年秋鬥遊行。（照片提供：黑手那卡西）

1 本文節錄自 2010 年 11 月於立方計劃空間的講座內容，全文刊載於《藝術觀點》2012 年 1 月冬季號。

獨立音樂的情感認同與危機

「地下社會」的生與死

何東洪

從 1996 年賀伯颱風夜開幕到 2012 年 7 月受到師大三里居民自救會（以下簡稱自救會）點名「追殺」到 2013 年關門，「地下社會」（文中以「地社」稱之），無疑是台北獨立樂團圈內一個重要的活動據點，甚至是某種青年音樂文化的 hub。它的消逝，或許可以提供我們作側面思考，何以台灣獨立音樂（或者統稱的「樂團圈」）過去二十多年來業已成為青年文化不可或缺的一部分，卻還需要靠抗爭才得以在社會與文化價值上獲得一席之地的過程。

獨立音樂場景

過去人們談論台灣的獨立音樂，常以「掛」作區別，如 metal 掛、英倫掛等。但以音樂類型作為社群的區分，在 2000 年左右「live house」（雖是英文，但詞源來自日本，泛指從十人到三千人容量不等的現場音樂展演空間）在台灣叫開來，取代 pub 成為大家慣用語後，社群的差異部分轉為以「地社掛」、「The Wall 掛」，或是「河岸掛」等表演空間作標示。熟悉樂團圈內互動的人都知道，以音樂類型或是空間的認同區分他們／我們，不是取代關係，而是依狀況而定，有時是強烈排他性的自我認同，有時是協商的策略。

相較於流行曲（pop）在聲響上缺乏明顯可辨識的特質，獨立音樂或搖滾樂特別具有辨識認同作用。它的現場與表演性，使得與特定空間的氛圍或是情感具有一個地方性維度的扣連作用。只要問任何一位台北獨立音樂人，他／她都可以說出 The Wall、Legacy、女巫店、河岸留言、地下社會等展演空間的不同之處，即使每個人判斷的方式可能不盡相同。

之所以必要區辨這些表演場地的差異，一方面是從音樂展演（被文化政策認可的通用詞彙）產業在垂直與平行向度上的依存關係來看。地社是處於台北獨立音樂文化生態關係圖裡的基底之一，與女巫店、河岸留言等一起成為樂團的才能池（talent pool）。各國皆如此，一百人以下的空間容量讓新的、實驗的、甚至前衛的樂團得以磨練來培養觀眾，接下來才有進入 The Wall 這樣三到五百人容量的空間表演，隨之進入 Legacy 這樣八百到一千人容量的空間的可能性。

地下社會入口（攝影：陳又維）

另一方面，不是所有玩音樂的人都想要「成名」，或是進入更大的「市場」，或是主流化。獨立音樂文化之所以能不同於主流音樂文化，部分特質來自於它產生聽眾方式的堅持。主流音樂產業界都熟悉一句話：「作音樂，成功是偶然，失敗才是常態。」每個特定風格的藝人或是樂團的大賣，總是伴隨著多如過江之鯽的同類型失敗作品。個中原因，起於做音樂與賣音樂在商業機制內的美學與商品矛盾。簡言之，音樂在聲響組成上的非經濟特性讓業者無法摸透，因此必須建立廣大的目錄，並最大化銷售兩個看似矛盾的行銷方式共同執行資本的積累。建構或是挪用青年文化的特徵，遂成為重要的製造聽眾的手段。因此，獨立音樂可以是「前」主流音樂，當然也可以是拒斥上述商業模式，異於主流化機制的另類文化實踐。

事實上，存在十七年的地社，經過了幾個重要的空間氛圍的轉換與營造——1990 年代末的學運／社運知識青年的音樂咖啡館、2000 年以後水晶唱片的「實幹文化」製作班底的加入、獨立樂團圈的製作企劃、後瑞舞電音派對的企劃等等，使得它在獨立文化的光譜上是上述的獨立性堅持。不管你視地社為培養大團的基地，或是一個各種獨

立／前衛／小眾音樂的交流轉運站，這都不是一蹴可幾，或可依樣複製的。

台灣從 1990 年代初，在台北市逐漸成形的樂團社群，從模仿（copy）到創作，同時吸收了英美二、三十年的音樂類型發展，在為數不多的空間裡表演、看表演，形成某種相互滋養的同儕關係。很多人帶著不同想像力與音樂之於他們生命的多樣體驗與滋養，來到像地社這樣的小空間裡。有人夢想終有一天要踏入 Legacy，甚至在小巨蛋表演；有人只想在單調的都市生活裡有地方可以聽音樂，讓他有理由第二天爬起來上班；有人不想過朝九晚五的生活，不想馴化於工作與休閒的規訓分野；也有人從未想過要靠音樂吃飯，只想與同好用音樂分享所思所想與生活態度。

地社的地方感

對很多混地社的人而言，對地社有一種不自覺的依賴。地社初期比較像咖啡館／酒吧，常去的社運學運朋友喜歡暱稱它為「會社」。一面讓人隨意取閱的文學小說的書架當隔屏和滿屋的塗鴉，加上昏暗的燈光，它倒是適合文藝性質聚會。創始老闆之一的 Only，開業理想本是提供一個多用途場所給各種獨立藝文表演使用，因此地社曾有短暫時期，下午充當小劇場演出場地。另一個老闆宗明（Only 的大學社團同學），當完

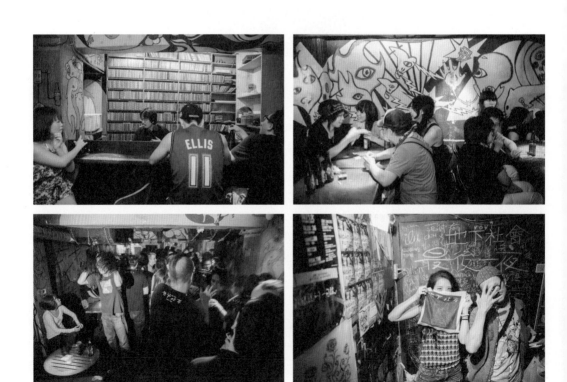

地下社會於 2013 年 6 月 15 日的最後一日營業。（攝影：陳又維）

兵辭去助理和雜誌社工作後，想投身自己喜歡的志業而加入。開業當年，前南斯拉夫導演庫斯杜力卡（Emir Kusturica）拍的電影《地下社會》在藝文圈內正夯，就借為店名。之後，隨著駐點 DJ 的音樂越來越成為特色，音樂從背景搶到台前，一群人開讀書會的景象不復出現，取而代之的是更多生面孔以及台北地下樂團圈的新朋友們。

Pub（public house）作為一種公共場域，有多種面貌。以當時和地社性質相近的場地來說，Vibe 是兼顧 live house 和 dance club 兩者。優點是兩掛人可以混在一起，愛聽團的人也有機會解放一下肢體，而 clubbers 也能在此接受搖滾樂的衝擊；Roxy Plus 最接近英國常見的 pub 模樣，喝酒聊天看球賽聽音樂；Roxy 和地社則是 rock music pub 的類型，在這裡不僅可以聽到電台不可能放的音樂，也是交換音樂資訊的地方，你能和朋友談論某一首歌的樂器或是編曲，也能與朋友因一首歌曲的觸發，分享彼此的故事。這些都是共同聆聽音樂的樂趣，而讓 pub 成為情感交流所在。

當時 Pub 在台灣還有一個特殊功能。由於英美獨立音樂或是搖滾樂的市場相對地小，唱片公司有時會送代理台壓片 CD 給特定 pub 作為宣傳。如果說提供樂團表演的 live house 是音樂工業不可忽略的「才能池」，培養與發現新團的地方，那麼台灣的 pub 則兼顧了人們生活中不可或缺的社交空間與音樂傳播雙重功能。例如魔岩唱片曾為了澳洲另類搖滾樂團 Nick Cave & the Bad Seeds 的新專輯發行宣傳，在地社舉辦座談及音樂欣賞會。當時是一次搖滾樂愛好者的聚會，從文化評論與音樂經歷談 Nick Cave 的影響，現場播放他們的 MTV（現在叫 MV），以及「骨肉皮」、「救火隊」和朋友們臨時組的樂團表演 Nick Cave 的歌曲。或許除了水晶唱片於 1986 至 1988 年間舉辦的分享會以及一些小型音樂賞析活動外，這種場景在 1990 至 2000 年的台灣很罕見。

地社約從 1999 末 2000 初開始每週固定樂團表演及舞趴。每週三天的樂團演出，讓這裡成為獨立音樂人聚集之地。二十二坪的小空間裡，震耳欲聾的音樂，不會是邂逅、聊天的最佳場所。當時《破報》英文夾報上形容地社是一個「台北獨立搖滾場景中充滿煙霧、令人喘息、讓人澎湃的心臟」。週末夜晚端看樂團表演完後留下的人數，大抵可猜測樂團與樂迷的親近度和他們對地社的認同程度。喝酒聽音樂留到凌晨兩三點你才能體會那種「掛」的親密感。

地社 Tone

「地社有一種 tone，以前喜歡去 SCUM 的人比較會被地社吸引；無緣無故闖進來的人，要花一段時間，或是一些勇氣才能感受這種 tone。」有位樂團朋友如是說。地社的空間讓人無法輕易地馬上融入的那種「氣氛」，正是獨立文化之所以不同於主流或是同質性極高的酒吧或是咖啡廳的特質。城市的規律生活把工作與休閒明顯切割，且馴化

左：四百多位樂手與樂迷於 2012 年 7 月至立法院抗爭；右：2012 年 10 月，地社與音樂人赴台北市議會向郝龍斌市長抗議。
（照片提供：何東洪）

人們的身體，無聊是對它的一種反動。「在外頭閒逛，最後總會來這晃晃，喝喝酒，碰見朋友聊聊天。」地社的音樂成為城市生活中人們建構自身社會網絡的要素，即便它有時只是背景。因此地社的 tone 成為一個「此時此刻」的親身體驗，無法隨身帶走，也很難在其他地方複製。城市裡的每一個獨立文化空間，都是無法複製的，因為經營與參與的人同時珍惜空間裡的每一個活動、氣氛，甚至是空氣中的菸酒味，音樂和談話的聲響。

認同所在的挑戰

以情感為社群認同的力量經常依靠自我證明，除非是在面對外在力量挑戰中活下來，或是藉此重生。2012 年師大生活圈裡的「自救會」，挑戰著地社的社群力量。面對日益封閉、保守的都市生活意識，帶有不羈、挑戰主流的聲響與身體的獨立音樂社群在台灣經常沒有發聲的機會。抗爭，對許多獨立音樂社群的成員而言是新的體驗。2012 年 7 月地社事件在立法院聚集抗議的記者會行動上，來了比我們預期多十倍的三百多人。有人說地社像家一樣，可以不常回家，但一旦它有危機，保衛它的力量卻很令人驚訝。情感結盟的力量若隱若現，它的政治意義也經常難以定調。它的浮現雖清楚，卻終究必須面對「地上社會」的具體利益與壓迫。

或許從 2005 年至今，live house 在法律位置的模糊與政府的不作為、保守思維，讓它的正當性只能靠著社群內的情感歸屬來維持。但最終我們必須把感知、象徵的意義轉為行動，否則情感歸屬只得漂浮。當人們的空間感與身體移動隨著文化商品越來越方便攜帶，生活風格成為消費主義打造的新樣貌時，把看樂團表演、混獨立文化圈當作是一種生活風格的人而言，表演空間日益增加之際，多一個或是少一個地社似乎不是問題，但對於將獨立音樂當作社群過活的人而言，地社這類小的、邊緣的情感認同的空間的存活無疑是一個嚴峻的挑戰。

當「文化創意產業」的政策措辭大行其道，文化類型越來越浮面意指風格化時，文化的意義成為可計算的投資與報酬遊戲。堅持不願進入文創產業邏輯的小而獨立文化工作者，該如何面對呢？地社及一些獨立音樂人堅持所要的音樂文化不是「他們製造的生活風格」，而是「過我們的生活」，因為這是生命意義選擇的政治問題。

地社於 2013 年 6 月 15 日正式結束。原因不複雜，房東一直以來對地社的支持，拿不到政府的誠信背書，終抵不住自救會不斷的施壓，中止了租約。當文化部長在面對抗議壓力下，一方面對媒體宣稱「獨立音樂文化是城市的魅力，我們不會讓它消失」，一方面卻不願意有所擔當，修改過時法規；當台北市文化局把地社納入台北 live house 空間修繕計畫的同時，地社卻被建管處等單位開了三張罰單付出十三萬罰款；當 2012 年「阿拉大火事件」後，地社花了十幾萬修繕以達到市政府要求的防火門的作為變成笑話。地社幾次的抗議，三、四百個音樂人的疾呼，最終僅成為昨日新聞簡報，這是令人沮喪的。我們失敗了，但……

地社已經消失，或許它自始至終只存在一些人的聽聞中，或許你曾走入那個小而溫暖的地方，或許你的記憶裡留著對它的味道、聲響的刻痕。

地社的關門提供我們進一步思索獨立音樂或是獨立文化價值認同的社會基礎與條件。說地社是獨立音樂在文化上的情感認同所在時，我們必須認清，比起社會範疇上的身分認同，音樂情感的身分認同特性更為流動，形成節點的條件也比較脆弱。人們時時得面對階級、族裔、性別，甚至是國族認同的社經與文化條件與處境，但因為音樂品味或是生命狀態的改變而離開一個獨立文化空間卻相對容易。也就是說，比起工作、家庭、性自主權或是公民身分的鬥爭，捍衛獨立文化空間邊界的力量，鮮少有集體的強制性，而社會空間形塑的參與或退出也是開放、自願的。因此獨立音樂的群體性在面對國家或是其他社群力量（例如日漸縉紳化的都市空間與意識的力量）時，顯得不穩定。身在獨立音樂社群裡的人，難以說服不在這個圈內或是敵視的他人，也難以量化去證明它所積累的文化軟實力。

但，如果整個社會民主生活的追求中，「聲音」的公共性與多樣性是不可或缺的，而你對音樂聆聽與參與音樂活動不滿足於聲響日漸被弱小化與私密化的趨勢（看看新科技在聆聽私人化的音樂載體的商業利益），或者不想進入那種同質空間裡的文創與生活風格的場景，那麼，不管地社死後是否重生，或出現新的獨立音樂空間，主動出擊抑或被動接招的鬥爭將不會停止。

這才是試驗音樂之所以具有異質、豐富情感社群與生命的力量之所在。

地下社會大事記

1996.08.1　　賀伯颱風夜開幕。

2005　　地下社會、The Wall 等 live house 受到北市府稽查，陸續被要求停止樂團演出。

2005.06.30　　地下社會遭罰，暫停樂團展演一年。

2006.07.01　　地下社會恢復樂團展演。

2006　　文建會對台北地下社會、The Wall、女巫店等 live house，以獎勵「藝文空間」名義頒發獎勵狀。

2007-8　　青輔會發動，協同政府中央部會，共同商議 live house 正名議題，邀集音樂人及 live house 業者開了數場會議，但之後有關單位無積極作為。

2010　　經濟部商業司增訂 J603010 音樂展演空間業的商業登記項目，卻只有短短數十個字的定義：「指提供音響燈光硬體設備之展演場所，供從事大眾普遍接受之音樂藝文創作者現場演出音樂為主要營業內容之營利事業。」中央主管機關為新聞局，其餘相關內容付之闕如。

2012.06.29　　台北市都發局與商業處，以安全疑慮及違反營業登記項目不能賣酒為由，對地下社會開了限期 14 日改善的勸導單。

2012.07.02　　地社公告歇業。

2012.07.09　　立法院召開「音樂人搶救地下社會等 live house」記者會，由立委鄭麗君委員主持，四百多位音樂人及支持者齊聚立院關切聲援。

2012.07.15　　地社舉辦告別演唱會，樂團輪番以表演聲援。

2012.08.09 文化局、商業司、建管處等人員共同會勘，明確告知：「地社列入 live house 修繕計劃，其他各項檢查也無重大問題，隨時可以復業。」

2012.08.15 地社復業，但一星期之後就接連遭消防局、管區、文化局商業司、都發局惡意稽查及噪音檢測，並在門口貼上消防和建管警告貼紙。

2012.10.04 收到第一張北市府都發局開出的以違反建築法第 77 條 規定為由的六萬元罰單。

2012.10.11 收到第二張同樣是北市府都發局開出的以違反建築法第 73 條 規定為由的六萬元罰單。

2012.10.26 地社與音樂人至台北市議會向郝龍斌市長抗議。

2013.06.15 因房東礙於自救會長期施壓，租約到期不予地社續約，地社正式結束營業。

（整理／鍾仁嫻）

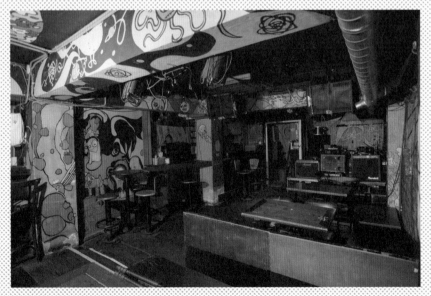

地下社會一景（攝影：陳又維）

另逸
造音

音樂是一個幌子，它不該以現在這種型態存在現在
這個社會體系中，因為這根本不對。

——蔡海恩，濁水溪公社創始團員，1991

造音，不僅關乎聲響傳達了什麼內容，更包括何種聲響被聽見？被什麼方式聽見？在解嚴後的第一個十年，「噪音運動」與「瑞舞運動」從舊秩序崩解所暫時形成的治理隙縫中奔竄而出，「聲響」從音樂內部的語境中掙脫，進一步連結了身體踰越與空間解放的實踐。這個趨向在解嚴前夕已見端倪，街頭政治抗爭的激烈身體衝突、前衛藝術家與小劇場表演者在公共場所上演未預先報備的偶發行動等均為此埋下伏筆，並在「三月學運」之後爆發出巨大能量。

1990 年代前半興起的噪音運動不僅關於實驗聲響，更混雜了工業音樂、搖滾樂、小劇場、實驗電影、地下刊物、垃圾藝術與現成物裝置，以一種接近總體實踐的狀態興起。學運後在大學校園內蓬勃發展的左傾社團，以及另類空間如「甜蜜蜜」等則提供了主要的平台。這是實驗聲響尚未體制化的渾沌時期，兩個重要團體「濁水溪公社」和「零與聲音解放組織」以搖滾樂、噪音與小劇場的操演形式挑釁現場觀眾，衝撞表演倫理的底線。這群噪音運動參與者多致力於解構體制、挑戰規範，但他們並非缺乏社會想像的虛無主義者——1990 年代中期，他們以自主精神籌劃的「破爛生活節」、「空中破裂節」與「後工業藝術祭」等三場結合了烏托邦理想與無政府主義的展演活動，即是對此的最好明證。

貫穿聲響、身體與體制的異質空間打造行動，在 1995 年以降轉進至瑞舞運動——電子音樂愛好者進入河堤、山區裡的曠廢場所自力舉辦僅有一晚的游擊式派對，多數未經合法許可，參與者從知識份子、外籍人士逐漸滲透到社會各階層。此外，專門播放電音的舞廳也紛紛成立，大大小小的電音派對逐漸流行開來，規模日益擴大。瑞舞的游擊性格與解放精神，突穿了主流社會場域的邊界，然而，其與管制藥物使用的緊密關聯，卻隨後引發了社會道德恐慌，其相關活動與場地開始遭到「零容忍」政策的掃蕩與清除——包括被稱作「搖頭店」的電音舞廳。約在 2003 年之後，具有自由精神但碰觸社會容忍底線的戶外瑞舞逐漸銷聲匿跡，或被收編於法律規範下的商業舞廳文化中。

1990 年代的噪音運動與瑞舞運動，儘管在社會體制逐漸完備之際相繼衰微，不過，前者為繼之而起的創作提供了思辨歷史經驗中關於聲響／聆聽、身體／精神、空間／社會場域、鄉土／現代的線索；後者則以另一條路徑潛入底層的常民文化，交融演變出廟會活動中的「電音三太子」，成為另一種台灣本土表徵。

（羅悅全、游崴、鄭慧華）

〈機能喪失第三號〉

陳界仁

編按：本文節錄自陳佳琦於 2011 年與陳界仁進行的書信採訪（未出版），談及戒嚴時期的 1983 年，陳界仁曾組織周圍的年輕朋友，利用「增額立法委員改選」[1] 的政治敏感時刻，在禁止集會、遊行，並且隨時都有警察與情治單位監控的「公共空間」（西門町武昌街），以游擊式的行為藝術，干擾當時戒嚴體制下的偽民主選舉，這場行動名為〈機能喪失第三號〉。

1983 年做的〈機能喪失第三號〉，距離現在快三十年，隔了那麼久，我已不可能回到當初的狀態來談這個事件。事實上，幾乎有超過二十年的時間，我都沒再看過這件作品的紀錄影片，現在只能憑記憶和此刻的想法，談我當時為什麼會去做這件事，以及它對我後來的創作有什麼影響。

當時會去西門町做〈機能喪失第三號〉，只是直覺地認為，像我這樣在戒嚴時期出生、成長、受教育的「戒嚴之子」，如果不直接面對戒嚴體制對自由的限制，尤其是，如果不將自身置於戒嚴令下禁止集會與遊行的「公共空間」、不將自己放在違反戒嚴法的臨界點上，與戒嚴體制進行直接的碰撞，那我是不可能真正「看見」和「認識」被戒嚴體制規訓過的身體與行為模式，以及清理已內化至意識深處的戒嚴意識。更不可能在戒嚴體制下，對生命的意義和社會的組構型態，展開其他的想像。

1982 年我還在服兵役時[2]，就開始思考實踐這個計畫的可能性，退伍後，1983 年的年中，我約了我弟弟和周圍的朋友，問他們願不願意參與這個計畫。當時我 23 歲，周圍朋友的年紀大約在 19 歲到 25 歲之間，他們不是在等當兵，就是剛進入社會工作的人。可能因為大家都很年輕，也都受不了戒嚴時期令人窒息的生命狀態，結果居然沒有人在意會不會因違反戒嚴法，而付出我們無法想像的代價，反而很興奮地答應參與這個計劃[3]。

至於會選擇當時聚集最多電影院的西門町武昌街，作為實踐這個計畫的地點，主要是我當兵休假時，曾在那裡被七、八個便衣警察誤以為是逃兵，而被當街逮捕過，所以知道武昌街那裡隨時都有便衣警察在監控街上的狀況。我覺得只有在這種監控狀況下實踐這個行動，才算真的把自身置於違反戒嚴法的臨界點上。

10月30日出發去西門町前，我們已先穿好類似犯人服裝的衣服，搭公車到武昌街後，又遇到幾個朋友的朋友，他們知道我們的計劃後就臨時加入這個行動，於是我們把多準備的相機、攝影機交給他們，然後蒙上頭套，像是要被槍決的犯人，一個挨著一個往前走，十幾分鐘後，我們開始大聲嘶喊……。當時現場立刻圍了許多好奇的路人，還有人問其他圍觀的群眾是不是抓到「匪諜」了。從我們一開始行動，警察就已經在旁邊監看，或許因為當時是「增額立法委員改選」的政治敏感時刻，再加上越聚越多的圍觀群眾，讓警察一時不知該如何處理，才使得我們的行動能持續下去。

等我們的行動全部結束後，警備總部[4]的人才趕到現場，這反而讓圍觀群眾更加騷動，在群眾的層層包圍下，警備總部的人和警察盤問我們剛剛行動的目的時，我們隨口編造說是來幫新聞局舉辦的金穗獎拍片後，他們就只要求我們留下身分資料，警備總部的人拿走我們預先準備好的假名片後，就要我們和現場群眾馬上散去，出乎意外地，我們就這樣離開了現場。

事後回想，以戒嚴時期警備總部所擁有的巨大權力，居然會讓我們以那麼牽強的理由離開現場，我想除了當時是「增額立法委員改選」的政治敏感時刻外，另一個更可能的原因是——圍觀群眾形成的無組織「集會」狀態，讓警備總部的人和警察有所顧忌，擔心引發不可預期的群眾事件，才是他們為什麼會讓我們離開的真正原因。

幾年後，我更體認到那些圍觀群眾，不只意外地保護了我們，同時也因為他們形成的無組織「集會」狀態，才讓我們類似「遊行」的行為，因為他們的聚集，而被轉換成一場「遊行」與「集會」並置的行動，也讓原先被嚴密監控的街道，暫時失去功能，成為了某種意義上的廣場或劇場，甚至群眾圍著警備總部的人和警察的好奇觀看，也

〈機能喪失第三號〉於西門町，
1983。（圖片提供：陳界仁）

〈機能喪失第三號〉於西門町，
1983。（圖片提供：陳界仁）

另逸造音

成為某種反國家監控的「觀看行動」。我的意思是——在那個當下，警備總部的人和警察反而成為了被群眾包圍與監看的對象，也使他們暫時失去作為監控者的權力位置。

雖然當年做〈機能喪失第三號〉時，既不可能事前對外宣布，更不可能於事後公開發表，除了現場圍觀群眾外，也沒什麼人知道這件事，而這個微小行動，更不可能對戒嚴體制有絲毫的改變；但那次的經驗，讓我隱約體會到無論在多嚴密的監控機制下，被監控的空間都有可能被滲入和穿透，甚至，我們可以從被監控空間的內部，對權力機制進行某種「質變」；或者說，一旦我們對生命價值觀與社會的組構型態，開始進行其他想像時，原先國家機器看似嚴密的管理與監控機制，也不再有效了。我的意思是——當我們改變自身的欲望與想像，也同時是在戒嚴體制內製造一個裂隙。

〈機能喪失第三號〉給我的另一個經驗是——當時我是五名戴著頭套蒙著眼睛的演出者之一，雖然蒙著眼睛還是可以聽到與感覺到周圍人群的騷動情況，但走著走著，我從原先擔心這樣做會不會害了參與的朋友，到後來慢慢有種戒嚴體制對我已「不再有效」的平靜心情。雖然到現在，我還說不清楚當時心理狀態轉變的原因，但那個經驗已成為我身體記憶的一部分。可是幾天後，當記錄行動過程的八釐米影片沖洗出來時，我卻只能在影片中看到行動的外部行為與現場群眾的騷動情況，而不可能看到我「內在感受」的變化，這個失落的經驗，讓我後來想去探究「內在感受」可以如何被顯影的可能性，不過還要等到十九年後，我真正有機會拍片時，才開始去探索這個可能性。

同時，以戒嚴時期台灣社會的封閉狀況，我既不清楚什麼是行為藝術，我和參與的朋友們，也只是在高職或高中畢業後，希望能找到一份工作的一般人，但即便如此，人總有從生活經驗中積累而生的感受想去述說，儘管我們可能還找不到準確的「語言」，但人總會以各種方式去實驗和爭取如何「說出」的方法，這也讓我體會到我們的感性

與想像應以具體而複雜的「現實」與生命經驗為出發點,而不能將我們具切身性的感性經驗,框限在既有藝術史的美學範疇與問題意識內。只是在戒嚴體制下,我們不但被切斷與歷史的任何聯繫,即使想去認識當時的「現實」,也只能在層層的迷霧中摸索。

總之,從那時開始,如何理解和認識歷史與「現實」等問題,就一直困擾著我,這也是 1987 年解除戒嚴後,我反而逐漸放棄創作的原因之一。

直到 1996 年初,我重回小時候成長的地方,看著因國際局勢、地緣與內部政治等因素,而在不同歷史時期以有形或無形圍牆所建構的軍法局、加工區、兵工廠、反共義士療養院 5、違章建築區、眷村等不同空間,以及因各種政經因素而被從中國與台灣的不同地方擲入這個狹小區域裡的人與其故事,還有我從小到 1996 年這經過三十幾年演變後的眼前景況時,我才體會到我所見到的當前「現實」中,始終存在著一層層既相互交疊又不可見的各種時間、空間、現實、歷史、記憶、情感與矛盾,而不只是可見的此時此刻和此地,而我們每個人也都是承載著這複雜狀態下的「多重造音」。這個看似簡單的道理,我卻花了很長時間,才真正感受到,那之後,我才又重新創作。

1　國共內戰時期(1945～1949),國民黨政府於 1947 年訂定「動員戡亂時期臨時條款」,凍結憲法的部分條文。1949 年國民黨敗退至台灣後,因無法進行國會改選,乃透過大法官釋憲的方式,賦予第一屆立法委員、監察委員、國大代表繼續行使職權。直至 1972 年才局部開放立法委員改選,但因改選名額占全體立委的比例極為有限,因此並無法有效發揮議會政治的意義。(此註解節錄自現已關閉的「台灣大百科全書」,李筱峰教授撰寫的「增額立法委員選舉」一文)

2　當時年滿 20 歲的台灣男性都必須服義務役,役期依軍種不同而有二年或三年的區別。

3　除陳界仁外,計劃的參與者還有倪中立、林忠志、麥仁傑、王尚吏、陳耿彬、陳介立、陳介一、邵懿德、陳君道等 14 人。

4　「警備總司令部」為台灣戒嚴時期禁制社會運動(罷工、罷市、罷課、示威、遊行等),以及對政治異議份子進行監控、逮捕、審判、關押的主要執行部門。關於警備總司令部的歷史沿革,可參閱中文維基百科的「臺灣警備總司令部」條目。

5　反共義士——原為韓戰時期的中國人民志願軍,在韓戰期間被俘虜後,於韓國戰俘營內被迫或半自願地成為「反共義士」,並被要求在身體刺上「反共抗俄」等刺青,以防止其叛逃,1954 年約有一萬四千多人被轉送至台灣。其中一部分人被送至此療養院。

台灣地下噪音

學運反文化之聲 [1]

林其蔚

殘酷的第一次世界大戰讓歐陸知識份子幾乎無法再依賴啟蒙傳統留下的文化規範。二十世紀初葉的前衛藝術家團體則以行動來回應此一文化斷裂，首先發難的是義大利未來主義者，緊接著達達人則以與前者不盡相同的美學政治立場起事。不過未來派與達達派在現代主義的表現形態與挑釁布爾喬亞的姿態上立場幾乎是一致的。未來派在其專場中呈現「噪音音樂」刺激觀眾，達達人則將之發揚光大；達達人指稱的「噪音主義」（bruitism），意不在以音樂引人入勝，而是用盡一切手段打斷、干擾「正常的溝通方法」，破壞寫實主義、心理深度等等前一世紀的文藝規範。

在戰時的蘇黎世湖畔，雨果・巴爾（Hugo Ball）與愛咪・海寧（Emmy Hennings）主持的伏爾泰酒館吸引了一小批流亡的反文化份子參與活動，瘋狂的「無字詩」、「黑人詩」、「同步詩」、「語音詩」接連上台獻聲。短短數年之間，達達之火延燒歐陸。「聲音」終於在教會規訓千年之後，以「現代」的姿態，重新回到西方集體意識中。

噪音藝術由於無法進入當時歐陸的文化體制，往往是隨著文藝運動的烽火而開始，也隨運動式微而消失，沒有發展成一種獨立藝術形式，不過噪音藝術的基因，卻留在受到前衛運動影響的諸種文藝之中，例如聲音詩、現代樂，乃至於二戰之後的激浪派、狀況主義、龐克、工業音樂、科技舞曲等等，都留下了噪音藝術的影子。現代音樂家如瓦黑斯（Edgard Varese）、皮耶・夏飛（Pierre Schaeffer）與約翰・凱基（John Cage）都接收了噪音的遺產，並由之開啟出了藝術創作的新道路。早自 1940 年代開始，「噪音」在新一代作曲家耳中變成了可以使用的音樂材料，換句話說，「噪音」在他們的耳中開始音樂化了。

台灣 1990 年代曾經曇花一現的噪音運動，也是在當時社會運動與學生運動的氛圍中，作為音樂與社會體制批判的手段而出現，本文的探討主題正在於，台灣的噪音運動是否有著可以類比二十世紀噪音藝術發展的；由音樂傳統中斷裂而轉向社會性，再由社

會性回饋音樂性（藝術性）的發展過程？如果不必由此一西方脈絡來理解，是否存在任何其他解讀之可能？

1990 ～ 1995 學運噪音年代

台灣學院培養出來的現代音樂人，在 1970 年代一度前衛的姿態，特別表現在本土實驗性創作與對本土音樂文化的重新發掘兩點上。但是到了社會運動激烈的 1990 年代，音樂界的社會性較之其他藝種潛隱不明。

解除戒嚴法前後的文學界、哲學界、造型藝術界、電影界，特別是解嚴後剛剛萌芽的小劇場界，一如脫韁野馬，俱皆掀起各自領域，甚至跨領域的文化論戰。其特徵表現為主流建制的轉型與另類獨立機制的建立：文學／哲學界除了篡奪／改造既有的文化論述空間之外，也成立各種新的獨立媒體。造型藝術界有台北市立美術館的成立，以及各種另類（替代）空間及戰鬥性強的畫會出現，電影、攝影界則有人間雜誌關注社會弱勢群體，其後的獨立紀錄片工作室的出現，獨立製作的新電影推向國際。小劇場界在 1980 年代末一時迸發了前所未有的張力，蘭陵劇場之後有台北當代實驗劇場、臨界點劇象錄、環墟、河左岸、零場 121・25、優劇場等等充滿實驗性格的團體，在解嚴之後很短的時間內紛紛成立。這些社會意識強烈的團體的出現，同時也意味著一群全新的觀眾，全新的（替代）演出空間，全新的工作與生存（經濟）模式的出現。除了音樂界之外，以上的四大領域都有具批判力的寫手為其理論後盾，並且能夠利用刊物發表其評論。相較之下，古典音樂界在這個時代轉變的關鍵點上，並沒有以新文藝意識形態襲奪既有文化空間的企圖，也較少發展出主流之外的獨立展演網路，在文化的論述上更是繳了白卷。顯然音樂界並未遭受到足以改變其結構的存在壓力。

學運現場的音樂

學運前一年黑名單工作室創作，水晶唱片出版的《抓狂歌》首開批判性台語搖滾的先河，其混合說唱、搖滾、民謠的創新音樂形式，和其幽默諷刺的歌詞，立即遭到新聞局以荒謬的理由封殺，使《抓狂歌》無法在主流媒體宣傳，但卻以口耳相傳的形式在社運圈與學運圈大受歡迎，撞擊了一個世代的青年心靈，《抓狂歌》幾乎成為此後兩年學運場合的必播「國歌」。

1990 年的三月學運現場，一段戲劇性的情節在高度神經緊繃的廣場上出現，當某位藝專教授意欲向學生致意而攜小提琴上台演奏，在走上充作舞台的國家劇院階梯（學生占領的區域，正好介於國家音樂廳與國家劇院之間），開始表演之前，卻遭另一批學生衝上去無禮地轟下台。現場情況一度緊張，音樂家黯然離去。反對的學生當場提出

了反對理由，小提琴所象徵的古典音樂美學，對於左派學運學生而言顯然是一個理想的敵對圖騰，這其中包含著複雜的情緒，中產階級娛樂和草根社運悲情歷史之不能並存，這種觀點早已存在三月學運以前的 1980 年代社運之中。

非常諷刺性地，這個反古典音樂的場景恰好發生在國家音樂廳大門之外，當中國已然離開文革的陰影重新開放西樂進入之際，這卻是西方古典音樂在台灣有史以來第一次（也可能是最後一次）象徵性地變成「噪音」的歷史性時刻。

在 1992 年學運退潮以前，學運的主流美學所能夠認同的當代文化團體名單，除了「黑名單工作室」之外還是只有「黑名單工作室」；除此之外，造型藝術在學運中極度邊緣（曾若愚、黃錦城、姚瑞中、後來的秦政德等人的參與是鮮見的例子，至於侯俊明內省的版畫、二號公寓成員們批判性的裝置，嚴格而論，與泛社運有較大的關係）。劇場藝術與學運有相當長的蜜月期，但影響不及學運主流。本土文學與學生運動的關係是最為可見的，也是唯一影響力能夠達到台北市之外的。

學運反文化

如果在 1990 年代台灣的前五年，曾經掀起了一波前所未有的大規模學生運動，那麼當此同時，還有一個相對於學運主流文化的「學運反文化」存在。「學運反文化」對於學運本身採取既聯合、又鬥爭的疏離態度，相對於沒有辦法提出任何超越現存的主流政黨文化觀的「學運主流文化」，在短短數年之間，「學運反文化」呈現了一整個世代極度異質於社運和主流學運的文化景觀：田啟元的劇本《白水》篡改《白蛇傳》的主流經典異性戀論述，在劇場之中重新創造了妖氣四射的同志新身體。台大視聽社陳宏一、靳家驊、許筠軒生產了為數不少的「實驗電影」和「家庭色情片」，靳家驊寄給實驗電影節徵件的「錄影帶炸彈」——在主辦單位評審時以強酸及火藥摧毀評審用的錄影機。除此之外諸如清華《大便報》的地下漫畫、台大《甜蜜蜜》和《苦悶報》的宣言、濁水溪公社的各種形態的展演與生活行動，零與聲音解放組織的地下出版與表演、吳中煒容納各種地下多媒體表演的「甜蜜蜜」咖啡館和其後的烏托邦公社「空中破裂節」、「破爛藝術節」、「龜山工廠」，乃至「莎士比亞的妹妹們」劇場、「臺灣渥客」劇場、同志和非同志團體的扮妝活動、朱約信到轉型為豬頭皮、第一代台北瑞舞族群的出現……，這一切都在學運之後的五年內出現，其中在聲音創作上的表現，是台灣藝術史上特異的一章。

黑名單工作室成員陳明章與林暐哲於野百合學運現場演唱，1990。（擷取自綠色小組所拍攝的紀錄影片；圖片提供：王智章）

下表以聲音作品發表年為序，列出此一時期各種大小噪音活動之取樣，此取樣並不完全，僅供參考：

1992

- 濁水溪公社的台大視聽小劇場公演是台北第一次正式的「工業噪音」演出，無樂譜、無調性、無旋律、無組織，幾個衣衫襤褸的龐克瘋狂敲打鋼筋拒馬和白鐵風管，表演者凌虐他們的樂器，刺耳的高頻反饋成為持續的背景，顯然來自於某學運社團社辦的手提擴音器（大聲公）反饋著；喊叫、口號和難辨的女性「啊」聲混雜在尖銳的樂器聲中，一排去毛的雞被提上舞台玩弄，表演者中指指著雞群，再指指觀眾。顯然諷刺性地，一名女性觀眾在台下自始至終和著噪音做著小學標準體操，最後覺得不夠，取出預藏的錘子砸了表演用的電視，遭到演出者用貝斯毆打……整個表演創造了一片難以定名的渾沌暴力狀態。

- 香港藝術家陳家強為了輔仁大學畫廊「造愛生錢」展開幕表演製作假傳單，以「法國前衛鋼琴大師」查爾‧曼斯特來台首演之名吸引觀眾。好奇前來的觀眾只見一個乾瘦華人一邊瘋狂敲擊鋼琴，一邊呼喊出一段段令人目瞪口呆的「音樂」。演奏結束，繼之以圖書館台階上的兩段演講：「德語」開幕詞和「外星人初訪地球演說稿」，雖然無人能夠瞭解其字正腔圓的「德語」——某種摻雜類似德語發音和語氣的自創語言，和十分具有人性表現的外星人演講；他的演說卻具有強烈感染性。其自然而然的嚴肅喜感令從頭至尾不知其所以然的觀眾狂笑不止。如果說在二十世紀初的聲音詩表演中，達達人于森貝克（Richard Huelsenbeck）借非洲語來開玩笑，而史維特斯（Kurt Schwitters）加工惡搞嚴謹的德語文法；世紀末陳家強卻反之借用「歐洲文化」來開玩笑，以一種揶揄的手法嘲諷港台兩地的文化殖民狀態。

- 濁水溪公社出版《苦悶報》創刊號，刊載〈濁水溪公社92宣言——射殺鋼琴師〉[2] 一文，這是台北地下噪音的歷史性文件，揭櫫各種現實與超現實的政治不正確主張，全文

「濁水溪公社」1992 年於台大視聽社的演出，中圖的劉柏利後來也加入「零與聲音解放組織」，下圖為現今「濁水溪公社」團長柯仁堅。（擷取自紀錄片《爛頭殼》，陳德政與毛政新導演、剪輯；圖片提供：陳德政）

簡述濁水溪的音樂革命理想：以恐怖份子的手段破壞建制化音樂教育，剷除外來殖民和內化殖民文化的控制，由「龐克、藥頭、同志、大陸妹」全面接管音樂教育來建立全新的社會，其中思想近於孔子「禮記」所揭櫫的禮樂革命理論。

- 濁水溪公社投入台大學生會長選戰。後續並發生轟動全台的「台大八君子盜墓案」，台大視聽社社員含濁水溪公社成員，為了製作紀念二二八事件之裝置藝術作品，挖墳尋人骨為媒材，後因社辦失火搶救不及而遭警查獲。一行人同遭退學處分，旋即遭徵召入伍。

1993

- 在零與聲音解放組織 1993 年的音樂錄影作品中，披頭四的〈Love is All You Need〉開頭的一句歌詞「Love, Love, Love」被陳家強跳針般的反覆，加以寂寥點景式的鋼琴伴奏，演繹低調而寂默的曲子，錄影內容卻是陳家強一襲風衣，沿著介壽路中央步向總統府，在突破警戒線，憲兵集體動員的背景之前，以周星馳的風格吃掉三根香蕉的紀錄片。

- 林其蔚製作了一支流浪漢飢餓捕狗而食的劇情紀錄長片《犬人食》，由陳家強製作配音。

- 香港劇場人，實驗片導演關文勝與樂人劉柏利合作製作了實驗錄影帶《9413 號：流動性軀體機械》，以電鋸和電鑽破壞其接上了音箱的電貝斯，樂器發出種種正常彈奏所不可能製造出的乖厲慘叫哀鳴直到樂器完全毀壞失聲。當藝術表現超過藝術的正常材質探索的表達範疇而趨向身體的死亡，色情性代替了藝術性，藝術越過「表現」之拘謹臨界點，示本來面貌於一瞬。

1994 破爛生活節（攝影：劉振祥）

- 零與聲音解放組織與「大便工作室」、邱莉燕、陸君萍在另類空間二號公寓演出「狂風呢喃」：觀眾必須踏過滿地腐敗垃圾，煮著皮鞋、紅酒和肥皂、豆腐乳和其他食物的火鍋進場，演出區在畫廊底端，而喇叭在入口處，耳聞噪音與視覺表演完全分隔兩端，表演者自顧自的製造噪音，在垃圾堆中打滾爬行、做垃圾分類、裸露身體、打電話給朋友告知自己正在做的事、放鞭炮、喊口號、製造噪音等等各自無關、完全精神分裂的活動。

- 素人藝術家吳中煒糾集大量義工主辦的第一屆「破爛生活節」，在未經申請狀況下在公館河濱公園舉行，這是第一次集結男女同志、SM 族群、搖滾、噪音及民謠族群的地下文化的戶外集結活動，有同志裝置展、電影錄影展、SM 劇場、音樂，以及露營活動。

「狂風呢喃」傳單，1994。（圖片提供：林其蔚）

1995

- 吳中煒糾集大量義工主辦的「空中破裂節」，在二重疏洪道舉行，這是第二次地下文化族群的戶外大集結，也開啟了最早的台北戶外瑞舞場景（與 DJ @llen 合作）。其特殊之處在於此一臨時搭建的地下公社整整維持了一整個月。

學運反文化全面爆發——破爛生活節／ 1995 後工業藝術祭

1995 年 9 月，在即將拆除的板橋酒廠，由台北縣政府贊助，素人藝術家吳中煒糾集大量義工主辦的第二屆「破爛生活節」（又名「1995 後工業藝術祭」），可以視為後學運時代無政府表演的最高潮，復出的濁水溪公社發表其「一郎醫生與阿志」台客噪音歌劇，全劇充滿性暴力與性變態演出，並以酸奶灌腸和放火摧毀舞台硬體為結束。零與聲音解放組織與大便工作室合作的「零到九九行動」則以 16000Hz 以上，聽不到，卻感覺得到的極高頻音波轟炸觀眾，加之以愈演愈烈，最終竟以觀眾為受虐對象的現場 SM 表演，大部分觀眾不得不在演出結束前逃離現場。

來自英、法、瑞士、日本的各個噪音團體、行動藝術團體

（次頁）由台大視聽社與濁水溪公社聯合出版的地下刊物《苦悶報》，1992。（提供：柯仁堅）

苦悶年報

AGONY

創刊號 創刊

台灣共和國 1992.1.1
台視 聽 影視 娛樂 聯合陣線
中視 聽 古典樂 研究社 出版
濁水溪 公社 中心 239室
台大 活動中心 239室

等他們一輩子
悶死我們一世人

悶 等妳冬天裏的一根毛
愛情就像那一把火
我柯就是那悶苦的一隻鳥

發行人　蔡海恩
主　編　柯仁堅
中　打　林心如
電腦排版　陳宇鐘
美　編　但唐謨（兼食宿）

致全國青年公開信
花蕊望早春

自慰
恐懼
創傷
處女膜
愛情
友情
兩頭難

好消

苦悶報 wh 悶

《苦悶年報創刊語》
苦悶創了極點——
我又想讓你瞭解我的八卦
的生命裏，
念玉珍要有絲豆台的的陝
其他有之大嘴耗在這所大學
的活動中心
悶下的1號開始在安了
我不管你媽的已開玩笑
陪伴你的黑暗空寂的這個人
此一切！

射殺鋼琴師92宣言
濁水溪公社

濁水溪公社
Toh Tsui Kuan

小惠同志

從前有一個人，不過幹掉了十個鋼琴師，就永遠停止了世界上所有的聲音與寧靜。

大約在90年代以前的台灣比較有教育的人家裏，孩子在很小的時候就被抓去學鋼琴了。有點古典基礎的孩子早晚是好學生，在家長眼中是要唸建中音不二的雙胞。

第三天，台北市的大都市的小郡哪開始密的慈善晚會、憲兵、和弛扒仔。盡天良，沒這的恐怖趕紮幹的地方……這種地方，教師……連要來音樂表演的鋼琴大師還要散幹掉，凶手不只。特因此，儘管如此，這是有一個在國家音樂廳表演的鋼琴大師也悲哀開來。他們說知自己對古典音樂是很重視的珍的大資任，但是要他們測出去在教育表演實怎。然冷後殘想到

胡老二專欄 FLOWER

DOCTOR

PLAYBOY PIGS... IN THE FAMILY

訓導處

香 編者言

滿 庭

包括：Monellaphobia（日）、Ouchi-Apart Fever（日）、C.C.C.C.（日）、Killer Bug（日）、Monde Bruit（日）、Bass Haha（日）、ENDOXAN（法）、Sudden Infant（瑞）、Schimpfluch-Gruppe（瑞）、Con-Dom（英）也為台北聽眾帶來前所未有的震撼。其中英國工業樂團 Con-Dom 在自攝之取自大眾傳媒之 8 釐米電影和震耳欲聾的噪音和轟炸中走下舞台，持觀眾之手以撫摸觀眾私處，觀眾對於此種當眾性騷擾的直接反應成為最主要的表演內容，也成為一種將台上台下權力關係極端化的「東方人類學研究」，其中觀眾之反應從熱情擁抱舌吻、冷漠任其上下其手，直到掀椅毆打表演者等等不一而足。

後工業藝術祭真正獨特的部分在於觀眾身體表現與即興演出：一群觀眾石擲吊到三樓高度猶自發出閃光的電視機；一群人以電桿、磚塊摧毀老舊建物；一個素人建築師以廢木一塊一塊拼湊成一圓形結構，並且居住其中；一群人到處噴漆塗鴉；一些人在暗處造愛；一群人在迷幻狀態中旅遊。「破爛藝術節」創造了台灣藝術表演出現至今少見的觀眾身體，最早能夠在完全無調、無拍的噪音中集體狂歡起舞的群眾。

後工業藝術祭將三月學運以來鬱積的地下文化動能一次盡出，也第一次將地下表演帶

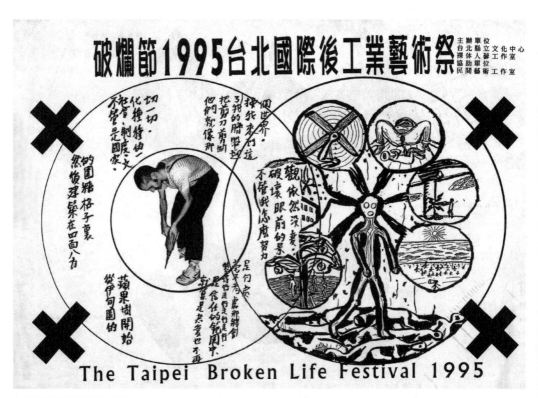

「1995 後工業藝術祭」傳單。

到大眾可見的鎂光燈下，二十餘個各國團體的表演，和其後的瑞舞活動，吸引了五千以上的觀眾人次，也第一次將地下表演帶到大眾可見的亮光處，報紙、電視、廣播等大眾傳媒也以前所未有的篇幅報導此次活動，當年曾列年度十大藝術新聞，次年甚至台北美術館亦闢專室展覽文件，但是喧囂平息後，這個第一次成了最後一次。

後學運噪音取樣：1996 ～ 2000 後破爛時期

1995 年的喧鬧落幕，意味著 1990 年代上半極端主義噪音「渾沌」階段的結束，此後完全無政府式的，顛覆台上台下關係表演不再。後學運時代的大環境改變，當學運、社運舞台落幕的同時，台灣音樂環境也在經歷一場結構性的變化。替代性的表演空間在短時間內一一出現，而各種戶外音樂節，自破爛節之後的幾年也愈來愈多，前者如 SCUM、人狗螞蟻、VIBE、地下社會，後者有各種戶外瑞舞，和由台中 Jimi 與 Wade 舉辦的「春天吶喊」等等。新舊噪音團體在創作形式上都開始走向電子化與美學化之路。

在學運時代缺乏舞台的濁水溪公社在團員歷經退伍、復學之後的 1995 年，漸漸成了地下演出空間爭相邀請的團體，濁水溪公社增加了現場演出技巧，並開始錄製專輯，零與聲音解放組織則處境愈發尷尬，在甜蜜蜜咖啡結束營業、破爛節落幕之後，團員們只能自掏腰包，獨力籌辦一年一度的地下噪音節，包括 1996 年假 SCUM 演出的「和樂家庭」音樂節，1997 年在敦南誠品和台南「新生態藝術環境」空間的「瑞士噪音 vs.台灣南管」、「97 電子音樂實習」、2000 年「不思議恐怖騷音」等等演出，此一時期的地下噪音活動雖然在媒體注意、社會效應上大不如前，觀眾數量也不見增長（一場表演參與人數由十數人至六、七十人不等），但是卻是新團體一一出現、而老團體風格成熟的時期。其中主要有以下創作者：

* **夾子**

　夾子樂團成立於 1996 年，其主要成員應蔚民，他將台灣綜藝秀場語言、傳媒語言、政治語言、學生語言與知識份

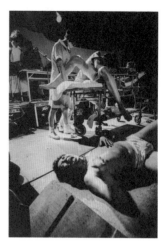

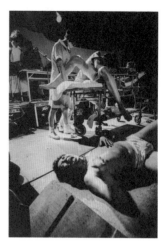

濁水溪公社於 1995 後工業藝術祭的演出。（攝影：劉振祥）

「春天吶喊」傳單，1997。（圖片提供：應蔚民）

夾子樂團的應蔚民，2000。（照片提供：應蔚民）

子語言混合顛倒錯置為語言沙拉，直入「國語」的意識形態叢結，呼喚聽眾潛意識的僭越快感。夾子是此後唯一真正進入台灣演藝圈的（前）噪音團體，其單曲〈轉吧！七彩霓虹燈〉長居卡拉 OK 伴唱排行前五十名。 如果說濁水溪公社最擅長的語言就是讓流動的意符和他們心中的壓迫機器進行雜交，將語言上下顛倒而造成聽眾強烈反差的諷刺快感，那麼應蔚民則將台灣綜藝秀場的語言、大眾傳媒語言、政治語言、學生語言、知識份子語言做成拼貼，沒有直接的政治批判，卻造就了一種將一切詞義打上空中懸浮攪拌，頭下腳上、左右不分、外翻內顯，無法定位的僭越曖昧快感。

- **DINO**

 夾子樂團的早期成員 DINO，於 1996 年開始以 Anti-Eternity 為名進行其個人的噪音表演，他是台北第一個純硬蕊噪音作者，以極其簡單的器材，創造出充滿動態的鏗鏘作品。「裸體人蔘工作室」為他出版的三分鐘循環帶，由內而外的表現了 DINO 的風格，多層賽璐璐片包裝上呈現重重疊疊的卵石，而循環錄音帶的特殊設計可以無休地播放彷彿山崩不止的相同內容。DINO 的創作手法，是使用「無音源」電子迴路，應用簡單的電子線路雜訊（噪音），將之擴大、調變，由喇叭放出後再經由話筒回收，如此反覆行之，造成層疊繁複之結構，沒有節奏，沒有旋律，聽眾在腦中主動形成的所有主題性，都被無關於前的下一段落所破壞，他的作品在驚人的嘈雜之下有著強大、沉靜的精神能量。

- **精神經**

 《Noise》雜誌主編王福瑞的聲音創作計劃「精神經」標識了千禧年之後台灣數位電音的先聲。他在 1997 年假「在地實驗」發表處女作的演出，黑暗的空間裡，聽眾只聽到單調高頻持續十數分鐘，直到不知所措之際，忽然間加入了和聲，耳尖的聽眾發現，這其實不是和聲，而是利用聽覺暫留的原理，在抽掉一開始的高頻之後易之以八度泛音系的頻率組，在聽眾腦中所形成的「虛擬」和聲。這個簡

精·神·經 1.2.3.0

「精神經」單曲 CD《1.2.3.0》，1999。（出版：NOISE）

單的表演給予觀眾極其奇妙的時間感，一個在物理上已不存在的聲音，卻真實地現身在我們眼前，記憶與時間、過去與未來的頑固界限開始鬆動。王福瑞開啟了具極微美學的音像空間，成為千禧年之後數位化新世代聲音藝術的先聲。

- **魯道夫·艾伯**

來自瑞士蘇黎世的身體行動／噪音表演藝術家魯道夫·艾伯（Rudolf Eb.er，Schimpfluch-Gruppe 團員），在 1995 至 1997 的短短三年內，為「後工業藝術祭」、「和樂家庭」、「瑞士噪音 vs. 台灣南管」多次噪音節帶來震撼，1997 年他在台南「新生態」空間的表演中，用他的光頭以極微手法演奏三腳鋼琴，並啜飲琴弦間的咖啡，咀嚼口裡的接觸式麥克風，並在騷亂的噪音之中以染黑的舌頭與另一表演者在光頭上互相畫上十字。這位「口腔期的波依斯」在此次表演之後寄居台灣，並曾為建築師紀鐵男在伊通公園個展之開幕做表演，魯道夫一手牽著兀自嚼著牧草的山羊，繞行三圈紀鐵男改變地板傾斜度之後的空間。

- **濁水溪公社**

同一時期的老「噪音團體」濁水溪公社，在表演中逐漸減少了即興噪音的元素，在他們部分台客風格的歌曲之中，還是可以聽得到工業噪音的迴響，但是濁水溪公社逐步走入「搖滾樂」的規格之內，這也造成了濁水溪內部成員不可避免地，面臨走向建制化抑或繼續無政府主義路線的分歧。

- **零與聲音解放組織**

在此一時期的零與聲音解放組織，由於團員必須挪用大量精力來主辦活動，作品的數量較前反而更為減少，但是整體上零與聲的身體表演走向電子化、電腦化、記譜化的動線卻是清楚的。1996 年蔡瑞月劇場演出中，全裸且全身貼滿雞毛和接觸式麥克風，宛如怪物的兩名表演者在昏暗的光線和暈眩的噪音中呼喊衝撞觀眾，透過擴大機成為駭人的噪音。

2000 年「不思議恐怖騷音」傳單。（圖片提供：王福瑞）

1997 年的「97 電子音樂實習」，零與聲首次實驗四聲道立體聲、圓形投影機和夢機器（Dream Machine），戴上濾光眼罩的觀眾只能聽到震耳的具象音響，並且看到放射狀的各色光芒。次年的「98 電子音樂實習」，零與聲以自製器材表演「旋轉立體聲」，並以工業用訊號產生器同時干涉錄影和短波，其後並在「平衡之木」表演中，在表演者劉行一身上繫以重力感應器和紅外線測距器，使得走過平衡木的過程成為噪音劇場，表演者過早的摔下和勇氣十足的繼續，以一種怪誕的表情，說明了零與聲的命運。2000 年「不思議恐怖騷音」是零與聲的告別演出，劉行一在黑暗中背著「甦醒安妮」（CPR實習所使用之挪威製橡膠人型），背對著觀眾表演，造成一種具張力，似人非人的驚悚感。

零與聲演出最大的意義——或者說最大的無意義——並不在於他們千奇百怪的「噪音」展演，而是在於他們現場演出所造成的社會效應，亦即周邊觀眾／主辦人／舞台工作人員所引發的互動。在古典音樂會之中，任何「其他」的聲音都是干擾，而在零與聲的現場，所有「其他」的噪音才是主角，而演出本身，只是一個轉換聽眾意識的方法；那是在引誘觀眾，解放空間，然後再看看會發生什麼的無政府狀態。1990年代初正是台北野百合學運後，身體反文化最熾烈的時期，這是零與聲的「惡搞」成功的時空基礎。當 1990 年中期社運退潮之後，零與聲音的表演無以為繼，因為他們的觀眾群已經不存在了。零與聲在 2000 年的結束，也意味著「學運」時代的無政府主義噪音之完全落幕。

新世紀到來：2000 ～ 2004 的聲音藝術

2001 年，由王福瑞、葉慧文主辦的台北實驗電子音樂節「靜電暴動」在聶魯達咖啡館舉行，邀請了日本地下廠牌主持人和電子原音樂人丸谷功二（Koji Marutani）、稻田

「靜電暴動」傳單，2001。
（圖片提供：王福瑞）

「裂獸之歌」傳單，2002。
（圖片提供：王福瑞）

「腦天氣」海報，2003。
（圖片提供：羅頌策）

光造（Kozo Inada）與山中透（Toru Yamanaka），並有王福瑞、陳史帝、Pei、DINO 等本地樂人競演，「靜電暴動」大部分的團體都以筆記型電腦進行表演，標識了以粗礪噪音喚醒身體全面動員的 1990 年代已經過去，而極簡、低調、細緻而美學化的新世紀新風格首次集體出現。

自此之後有粘利文等人舉辦，充滿地下衝勁之「視聽工業會」、2002 年台中首次噪音藝術祭「電子原音反擊」、「裂獸之歌」、2003 年「出聲 Sono」、「異響」和「腦天氣」，較為開放的另類表演場所主辦的中小型藝術祭中，出現了一批電子噪音新生代：包括校園民歌之狼（又名姚映凡、黃大旺）、Pei、臺北聲音小組（成員包括李岳凌、謝仲其、陳立威等人）、陳史帝（Noise Steve）、蔡安智、Punkcan、Mu、張桂芳等，多年來在網路上不遺餘力推廣新音樂和聲音藝術的姚大鈞也於 2004 年回台，並主推台灣有史以來最大型的聲音藝術集結「台北聲納──台北科技及藝術節」，此外尚有鍾安婷、曾偉豪、蔡安智、王福瑞等聲音裝置藝術家，提出了聲音的造形藝術創作，聲音創作的向度至此大幅地開展。除了較具挑釁性格的噪音，音景創作、具象音樂、聲音雕塑都在此一時期湧現。2000 年之後的新風格傾向特別表現在具有「音響派」傾向的創作，呼應了 1990 年代以降的歐美、日本新電子音樂風潮。新生代藝術家沒有了舊時代的意識形態包袱，誠實地以自己的耳朵為起點，以數位科技器材為主要工具，開始探索腦中前不見古人的未知聲音大陸。

或許現在要妄加論斷還為之過早，但是 2000 年後的電子新聲，只有少部分聲音藝術作品具有較直接的社會性格，可以解讀為 1990 年代噪音運動的遺風。大部分的新聲音作品鮮明地回歸音樂與藝術而不做直接的社會指涉。這並不意味著聲音藝術喪失了 1990 年代的批判性，只是千禧年之後的批判，已經不再是狹義的身體政治反叛。

「台北聲納──台北科技及藝術節」海報，2004。（圖片提供：姚大鈞）

另逸造音

1　本文摘錄自〈台灣地下噪音──學運反文化之聲〉，全文登載於《藝術觀點》49 期，2012。

2　〈濁水溪公社 92 宣言──射殺鋼琴師〉全文請見本書第 160 頁插圖。

零與聲音解放組織

「零與聲音解放組織」於「甜蜜蜜」咖啡館，1993
年。左起：林其蔚、劉行一、陳家強。（照片提供：
林其蔚）

零與聲音解放組織（簡稱「零與聲」）成立於 1992 年，最早由三位輔仁大學的
學生所組成，包括林其蔚、劉行一、陳家強，第四位成員劉柏利（同時也是濁水
溪公社的團員）於 1993 年加入，成立之初曾以「零與聲音怪獸解放組織」、「零
與聲音低能怪獸」⋯⋯等多種名稱發表作品與演出。其錄音作品除了 1993 年少
量發行手工打造的數卷卡帶之外，他們於 1994 年發表的同名專輯，是台灣首張
未經過唱片公司，完全自製自發的 CD。

零與聲的現場表演，據林其蔚指出，在輔大時代即時常遭到調查局及人二室系統
威脅、警告。他們完全脫序的演出，往往帶動了周邊的能量，讓場地／活動主辦者、
觀眾忘了自己的身分而反客為主，舞台下的事件成為演出的重點。這些事件包括：

- 1992 年輔大校慶演唱會，在零與聲幾首毫無節奏無弦律可言的「歌曲」演出
 之後，一位憤怒的觀眾拿起音控台的麥克風對台上痛罵。

- 1993 年於世界新專（現為世新大學）的蔣中正銅像前為行動劇《功在黨國》
 演出配樂，中途被切斷電源，並遭該校訓導長破壞機器，強行拖離現場。

- 1994 年破爛生活節的表演中，一名女性演出者用麥克風摩擦陰部，發狂的音
 響人員後來丟棄了所有於此演出使用的麥克風。

- 1995 年後工業藝術祭與大便工作室合作的表演「零到九九行動」裡，背景播
 放超高頻噪音，演出者吞食、潑灑餿水，觀眾驚慌逃離。

零與聲在 2000 年後逐漸停止活動，早期三名團員曾於 2008 年北京「Minimidi
音樂節」的演出中短暫重組。（羅悅全）

「零與聲音解放組織」專輯 CD 與手工製作的卡帶，1993 ~ 1994。
（圖片提供：王福瑞、林其蔚、鄭鏗彰）

1990 年代的地下刊物

地下刊物《甜蜜蜜》，1992。（圖片提供：
林其蔚）

三月學運之後，大學校園內左傾的社團、讀書會相繼成立，各式地下刊物也蓬勃
發展，如清大《大便報》、輔大與北師《甜蜜蜜》、台大《苦悶報》與《甜蜜蜜的
午後》、中興法商《衛生報》與國立藝術學院《宣統報》等。與早先校園自治潮
流下學生刊物的議論風格不同，這些後學運時代的地下刊物樂於以不良學生的口
吻自居，反社會言論夾雜著苦悶男性的自瀆，或鄉野場景的下半身奇遇，光怪陸
離的瞎掰故事顛覆社會規範，曾被當時媒體描述為「惡搞刊物」現象，其 DIY 精神、
無政府主義與身體踰越，與噪音運動一體兩面。

其中，於 1993 年創刊的《大便報》，發行者「大便工作室」是由化名 Apple（賈
維平）為首的一群清大學生組成。自 1994 年停刊為止，共發行過七期，各期集
合不同成員的手繪及拼貼圖文，風格師法牛肉場海報、香港八卦雜誌與《新少年
快報》漫畫週刊，亦不乏歐美早期地下漫畫的影響。除了以郵購贈閱方式流通外，
並曾於《島嶼邊緣》雜誌連載，接受讀者「骯髒、噁心、神祕、低級、色情、沒
人看得懂的圖像」投稿。地下刊物與噪音運動關係緊密，如台大視聽社發行的《苦
悶報》是濁水溪公社團員蔡海恩與柯仁堅操刀，《甜蜜蜜》則有零與聲團員參與。
《大便報》兩位成員也曾參與零與聲 1994 的演出「狂風呢喃」。（游崴）

地下漫畫刊物《大便報》第四期，1994。（圖片提供：鄭鏗彰）

王福瑞／「NOISE」

NOISE 出版的卡帶，1995。

台灣第一個實驗音樂廠牌與雜誌「NOISE」，為王福瑞於 1993 年創立，發行了一系列集結台灣與國際噪音創作者的選輯。

在台灣，「聲音藝術」是二十一世紀才逐漸為當代藝術追認並試圖定義的藝術形式，雖然與科技、器材的快速進步與普及有關，但單從結果來看，很容易忽略了「人」和「人與人的網絡」對於「聲音藝術」脈絡形成過程的影響。1990 年代的台灣，對於「現代聲響」正處於初步認識的階段，王福瑞當時成立的實驗音樂廠牌「NOISE」首次讓台灣成為國際噪音網絡的節點，將國外的聲音創作引介至台灣，同時也將台灣的作品推廣至國際。而與現今不同的是，當時的網絡聯繫與作品寄送都需要依靠實體的郵件，藝術家們之間互相交換的作品——以卡帶為主——通常都有著複雜且細緻的手工製作與包裝設計，其本身就可視為包含強烈視覺感與概念性的藝術作品。即使使用的都是「低科技」來製作與串聯，不過如今來看仍然能夠感受到這些藝術作品所隱含的強烈創作能量。就如王福瑞所說：「噪音網絡，這些分布各地的小據點，通過郵件連結，不依賴既有的生產、消費流程和系統，創造新的社會結構。」透過王福瑞的國際連結，台灣觀眾的視野得以擴張，並為之後的「1995 後工業藝術祭」與台灣「聲音藝術」的成形留下伏筆。（羅悅全）

註：Noise 出版品線上聆聽 http://goo.gl/ACfG6Q

NOISE 1

NOISE 2

NOISE 3

NOISE 4

NOISE 5

NOISE 6

《NOISE》雜誌，1994～1996。

濁水溪公社

濁水溪公社專輯《台客的復仇》，1999。（出版：
喜樂音）

創造「台客搖滾」一詞的濁水溪公社是後解嚴時期地下文化的高潮，並且是一場
延續多年的高潮。從 1989 年組成至今，成員經過數次變化。他們在學生時代就
以音樂和各種行動來挑釁無聊的生活，以低俗和暴動來顛覆所謂的搖滾，無論是
音樂、歌詞、唱片封面設計還是現場表演，都可看出他們把本土庶民文化轉化成
前衛噪音的企圖。

濁水溪公社的前身是由蔡海恩、張明章、應蔚民三位師大附中學生，為了畢業生
感恩之夜上台表演而組成「霹靂鳥四號」。他們進入大學後，蔡海恩於台大視聽
社認識的柯仁堅也加入這個團體，樂隊雛形才較為完整，團名則正式定為「濁水
溪公社」，其成員在校內積極參與讀書會並參與政治運動，其所創辦的台大校內
地下刊物《苦悶報》，因為文字過於大膽顛覆而招致校方查禁。

他們於 1995 年發表的第一張專輯《肛門樂慾期作品輯》徹底反映了 1990 年代
學運文化的反叛精神，並證明他們除了會高唱打手槍，還具有素樸的正義感以及
浪漫革命情懷。此後數張專輯也都維持著同樣基調：低級搞笑、關注常民文化，
和瘋狂的音樂才華。濁水溪公社最為人津津樂道的是他們總是將演唱會演成光怪
陸離的綜藝脫口秀或街頭行動劇，有時甚至變成一場暴動。這支台灣最長壽的地
下樂隊，早期成員現今只剩下主唱柯仁堅，也已從憤怒少年邁入不惑中年，但濁
水溪公社仍在音樂與行動上尋找更多的可能。（張鐵志）

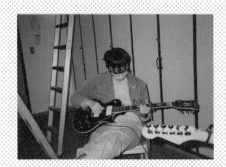

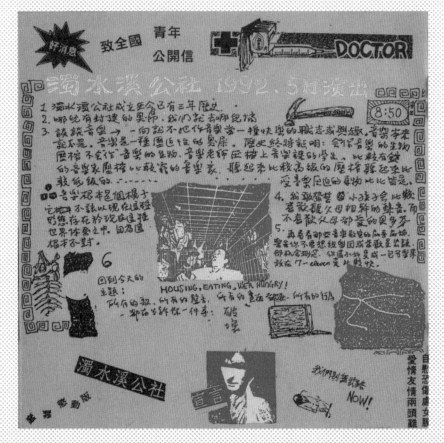

（上左）濁水溪公社創始團員蔡海恩，頭上綁著頭帶「絕食抗議」，當時野百合學運正進行中。

（上右）濁水溪公社前身三名團員，攝於 1990 年。左起：張明章、蔡海恩、應蔚民。（照片提供：應蔚民）

（下）《愛死亞洲》合輯內頁，濁水溪公社的宣言。（出版：水晶唱片）

吳中煒與
九零年代破爛視聽 [1]

游崴

國中輟學後便四處晃蕩,曾當過製鞋廠童工、拆船廠及工地工人、佛像雕刻師、攤販、拾荒者的吳中煒,是另類空間「甜蜜蜜」的主人,催生過兩次台北破爛生活節,在 1990 年代中期,他是媒體眼中的另類文化明星、破爛藝術代表。過去關於吳中煒的書寫,幾乎都沒漏掉這些近乎傳奇色彩的描述。

場景拉回到 1993 年初,吳中煒和蘇菁菁共同經營的「甜蜜蜜」咖啡館在台北市羅斯福路三段巷內開張,聚集了不少早先曾參與野百合學運、思想左傾的大學生。之後這裡慢慢變成青年藝術家、小劇場工作者、地下樂團、廢業青年、藝文記者與知識份子群聚混跡之地。「甜蜜蜜」很快地以大膽自由的展演闖出名號。吳中煒多年討生活累積下來的生存技能,使「甜蜜蜜」洋溢著 DIY 主義,吳中煒靠拾荒所得物資持續改變內裝,像是在創作一個巨型的集合藝術。

吳中煒引起台灣的主流美術圈的注意是在 1994 年。當時,他與王德瑜、杜偉、魯宓以及林正盛成為第六屆台北縣美展拔擢的五位藝術家。他的素人背景與大雜燴式的作品風格,幾乎濃縮了當時展覽對於當代現實、體制外精神的所有想像。在吳中煒的混合媒材作品,混雜著人形、風景、日常物體、幾何形與建築結構,像是在垃圾堆中堆積攪拌後的團塊。它們多是以廢紙板為基底、先畫了再從大塊板中裁切下來 [2],以至於其圖像生產總是大於最後作品的形制。

吳中煒(攝影:姚瑞中)

如碎屑攪拌出的地景,像是預告了接下來短短幾年間,從「甜

蜜蜜」、「破爛生活節」、「空中破裂節」到「後工業藝術祭」所匯聚出的台北地下文化場景的模樣——垃圾、噪音與張狂的身體,某種訴諸官能的、混亂的、堆積的、過剩的、反觀念主義、反主題(或任何主題皆可)的破爛視聽性,出沒於巷弄內的替代空間,或是都市邊緣的臨時自治區。在後設的層次上,我們很難從純粹聲響的角度,從中剝離出 1990 年代的噪音運動,因為噪音在當時做為一種破爛聽覺性的形式,慣常以過量垃圾與身體帶來的破爛視覺性為基底。

過量的垃圾

1995 年的第七屆北縣美展變成了一個戶外環境藝術徵件展。半年多前才因舉辦「破爛節」而聲名大噪的吳中煒,再度以「台北空中破裂節」入選。這是一個糅合環境雕塑、偶發、噪音、垃圾藝術的大雜燴,也是一個歷時月餘的烏托邦聚落。展前一個月,吳中煒及

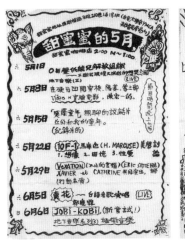

「甜蜜蜜」的手繪節目傳單,
1993。(圖片提供:姚瑞中)

吳中煒手繪「台北空中破裂節」企劃書。（圖片提供：姚瑞中）

另逸造音

「台北空中破裂節」實景，1995。（照片提供：姚瑞中）

一群參與者已在台北縣二重疏洪道某處佔地「建村」，以廢棄模板、布棚搭建出舞台與展間，駐地生活，種菜、誦詩、即興音樂、裝置現成物、小劇場演出。原始計劃甚至包括印製紙幣。「想像一種不受干涉的新社會型態」，吳中煒則自命為「作者兼村長」。整個計劃最引人矚目的造形物，是一只飄浮空中 30 公尺長的巨大人形氣球，預計將吊起桌椅、蔣公銅像、煮沸的火鍋等，再飄移到都市的另一處地點，讓它們從天而降，砸毀堆置為一小丘，「把人們對於被決定了的生活方式的不滿，打爛在水泥地上。」[3]氣球下方則有不同演出，如兩位吉他手被吊在半空中演奏、一男一女操作洗衣機製造噪音等[4]。緊接著「破裂節」之後，吳中煒參與了「普渡祭宗教藝術節」與「台北拾荒藝術祭」，當時大型戶外裝置展剛開始萌芽不久，吳中煒也儼然成為蔓生於台北盆地邊緣的破爛文化代表人物。

「破裂節」像是藝術臨時自治區的狀態，顯然很符合當時民進黨執政的北縣政府所欲擁抱的另類形象，雖然它有點危險，有點不受控制。那時，該中心的展覽策劃人簡明輝一直試圖從破敗的北縣工業化地景中發展一種文化策略，據此，廢棄物美學與環境議題成為他眼中理想的現實主義藝術。這是北縣文化中心在 1990 年代前半理解「甜蜜蜜─破爛節」場景的一個重要切面，也因此讓他們破天荒地贊助了「後工業藝術祭」這樣一個標榜地下文化的活動。然而，這個理解卻多少是使得前衛藝術服膺於官版文化政治的一種片面詮釋。環境藝術、垃圾藝術等類型標籤，變成了一種關於破爛視聽在「遜／馴化」（recuperation）後的修辭。

過度的身體

在過量的垃圾之外，從「甜蜜蜜」到「後工業藝術祭」的破爛文化中真正讓公部門難以消化的是那些過度的、踰越的、挑釁的身體。這種身體性在 1980 年代台灣早期的行為藝術中已可約略見得。王墨林在一篇 1994 年的評論中，便曾把「身體通過慾望的震盪，把官能反應表演化」的「甜蜜蜜」展演場景，追溯至 1980 年代陳介人（陳界仁）、「洛河展意」與李銘盛等人在街頭進行的早期行為表演[5]。這些在解嚴前後的藝術家身體踰越，在崇高的苦行儀式中混入卑賤的、萎化的、病態的、被排除者的身體形象，因此換得了一種社會干擾的美學潛力。

行為不再為了淨化，而是為了製造汙染。然而重點不在於如何將汙染美學化，而在於汙染總是暗示了秩序。如 1987 年，侯俊明在國立藝術學院發表「工地秀」，結合露骨的性與常民文化圖騰，引起爭議被校方隔離在禮堂地下室。緊接著在畢業展展出的「大腸經」被校方封殺[6]。以汙染的身體來鬥爭主流文化建制，變成了解嚴前後台灣前衛藝術中重要的美學政治。

進入 1990 年，被主流文化建制排除的身體性，更普遍地見於野百合學運之後在大學校園內流傳的各式學生自製刊物，如清大《大便報》、輔大與北師《甜蜜蜜》、台大《苦悶報》與《甜蜜蜜的午後》等，並在後來成為兩次破爛節的重頭戲——包括性虐劇場、A 片放映到噪音團體聳動的身體劇。這個被林其蔚描述為「自我妖魔化」的策略，貫穿了 1990 年代破爛文化裡的視與聽。它也是〈射殺鋼琴師——濁水溪公社 92 宣言〉[7] 所描繪的，那個由一群「龐客、無賴、窮光蛋、騙徒、同性戀者、收破爛」所接管的異托邦。寓言中的異托邦其實是 1990 年代破爛文化真正的烏托邦，一個被排除者的烏托邦。在那裡，噪音被當成一種反主流建制的武器，不管是過度的身體或是過量的垃圾都將獲得正名。

結語

回顧 1990 年代，以大台北地區為主場域的破爛文化場景，與同一時期定義有些鬆散的「美術圈」，始終保有一段微妙的距離（儘管 1995 年引發爭議的後工業藝術祭曾被《藝術家》雜誌選為「年度十大藝術新聞」，黃明川所拍攝的紀錄片更在隔年第一屆台北雙年展中占據一個展間）。一方面，學院藝術中對於「語言精準」的要求，很難真的消化吳中煒那種過量堆積生產、背後卻沒有「觀念」的拾荒藝術。另一方面，面對「甜蜜蜜—破爛節」場景內小劇場、實驗聲響、獨立搖滾與實驗電影等類型混雜的文化生產，當時的美術圈似乎也只能用「環境藝術」和「總體藝術」等有限的概念去試著捕捉它。從美術的視角再現破爛文化，注定是一個裁切後的視野。它就像吳中煒的紙上作品，原始的生產總是遠遠大過最後的呈現。

在後工業藝術祭之後，隨著靈魂人物吳中煒、破爛節班底與搞噪音的創作者四散至其他場域，類似的破爛文化也鮮少再出現 1990 年代前半曾受到的關注。很大程度上，台北縣政府與另類文化短暫的蜜月期，並未真的讓這種破爛視聽被收編，倒是北縣文化中心對戶外藝術節的幾次嘗試，影響了 1990 年代後半興起的戶外裝置藝術展，而讓很多原本只在替代空間活動的藝術家、文史工作者，開始成為公部門文化活動的下包對象，造就出另一波前衛藝術的遜／馴化。相較於此，混合著垃圾、身體、噪音與廢墟的破爛視聽在 1990 年代後半遁入了某種幽靈狀態——它重新逃到了文化場域的邊緣，零星地出沒在龜山工廠、華山舊酒廠、寶藏巖公社等過去數十年來曾經存在的反文化據點。

另類造音

另逸造音

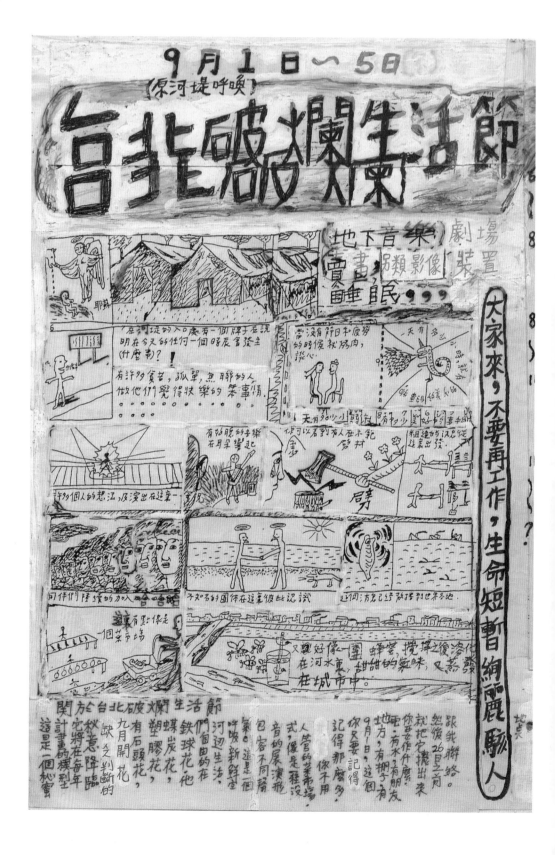

（左頁）吳中煒手繪「破爛生活節」傳
單手稿，1994。（圖片提供：姚瑞中）

1　本文改寫自〈地下與主流文化場域的交鋒──吳中煒與九零年代破爛視聽〉，《藝術家》雜誌，2014 年 7 月號。

2　Lin Chiwei, Edges of Modernist Framework and Beyond: The Life Work of Hsieh Tehching, Hsieh Ying-chun,
Wu Chong-Wei, Graffitist Huang, Dino, and Tsai Show Zoo' in Jörg Huber ed., The Body at Stake Experiments
in Chinese Contemporary Art and Theatre. Bielefeld: Transcript, 2013.

3　蔣慧仙，〈「昇高砸爛」心中不爽，破爛村莊打造即興樂園〉，《黑白新聞週刊》（1995.05.14）。

4　吳中煒，〈台北空中破裂節（計劃）〉，《淡水河上風起雲湧：1995 台北縣美展》。板橋：台北縣立文化中心，頁 135-
147。

5　王墨林，〈吳中煒自成劇場好風景〉，《中國時報》（1994.12.17）。

6　曾雅蘭，〈樂園罪人──侯俊明個展〉，伊通公園網站。http://www.itpark.com.tw/artist/critical_data/71/253/159

7　小恩同志（蔡海恩），〈射殺鋼琴師──濁水溪公社 92 宣言〉，收入柯仁堅編，《苦悶報》。台北：視聽研究社（台大）、
濁水溪公社，1992。

第五屆「春天吶喊」傳單，1999。

春天吶喊

「春天吶喊」（Spring Scream）簡稱「春吶」，1995 年由旅居台中的美籍青年 Jimi 和 Wade 組織舉行。Jimi 和 Wade 兩人曾為 Dribdas 樂團成員，曾於 1994 年「台北破爛生活節」公開表演過。他們愛好音樂，想在風光明媚的山景海邊彈唱音樂，因而選定南台灣的陽光沙灘，原本作為與熱愛搖滾的樂團好友的聚會，意外成了觀眾多達千人的戶外音樂會，規模之大，樂迷還需包乘遊覽車南下參與。

「春吶」以十二生肖作為每年的吉祥物象徵，從第一屆豬年舉辦至 2015 年為止，已有二十年的歷史，發展成每年有上百組國內外樂團報名表演的規模。「春吶」作為台灣老牌的指標性搖滾音樂節，常被視為台灣的「伍茲塔克音樂節」（Woodstock），雖然歷史背景完全不同，但「春吶」生猛的音樂表現、組織自發自主不受商業箝制的運作模式，同樣具有自由、解放的精神性格。也因為這種不被規則牽制的原型，讓露營草地上胡亂搭建的帳篷、泥地上簡陋的舞台，生出注滿互助、即興、粗糙、自由的有聲藝術作品，不僅只是音樂節而已。

近十年來，舉辦如「春吶」之形式的戶外音樂節風氣越來越興盛，每年春、夏，全台都有由不同團體／組織所舉辦的各式音樂展演活動與「春吶」相互輝映，其中，單是每年四月在墾丁舉辦的音樂節就有近十場，時常與「正宗春天吶喊」混淆。（王淳眉）

北區大專搖滾聯盟
／野台開唱

第一屆「野台開唱」傳單，由「五月天」樂團主唱
阿信所設計，1996。（圖片提供：許恆維）

1995 年，北台灣校園的搖滾青年開始積極成立跨校組織推廣樂團文化———一種
民歌之後急速成長的校園聲音。其中，就讀輔大企管系的許恆維趁著台大另類音
樂社、椰風社和師大附中吉他社聯合舉辦的「酒神祭—地下發聲節」時，提出「北
區大專搖滾聯盟」的構想，並在十多個大專院校社團連署後成立，這是野台開唱
最早的組織雛型。但「北區大專搖滾聯盟」運作幾經波折，成員陸續退出，最後
校園社團力量全沒，只剩輔仁大學許恆維、東吳大學李映萱、台灣大學李洵與實
踐大學陳信宏（即五月天樂團主唱阿信）以個人力量支撐組織運作，並在台大校
門口舉辦「搖不死，滾不倒」演唱會。1996、1997 年才正式以「野台開唱」的名稱，
先後在北美館與大安森林公園舉辦演唱活動。

雖號稱「聯盟」，實際常務運作負責主要也只有兩人。而學生身分最終面臨的畢
業、兵役等問題，是聯盟能否持續運作的挑戰。1997 年 Freddy（林昶佐，「閃
靈」樂團團長）便在許恆維面臨兵役問題時，接下聯盟盟主。1998 年，除了例
行的「野台開唱」，Freddy 靠著他擅長的網路傳播，熱絡起台灣關心搖滾樂團的
學生和社會人士，青年創作樂團風氣逐漸展開，與南台灣的「春天吶喊」相互輝
映。直至 1999 年，報名參與「野台開唱」的樂團已增加至 52 組。同場活動中，
Freddy 宣布將「北區大專搖滾聯盟」擴大為「台灣音樂革命軍」，跨校學生社團
的色彩也漸漸褪去。（王淳眉）

往舞會的路上
台灣瑞舞十年 1995 ～ 2005

黃孫權

> 我們感情的依歸是狂喜（Ecstasy），我們營養的選擇是愛。我們上癮的是科技。
> 我們的宗教是音樂。我們當下的選擇是知識，我們的政治是無。我們的社會
> 是烏托邦，雖然我們知道那不存在。我們的敵人是無知。我們的武器是資訊。
> 我們的罪行是打破及挑戰那些禁止讓我們慶祝自己存在的法律。儘管知道你
> 們可能會禁止任何特定的舞會，在特定的夜晚、特定的城市、特定的國家或
> 者這美麗星球上任何一塊大陸，但是你們無法禁止舞會。
> ——摘譯自 World Wide Raver's Manifesto Project, Toronto（2001）

在許多年前，我就將電音的十幾年青春寫成墓誌銘，寫在我的博士論文裡。現在，我
又得從曾祭拜的焚香中翻出味道，在已經沒有戶外免費舞會的乾涸世界，猶若在沙漠
中尋找綠蔭。唯一原因只能是：瑞舞（rave）曾帶我們去的地方自然應是我們於現實
生活中該努力前往之所在。

進入本文前，作為音樂的愛好者與空間的研究者，我必須先介紹勞倫斯·葛羅斯伯格
（Lawrence Grossberg），他與當代流行的搖滾論述總是保持批判的距離。對他而言，
搖滾是異質性（heterogeneity）和情感（affectivity）共同作用的機制，音樂是策略培
力（strategic empowerment）的實踐，牽涉到「快感的政治和權力關係」，和「生產了
讓樂迷發現自己的物質脈絡，一個藉著樂迷情感投資而界定的脈絡」。其開創之搖滾
形構（rock formation）分析範式成為經典：搖滾是情感經濟的機器（affective economy
of apparatus），總是建構了搖滾自身和界定了其效果。他深愛搖滾樂卻也知道搖滾神
話的虛妄，他那一整代，搖滾的、革命的、學運的，長大後卻用選票造就了 1980 年代
的雷根-布希之新保守主義的上台，他面對自己喜愛音樂價值所造成政治結果充滿疑問：
美國嬰兒潮，搖滾再形構的過程中如何與民粹保守主義同聲匯氣？如何與後現代文化
一同成為新的文化表徵架構？真是「搖滾改變世界」嗎？還是新世界需要搖滾隨之起舞？
這些工作勢必要從「重置民眾文化」（re-placing popular culture）開始，亦即，我們必

須將搖滾文化置於更廣泛政治社會經濟關係中，瞭解其相互連結的作用，而非陶醉在真確性爭議、諷刺犬儒主義的符號分析和政治正確之鼓吹。葛羅斯伯格要我們從右派那兒學會與民眾日常生活相處，學會適應快感與歡樂的分析，但不必放棄左翼堅實論證的傳統與關懷。

「音樂饗宴」瑞舞，於台北碧山巖，
2002。（攝影：連惠玲）

Summer of Love

1988 年英國「愛之夏」（Summer of Love, '88）的戶外瑞舞派對結束後，英國的《Sunday Times》做了大幅的報導，將這個起源於 1960 年代私家舞會、黑人與同志共享的祕密形式，變成全球矚目的事件。「愛之夏」原本指的是 1967 年發生於美國舊金山的大規模反文化運動，這次指的是具體發生在 1988 年 12 月 21 日曼徹斯特舉行的舞會，「The Final Party, A Celebration of the Summer of 88」，名字就是對 1960 年代的致意。「愛之夏」結束後，媒體投以熱烈的關愛，負面者，如毒品、雜交、占地、破壞古蹟、徹夜不歸；驚嘆者，如數十萬人進行三週又兩日的不間斷連續派對、沒有主要的組織者、沒有商業介入、沒有任何像搖滾明星的舞台與豪華燈光音響，活脫是一個沒有明星與「反抗論述」的胡士托克音樂節（Woodstock）。其中也包含了多種力量對峙：社會道德恐慌對抗占領空地派對；信仰搖滾原真性者與享受嬉鬧快感電音者的文化鬥爭；大量製造買賣搖頭丸的藥頭與鍾愛卻反對「公開販售」之忠誠者的爭辯，後者覺得應該將搖頭

丸私藏只給懂得品嘗的人使用，免得像 1960 年代 LSD 一向大眾推廣就面臨警察取締，以及更多的「後後現代」的音樂文化辯論。

1988 年之後，「愛之夏」不再是英國瑞舞客獨享的專利。從歐洲到亞洲，青年都在往舞會的路上。它掀起的波濤，與其說是其免費與 DIY 精神，不如說是媒體再現了那充滿神祕狂喜、化學快感、異常時間與地方的「暫存烏托邦」的吸引力。全球化將觀光消費從地方推向全球，科技創新使得網絡組織迅速，情感社群樂迷圈（fandom）無遠弗屆的集結與共享，聲音實驗與技術發明讓消費音樂選擇多樣，新自由主義強調的個人投資（身體的與私人財產的）與放棄集體性（反社會福利與空間私有化），讓舞廳成為年輕人日常生活最容易聚集的地點。這些因素使瑞舞的「形式」成為 1990 年代全球最成功的夜生活事業與大型觀光節慶，一種同時性、且明顯地以青年為主的休閒活動。瑞舞文化遂成全球青年文化最巨觀的場景，由大型聚集、徹夜狂歡、化學快感、電子網絡、去性別的服飾裝扮所構成的奇景，挑戰了社會時間與空間的規訓，快感的政治無意識翻轉了「顛覆」、「反叛」之搖滾論述。瑞舞客霸占城中心、自然荒野與廢工廠，跨越國界。不但成為市場最好的娛樂形式，也透過音樂、化學、電腦的科技布署，進入日常生活領域，重組社會關係，傳遞不同意識（altered state of consciousness），改變我們曾想的、做的、感覺的，以及曾經驗過的生活。

猶如歷史曾出現燦爛的次文化的命運一樣，瑞舞的基進形式生於資本主義累積趨緩之際，埋葬於新自由主義豐收之後。

台灣瑞舞十年（1995 ~ 2005）

台灣消費社會的雛形起自 1970 年代後半期，其鞏固表現在 1980 年代末期，深化則發生在 1990 年代中期，後學運世代的反文化正是台灣消費社會深化前最後一段旅程。如果將 1994 年前後浮現的嘉年華（破爛生活節、春天吶喊、野台開唱、國際後工業藝術祭、第一場二重疏洪道的瑞舞派對）視為新社會運動的一種，此中產階級年輕人為主的反文化運動，以另類的生活方式來標示出自己對主流社會的不苟同。然而他們對主流社會的不滿，常止於透過嬉戲、藥物以及參與音樂節等對另類生活方式的追尋來發洩。在音樂節中嘗試發展、維持另類生活是種「速成體制」（instant institutions），是故很快就被公辦舞會，政府補助制度給吸收。簡單來說，台灣瑞舞十年的歷史是在上述特殊浮現的消費社會中所展開，其揭示了新自由主義全勝之景，它由政治解嚴後的政治領域動員開始，透過文化治理與嘉年華統治，成功的結合商業與民粹主義，徹底將空間重新殖民化。

就歷史而言，台灣首次的戶外瑞舞派對是 1995 年 7 月 8 日由公部門所辦之「新生南路

DJ @llen（左）於碧山巖的瑞舞現場，
右為 PA 人員，2002。（攝影：連惠玲）

飆舞」活動，而不是 7 月 29 日台灣號稱的第一場於二重疏洪道舉行的瑞舞派對。當時
市長陳水扁幕僚皆為學運份子，他們敏感地接受青年文化氛圍的轉變，豬頭皮（朱約信）
在「新生南路飆舞」的大舞台上又蹦又跳，他能夠呼喊控制這三、四萬人，比起當年
在台大門口彈著木吉他唱反抗民謠來說，豈可同日而語。台灣唱片工業在 1997 年達到
頂峰之前，早已嫻熟地將舉辦活動變為主要的利潤來源。真言社這個新南路飆舞的幕
後推手，包下了幾場重要的「新政治文化運動」：市府廣場第一次舞會、新生南路飆舞、
大安森林公園的新台語歌演唱會、總統大選民進黨初選等等。

台灣瑞舞正是在此新的文化治理與消費社會深化的政治歷史條件下展開的，我們約略
可將台灣瑞舞分成幾個階段：

1995 ～ 1997 黎明之前，找尋新空間

當時台北的 Top、Roxy II 以及 Spin 是幾個重要的舞廳文化場景，除了 Spin 外，舞池
通常不大，都標榜著：「為何搖滾樂不能跳舞？」挑戰舞客的「流行音樂」品味，相對
流行的舞廳如 Kiss 與 Live Agogo 而言，是另類音樂與青年聚會的重要場所。位於羅斯
福路國語日報大樓附近，在 AC/DC 樓下的 Top，是大學生以及一些老外的最愛，以另
類音樂與搖滾為主，幾位 DJ 如 Ricardo、賴健司、DJ @llen 開始夾雜放些浩室（House）。
同期 Roxy II 則是強調搖滾精神的舞廳，DJ 們特別瞧不起流行音樂與「舞廳文化」。舞
曲和搖滾是對立的，前者是無靈魂的消費產品，而後者則是真誠與獨立的象徵。進口
英美另類音樂的藍儂唱片，有一段廣告文宣足以說明：

排行榜上一切無聊的團體，雜誌上報導大堆頭的莫名組合，簡直叫人生厭。……

Twilight Zone「Full Moon Party」傳單，1994。（圖片提供：@llen）

那些哼啊⋯⋯扭啊⋯⋯的 House 音樂最多，沒吸藥耳根子早都浸毒了！這些像閹割後的無能後代，都是這個音樂就是消費，就是賺錢，一切在新音樂中，更庸俗的低級流行文化現象。[1]

在 Top、Roxy II、Spin 擔任 DJ 的 @llen，在 93 年從從英國回來後，滿腦子全是瑞舞文化的感動，不難理解，一個有經驗的 DJ 發現他自己可以不是舞場的配角：

> 感受到了舞曲不可思議的力量，同時對那些 DJ 們操控群眾的超凡技藝歎為觀止！這次倫敦啟蒙之旅讓我對 DJ 的概念徹底改變！之後回到 Spin 放歌的我就像變了個人似的，完全不碰從前放在店裡的唱片，只放我自己從倫敦帶回來的一堆 Trance 和 Techno 的黑膠單曲，即使被當時的 DJ 同僚叫「搖滾的叛徒」，嚇壞老闆和所有舞客仍然在所不惜！[2]

他開始在 Spin 放令大多數人莫名其妙的電子舞曲，與法國朋友綽號白蝴蝶的 Frederic、負責幫台灣唱片挑選國外另類音樂進口的 Keith，鎮日沉迷在討論英倫最新的舞曲與瑞舞文化。Spin 舞客完全沒有期待中的回應。按照 DJ @llen 的說法，Spin 的經營者要求 DJ @llen 停止用「沒有靈魂的音樂」趕走客人。

1993 年底台灣第一家播放 Trance 和 Techno 舞廳的 Twilight Zone 開幕，@llen 離開 Spin 在開幕第一天就成為駐場 DJ，成為第一位以播放英倫歐洲電子舞曲為主的專業 DJ。經營者班哲明（Benjamin）被 DJ @llen 號稱為台灣「瑞舞傳教史靈魂三巨頭」之一，他是當 DJ @llen 在 Spin 放著沒有靈魂的音樂的時候唯一捧場的人。Twilight Zone 是個奇妙的傳教地下室，舞池像個巨大的黑盒子，吧檯廁所完全以黑牆隔絕，裡面沒有半張桌椅，DJ 台是獨立的房間，大玻璃窗面對舞池，裡面架著幾部電子合成鍵盤和一部取樣機。廁所前則是另一個擺著沙發的 Chill Out Room，放著 Ambient 音樂。

台灣第一場非官辦戶外免費瑞舞「Finally...THE PARTY」傳單，1995。（圖片提供：@llen）

直到現在，我還是認為它是台灣有過最屌的舞廳。

Twilight Zone 開幕的第一天我就成了它的駐場 DJ，另外還有一個英國人 Paul 和班哲明自己。由於太過前進，Twilight Zone 的客人總是那十幾二十個英國老外，幾乎全都是自己的朋友。這時候有些老外從英國帶了幾瓶「白鴿」（英國的 Ecstasy 著名品牌）回來，從此每個週末，Twilight Zone 就像個祕密結社，這十幾個老外和少數的台灣舞客就成了最早體驗到電音的狂喜的幸運兒。[3]

這個祕密結社，沒有紐約或英倫盛況，甚至最後因消防安檢被迫停業，卻是開啟電音文化、搖頭丸新世界與舞會籌辦者（party promoter）的重要鎖匙。常來玩的一位常客 David 和班哲明合作，將 Twilight Zone 改造成 Underground，把舞池周圍的牆壁打掉，舞客大增，頓時成為台北最火的舞廳之一，週末場常有接近千名的舞客。在 Underground 又一次被迫停業後，David 和班哲明又相繼組成了藍月和夢田公司，引進過日本 Techno DJ Q'Hey 和以色列 Psy Trance 組合 Total Eclipse 來台表演，是最早邀請到國外 DJ 來台的組織。在八仙樂園舉辦過幾場非常成功的戶外舞會，最後於 2002 年在墾丁舉辦的 party 被大批警力圍剿搜出了大量毒品而解散。

1995 年我還在寶島新聲主持「音樂靠邊站」的節目，DJ@llen 與白蝴蝶跑來問我：台北有沒有空曠、不受干擾、沒有警察會取締的戶外場所，他們要搞場免費的戶外舞會。我與他們前去二重疏洪道勘查，找到了離破爛生活節不遠的一塊草地，就在河堤旁，可以目睹淡水河與日出，但很難找到入口。他們積極籌劃設計傳單、租借器材廣發 email，台灣第一場瑞舞，「Finally...THE PARTY」，在 1995 年 7 月 29 日，接近 30 日凌晨開始，大約有兩百人左右參與，百分之九十以上是外國人。

承襲了瑞舞自己幹以及找尋「法外之地」的傳統，義工們（多半是外國人）以英文寫好的小宣傳單，貼在台北橋與中興橋附近的公車站牌與電線桿上，以及在像 Underground 這樣的舞廳中發送。@llen 自己花了幾千元租了音響與小卡車，現場弄了幾根竹竿插立地面，吊幾盞既不會轉動也不會一閃一閃的燈泡，就在淡水河畔，旁邊擺著小小的捐獻箱，參與者會自行攜帶啤酒、水與飲料，不吝分享。派對沒有搖頭丸，整夜的人群都處在莫名興奮卻和諧的氛圍裡狂舞，直至旭日緩緩升起。不曉得誰搬來的西瓜與冰塊，跳舞的人都分到了西瓜，以及背領被塞進冰塊時聽到陌生人於你耳鬢輕聲一句：「Peace, I Love You ！」人們互相擁抱、攤坐在草地上，或繼續獨舞，直到中午烈日炎炎，才開始幫忙收拾現場垃圾，將音響系統搬上卡車。這個經驗非常特殊，它不似後學運反文化那種暴力撕扯對抗，反倒是提供了親切與社群感，人們群聚可以一起幹點什麼的美妙經驗。

此後，加起來不超過十人左右的瑞舞前行者，在 1995 年下半年，沿著校園與台北偏僻的公共空間，持續不斷地戶辦外免費趴。淡江校園、大安森林公園、二重疏洪道、大

於大稻埕碼頭舉辦的「Floodgate 1」
傳單，1996。（圖片提供：@llen）

舉辦於華中橋下的「舞法舞天—
Dance 網友會」傳單，1997。（圖片
提供：@llen）

另逸造音

稻埕碼頭、華中橋下，探索「法外之地」。傳單設計通常簡單而兼具傳教與神祕感，彷彿探索新天堂的祕密地圖。DJ 們自己掏錢，靠參與者捐獻，扣除成本後的則成為下次舞會的基金，Keith 自己就數度拿出錢辦免費舞會，為的就是讓自己喜歡的音樂可以與人共享。

1996 ～ 97 年是戶外舞會最有活力的時期。戶外舞會的誕生使得 DJ 與舞場產生新合作關係，以往 DJ 總是被動地接受舞廳的安排在特定時段上台播放音樂。這時舞廳（如 Secret、Kiss）開始接受 DJ 自辦 Party，DJ 除了主導音樂播放，要自行負責宣傳和活動設計，舞廳僅提供場地，門票收入由 DJ 與舞廳經營者對分。1996 年 5 月開幕的 Edge（脫胎自原本的 B-side 的場地）成為推進電音的重要場所。離開 Underground 的 @llen 說服了凌威，將 B-side 改為 Edge，並身任音樂總監，由李鴻擔任經理（他曾協助 DJ@llen 新店梅花湖辦過那場台灣首宗被警察終止的瑞舞派對）。許多老外、創意工作者、前衛流行時尚的年輕人都會聚集此於。舞場開始提供不同音樂風格體驗，週一 Trance、週二 Drum 'n' Bass、週三 Techno ……等等，DJ 就是巫師、風格製造機，帶領群眾走向特殊的美學經驗。Edge 百花齊放的榮景沒有持續很久，兩個月後，Edge 暫停營業，1996 年聖誕節搬到羅斯福路與和平東路路口。李鴻決定與藍月合作，要求 DJ 全部播放 Goa Trance（Psy Trance 的另一個名稱）。這種電音類型當時伴隨印度象神、絹絲與螢光染布流行全世界，特別是風靡了日本舞場，受到影響的台灣舞場也跟風。Psy Trance 是非常藥化的，音樂是脈絡而非文本，用藥問題浮上媒體頭條。Edge 時期的純粹樂迷不再出現，取而代之的是各路藥頭和堅持爽到最高點的搖頭客。有許多中南部的「玩家」北上朝聖，回鄉後就依樣畫葫蘆，牆上掛起泰國、印度的螢光佛像畫布，門口擺個象神，全店塗黑裝滿螢光燈，DJ 死命的強力播放速度極快令人發量的 Goa Trance，一時之間，全台灣到處都開起了搖頭店。

1996 ～ 97 年是瑞舞走出地下和準備商業化經營的階段，除了 DJ 們自行舉辦多場的舞會外，相關文化產品如 1996 年的電《猜火車》（Transpotting）也推波助瀾。EMI、WEA 等跨國唱片公司也開始注意電音市場，將英美流行的電子舞曲專

輯加側標引進台灣，樂迷可方便地取得電子舞曲的 CD 和資訊。經營 Underground 的 David 及班哲明，結合幾位電音創作者合組了「藍月唱片」，系統地推廣 Trance，其業務包括製作、DJ 經紀、唱片代理、服飾販售，同時設立網站、創辦瑞舞文化刊物《PLUR》，發行了華人第一張 Trance 創作專輯《月神之子》，由陳世興、陳世仁和 Monbaza 三人合作。《破報》則在同一時間，連續數期以「台灣瑞舞新文化」為題，深入地報導台北的瑞舞文化，全面性地將西方瑞舞文化介紹給台灣的知識份子。猶如傳教的艱難期，在台北的荒廢之地與地下室中，傳播著重複節奏的祕密狂喜。

電音舞廳 Edge 的海報，1996。（圖片提供：@llen）

1997 ～ 2002 千禧曼波

1997 年，自己幹的瑞舞幾乎全由舞廳、唱片公司、流行音樂雜誌接收，成為賣錢的文化資產，美國與歐洲的舞廳成為年輕人最常去的休閒場所，抗爭的地下舞會與聲響團體被警察取締。伊薇莎島（Ibiza）不再是電音前行者之處而是歐洲中產階級青年旅遊勝地，泰國帕岸（Koh Phangan）、印度果阿（Goa），甚至連中國的廣西、桂林都成為第一世界舞客首選之地。流行榜上電音打敗搖滾，網路將「暫時烏托邦」變成可供評鑑的消費場所。英國的 DJ 雜誌《DJ MAG》在 1997 年舉辦第一次百大 DJ 票選，當時雜誌沒有網站，只能讓讀者用郵寄的方式將他們心目中的最佳 DJ 寫在明信片上參與投票（大約有七百票），1998 年電子郵件投票參與者多了三倍，Paul Oakenfold 就在這次榮登世界首席 DJ。

世界排名創造明星 DJ，夜店經營者和舞會策劃者都會積極邀請。亞洲電音市場的興起讓國際經紀公司能經濟地規劃全球／亞洲巡迴演出，通常由日本開始，台北、香港、新加坡、曼谷成為基本的巡迴。

歷經 1995 ～ 97 年的推廣，台北的 @ live 於 1997 年 6 月 27 日開幕，開幕當天 DJ Paul Oakenfold 來台演出。@ live 緊接著又於 10 月配合倫敦著名舞廳 MOS（Ministry of Sound）的 DJ 於亞洲的巡迴。MOS DJ 來台表演不但讓台灣的 DJ 和舞迷見識到世界中心 DJ 們的風采，也讓 @ live 在國際間打響

《PLUR》第一期，封底為「藍月唱片」的廣告，1997。（圖片提供：Victor Cheng）

《破報》56期專題「台灣瑞舞新文化」，1996。（圖片提供：世新大學台灣立報社）

Cosma 亞洲巡迴演出傳單，於台北崑崙藥用植物園，2001。（圖片提供：Rainbowchild）

了名聲。Paul Oakefold、Sven Väth、Ken Iishi、Paul Van Dyk 等國際級 DJ 至亞洲迴巡演出時，@live 以及改名之後的 2nd Floor 是他們在台灣唯一信任的舞場。

至於戶外舞會，DJ @llen、林強、新加坡 DJ Stingray 合組台灣第一個專業舞會籌辦團體「Groove Island Productions」外，還有夢田等公司，相繼於台灣各地舉辦派對，從片廠、藥用植物園、海灘、陽明山頂、空曠的私人土地、華中橋下、雁鴨公園到廢棄的樂園（如明德樂園），是最有效率由下而上的「閒置空間再利用」時期。一次次游擊派對，新 DJ 有磨練機會，舞客投資與界定自身的文化圈。戶外派對由售票到自由捐獻不一，舞廳入場費極低，國內 DJ 入場費約在 300 至 500 元間，國際 DJ 主場則為 600 元左右。（2002 年由大型啤酒與酒商贊助的國際知名 DJ，動輒要千元以上）。每個週末瑞舞派對是全城青年最狂熱的休閒活動，中產階級和國高中生開始擠進舞場。

1998 年由 DJ Tiger 和 Chin 成立的 TeXound，是台灣電音地景中特殊的標竿。非凡音響系統和充滿魔幻魅力、深沉頹廢的電音讓舞客趨之若鶩，侯孝賢以此為《千禧曼波》的主要場景之一。TeXound 分為主廳和 X-Bar 兩區，各有一名專業 DJ，每個月的第三個星期五推出「同志舞聚」主題派對後，漸漸的成為兄弟與同志們的最愛。特殊的 Psy Trance 風格和布滿雄性味道的黑道大哥與健美同志男體發出狂喜氣味，性愛福音在低矮的地下室天堂內衝撞，特殊藥語（如穿衣、穿褲、上學、書包）和穿著白汗衫戴白手套與吹口哨的台客形象（甚至還鼓勵舞客穿著白色汗衫，可折價 50 元），遠播至三重天台與桃園的搖頭店，「台客爽」成為 TeXound 的新稱號，成為最在地最同志也是最狂亂的象徵。

黑道兄弟狂愛電音的不在少數，在我的田野裡，一名黑道大哥狂熱的「轉業」成 DJ，他認為這種音樂比飆車砍人嗑藥還來得令他高興，他找到一種菩薩的力量，讓他看見光亮。甚至因為他的影響力，2001 年和平島的戶外舞會六週年慶才能順利舉行。戶外地下舞會終究好景不長，被警察暴力中斷的情況越來越多。1996 年 12 月 12 日於新店梅花湖的「Taipei

Tribal Massive」舞會是被警察干預終止派對的首例。1999 年 10 月 23 日舉行的「台北生活花車遊行及電子舞曲嘉年華」（Taipei Life Parade and Dance Music Festival）的慈善募款舞會也被警察臨時叫停。Edge 和 @live 長期傳出藥物交易與黑道的消息，警察連續數次臨檢台北著名舞場，於舞客中發現金盆洗手的幫派大哥、槍擊事件，舞廳遂成為社會版上常客、電視新聞搜奇目標。影響所及，專放電子舞曲的場所 Queens、Edge 接連因相同的理由收攤，而以 Edge 為展演場的藍月唱片也跟著結束營業。戶外舞會成為眾矢之的。2000 年後，就鮮有大型的戶外免費派對，取而代之的，是知名的舞廳邀請國外 DJ 與各種比基尼、主題式的派對，大型菸酒商獨家贊助的收費舞會等。

戶外派對的敵人除了社會道德與警察外，皆因對既有的室內舞廳生意造成影響，而遭「圈內人」檢舉。因為藥頭無法控制與壟斷戶外舞會用藥的買賣，黑道不能圍場，商業舞廳就難以運作。音樂具有穿透性與共享性質，空間卻是獨占性的。與其說，戶外舞會是毀於知名舞廳和國際明星 DJ 體系，不如說，那些免費派對的「無生產性」與空間的流通性不適合資本主義的生產方式，也不適合政權的文化治理。於是，派對成為純休閒，不再是任何有關烏托邦的行動。人與人的身體距離再次拉開，時尚酒吧（lounge bar）成為社交所在，瑞舞強調的平等主義自此破產。與 Twilight Zone 只有舞池沒有任何座位相反，此種空間鼓勵你坐下來，愈有錢愈有能力坐著，越閒暇的身體越高貴，強調的是性品味的觀看而非使用性（如搖頭趴與台客爽中的身體）。新空間的文化形式，人們不再胼肩雜沓，熱汗相擁，以眼睛而非身體進場。

2003 ～最好的時光之後

2000 ～ 2003 年地下舞會活躍，俱樂部裡明星雲集。女／男同志公開派對增多，大學生租 @live 搞畢業趴，或者包下錢櫃 KTV 搞電音趴，各種變裝／扮裝，清涼背心／白色汗衫，穿著比基尼／皮靴，不歡迎生理男性入場的主題派對琳瑯滿目，同時也出現禁止吹口哨／白手套的「反台客趴」，各方爭奇鬥豔，週末跑趴逐漸成為全台運動，每個人都可找窩心地方

TeXound 傳單，2003。（圖片提供：Victor Cheng）

2000 年前後的瑞舞客典型穿著：染髮、遮陽帽、大垮褲、白手套。攝於「幻影舞祭」，八仙樂園，2000。（圖片提供：美樂）

男逸造音

Secret Rave，於基隆和平島，2001。
（圖片提供：楊惠雯）

另逸造音

度週末。信義區新場子雨後春筍般林立，國外大牌 DJ 紛沓而至，夜生活多樣新鮮。另一方面，2nd Floor（原本 @live）與台客爽於 2003 年底暫停營業，2004 年關門大吉，寫下台灣瑞舞的句點。藥物妖魔化緊咬電音不放，嘻哈流行起來，瑞舞客幾乎匿跡。舞客全回到東區的豪華舞廳，以及大型菸酒商租借台北小巨蛋、台大體育館或墾丁的豪華舞廳裡。自己幹的舞會只剩下少數於崑崙植物園的 Psy Trance 的愛好者（以外國人為主，結合了印度靈修、搖滾演唱會與電音，強調和平的「和平音樂節」）。舞會籌辦者／DJ 團隊通常身兼兩者，一方面為固定的舞廳安排節目，如與 Loop 團隊與 Luxy 合作。一方面找機會自行舉辦沙灘派對，或與度假村或國際星級旅館合作，如 Cube Production 於白沙灣舉行的「豔夏沙灘音樂節」。

除了 Cube Production， 2004 年後，除了商業舞廳安排的舞會活動只剩 Spunite、BK William，以及 2005 年才成立的「閘門」。即便是申請好的商業戶外舞會，也一律規定在凌晨「四點」一定要結束，「不見天明令人解」（「解」意指「掃興」）雖是 Cube Production 主事者 Janson 的一句笑話，但的確說明了戶外瑞舞的處境。

商業戶外舞會票價高出 1997 年的一倍之多，知名國際 DJ 要兩千元以上，東區高級舞廳平日 800 元起跳，有主題時更貴。戶外自主的舞會減少的原因大多因為租借空間變得愈來愈難，地方政治之固著性不是簡單的鈔票可穿透的。必須取得里長與當地警方的許可、雇用當地工程公司整地、安排音響、雇用保全、協商當地商販進場擺攤，事後的紅包更是成本的一部分。舉辦過多次戶外舞會的人都有共感：租借中正紀念堂廣場可能還容易些。派對的集體性經驗被政治所動員的嘉年華所取代，或淪為大型資本的遊戲。2004 年總統大選之後，台灣的藍綠鬥爭越顯激烈，大型的社會性聚集幾乎只發生在政黨的造勢活動中，候選人比 DJ 更像 DJ 的操縱群眾熱情，以嘉年華動員青年族群，更適合操作激烈的政黨與統獨認同。

1990 年代中期開始的文化民粹主義也為 2000 年後的犬儒消費主義鋪好了路。新自由主義樂見青年消費市場，樂於贊助

搖滾盛會或是舉辦狂歡派對，野台開唱、海洋音樂節、簡單生活節以及各種搖滾音樂會與海灘派對。公共空間成為政治機器或資本生產地，除了公部門發起的跨年聖誕晚會、選舉造勢晚會外，剩下的全是商業舞會。瑞舞提供的「臨時的集體感」、「暫時的烏托邦」的體驗，全由政治動員所採用。人們躲回「私密」的空間找尋自己族群「最好的時光」，從夜店到汽車旅館，這是轟趴、搖頭吧、KTV 藥趴到車趴流行之故，人們全面撤回室內與私有化之地。

K 世代與邊緣之地

如果 E 世代是擁抱和平、探索與親密的社群，那麼 K 世代則是快速消費卻不溝通的文化。K 他命（Ketamine）在 2002 年後取代搖頭丸成為年輕人新寵。效果快速，五分鐘之內就飛。K 的效果在於「遲鈍」而非「愛與擁抱」，它延遲動作，將氣力變成拖拍的節奏，彷彿精力可以永遠持續下去，常見的藥效是不間斷單調的踩腳（有一度被稱為「搖腳丸」）與點頭。其實拉 K 無需跳舞，特別適合什麼事都不做，發呆或做夢（K 他命有著些微的幻覺反應），如果高興，混搭著他種藥物可以產生不同的效果，是最好的「即溶」化學反應劑，這是拒絕溝通卻又能感覺在一起的文化。

在 2003 至 2004 年間，台北夜店多逢警察臨檢關門或黑道圍場導致無法經營，藥物場景很快的轉移到室內轟趴。桃園以南舞廳則呈現了另外一種風貌，1999 ～ 2001 年間約是跳舞機最流行的時候，跳舞機退潮之後，年輕人將跳舞機的舞步帶入了舞場，瑞舞的舞姿本無固定的舞步，但這些年輕人手牽手或者肩靠肩，踩著同樣的跳舞機腳步，猶如狂亂之群體土風舞。

桃園的獅子王是典型之地。離桃園的火車站不遠，是國中年紀孩子最愛的聚集地。流行小貓（舞者）的「戰鬥舞」，音響系統說不上高明，舞台中央有四根鋼管，舞台上清涼裝女郎舞動的時候還有風扇從下往上送著飄逸，兩個懸掛的 VJ 螢幕即時補抓現場景象，不時出現 1950 年代的海報字體寫著：「小玲，我愛你，Happy Birthday，翔翔」類似 1980 年代電影院銀幕上的「廣告」。在非週末的日子凌晨四、五點，全場還超過一千人，週末夜約塞滿三千人左右。DJ 台前方有六、七個噴火孔，舞台上方會飄下肥皂泡沫，DJ 會放意想不到各式翻唱歌曲的混音版，廣嗨（港式的電音舞曲）、羅百吉的作品、閃亮三姊妹、芭比的唱片與流行浩室，孩子們似乎不太注意音樂，許多躺在地上或椅子上休息。場中幾乎全是國中年紀的年輕小男女，不時還有共同舞步——「戰鬥舞」，或自創的「土風舞」，每當這種共同舞步一展開，周圍舞客會給予熱烈的歡呼聲。圍場兄弟眾多而粗魯，白手套、螢光棒很少出現，沒有哨子。當你付了兩百元的入場費（還附贈一杯可樂）進場，你常會看到這樣的景象：一名少女，約末十五、六歲，她就在大家面前將罐裝的 K 他命粉末細心倒在桌上，用健保卡鋪成直線，緊壓粉

末後從鼻孔順暢吸入，隨後又做了兩管給後面的站著的大哥。不只她，所有人都大方展示，彷彿抽菸喝酒般的自由。桌上出現的白色粉末比煙酒還多。走入廁所的通道上，年輕藥頭大方的詢問你的需要，用來打電話的小房間內，男女癱坐著，嘔吐頻率比 DJ 的嘶吼和舞曲的節奏還快，人群進進出出，半數以上由人攙扶。一小瓶粉裝 K 他命要價 1100 元，他們說：這裡很安全，警察不會來，因為後台很硬。

白天時候更像祕密聚會之地，大門深鎖，你得從後面二樓密門進入，有監視錄影器與一兩個年輕人把守，在非假日的上課時間，仍有幾百人在裡頭，音樂小聲地放著，孩子們跳舞、拉 K、談話、睡覺，或者與朋友切磋練習戰鬥舞。派對從未停止，這並非台北流行的週日下午趴，這是逃家之地，遠離學校、家庭、社會暴力之地，高級消費與法律的化外之地。

另一種則在 2004 年左右回到了二重疏洪道上。從台北貫穿新莊、五股工業區、泰山、樹林、迴龍至桃園的二省道，是台灣新製造業中心。光是台北縣與桃園的東南亞配偶與外勞，就將近 45 萬人。新莊化成路一帶泰國區，泰國餐廳、卡拉 OK、雜貨店、大排檔、理容院、舞廳就有十多家。若從化成路進入二重疏洪道，猶如到了台灣的湄公河畔，你會發現無數外勞的商店、小吃，還有在週日下午時刻澎湃的舞廳，裡面有著無數的移工，聽著他們國家流行的電音。一家在河堤旁（在五股中興路附近）的無名大型舞廳，由鐵皮屋湊合而成，外頭賣著泰國雜貨，裡頭則是泰國電音趴，老闆是台灣人，只有泰國人可以入場（圍事的兄弟對我說：不想惹事生非，台灣人進場會將藥物帶入，警察也會常來查），入場無須費用，你只需花八十元買杯泰國啤酒就可以待整晚。週末泰勞舞客過千人，泰式電音是會讓你兩手舉起作蛇狀千手觀音的動人音樂，舞客全都是泰籍人士，有打扮成美麗嬌柔女裝的男孩、穿著工廠夾克制服的樸實小夥子、抹上髮油裝成泰國搖滾明星的年輕人，還有一些閃著大眼較為安靜、幾人成群喝酒的中年人、為人幫傭的年輕女孩，每個人都狂熱起舞與交談。就我的觀察幾乎沒人使用藥物。一名家住東區偷溜進來的台灣女孩對我表示：「我厭倦了台北都是嗑藥嗑翻的夜店，這裡都沒人嗑，便宜又好玩，我覺得非常安全。」有時候，這裡還會邀請泰國的當紅流行歌手開演唱會，與其他的泰國舞廳、pub 構成小泰國的巡迴之旅。一個台灣人勿入的飛地（enclave）。

位於五股工業區內的 Love Tai（三重頭前路）則是以越勞為主，夾雜著越南電音與西洋浩室，週末也將近千人聚集。樹林新樹路上的 Tai OK 則是最知名的泰國舞廳，在一個已經廢棄的中型汽車旅館的主建物內，老闆也是台灣人，週末舞客過千人次，有現場表演、KTV 與電音舞曲，總店則位於桃園火車站附近，是全台灣最大的泰國舞廳，週末是泰勞最大的聚集場所與休閒中心，一晚約莫有兩、三千人次。

台灣湄公河畔的舞廳，重現了早期地下舞廳的氛圍，PLUR 舊調響起，在國族主義高
張而對待外勞極不平等的台灣社會裡，一個「集合絕緣體」（collective disconnection）
在此產生，提供了集體性，被排斥於台灣「公民」（citizenship）範疇之外的移工，用
聲響系統與舞會作為表達和分享的工具。在集體感崩解的年代，對桃園青少年與外勞
都相同，舞會提供了共同體的感覺。

流行音樂是最能呈現世界性共同體之普遍文化感受的。前往「舞會」的路上，我們沒
有東方也沒有墨西哥，只能在台北城占領尚未被殖民的空間。世紀交接後，台北成為
國際電音 DJ 亞洲巡迴的暖身站，瑞舞藥化與商業化的速度與警方查緝的勤勞度相關，
自己幹敵不過公關公司的專業卡司，無論是搖滾嘉年華還是電音派對，經過政治文化
治理，成為資本主義新鮮賣錢的休閒模式。

十年瑞舞榮景並未培育出解放的群眾，相反的，國家與資本充分地利用了瑞舞形式，
將「速成體制」（instant institute）變成「管制體制」（govern institute）。我們參與且
塑造了新的消費文化，而非革命。這本是所有另類音樂文化的宿命，如同搖滾、叛客
與嘻哈所曾造成的革命幻影一樣。但起碼，我們相信我們曾有的機會，相信瑞舞曾帶
領我們共享的美妙經驗是該努力前往之地。也許這種堅實的幻象，就是革命本身。

「音樂饗宴」瑞舞，於碧山巖，
2002。（攝影：連惠玲）

1　羅悅全，〈逐漸成形的台北瑞舞文化〉，《祕密基地》，商周出版，2000。
2　DJ @llen，〈瑞舞傳教史靈魂三巨頭〉，《Men's Uno》，2006 年 7 月號。
3　同前註。

幽微的常民電音

再見，桃園的大會操 [1]

吳牧青

還記得上回成千上萬的人在同一種音樂下會主動跳一致動作的舞步是什麼時候嗎？是國小時候的國民健康操？……不不不，那再怎樣也不是一種舞，更是一種被迫於受制下的行動。是十年前曾經風靡一時的〈麥卡蓮娜〉（Macarena）？嗯，不，那不但是外來的殖民式文化入侵，更是藉由像中華職棒的「五局中場伸懶腰」活動半買半相送式的宣傳手段讓大家熟知這個舞步。

神人合一的青少年當代次文化顯學

時間和場域來到 2006 年，北部除了台北東區與西門町外周末最熱鬧的桃園火車站站前商圈，來往的人潮像是宣洩不及的排水溝，這裡有著全台灣最高密度的外籍移工人口，還有，它是當時的台灣青少年舞廳文化的集中地，不明此種次文化的優勢媒體及何不食肉糜的行政長官與警察大人們儘管叫這片地盤是「搖頭店大本營」；然而，果真是如此？

網路上在 2006 年初熱烈轉錄一支在當年元宵節慶新營太子宮前的白日慶典活動中，十來個身著大頭佛的神明裝扮遊街的「電音出巡」影片（據說是由一位美國觀光客所拍攝），耳銳眼尖的網友們對於神明在廟會面前大跳近來在北中南許多舞廳內大鳴大放的「台嗨」

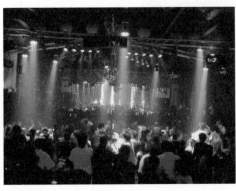

桃園「獅子王」舞廳在全盛時期舞客曾高達三千人，寬闊挑高的舞場有時甚至施放室內煙火。（照片提供：DJ @L）

舞曲〈Fire〉（又名〈戰鬥〉）也戲稱：「原來台灣早就有媲美歐陸電子舞曲大國——德國的 Love Parade（愛的大遊行，柏林露天電音遊街派對）！」

2006 年 3 月 4 日的桃園站前商圈的「3F 舞廳」，由引領近半年多來「戰鬥舞」大流行濫觴的「貓董俱樂部」成員小昆所主辦的「超級戰鬥下午趴」，讓近年來多半只靠著投籃機或是拍貼等消費型次文化下的青少年，有個更讓人認同與聚集的精神象徵——是的，2005 年前後制霸桃竹地區與中南部電子場的 DJ Jerry 羅百吉所原創的舞曲〈Fire〉正在舞池當中連續地轟炸著，這個下午趴已經由數百位熱愛戰鬥舞，平均年齡十五歲上下的青少年比劃當今他們心中最「夯」的舞步，也很有可能是全世界少有由同一首舞曲連續播放還不會使在場舞客厭倦的場景。

從意外的台客節目包裝到桃園舞神的舞場扛霸子

在 2005 年左右，許多創作樂團的「奇摩家族」[2] 人數多半停留在數百人的景況，再搜尋著「貓董俱樂部」幾字，來到這個擁有多達八千多位家族人數，平均每個月將近一千人成長的「戰鬥舞文化中心」地帶，或是，在「奇摩知識＋」網站當中鍵入「戰鬥舞」三字，當中不分任何歧異注音文或火星文的青少年熱烈發問著有關戰鬥舞的種種，從迷文化（fan culture）來解讀，此間對於戰鬥舞的學習是進入網路時代後，最具體的一種認同行為。

「其實是在某次世紀所辦的尬舞大賽當中得到第一名後，主辦單位為了接續再辦一次比舞大賽的包裝，就把我稱作是『桃園舞神』。」貓董俱樂部的靈魂人物小貓帶點靦腆的表情說著，「於是，再來很多知道我但還不大熟的人就這樣叫下去，傳出去就都是說『桃園舞神』了。」當時的貓董俱樂部除了中心人物小貓之外，還有和小貓在 2005 年就一起上電視表演的小昆，與稍晚加入的皓皓、古錐、蚊子。

隨著貓董俱樂部的小貓和皓皓進入舞池當中，筆者即刻感受到那股有如閱兵般的氛圍，周圍的許多小舞客們在瞥見了他

貓董俱樂部的小貓與皓皓。（照片提供：吳牧青）

們之後，幾乎都立刻停下了原本的舞步，以一種幾近注目禮的姿態看著他們，經過下午連續趴八小時「戰鬥派對」的皓皓還是精神奕奕笑稱「我們可能是稀有動物吧？」至於談論到桃園和外地的舞池生態有何最大不同的觀感，小貓認為：「其實外地的舞客還比桃園熱情，像我們到台南或是台中受邀店家的活動，許多人看到我們都相當興奮，上來握手或是請教他們學舞；桃園的舞廳，可能大家都常看到，就比較習慣了。」熱情的舉動或許是檢驗出戰鬥舞風行的一顆風向球，一如部分熱情的舞迷。「有次一個女生看到我就問我她可不可以擁抱我，我剛跳完舞就跟她說我滿身大汗耶，但她還是說沒關係，就整個抱下去。」小貓很不好意思地繼續說，「或是有時候碰到像是有吃藥的人，跑來和我講話，但幾乎可以感覺到她貼到不能再貼，舌頭都已經舔到耳朵了，我只好趕快說我還有事得先走。」

難以切割的舞廳文化黑白棋　舞乎？　藥乎？

台灣在 2000 到 2006 年大小舞場的生態，都深陷在舞池文化或是藥物文化的辯詰裡，無論是被冠上「搖頭店」之名以「台嗨」（改編台灣流行歌曲為 Hard-House 的電音舞曲）為主的舞廳，或是自許為時尚指標，以 Hip-Hop 與 Lounge 為曲風的 Pub（差別在於後者的用藥行為因為法令與場域文化而較不明目張膽，但熟此道者會發現要切割清楚是幾近不可能，許多台北的 Hip-Hop club 舞池中依舊時有聞到「特別的味道」）。

「其實在舞廳當中，我真的不喜歡和那些吃藥的人說話。」當問起舞廳的藥物行為時，小貓正色地說。「因為那樣的對話我覺得很不真實，雖然我不會去直接講說『你有吃藥，我不想理你！』但是我會盡量去疏遠那些來舞廳玩藥的。」被問起有沒有藥物的經驗，小貓說：「對我來說，跳舞就是最大的樂趣了，我很喜歡跳舞，完全不會想碰其他東西，你一旦碰藥就什麼都不想做了，更不可能把舞跳得好。」其他成員像是在加入貓董俱樂部前都還不會跳舞，比小貓還小八歲的小昆也表示他一來就是跳舞，根本沒空碰那些東西；而唯一坦承之前曾經也是玩藥一族的一位貓董俱樂部朋友，也覺得開始跟小貓跳舞後是不需要那種東西的，團員轉述：「他在加入我們之後，有次他又忍不住偷偷用了一點，被小貓發現後他被罵得很慘，是罵到幾乎讓人很想哭的那種，從此之後他再也不碰了。」我立刻靈機一動，告訴他們其實政府應該花個一百萬請小貓去代言反毒或是做個反毒大使之類的，於是大夥狂笑不已……「問題是他們根本不懂啊，有一次警察來臨檢還問我有沒有吃藥哩；也有很多人看到我跳這麼久，還誤以為我是玩藥玩很大的那種人。」隨即小貓無奈地說出這方面的誤解。

戰鬥舞的話說從頭　舞步由來與音樂元素

字面上，「戰鬥舞」最原始的意涵有兩種，一種是由 1970 年代街舞文化的 Up-Rock 形

式演變而來，另外則是一種部落的儀式舞步（如非洲部落或是像台灣原住民的戰舞均屬之），前者很顯然地是目前大流行的戰鬥舞所引伸出來的符號。「當初一開始，我是以跳街舞的感覺來跳舞，所以像我自己喜歡聽的是一些節拍比較沒那麼快的舞曲，因為節奏太快的舞曲無法讓我跳出一些花式舞步，」小貓這麼解釋著他跳舞的開端所在，「至於會用羅百吉的〈Fire〉這一首，應該就是覺得它的節奏沒這麼急，於是我就可以在步伐上多些花樣。」

如同一些莫名的文化傳承，提及這舞步的基本原型，小貓認為這早已不可考，「一開始應該是從台北那邊傳過來的，像是1990年代東區的雅宴。」過去住在台北的皓皓這樣說道，「還有人說，這舞步的前八拍是什麼方塊舞、還是恰恰，都有人講……不過戰鬥舞讓這麼多人想下舞池一起跳，跳成排舞，還真的是上電視以後的事了。」

目前在桃竹舞廳的音樂當中最有影響力的DJ，莫過於進入音樂圈十幾年，風格歷經大幅轉變的羅百吉（DJ Jerry），談到戰鬥舞這般大流行盛況，他坦承這是始料未及的景象，「我也很莫名其妙為何這首歌做出來幾年後，越來越多人愛跳，還一放就讓舞池上排滿了舞客，每次放就每次嗨……」本人言談中仍略顯羞澀與孩子氣的羅百吉這樣說道，「這首歌到底連什麼時候名字被講成是『戰鬥』，我也不清楚，這首曲子其實就是叫〈Fire〉，但後來大家都自動加了『戰鬥』兩個字。」

提及〈Fire〉創作的歷程和靈感，羅百吉笑稱已經太久以前了，應該是那一陣子聽到一些歌的想法才做的。至於當中運用到一些像是消防隊警鈴的取樣，「我很喜歡那種警報器的聲音，那有一種很刺激的感覺。」低頭想了一下，他繼續說道，「其實像以前我做The Party的〈Monkey在我背〉也是有用過一樣的警報聲，大概真的是偏好所以會重複用同樣的元素。」當筆者提到在訪談不久前在新營太子宮的陣頭開始大跳戰鬥舞，或一些學校校慶啦啦隊比賽也有全班拿出戰鬥舞來排練的事之後，羅百吉才很意外的知道此事，高呼：「真的假的？！」停頓半晌之後，「或許把所有會跳排舞的集合起來讓上萬人一起跳，辦個超大的派對，或許可以挑戰金氏紀錄？我還是覺得好好笑，像什麼方塊舞是我爸爸媽媽在跳的，我現在下去跳也很像在跳土風舞。」

世代切割的戰鬥舞現象

戰鬥舞於在地文化認同紊亂的台灣，井然有序而自成一格，若透過李維史陀（Levi Strauss）的同構（homology）的解讀以及霍爾（Stuart Hall）謂之拼湊（bricolage）的概念，解釋這樣的象徵性物品和符號、服裝、語言與儀式，不難發現，戰鬥舞生成的次文化這樣一個龐大的迷文化，也許早已超脫了所謂的「偶像崇拜」層次，以羅百吉的〈Fire〉音樂為舞場的標記，完全以國高中生為主力族群的桃園舞場文化比1980年代西門町B-Boy

霹靂舞熱潮世代年輕得多，帶領這現象白熱化的桃園舞神小貓透過電視節目的一次包裝，再以數倍散播力的網際網路的複製現象，戰鬥舞現象的次文化擴張在當今的台灣無疑是記上一筆異數。

「我們也不想被歸類為台客。」小貓有點無奈地說道，「但是節目每次邀請我們一定就是台客類型的節目，或是要我們上去表演跳舞，以自己的立場，我一點也不覺得自己很台，但如果人家硬是要說我很台，也就任由他們說了。」環顧如今一切皆被認為是時尚指標的台北城，如果追尋潮流是歷史的必然，那麼為何這些被台北觀點所「淘汰」的所謂「台嗨」曲風舞廳裡所產生的戰鬥舞卻可以掀起這麼大一波的浪潮？若是被丟棄的舊文化（如戰鬥舞可能的來源——老恰恰、方塊舞這種「老扣扣」的 old-style 在非時尚領域掀起話題）可再次被拾起，台北城一片嘻哈當道的舞池中的扭腰擺臀又可是真正的「王道」？

「說真的，你會覺得我很台嗎？」小貓認真又私密地問我，從他的穿著，一樣布料剪裁的頭帶與領巾，不難看出他像時下眾多青年們一樣時尚趕潮流，利用台客話題為包裝的節目實在太多了，誰又真正懂得他們怎樣扛起這片青少年舞場文化？

看著小貓在舞池上將眼鏡戴歪歪地發送舞場 DJ 的「連續混音舞曲」，無疑地，大家都在這個場合被取悅了。一桶圍棋的黑白雙色，你只看到了黑棋嗎？望著這些不分日夜狂舞的少年們，我可以肯定的是，他們，還會繼續選擇他們的方式，戰鬥下去。

後記

前述文字刊登於 2006 年《破報》，距離《造音翻土》的發表已有九年，在後來被通稱「台客舞」或更成為流行現象的「電音三太子」這些年，不禁再翻閱起相關的評論文集影片，過往那段為寫作這個主題而「蹲點」桃園夜生活時日的畫面又浮現於腦海。

北港太子聯誼會於「台客搖滾嘉年華」的舞台演出。（照片提供：StreetVoice 街聲）

另逸造音

「桃園搖頭店現象」約略集中在 2002 ～ 2006 年這幾年間，如同台灣北部房地產與地租現象。這些被通稱搖頭店的文化最初也起源於台北，以參與客層或族群擴散速度來看，台北的電音文化在 1999 ～ 2003 年之間達到一個高峰。這股生態相當程度直接影響了台灣二十一世紀興起的音樂祭場景，DJ 成為了熱門的行業，幾年之內就連標榜搖滾正宗的春天吶喊或野台開唱也都加設了電音舞台。以此看來，在 2000 年代中期漸成墾丁春假派對客重心的現象，被搖滾音樂祭支持者責難為破壞純淨音樂環境的說法，實在不盡然公道。究其實，藥物文化現象並不是電音場景獨然，充其量如同各種型態樂風有各自擁戴支持者的地盤而已。

當台北的電音 club 都頂多開到五點就結束的時候，這批群集於桃園火車站附近的「台客舞吧」多半仍開到上午七點，在當時，每到星期天上午的六點半到七點半之間，桃園車站異常地多人，他們列隊在數排自動售票機後面，每個人都很安靜而一枚一枚硬幣地以一種不尋常遲緩而和平的步調購買車票。到了月台，北上這一側擠了滿滿的人，目測少說都數以五百人起跳，他們的眼神不是愛睏但看得出疲累，有些在舞池上有印象看過的人，此時他們換上了高中學校制服，大家都不言自明，月台上充斥著一股和平的氣氛。

在寫出前面那篇刊登在《破報》封面故事的專題之後不到幾個月，桃園縣政府對桃園的舞吧進行大力掃蕩，密集的臨檢果然在半年之內全數躺平，舞池裡的戰鬥舞文化不再，但因新營太子廟的三太子跳〈Fire〉影片被大量流傳，朴子太子會與北港太子聯誼會開始廣被邀請，上了許多節目和節慶活動，也登上「台客搖滾」的舞台，更在 2009 年高雄世運開幕會上，被開幕活動總監朱宗慶邀演為主秀活動，甚至海外邀約也緊接而來。正當電音三太子不可一世登上世運舞台時，卻傳出戰鬥舞發揚者小貓因幫派糾紛被捕。再過幾年，大眾對電音三太子已經成為必備常識的時候，靜悄悄傳出了電音

三太子團長因涉及毒品控制少女的事件……。更多時候,「戰鬥舞」的名稱漸漸不是這個風起雲湧多年的台客文化可以代表,而是連結到動漫文化裡扮裝者(coser)的一種舞步。

從十年後的回顧來評價,戰鬥舞是由被主流文化遺棄的土壤產生,無論是將這舞步發揚光大的舞者或是〈Fire〉的作者羅百吉(嚴格來說,從 2000 年以後羅百吉就被主流文化以異樣的眼光看待),都是台灣向西看齊的潛殖文化之棄將,該思考的是如此將新穎外來文化介面迅速地在地化,透過文化棄將們的再生產而重新被肯定。台灣電音文化缺乏主體創作的情況,至今依舊存在,藥物文化和電子舞場的退燒也並沒有因此而使電子音樂創作和參與的樣態更為健全化或較上軌道。從戰鬥舞文化生起與消退的十年,不但看得出台灣音樂根源於潛意識的媚外,也看得見這土地的人民如何懼於發展自己的身體文化。

我不清楚下一波像戰鬥舞這樣的文化浪潮何時會再出現,但我很清楚幽暗的土壤中,是相對存在機會的。

桃園「獅子王」舞廳遺址於 2012 年拆除。(圖片提供:蟲)

另逸造音

1 原刊載於《破報》復刊第 400 期封面故事〈由地下到天上—我們，為什麼要戰鬥？〉，2006 年 3 月。
2 奇摩的社群網站，有點接近現今 Facebook 的「粉絲頁」。此網站已於 2011 年關閉。

另藝
造音

「小馬達」越來越多，便可帶動群眾的「大馬達」，並加速
陣線的形成，取得勝利。

　　——雷吉斯・德布雷（Régis Debray，法國媒介學學者），1967

台灣自 1980 年代以來，已逐步發展成為一個新自由主義經濟邏輯主導下的消費社會，在其構築的資訊、影音景觀之中，「自由自在地發聲」只是表相，因為能夠被廣泛聆聽的往往只有少數可消費的聲音。如何穿透市場與媒體建構出的景觀，另行打造從生產、傳播到聆聽的新網絡？是至為重要的問題。在聲音創作領域中，自王福瑞於 1993 年創辦專門噪音刊物與唱片廠牌「NOISE」，以及 1995 年「台北國際後工業藝術祭」讓台灣接上國際地下噪音網絡之後，經過十多年來頻繁的國際交流與在地實踐，「聲音」在藝術領域中被探討的意義與範圍也越來越豐富，台灣於 2002 年之後開始使用「聲音藝術」一詞來涵括創作中對「聲響」的處理與諸多討論，也在近年成為藝術的取徑中一個重要的探討課題。

從 1990 年代噪音運動到現今聲音藝術，儘管二者的時代處境、對美學形式與身體性的追求，以及對工具與科技的依賴程度皆有著不小的差異，但他們所面臨的根本問題並未改變：若不循著市場建制，聲音如何開創它的網絡？為尋找出路，類似的精神一貫地傳承於某些主要的推動者身上：「發聲」不僅是「發出聲音」，還代表要成為意念的擴音器——成為媒介，他們有意識地以社群的組織形式共同發展創作、出版、表演，形成一套具自主性的生產系統。

本章節邀請了三個聲音藝術組織，以及聲音創作者黃大旺呈現他們本身作為「媒介」、平台的特質。1995 年成立「在地實驗」在台灣寬頻網路尚未普及時便建立了網路電視台，製播線上節目，為當時的聲音展演留下重要紀錄。2000 年，在地實驗進一步成立了媒體實驗室，以團隊工作的方式進行媒體藝術創作。具備獨立精神的文化生產方式，在 2000 年之後繼續延續。2007 年，一群藝術大學學生因不滿被藝評家描述為「頓挫世代」而組織「失聲祭」團隊，串聯全台灣實驗聲響創作者，每月舉辦一場表演，至今不輟，而「失聲祭」網站所累積的資料與影音紀錄，也儼然是個完整的台灣實驗聲響藝術家圖譜。成立於 2009 年的「旃陀羅公社」由非藝術學院背景的實驗音樂愛好者組成，除了舉辦展演，並且將聲響創作中「自由即興」的概念擴大演繹，並邀請使用非電子器材的音樂家參與演出，同時執著於將聲響化為實體出版品。

對於上述的社群來說，他們的藝術作為已不限於單純的發展異質聲響，還包括自我媒介化，相互連結，合作爭奪聆聽場域，就這個面向來說，他們延續並推進了 1990 年代噪音場景中的自我組織精神。更重要的是，這個由分散的節點結合而成的網絡似是一種把聆聽場域裡的消費者改造為創作者、生產者的文化生產方式，如同黃大旺一人樂隊，有著有機且自由生長的旺盛生命力。

（羅悅全、游崴、鄭慧華）

著迷於不可名狀的「在地實驗」[1]

葉杏柔

出自追求理想型的慾望，以「Etat」[2]命名的「在地實驗」成立於 1995 年，期許藉「état」的歧義性多方觀照，在此時、此刻與現實進行「對話」[3]。對應至時局，「在地實驗」處在台灣政權遞嬗、汰換，萬事皆可重新定義、文化主體亦亟需重塑的非常時刻。世界正在重新組構，歷經威權統治、時處經濟榮景的中青世代，各自摸索新時代的著力點：學院與歸國學人交互拆解包裹於冷戰知識系統的現代主義意識型態，而野百合學運後，多方串聯數年的跨校網絡，則進一步在社團、社運中培力自身。與此同時，青年世代自解嚴後所積累的知識與資本剩餘，在快速外溢至都會消費系統之際，順勢予以廝混其中的沃土。

成立迄今二十年來，或許我們可將在地實驗視為關注新媒體及科技藝術的民間機構，但更仔細去定義它是困難的。一因為它拒絕定型，亦無意廓清自身樣貌，甚至著迷於不可名狀；二因在地實驗往來者眾，在地實驗的輪廓往往由不同參與者共同構成。至多，我們或可稱在地實驗為「創作基地」：一個鬆散、敞開卻又低調到略顯封閉的創作基地，廣納交會於此的創意與能量。

概略來談，在地實驗歷年的發展可分為以下幾個階段：「人文論談」、「在地實驗網路電視台」、「在地實驗媒體實驗室」、「在地實驗媒體劇場」與「在地實驗計劃論壇」。

陳愷璜，擷自「人文論談」1998 年的錄影。（圖片提供：在地實驗）

1996 ～ 1997：人文論談

1995 年 2 月 28 日，黃文浩在北市建國南路成立「在地實驗」，邀集時任國立藝術學院（現台北藝術大學）美術系講師的陳愷璜，以及甫結束畫廊工作的趙文琪為共同成立者。除了主要三名成員，1980 年代以來，黃文浩於各方結識的藝術創作友人，以及陸續歸國的當代哲學學人，大致形成在地實驗得以相「揪」共謀的夥伴。有空間、合夥友人，在地實驗當然有很多想做的事情：發行「建國」護照、以十六厘米攝影機拍攝名為《藝術的故事》的台灣藝術家紀錄影片 [4]、傳真發送《在地通報》評議時事、成立聲音品牌「哞」與建立「音樂 DIY」獨立音樂製作教學網站 [5]，以及策劃「人文論談」等。

「人文論談」計畫由陳愷璜主持，1996 至 1997 年間共規劃五十四場活動 [6]。陳愷璜表示，這個計劃目的在於「以片段呈現時代特質，並非附有『人文使命感』，而是找到出口的過程。揭露思考，在『遭遇』中帶出同儕間的成長要見，提出未來可能的議題。」

1998 ～ 2004：在地實驗網路電視台

1997 年 1 月 4 日，在地實驗成立了台灣第一個當代藝術網站。隔年，曾擔任小劇場演員與音樂製作的張賜福加入，乘著網

在地實驗「人文論談」影片截圖（圖片提供：在地實驗）

台灣 1990 年代重要的實驗聲響藝術家多曾於在地實驗演出，左上：王福瑞於講座；左下：林其蔚；右：DINO。（圖片提供：在地實驗）

另藝造音

「異響 b!as」聲音藝術展活動傳單，
2005。（圖片提供：在地實驗）

路快速發展的浪潮，張賜福建立了「在地實驗網路電視台」。
延續「人文論談」藉由同儕間因緣際會，揭露台灣在此地、
未來可能的文化議題，「在地實驗網路電視台」進一步以觀
點獨立、費用低廉且操作便利的形式，將台灣藝文要事集結
為「在地新聞」，放送至全球網路。在當時寬頻網路尚不普及，
線上影音極為罕見的年代，此決定顯得特別大膽且有前瞻性。
此外，「在地實驗網路電視台」創立了集採訪、撰稿、攝影、
收音、剪接與後製等多重任務於一身的採編制度，交由多位
「在地記者」[7] 主動亦廣泛地捕捉文化事件現場，或側錄、或
採訪。恰在這樣的操作下，在地新聞的記者曾側拍實驗聲音、
音樂祭與小劇場（「臨界點劇象錄」、「金枝演社」、「莎士
比亞的妹妹們」、「台灣渥克」等劇團）的排練與演出，加以
當時幾組重要的聲音藝術團體，如零與聲音解放組織、夾子、
無聊男子團結組織，都曾於在地實驗演出，在地實驗因而累
積不少 1990 年代實驗展演的紀錄影像。

2000 ~ 2009：在地實驗媒體實驗室

邁入千禧年後的「在地實驗」逐漸轉型為創作團體以及展演
策劃團隊，同時亦是展演空間的主辦單位，是為「在地實驗
媒體實驗室」（Etat Lab），成員包含黃文浩、張賜福、王福
瑞與顧世勇[8]。在策展方面，「在地實驗」曾策劃「光音四濺」
多媒體與實驗短片徵選（2000）、「異響 b!as」聲音藝術展

「在地實驗媒體劇場」作品〈梨園新
意──機械操偶計畫《蕭賀文》計畫〉，
2012。（圖片提供：在地實驗）

（2003、2005）以及「台北數位藝術節」（2006～2008）。其中，兩屆「異響 b!as」乃為台灣首次出現的大型聲音藝術展覽，這項規模盛大的展覽邀請本地與國際藝術家擔任評審，從上百件向全世界徵集來的聲音藝術作品，挑選優秀之作，參選者中不乏後來大放異彩的聲音藝術家。同時，「異響 b!as」聲音藝術獎也奠定了「聲音藝術」在台灣當代藝術中的地位。

2009 迄今

承續著 1980 年代以來資訊自由化的能量，1990 年代中期快速擴延的「網路」媒介實則燃起百家爭言的慾望。無論最終，話語是否謄打為文字、訊息是否公開上線，網路在當時有如大爆炸時期的星系，掌握程式語碼、瞭解網站語法，也成了論述實踐的必然要領。躬逢網路時代降臨，在地實驗也很快地精進於數位與科技技術。

2006 年，在地實驗獲得營運「台北數位藝術中心」的權利，2009 年之後改由主要成員加入的「數位藝術基金會」以 OT（民間機構經營，期滿歸還政府）新約繼續經營。同年，在地實驗則轉型為創作團隊，成立「在地實驗媒體劇場」，開發電控懸絲偶《蕭賀文》表演計劃，2011 年以來已陸續有多場演出。2014 年起，在地實驗啟動「在地實驗計劃論壇」，邀集新秀學人就當代跨域議題進行為期半年的系列演講，期以定期會面、深度探討專題的方式，打造跨域知識及經驗的公共交流平台。

「不明狀態」的生產力與策動力

多年來，在地實驗之所以不斷調整自身角色，僅為服務在地實驗的原初關懷：不明狀態。「在地實驗」無預設立場的基本態度——以及相當重要地——主持人黃文浩傾向集結眾議、放手委任的行事風格，讓在地實驗成立之初即樹立「去編輯台」／「協作平台」的工作方法，且讓自身成為一個對外敞開、因事制宜的「模組」。恰因對「內容」（議題與人事）解域，放膽其自行發展，在地實驗一直專注其心力於關注時代新興之勢，以此聚合同好，研發並積累技術能力。長此以往，在

「在地實驗計畫論壇」活動現場，2014。（圖片提供：在地實驗）

地實驗終讓技術成為資源，也讓「模組」成為進可攻、退可守的主體。

無論作為創作者或是掌握時代議題、知識分享的工作者，在地實驗所生產的恰為策動論述，進而產生行動的先決要件，反之亦然。在未來的十年、二十年與更久之後，「不明狀態」必將以更為複合領域的知識型蔓延、增生，而「數位」、「科技」還有沒有可能作為問題對象與載體，同樣是未明的謎題。無論如何，既為「生產」（produce）也是「策動」（curate）的工作方法，將會是在地實驗繼「模組化」自身後，「創作必要之創作」的行動實踐。

1　本文感謝鄭美雅、陳愷璜與王福瑞接受筆者訪問，特別感謝張賜福、黃文浩予以寶貴意見，予以本文更準確的論述方向。

2　「Etat」意為國家，「état」意為狀態。在此，「在地實驗」借 Etat ／ état 所喻者為「烏托邦狀態」。

3　根據在地實驗創立成員之一陳愷璜的解釋，「在地」所對應為「存有」狀態，「實驗」則是來自「對話」。摘自陳愷璜1996 年書寫 "Etat"、"état" 與「在地實驗」詞意的手稿。手稿中亦提及 "état" 所指包含以下意義：(1) 狀態（況）、情形；(2) 清單、登記表、一覽表；(3) 身分、職業（社會性）、戶籍；(4) 等級（古時社會）；(5) 政體；(6) 國家（Etat）。

4　《藝術的故事》影帶計劃拍攝對象為吳中煒、湯皇珍與黃宏德。最後僅完成湯皇珍的版本。

5　本計劃由張詒銘主持。張詒銘當時從事音樂製作編曲與影片廣告配樂工作。

6　人文論談主題包含「舞蹈」（講者：林亞婷、古名伸、劉淑瑛、俞秀卿、洪誠政、張琇惠、詹曜君）、「劇場」（講者：陳梅毛、閻鴻亞、何宗憲）、「電影」（講者：程文宗）、「視覺／造型」（講者：黃海鳴）、「音樂」（講者：張詒銘、史辰蘭、無聊男子聯結組織）、「空間閱讀」（講者：劉克峰、高弘樹、許伯元）、「影像的主體性」（講者：程文宗）、「建築」（講者：季鐵男）、「外行的常民文化採集經驗」（講者：林淑惠、廖倫光）、「攝影」（講者：蕭永盛、侯淑姿、許綺玲、陳尚彬）、「肢體」（講者：莫那能、劉守曜、林如萍、王榮裕）等，人文論談節目另包含讀書會（「舞蹈」讀書會導讀者：吳士宏、陳品秀、邱馨慧、陳雅萍）、音樂表演（「夾子音樂劇」表演者：夾子樂團）、展覽（「幸福社區──總體戰略之歡笑與淚水」，參展藝術家：劉榮祿、陳建興、羅志良、崔廣宇、江洋輝、簡子傑），以及對談節目「台北與巴黎的密談」（講者：葉滄焜、顏忠賢）。

7　曾擔任網路電視台的記者包括鄭美雅、王嘉明、劉吉雄、劉鎮偉、陳韻如、曾沐雲、黃思嘉、姬俊銘、許慧如、吳衍興、陳芯宜、周容ящ、蔡珏伶等人。其中，鄭美雅曾任 1998 年「在地實驗網路新聞」主播，負責播報當週新聞。幾位曾在這個電台擔任記者的員工，在離開後仍是能夠獨當一面的專業藝術工作者，如獨立電影導演陳芯宜、獨立策展人鄭美雅。

8　他們共同創作的作品包含：〈黃色潛水艇〉（2001）、〈抹去的風景〉（2001）、〈In Between〉（2002）、〈無盡的中間〉（2003）、〈晴魚〉（2004~2008）。

最道地的台灣聲音快炒
——失聲祭

馮馨

> 大概是失聲祭辦到第三、四年的時候，我們幾個做創作的朋友聊到各自駐村的經驗，像是一提到日本就會想起他們的壽司，飲食其實可以相當地反映出一個國家的文化，我們也在思考著什麼樣的食物或許可以代表台灣，於是就想到我們自己最常吃，也最常介紹給國外藝術家朋友的「熱炒」。台灣的熱炒製作很快速，用料很多元，味道很繽紛，有一種獨有的氣氛，讓我們也覺得反映出一定程度的台灣文化，因而有了這個標語「最道地的台灣聲音快炒——失聲祭」。
>
> ——姚仲涵，2014

目前台灣當今活動持續最久、最頻繁的聲音藝術活動，非失聲祭莫屬。從 2007 年的 7 月開始至今，仍維持著每月至少一場，連續不間斷超過七年，上百組的演出者於失聲祭演出，幾乎所有的台灣聲音創作者都曾於失聲祭演出，隨著舉辦時間的累積，失聲祭也伴隨著藝術家們一同成長。

從不滿而出發，盼望改變而行動

要談到失聲祭的發展，就得先談到失聲祭的發起人——姚仲涵，自從他於 2002 年開始參與林強所主辦的「和 Party」，之後數年幾乎台灣大大小小的聲音演出活動都有他的參與，包括 i/O[1]、南海啥聲、失聲祭、超響、混種現場，不論是協助者、演出者，或是主辦方。看見大環境有什麼不足就會直接以行動去回應，去改變，幾乎是姚仲涵發起許多活動的核心理念。

失聲祭也是如此，它的創立起因於一群年輕創作者對於環境的不滿，以及他們對這不滿的回應。2007 年，四位就讀於國立台北藝術大學科技藝術研究所（現今的新媒體藝

術研究所）的創作者，因為不滿聲音藝術當時在台灣的狀況，進而有了組織失聲祭的想法。從 1994 年「破爛生活節」與 1995 年「台北國際後工業藝術祭」大型活動的發起，到 2003 年「異響」與 2006 年開始的「台北數位藝術節」等大型展演與徵件獎項的設立，聲音藝術才略見發展雛形。失聲祭的創始者當時認為台灣大部分的聲音展演幾乎都依附於大型活動或是展覽的開幕活動，少有專門針對聲音藝術而舉辦的展演，這是失聲祭此名稱的由來之一——標示出台灣聲音藝術尚未被重視的「失聲」狀態。

此外，失聲祭的發起也是對於藝術論述／研究者林宏璋於 2007 年在《今藝術》三月號提出的「頓挫藝術」的回應。姚仲涵說：

> 我們不是擅於解釋或是說話的人，所以就用行動來回應這件事情，表達我們的看法。年輕的創作者不是只會喃喃自語，也不是只關心自我，總是會聽到許多人在抱怨大環境的不好，但是我非常不喜歡只會抱怨的人，既然會抱怨就是已經發現了大環境的不足處，為什麼不去行動呢？為什麼不去改變呢？這點跟發起失聲祭有很大的關係。

這群藝術家在成立失聲祭前，即積極自行串聯活動，如「南海啥聲」、「交流電實驗交流電所」和「聲交：兩岸聲音藝術交流大匯演」，讓創作者透過網路與展演的串聯，得以相互交流討論。此時雖不乏好創作，但因為技術與觀念的差距，創作者與觀眾仍有段距離。因此，藝術家相信定期的演出活動是描繪聲音未來輪廓的重要筆觸，希望藉由失聲祭吸引更多優秀的台灣藝術創作者投入聲音的創作，拉近創作者與觀眾，讓聲音藝術美學得以被更多人欣賞，為聲音重新賦權，激盪出未來更多的可能性，如他們的師長王福瑞所言：「只要持續有活動舉辦，要聽見新人加入並且產生新聲音的期待

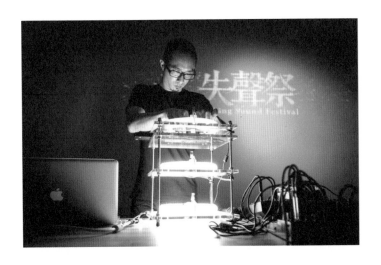

姚仲涵於「失聲祭 L61」噪咖的暖場藝術家單元演出。（圖片提供：失聲祭；攝影：蔡欣邑）

就會一直存在。」[2] 雖然主要成員多為北藝大的學生,但失聲祭一開始即明確地立下「不限學院、不限地區」的目標,透過人去串聯人,這也使得失聲祭做為一個平台之外,還格外地有溫度。後期許多國外演出者的參與,便是透過這種朋友推薦、介紹的牽線方式來台演出。

未預期的七年迢迢路

從 2007 年能持續至今,對於當初的創辦團隊可說是完全不在預期中,以走一步算一步的心態到今天,發起人姚仲涵還說:

> 當初還年輕,是以那種覺得「燃燒熱血最厲害」的心態去辦失聲祭,結果辦完半年「充分燃燒熱血跟金錢」之後,大家才真的認真考量如何延續,要實際一點,於是就開始寫案子向台北市文化局申請補助,很幸運地獲得台北市文化局的經費上的支持而讓活動得以延續下去。

失聲祭至今仍維持著每個月舉辦一次的頻率[3],展演形式也是一貫傳承——每場邀請至少兩組藝術家參與表演,全程記錄表演內容與座談,並於網路發布[4]。

失聲祭主要演出場地最早在南海藝廊,2012 年後轉往位於台北數位藝術中心的噪音咖啡館(簡稱「噪咖」)。歷任負責人包括姚仲涵(曾多次回任,2007.7 ～ 2007.12、2010.7 ～ 2013.6)、葉廷皓(2008)、王連晟(2009 ～ 2010.6)、賴宗昀與李鶴儀(李冠宜)(2013.07 ～),隨著不同年度的策劃人／負責人之變動,其策劃方向,甚至經營模式也隨之改變,新任負責人接手之際,都會提出自己的期望與宣言,每年都有新的推進:

- 2008 ～ 2009 關注於觀眾、創作者,以及台灣整體的文化環境,推廣聲音藝術的發表與演出,從演出後的藝術家訪談轉為座談形式;
- 2010 開始嘗試為演出留下文字紀錄;
- 2011 邀請台灣的藝術評論者對該月的演出進行書寫與評論,並且著重於將展演國際化,邀請國外的聲音藝術家至失聲祭演出,將相關文宣與資料雙語化;
- 2012 關注藝術家之間的對話及合作,甚至是跨領域類型的合作可能性,因而推出「駐祭計劃」——邀請作家參與現場演出後的討論,並於失聲祭網站發表評論;
- 2013 隨著移至噪咖,新增「暖場藝術家」單元,演出者增至每場三組;
- 2014 重於區域性聲音的文化差異性與聆聽,另闢子計劃「域外音」,透過專題式的安排將同屬亞洲區域性聲音場景帶入台灣,其中包括來自香港、中國的藝術家;

鄭宜蘋與葉育君於「失聲祭 L70」合作
演出。（圖片提供：失聲祭；攝影：蔡
欣邑）

王仲堃與林桂如合作於「失聲祭 L62」
合作演出。（圖片提供：失聲祭；攝影：
蔡欣邑）

似不像（Chimerik）於「失聲祭
L67」邀請舞者蘇品文參與演出（圖片
提供：失聲祭；攝影：蔡欣邑）

另藝造音

- 2015 與「在地實驗計劃論壇」合作另一子計劃「聲刺」，以聲音讀書會的方式進行一系列對於聲音與聆聽本質的探討。

實驗創新精神的延續

失聲祭先是從開疆闢土、拓展觀眾與營造環境開始，歷經七年多至今，逐漸對台灣聲音藝術展演產生影響：於網路上累積的中英文演出訊息與紀錄，使得台灣藝術家的作品更容易被國際看見；演後座談與聲音書寫的推動，建立起更多面向聆聽與觀看演出的方式；「駐祭計劃」、「域外音」等子計劃搭建起不同領域／地域藝術家之間的對話平台。此外，隨著負責人的更替，對於聲音的不同觀點得以被發掘、實踐，演出的聲音風格得以多元發展，「盡量地去嘗試不同的可能性，保持對於聲音創作與聆聽的開放性」，大概是這個活動在歷經多位策劃人與團隊經營下始終不變的核心理念。

1 i/O Lab（音瀑奧譜聲音藝術實驗室），原名 i/O SoundLab，i/O 來自於 input 與 output 兩個字的結合。這個團體於 2005 年 10 月由一群以實驗聲音創作為主的藝術家所成立。他們試圖以更多元的方式融合影像、聲音、裝置與動力機械等媒介來創作，以尋求主流之外新的可能，希望挑戰更多創作元素，實現跨領域創作結合。
2 吳牧青，〈2000~2010 聲音藝術／音樂的「分立」與「反照」〉，《今藝術》，2011 年 7 月。
3 失聲祭每月一次舉辦的頻率構想，來自失聲祭發起人姚仲涵參與「和 Party」後的影響。
4 失聲祭網站 http://lsf-taiwan.blogspot.tw

和 Party

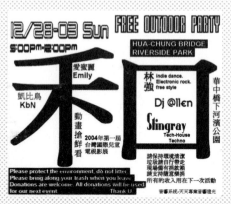

第一場「和 Party」的傳單，2003。

有感於 2000 年後台灣瑞舞場景因為藥物、幫派的介入而日益混亂，曾參與多次戶外瑞舞派對的電子音樂家林強、影展策展人王耿瑜、音響工程師阿彬於 2003 年 12 月發起了「和 Party」，標榜健康、單純、免費的戶外電子音樂派對，結合電子舞曲音樂、電子搖滾樂團、實驗電子聲響與數位影像，地點選在台北市華中橋下橋墩之間的空地，每月一場，每場都在午夜十二點前結束。其後的主要參與者還包括電音 DJ Stingrays 與實驗音樂家 Fish. the（黃凱宇）。

在瑞舞運動與噪音運動都陷入低潮的年代裡，這項活動繼承了二者追求自由、解放與自我組織的精神，並吸引到年輕的電音愛好者主動參與，義務演出、拍攝紀錄片、架設網站、製作傳單。曾在其中擔任義工的姚仲涵、牛俊強，受到這項活動的影響而決定投身音像藝術創作。「和 Party」於 2005 年改為每季一次，至 2007 年後停止活動。（羅悅全）

和 Party（攝影：王耿瑜）

思念是最古老的取樣

開演前三十分鐘的旃陀羅公社

張又升

辦活動最讓人痛快的，不是請來哪尊大名鼎鼎的神明，也不是結算時發現總算賺了三十多塊錢，而是和一窩同夥鬼扯瞎聊、消磨歲月。在表演者試音完和觀眾進場間，頂多一小時吧，票口或販售商品的桌子一擺開，朋友們就陸續飄晃過來。在票房壓力的圍剿下，這段時光是一塊堅實的飛地，一段架空的歷史。

首先來的是盧哥（盧振文），看他手裡捧的紙箱。這位1990年代就在王福瑞辦的《NOISE》上發文推介日本噪音的前輩，早已為人父。奇怪，為何當爸爸的人還能一年去日本兩、三趟，搜刮自由即興與噪音作品？這些錄音之罕見還到了樂手自己沒有而他竟然有的程度。同為收藏家的攝影師阿豬（陳藝堂）：「你帶幾張來簽名？」盧：「還好啦，沒幾張。」豬：「是啊，我看就三、四十張而已。」事後，日本薩克斯風演奏家梅津和時當然是嚇壞了。可惜又可恨的是，至今無人參訪過盧哥窟，那些收藏若映入眼簾，鐵定要人命。

劉芳一，素的，瘦的，帥的，土炮人聲即興，劇場配樂。人住高雄卻常來現場幫忙，這次不知幾號到台北的，瞧他風塵僕僕但還是有型款。談及感興趣的藝術家，眼睛總瞪了老大，講話也特別用力。每當告訴他哪張專輯要賣多少錢，他往往先掏錢買一張，

旃陀羅公社的活動海報。（圖片提供：旃陀羅公社；設計：潘振宇、王相評、林峻立、馮涵宇）

天知道打零工的他有沒有錢搭客運回家，這一來一往又耗掉多少時間，乾脆先送他幾張。「耳蝸」——由他主導的聲音社群——現在也辦起活動。其實台南和高雄有許多好空間，若有足夠人手投入聲音藝術的欣賞與創作，或許場景會比台北更熱鬧。

再來是謝仲其，背著包包一下班就過來。法國電子節拍雙人組 Autechre 鐵粉，網路謔名 wolfenstein，聽音廣博程度與人間音樂活百科黃大旺不相上下。如果奇士勞斯基的《雙面薇若妮卡》有男版，那麼在杭州同樣玩著電腦音樂的王長存，大概是海峽兩岸最神奇的鏡像。2009 年夏天我剛上博士班，與認識不久的仲其和阿瑋相約練團。善於聆聽是謝仲其的特質，總在聽你講話時，邊點頭邊「嗯—嗯嗯—」，好像你說的話讓他獲益良多一樣，接著再冷不防一句：「你何不自己弄個廠牌？」我大概是被催眠了吧：「噢，廠牌嗎？好像不錯。」

阿瑋才下交流道，就打來問活動準備狀況。李崇瑋，彈吉他時叫李那韶，每次看他一身黑，腦袋便響起「裸身集會」的曲子〈夜、暗殺者之夜〉。賣身國家的他，生活自然不順遂。一個讀法文又熱愛日本迷幻搖滾的詩文愛好者，要怎麼熬過五年的國家機器折磨？不過，他也只是用最迅速（也最痛苦）的方式解決所有藝術家的經濟基礎問題罷了，而且因為操練，體格與健康越來越好，不像我們每天都在哭窮，整日窩在電腦前頭暈眼花的。阿瑋在 BBS 站「人民公社」認識我，隨後約了一夥人在公館「巫雲」地下室聚餐。直到現在，只要活動賠錢或不順利，我總會想到 2009 年 5 月令人振奮的夜晚。

那時黃大旺在日本，我不認識林婉玉和阿豬，還未辦音樂會。自 2007 年從一個令人傷心的搖滾樂團離開後，我就默默吸收團員們從未認真對待的實驗音樂。那晚聚會讓我大嘆，原來台灣真有人跟我聽著同樣東西。大家分享音樂和各類書籍，聊著各自的聆聽史，甚至有人拿了頭幾期的《破報》收藏來。吃著老闆五哥的辣咖哩，大口配上台啤，我在即將入夏的時節裡，遇到在台十幾年的日文老師、前衛音樂愛好者廣瀨伸一，現

在經營黑膠唱片店「先行一車」（取自日本民謠詩人友川カズキ的歌名）的王啟光，一下是劇作家一下又是「紙上動畫」策劃人的鄭衍偉，還有早已拜讀過其不少樂評的史學博士生林易澄。

這聚會是一個事件，幾乎就是巴迪歐（Alain Badiou）所謂的 event。這群人給世界劃了道缺口，讓我看到現實之外對喜好的純粹追求，聽到規律節拍與調性音樂之外的混亂雜音。而我之所以窮追猛打辦活動到現在，不過是對這事件的 fidelity。雖然網路討論區早就為各種小眾聲音提供出口，但遠不如參與聚會來得切身具體。此前的個人聆聽經驗終於獲得普遍性：「原來真有人跟我聽著同樣東西。」言談中，大夥提及 2002 年灰野敬二的台北演出——另一重要事件，導致那時還沒出國的黃大旺積極練團，許多同好也終於彼此見面。看來活動賺賠與觀眾當下反應就算重要，卻是一時，長久的是活動揉捏出的回憶與精神連帶，就像潛藏地底的火種，隨時可能群聚復燃。從這個角度看，辦活動是一種政治行動，一場宗教儀式，忠於那晚窺見的缺口。

六點了，老斌終於把便當送來。由於婉玉吃素，現已關門的「樸食」多菜又臨近南海藝廊，相當適合我們，而不論葷素，風味皆佳。大家一定要趁機虧虧李世揚啦，因為鐵盒便當無法多帶幾盒走，讓他吃上好幾天。這位鋼琴家總是穿西裝褲和同樣幾件襯衫，唯一能和他比拚的，恐怕只有時常把陸軍綠色內衣當 T-Shirt 穿的謝仲其。世揚的省是出了名的，從來不避諱幫你解決吃不完的東西。此法倒是所有即興演奏家該懂的：節約，不在獨奏或 session 之初用光可彈素材，也難怪他能同法國即興鋼琴家 Fred van Hove 進行近九十分鐘的雙鋼琴肉搏。那時是 2012 年底，我們辦活動的第二年。

在台北舉辦聲音藝術的常態活動，無法繞過失聲祭，2007 年由姚仲涵和葉廷皓等人首創。在我以旃陀羅公社（簡稱 K 社）名義辦活動的頭兩年，一直困擾與之區別何在。然而直到世揚與 Fred 在中山堂進行雙鋼琴即興演奏，這已不是問題。

旃陀羅公社的活動海報。（圖片提供：旃陀羅公社；設計：潘振宇、王相評、林峻立、馮涵宇）

首先，K社成員就算有畢業於藝術相關科系者，組織卻無學院撐持，我們沒有一屆屆的學長學弟垂直流動式地當工作人員、接班主理，而是由一群自發的音樂愛好者——有史學研究者、日文翻譯工作者、紀錄片導演、攝影師、資深樂迷，也有高中畢業自行於空大修習的藝術家和十八、九歲的在學少年——從散到聚的摸索嘗試，這決定了我們辦活動的制度化程度和氛圍。再來，或許我仍不得申請經費的要領，除少數幾場拿過政府補助，活動與發行的錢都是成員自主捐款，每人一年一期三千至一萬二，無申請與核銷之得失心問題與時間成本，很自由。當然這意味著直面市場考驗，所以總得想盡一切爛梗破梗要大家來看演出。第三，活動內容上，雖然也與影像合作，但我們仍聚焦音樂（因此持續發行錄音作品）。說實話，我們不那麼「聲音藝術」，而是在不同音樂類型間找到方法上親近的風格。例如，古典音樂、搖滾樂、爵士樂、電子音樂等長期發展下來，內部有主張全盤拋棄傳統的，也有要延續它的；不管怎樣，「無調」、「隨機」、「即興」、「噪音」等方法都發生在這幾大類型音樂中。簡單來說，我們不按音樂類型辦活動，而是依特定、特別的方法尋找有趣的演出者與作品。因此，雖然「聲音」在概念上比「音樂」廣，但當前聲音藝術過於以電子媒材為工具，使我們也可反過來把「聲音藝術」僅僅視為「音樂」的一個部門。辦雙鋼琴即興音樂會和請 Merzbow 做一場噪音表演是同一回事：它們都在各自領域採取了有別以往的演奏方法。

這幾年合作的攝影師阿豬、紀錄片導演婉玉和平面設計小二（潘振宇），是我極度倚賴的夥伴，每當他們面有難色地收下工作費、抽一張鈔票出來還我或乾脆說不拿時，我心裡總是特別抱歉。許多人佩服阿豬辭去獸醫全心投入攝影的勇氣，K社人則樂於與這位聽非常多音樂的攝影師交流（他有時還會拋售自己的爵士樂收藏）。婉玉早在學生時期就有作品公映，也協助不少舞團和劇團做紀錄，早先更參與劇場演出，近年已將目標放在影像，背部卻因長期背重而受傷了。曾與我練過幾次樂團的小二，現為人夫，也是「再見奈央」樂隊的鼓手，英國回來後找到設計正職，在天天加班的縫隙中，不放棄為許多演出團隊提供帥氣平面。看著他們趕到表演場地，躺在椅子上喘口氣或仔細詢問演出流程，我就知道待會一定沒問題，最好大家還能多說一些屁話，狀態一定更好。

可是，有觀眾來買票了，各就各位吧——

第一個觀眾是……Jared。「學校剛下課喔，今天數學考得怎樣？」……「阿豪沒一起來嗎？」「幹，穿什麼高中制服，你來 cosplay 的嗎？」……

（狀態顯示為繼續喇賽和只有朋友來看表演）

Hail Electronic Noise，演出者：王
福瑞、張又升、黃大旺。（攝影：陳藝堂）

Free from Jazz II，演出者：謝明諺、
許郁瑛、徐崇育、林偉中。（攝影：陳
藝堂）

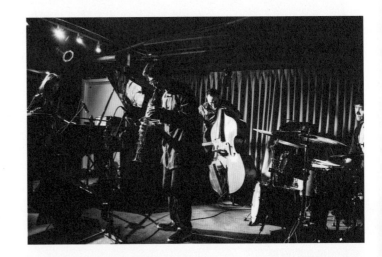

Encounter Piano Duo
Impovisation，演出者：李世揚、
Fred van Hove。（攝影：陳藝堂）

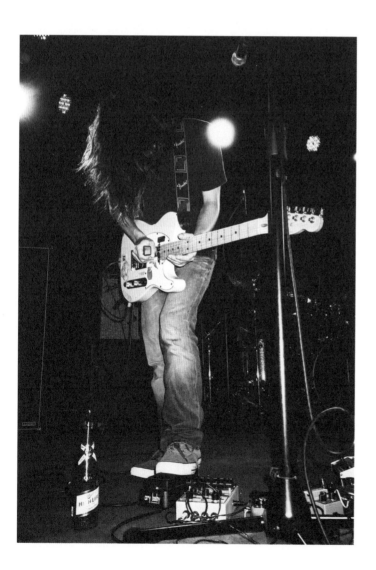

Bleeding Ears，演出者：
Goodbye!Nao、Black Packers、
Staer。（攝影：陳藝堂）

認真唱爛別人的歌

黑狼那卡西與台灣搖滾場景 [1]

張又升

另藝造音

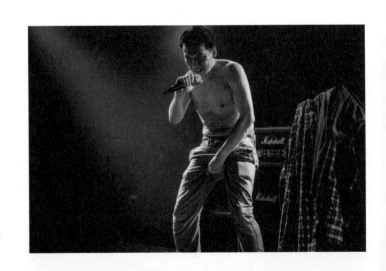

黃大旺於 The Wall 演出，2011。（攝影：
陳藝堂）

從 2004 年作為「黑狼那卡西」（黃大旺）的路過型樂迷開始，
這個奇怪組合及其中那個奇怪傢伙，就一直在我心中某個角
落不定期排泄著，其臭、其酸，讓我久久無法忘懷。2010 年春，
終於遇到黃大旺本尊，因緣際會下我成了他演出和發片的主
要推手，遂得以近距離研究這隻獸。

我把這兩年的考察視作一種「蹲點」，這意味著從此之後我
喪失了一個純粹聆聽者──有興致、時間、金錢就聽，沒有
就不聽──的輕盈身分；我的考察對象的各種討人厭、爛到
不能再爛的他媽的雞掰東西，我都得照單全收。本文是這場
蹲點考察的一期報告，只談黃大旺／黑狼那卡西的「表狀態」，
即他的舞台表演、背後策略和台灣搖滾場景的某種情結，而
暫不觸及「裡狀態」，即大旺此人的內在精神構造。說到底，

一般聽／觀眾沒有必要瞭解「裡狀態」，對此保持無知絕對無損他在台上為大家帶來的感動。欣賞表演、書寫評論本有許多層次，端看人們將自己放在哪個位置。作為一個蹲點考察者，自許有義務解釋我看到的現象，而其「表狀態」之來由確實與「裡狀態」有著深深的扣連。

出身自搖滾場景的黑狼那卡西

至 2012 為止，黃大旺有三種表演及創作形式：自由即興、電子噪音和「黑狼那卡西」。這三種稱謂並不對等，因為我們完全可以在當前音樂系譜中找到 free improvisation 和 electronic/noise 之類的風格，但絕不會有 Blackwolf Nagashi 這玩意兒。顯然後者只是藝名，儘管「那卡西」真有其事。不過，黃大旺的那卡西又不是那種那卡西（日本或日治／戰後的台灣民間流行音樂），反而比較接近「素人音樂」。

黑狼那卡西首先出現在 2004 以前的台北搖滾場景。當時黑狼那卡西有兩位成員：大旺與 Rotten（許俊偉）。演出方式至今沒有太大差別，同樣是卡拉帶或各類歌曲的改編，再配上兩人的瞎扯閒聊和五音不全的模仿。演出名稱每場不同，字詞構造皆為「黑狼○○那卡西」，究竟○○為何，就看當天表演主題。好比他們曾經向 Nirvana 樂團致敬，當天演出名稱就是「黑狼涅槃那卡西」。只要看過一場雙人編制的那卡西，就可以清楚他們的分工：Rotten 是主唱，能夠以其獨特的鄉土味和玩笑話操縱全場氣氛；大旺從事音樂的編播，雖然也唱歌，但大家的印象多集中在他奇形怪狀的肢體動作、表情和發聲。硬要說的話，舞臺上的黃大旺是作為一個附和 Rotten（而且總是不太成功）的雜訊或騷擾物而被注意到的。

據大旺表示，黑狼那卡西之所以成立，其實是 Rotten「想要在音樂祭看免費表演」，索性自己組團入場便能享有這種資格。不管這個理由對多數人來說多胡鬧，它證明了一件事：這是一個出自搖滾場景的團體。Rotten 本人曾是大學搖滾樂社的成員，自然是一位搖滾樂愛好者。在他口中，我們不會聽到任何當代藝術家或前衛音樂家的名字。2004 年赴日之前，大旺已經與「在地實驗」（1990 年代聲音藝術重要組織）及其

黃大旺與 Rotten，2012。（攝影：陳藝堂）

黃大旺《黑狼臥室那卡西》專輯，
2012。（出版：陀羅唱片）

黃大旺《黑狼不在家那卡西》專輯，
2014。（出版：旃陀羅唱片）

周圍人士有所接觸，但由於其見識多、品味雜、彈性大，聽搖滾樂也認識搖滾客，所以雖然對實驗音樂頗有興趣，對搖滾場景卻也不排斥。

這便是黑狼那卡西的成分。他們的演出場合除了野台開唱一類的音樂祭，也包括至今挫折累累卻仍屹立不搖的地下社會[2]。可想而知觀眾也是搖滾樂迷。我總好奇，搖滾樂聽眾如何看待黑狼那卡西。因為 Rotten 和大旺從不使用三件式樂器。同樣是「Play」，當周圍搖滾樂手老老實實地「玩」樂團和樂器時，黑狼那卡西卻直接以一台編曲機（現在則是 mp3 播放器）「播放」樂團歌曲或各類音樂。因此兩人實際上正從事 DJ 工作，偏偏他們又繼續大聲唱。這些歌曲包括西洋經典名曲和某些本土樂團頗具知名度的歌（他們特別喜歡「胡椒貓」樂團的〈All Star〉一曲，時常以此為哏，半嘲弄地模仿女主唱小紫）。掉拍和走音是家常便飯，演出環節有時血管阻塞、有時精蟲衝腦。我認為這種種手段之所以特別能炒熱現場氣氛，是因為他們揭露了這圈子觀眾的某種微妙心理。

開槍：微妙的搖滾情結

在資深一點的台灣搖滾樂迷生命中，室內聆聽唱片、收聽廣播的經驗，多半早於 live house 或戶外音樂祭親臨現場的感覺。當然，1990 年之後來到世上的青年，這方面的經驗可能是倒過來的。不過歸根到底，從歷史來看，搖滾樂來自西方，在台灣要認識搖滾樂只能靠唱片的引進、買賣和聆聽。除非歷史已經來到本地樂團累積達一定數量、演出普及至一定程度、相關音樂祭亦行之有年的地步，否則一般人很少有機會僅憑現場參與就愛上搖滾樂，進而成為樂手。因此在台灣，不論是現場演奏的樂手，還是參與現場的樂迷，肯定都有一段室內聆聽的回憶——說不定還伴隨著自己的模仿和輕唱，而再怎麼亂唱、唱得再怎麼難聽，也都令人心滿意足。

對某些樂迷來說，走出臥室、參與現場，從來就不是一件容易的事。他們或不信任本地樂團，或著迷於音響品質，原因複雜難料。就算到了現場聆聽本地樂團，也難免經過一番（潛在的、甚至是無意識的）「努力」：要麼告訴自己眼前樂團能

夠放在已知音樂系譜中的什麼位置，要麼辨別該樂團與已知的外國樂團哪裡不同。就算周圍開始出現「支持本土原創樂團」的論述，而自己也贊同這樣的理念，但這些放下手邊經典唱片、離開臥室的樂迷，依舊期待在現場看到樂團彈奏名曲——以改編或致敬的形式。總之，不少樂迷很難放棄心中的「參考指標」。假定他們最終能輕鬆遊走於台灣各類演出現場，並對本地樂團及其作品如數家珍，也已是下過一番「精神工夫」的成果，絕不可將之視為理所當然。

至於樂手恐怕就更累了。由於自己首先就是樂迷，在「原創」風潮的鼓動下，他們既想向自己喜歡的樂團看齊，又許諾應該「做自己」，因此一把「保持安全距離的尺」始終在心中將「認同」（原創、自主等價值）與「欲望」（從前透過音響聽到的、來自異國的、經典的美好音樂）區隔開來。在玩團過程中，除了學習及彈奏樂器、應付人事金錢、忙於創作外，還得擔負這樣隱微的疑慮，著實不輕鬆。我敢說，這種在聆聽品味和創作風格上的被殖民經驗，就算不是普遍感知，也仍有部分樂迷和樂手掙扎其中而不自知。在這個意義上，任何演出現場雖然表面上一派和樂，根底卻充滿張力：樂手想要像某些國外樂團，但又不能像；樂迷想要聽某些國外樂團，但又不能聽。

黑狼那卡西之所以如此擄獲人心，正是因為對這種微妙心理開了一槍：老實說，你們一直都想唱別人的歌吧？其實所謂的「原創」很累吧？聆聽那些由「室內派」樂迷長期積累的歌單及生活中、電視上、小時候的歌曲，不是比較爽嗎？終於，那些為了追求自主價值而付出過許多心神的樂手和樂迷，再也ㄍㄧㄥ不住了。因為舞台上兩個王八蛋兼解放者竟自信滿滿地宣告：唱別人的歌沒什麼不可以啊，你看多開心啊！放鬆，是欣賞黑狼那卡西最直接的反應，因為大家猛然被告知「今天不用寫回家作業」，不用再背負「原創」及聆聽「原創」的包袱。然而，若黑狼那卡西僅止於此，和高中熱音社的拷貝型樂團或卡拉OK歌唱大賽又有何不同？

策略：認真唱爛別人的歌

黑狼那卡西的全部奧祕就在於：藉由「模仿失敗」，批判並超越了「原創與否」的二分界線。就這樣，他們不只高唱別人的歌，還毫不留情地把別人的歌唱得很爛。雖然獨立搖滾在台灣發展二十年有餘，早就出現不少頗具在地特色的聲音，但風潮一起，連帶也有許多樂團只是膚淺地複製知名樂團的形象——從外型打扮到對特定編曲的追求，不一而足——卻偏偏謂之「原創」。當本來強調原創的圈子，因流於形式而成為最大的模仿社群時，黑狼那卡西的模仿就成了另類原創；或者精確地說：一種不管原創與否的「生產」——我們總是已經藉某些既存的東西，產出某些將來可能繼續為別人所用的東西，因此並不存在真正「從無到有」的、有如上帝神力般的「創造」。對他們來說，創作不是只有寫出獨一無二的曲目一途，唱別人的歌也不代表了無新意。如果無

法特出，承認庸俗也不失為一種獨立態度（為何這種「庸俗」不能被看作「特定族群被迫達到卻無能達到後天強加之指標」的症候？）。與其把毫無生氣的模仿說成原創，不如把自己平時胡亂唱歌的樣子搬上舞台，把自己連好好模仿都做不到的樣子（為什麼一定要做到？）與眾人分享，而這些正是台下一大群觀眾私底下常做的事。

熟悉，是放鬆之外另一個欣賞黑狼那卡西的反應。因為觀眾在台上看見自己，看見自己曾經辛苦學習如何像一個搖滾客、如何像一個搖滾樂迷的過程。Rotten 和大旺另一個爆笑的哏，是在舞臺上對著音控人員和觀眾大喊：「test, test...one two, test」（ABC腔調）或「不好意思，貝斯大聲一點……啊，吉他聽不清楚，鼓可以小聲點嗎？謝謝PA 大哥……那個 Keyboard 也大聲一點……雞排脆一點……辣一點，對對……」試音，可是天知道他們哪來的這些樂器，手上就一台編曲機或 mp3 播放器，還要測試多少聲音！看到這個畫面，大家都覺得好笑，也都知道笑點是什麼，台下樂手們之所以樂於被調侃，正是因為知道兩個瘋子賣什麼膏藥，因為確實不少樂手以這些話語刻意標榜搖滾身分。如果哲學史上有幾位大師被認為善於「揭露」某些世人不願面對的真相，那麼黑狼那卡西大概也屬於「揭露系」。他們提出許多問題：模仿與原創的區分從何而來？原創與否如何被認定？我們的處境究竟是什麼？何以台灣走到如此荒謬的境地？

總的來說，嚴格意義的原創並不容易，這是搖滾精神歷來追求的烏托邦。完美再現別人的作品也很難，就像我們在電視歌唱選秀大賽看到的那樣。至於把模仿失敗的樣子當作另一種典範，卻似乎相當罕見。其實當代的反抗或創新策略，大抵不出三種路線：一、設定反抗對象，如特定體制或意識型態，不得不在其對立面開出新局；二、學習反抗對象的遊戲規則，玩得比對手更卓越，堅持在其內部開出新局；三、有意無意地學習特定對象的遊戲規則，讓自己持續犯規而被淘汰，弄 low 自己也癱瘓規則，直到該對象因不堪其擾而將你列為它的對立面。這時是否採取對立姿態的權力已操之在己，因此是以「遊走於各種邊界」而非「必須主張或反對」特定體制或意識型態的方式走出新路向。

黑狼那卡西到底是兩個自嗨的樂迷，還是兩個半調子的樂手？模仿失敗，原創無能，他們肯定要被認為是不入流的，而這全是因為他們誰也不討好。在過去十年的演出，黑狼那卡西或有受到忽略、或有獲得讚賞、或有令人費解之處，大半是因為採取這個策略，不管他們主觀上有沒有意識到。

結語：向一人版的黑狼那卡西前進

以上是以兩人編制的黑狼那卡西為討論對象。因為我認為在演出的初步原則上，一人版的黑狼那卡西（即黃大旺個人秀）與此並無差別。唯一不同是觀眾必須直面黃大旺

最後，本文盡量避免用生澀的學術用語表達黑狼那卡西演出策略的糾結，只希望一方面把話講清楚，二方面把事情講到位。然而，我的筆力和學力有限，這兩方面的希望勢必沒有完全達成，需請讀者批評、指教。對於專業評論家，當然我調動的一些概念與思維——好比「認同」、「欲望」、「殖民」和「生產」等——完全可以放在「後殖民主義」的相關討論來說。但是請饒了黑狼那卡西和眾家看倌吧！如果搖滾圈真的存在那種「不學難自己，學了不獨立，因此想學不敢學」的微妙情結，那麼藝評圈呢？

黃大旺的行為表演「黑狼新店線那卡西」，於公館夜市，2012。（攝影：陳又維）

<div style="writing-mode: vertical-rl">另藝造音</div>

1　本文曾發表於「數位荒原」網站，2012。
2　本文發表之時，「地下社會」仍營業中，後於 2013 年結束。詳見本書〈獨立音樂的情感認同與危機——「地下社會」的生與死〉一文。

1995年工業安全獎

藝術家
作品

動力聆聽──
通過聲響去思考

談「造音翻土」展覽的策劃

鄭慧華

> 任何一種歷史文獻，都可以讓我們從中延伸出想像或者是意境那樣的感性情
> 緒，更重要的，是探索一種「幽微的歷史心靈活動」。[1]
>
> ──王墨林，2009

「歷史」除了是後設式的言說之外，是否它還可能通過其他的方法與媒介──例如，
聲響──讓存在於當下的我們產生感性與意識的連結？思索這個問題，劇場導演王墨
林曾提出的「幽微史觀」或許是一個線索。概略地說，幽微史觀是一種通過感性經驗
所建構出來的史觀。若我們將聲響記憶視為一種存在於私密與公共之間的感性經驗，
那麼，是否有可能透過聲響的再現、紀錄與相關文獻去召喚隱藏在每個人意識裡的歷
史感？「造音翻土」展覽，正是針對此問題意識所提出的嘗試，藉由「聲響」這種人
類的感知傳播媒介，穿越時空、超越語言以撩撥起被遺忘的身體記憶。倘若我們將聲
響──包括音樂與非音樂──視為人類心靈活動的表現形式，那麼，去瞭解從發聲到
聆聽之間的過程，又是否能夠提供我們另一種認識個人或集體歷史狀態的管道，並進
一步成為建構如王墨林所述之幽微史觀的動力，讓我們重啟對地方、認同，乃至於時
代性的思考？

基於上述的提問，「造音翻土」這項計劃傾向將「聲響」視為一種驅動思想的動力，希
望開啟「通過聲響去思考」的可能。這種提法試圖去對應、連結視覺藝術理論的領域
裡，印裔英國學者薩拉・馬哈拉吉（Sarat Maharaj）所談的「通過視覺去思想」（thinking
through visual）[2]，意指通過視覺經驗去建構、創造可能的「異知識」（Xeno-epistemics）
──尚未被既有知識語言所框限的知識生產，簡言之，這可以是認識「異／他者」的
方式，也是「另一種認識方式」。「造音翻土」相對應地提出一種以聆聽經驗為主軸所

展開的感性知識建構——關於台灣「聲響文化」的經驗考察，並期待以此挖掘出「聲響文化」所可能承載與推展的意涵。如同「影像－視覺」，「聲響－聆聽」也有其內部的敘事與美學——包括對聲響的處理、技術和形式。然不可諱言，它的體現始終也脫離不了其與外在時空的關係，這也意味著，若企圖探索「聲響文化」也同時需要去瞭解從「發聲」到「聆聽」的社會過程。

非主流的「造音歷史」

然而，聲響文化所包涵的範圍絕不小於視覺文化，「造音翻土」固然野心不小，但遠遠不可能涵蓋聲響文化可能觸及的所有領域。因此，作為一個起步與實驗，這項計劃以過往積累的音樂文化研究、社會學、田野錄音、聲響創作、藝術實踐……等等成果為基礎，並選擇用「戰後」作為組織此計劃的歷史脈絡。選擇「戰後」為時間框架，其用意並不只在於表述一段歷史的時間性，這段時間過程裡所體現的空間、地緣政治及社會狀態也是這項研究計劃關切的面向。而「戰後」所展開的脈絡也並非只是一條線性歷史過程，我們更加關注其中個體與集體通過聲響而發展、產生的各種對話、認同過程、辯論或相互影響，並以此來構築一幅如星叢般的複合音場與圖像。

台灣的近代，從日本殖民時期開啟了台灣的現代性經驗，直至戰後、戒嚴與解嚴，這個歷程經過不同政權的更替而起伏迭宕，人們得時刻面對各種經驗上、感知上的延續或斷裂。歷史的印記，在人的意識裡於不同時空向度、感知過程中，構成了複雜而多重的現實狀態，而「造音翻土」作為對於重新接近與瞭解這多重的現實狀態的鋪陳與呈現，與其說是對戰後聲響文化的「考古」，不如說我們希望通過具體的檔案、紀錄、創作進行再組織與召喚，並以此來回應王墨林的提問：我們如何通過這些「歷史心靈活動」重新理解「我」與現實的關係，並思索關於「此」、「在」的動力？這或許呼應了德希達（Jacques Derrida）所說過關於檔案「並非是為了過去而被記錄」的意義。

聲響作為政治的寓言、預言與踰越

「造音翻土」除了以超過一年的田野研究工作，盡可能地收集相關文件與聲音文本作為展示與聆聽的媒介，這項計畫另一個重要的部分是結合了十數組創作者的音像作品。它們與本計畫的敘事脈絡所開展的對話，除了為這段台灣聲響文化的歷史敘事提供具體的時代感及想像的空間，這些作品本身也同時是有著多重意義的聲響「寓言／預言」。例如藝術家陳界仁的〈西方公司〉及姚瑞中的〈萬歲〉（皆為錄像作品）中所呈現的歷史幽靈，共同勾勒並進入探勘台灣在冷戰戒嚴意識底下深層隱晦的文化力量及其構造。展覽中的許多作品雖然都關乎對歷史的回應，但它們的角色並非置身事外的旁觀者或論斷者，而更多是創作者自身處於時代的關鍵時刻所採取的積極行動。例如張照堂在

台灣文化主體意識開始萌芽的 1970 年代，以攝影、紀錄片捕捉了民歌採集與民歌運動的吉光片羽；黃明川為百家爭鳴的 1990 年代留下前衛藝術及聲響運動的影音紀錄；朱約信將低鬱的台灣民謠改編為歡樂的跳舞歌曲〈望花補夜〉來告別戒嚴時代；Floaty 則於展覽現場重繪了「地下社會」live house 裡的壁畫，再度重申、凝聚地下音樂場景的獨立搖滾精神；此外，居住於台灣的法裔藝術家澎葉生（Yannick Dauby）以及黃孫權與複島團隊，運用田野研究的方法，用聲音記錄變動中的台灣生活環境與歷史變化；而導演陳懷恩在膠片電影全面走入歷史的時刻，用廢棄膠片放映機與數位時代已消失的膠片放映的聲響，悼念逝去的膠片電影歷史……。

其中特別值得一提的是陳界仁在戒嚴時期的街頭游擊行動〈機能喪失第三號〉[3]（1983），直接挑釁了當時被噤聲的社會及支配者的文化治理邊界。在這場行動當中，一行五人以頭戴布套、蒙著眼睛、腳纏紗布於台北西門町列隊行進，最後在擁擠的圍觀人群面前以突如其來的倒地嘶吼與咆哮為終結。如今我們只能夠透過紀錄片來認識這場充滿象徵性的「聲音」踰越行動，但依舊可以感受到戒嚴時期公共空間的權力政治——在戒嚴時期，公共場合的集會與遊行是有可能遭到牢獄之禍的禁忌。在這場行動中，藝術家並不屈服而欲以自己的身體與聲音挑戰這些施加於每個人身上的禁錮，也唯有經過個人身體與意志的踰越，在那個以排除噪音而建立起的威權式社會領域裡發聲，形成了推動意識上的前進動力，除此之外，我們將這樣的文脈帶入 1990 年代隨之而起的噪音運動、瑞舞運動，以及音樂中的異議之聲來擴及討論其於空間、現實中的對抗與顛覆意涵。

我們現今所身處的世界，看似多數人們都能自由地發聲，但這個世紀就如同展覽中王福瑞的聲響裝置〈聲泡〉、〈聲碟〉；黃大旺的臥室創作〈有聲塗鴉室〉，以及王明輝製作的行為紀錄作品〈不在場證明〉……等作品所描繪的世界：在這個為科技、訊息、媒體景觀所包圍的時代裡，當代人在巨量訊息的洪流中失去了歷史感與存在感，或許就像洪東祿 2002 年所製作，充滿科幻感的影音作品〈跑〉、〈涅槃〉裡的人偶，漂浮在一個沒有上下、左右與前後的空間裡。因此，不單是如何發聲，如何通過「被聽到」而爭取「存在」也是在這個為感知與生命政治所穿透的時代裡，作為一個政治個體更為迫切的工作。展覽中的幾個團體／媒體平台：在地實驗、失聲祭與旃陀羅公社，通過自我組織、自我媒介化，合作連結出從生產、傳播到展演，從發聲到聆聽的網絡，或許就是一種既個體又集體、既獨立又連結的政治策略。

唱還是不唱？

「造音翻土」計畫的初衷並不是要為台灣的聲響歷史作出單一的結語，正如以上的論述也非進入《造音翻土》唯一的閱讀方式。我們懇切地希望閱聽者／讀者能夠從這些

歷史土壤的挖掘與探索中，看／聽到更多對現在與未來的可能的啟示。鄧兆旻的〈唱還是不唱？〉這件結合聲音與文件的作品，充滿寓意地傳達了這樣的意識。展場中，除了每隔一段時間定時播放〈雨夜花〉的前奏，這件作品還包括了五張印了片斷文字、語句、符號的白紙。觀者僅能從斷簡殘篇中去想像和勾勒〈雨夜花〉這首歌的意涵與身世——這首自1934年發行至今仍被傳唱的老歌在不同歷史階段曾被查禁、改作、挪用，也被指認為文化情感的表徵。然而歷史就像那五張紙予人的斷裂感、缺失感，陌生中帶著熟悉，每當〈雨夜花〉的前奏響起於耳際，多數台灣人心裡又都能夠自然而然地隨之唱和。聆聽者，隨著無意間響起的樂音和自己內在的歌聲一起墜入歷史的迷霧，早已印刻在腦中的旋律和身體裡的記憶也似是再次對自己提問：唱還是不唱？並且，該如何再唱下去？

1 出自王墨林專訪〈形塑幽微史觀——為失語的歷史找到話語〉，《藝術與社會》，鄭慧華編著，台北市立美術館出版，2009，頁40。
2 〈有章法的知識與無章法的知識——有關視覺藝術作為知識生產的若干筆記〉，《元化擴張——薩拉‧馬哈拉吉讀本》，薩拉‧馬哈拉吉（Sarat Maharaj），南方日報出版社，2010。
3 關於陳界仁的作品〈機能喪失第三號〉，請見本書頁150。

姚瑞中

萬歲

單頻道錄像，5 分 30 秒，2011

時逢辛亥革命一百年，冷戰早已結束，新自由主義席捲全球，政治強人紛紛被廣大民眾丟入歷史餘燼中，極權統治接連垮台，跨國資本主義的運轉邏輯已然成為普世價值；但什麼是亙古不變的歷史法則？什麼又是國族主義的萬世千秋？在建國一百年之際，台灣是否已然金蟬脫殼，還是堅守法統、黨國復辟，仍服膺以各種形態還魂的歷史幽靈？本片以冷戰前線的金門為切入點，圍繞著海岸邊的軌條砦，在潮起潮落中逐漸被浪濤侵蝕，充滿著肅殺氛圍的古寧頭三角堡地雷滿布，蕞爾小島下的地底隧道綿密交織，全球最大的北山心戰播音塔不斷地朝大陸發出「萬歲！」之聲；穿透喇叭，只見陽明山中山樓旁廢棄的青邸營區介壽堂內，獨裁者（姚瑞中扮演）不斷地對著空無一人的禮堂高喊著「萬歲！」，平板的低沉嗓聲迴盪在滿目瘡痍的空間內，昔日歌功頌德的標語掉落滿地；隨著高舉的手臂與不絕於耳的萬歲聲，鏡頭逐漸拉遠，場景慢慢地轉換到廢棄的金門金沙電影院內，電影銀幕上正播映著這場荒謬的獨白劇，獨裁者喊完「萬萬歲！」之後踢正步離場，在夕陽餘暉的照射下，空蕩的電影院只留下飄盪著灰塵的觀眾席，萬壽無疆的口號，似乎已成為歷史宿命的永劫輪迴……。（姚瑞中）

姚瑞中　1969 年生於台灣台北，1994 年台北藝術大學美術系畢業。曾受邀參加威尼斯雙年展、橫濱三年展、布里斯班亞太三年展、台北雙年展聯動計畫、上海雙年展、紐約網路雙年展、北京攝影雙年展、曼徹斯特亞洲藝術三年展、……等國際大展，2013 年獲首屆集群藝術獎。曾擔任楊德昌電影《獨立時代》美術指導、「非常廟」藝文空間執行長等工作。其作品涉獵層面廣泛，主要探討人類歷史命運的荒謬處境。著有《台灣裝置藝術》、《台灣當代攝影新潮流》、《台灣廢墟迷走》、《台灣行為藝術狀況》、《流浪在前衛的國度》、《廢島》、《姚瑞中》、《人外人》、《幽暗微光》、《逛前衛》（合著）、《恨纏綿》、《萬歲山水》、《萬萬歲》、《小幻影》、《海市蜃樓 I、II、III》（編著）等書。作品廣受國內外單位及私人典藏。

鄧兆旻

唱還是不唱？

CD 播放器、戶外喇叭、高品質噴墨輸出，2014

《唱還是不唱？》的主角是一首從日治時期傳唱至今超過八十年的曲子：〈雨夜花〉。這首曲子自 1934 年由古倫美亞唱片公司發行之後，至今動員過各式各樣的人、事、物、意識型態，終於取得了「台灣民謠代表」的地位。藝術家研究蒐集了這首歌曲的種種形貌：包括曾參與灌錄的唱片、不斷被改寫的歌詞、〈雨夜花〉被用為一個象徵與隱喻、新聞剪報等等所得的文字編輯成依照時序排列的〈雨夜花〉身世歷史。

而就像所有的歷史書寫，嘗試找出「事情究竟是如何發生的？」這樣的努力注定是不完備的。這樣的不完備我們該如何面對？藝術家將這段敘事以「視覺平面」的看法將其拆解後，製作成可以再被利用的新文本，呈現了五張「圖表」。這些圖表是準備給觀眾想像敘事的「表面」。喇叭隨機播放重新錄製〈雨夜花〉的前奏，提問著「唱」一首歌究竟是什麼意思？而這整件作品，則暫時的停留在一個請求：「這首歌的身世產生了一些結構與系統。讓我們來想想可以怎麼利用他們，以產生出新的東西。」（鄧兆旻）

製作團隊
錄音／長笛：許佑佳
小提琴：簡紹宇
中提琴：謝婷妤
鋼琴：莊文貞
平面設計：游知澔

鄧兆旻 2007 年畢業於美國麻省理工學院，建築與規劃學院媒體藝術與科學碩士班。近期重要展覽包括 2011 年紐約皇后美術館雙年展「Queens International: Three Points Make a Triangle」、2012 年台北雙年展「現代怪獸：想像的死亡與復生」、2013 年堂島川雙年展「little water」、2014 年台北就在藝術空間個展「因此，X 等於 X」、2015 年韓國首爾 Art Sonje Center「Discordant Harmony」群展。

1931 年 1 月

1931 年　1932 年

1933 年

1934 年

1936 年 6 月 28 日

1938 年

1942 年

1956 年

1960 年

1961 年

1962 年

1967 年

1969 年

1969 年

1971 年

1972 年

1976 年起

1976 年冬

1977 年

1978 年

1981 年

1983 年

1984 年 6 月 15 日

1985 年

1987 年

1989 年 11 月

1991 年

1992 年 1 月

1993 年

1994 年 8 月 30 日

1996 年 2 月

1999 年 1 月

2000 年 5 月

2000 年 9 月

2000 年 10 月 16 日

2000 年

2001 年 6 月

2002 年 11 月 29 日

2002 年 12 月 6 日

2002 年 12 月 7 日

2003

年 8 月

2004 年 7 月

2006 年 7 月 29 日

2006 年 9 月 13 日

2006 年 10 月 5 日

2006 年 10 月 19 日

2007 年 2 月 17 日

2007 年 9 月 15 日

2007 年 11 月

2007 年 11 月 11 日

2008 年

2010 年

2010 年 7 月 4 日

2011 年 10 月 29 日

2012 年 2 月 15 日

2012 年 6 月

2012 年 12 月

2013 年 1 月 20 日

2013

年 4 月

2013 年 12 月 21 日

黃周　醒民

廖漢臣
廖漢臣　鄧雨賢

柏野正次郎　陳君玉
陳君玉　　　　　　　　　　鄧雨賢　　　　　陳君玉
周添旺　　周添旺

純純　　　張永吉
周添旺　　　　　　　詹天馬
粟原白也

西條八十　　　　　　　　　　渡辺はま子　　　辛奇
邵羅輝　　　　　　　　　　　　　　　　　　　　紫
薇　　　　　王秀如　　　　　　　　　徐守仁　辛奇　黃春明
鶯鶯　　　　　　　　　　　　　　　阿鶯
鶯鶯　　　　　　　　　　　　　　　　鶯鶯
鶯鶯　　　　　　　　　美空雲雀陳芬蘭　　　　湯蘭花
黃春明　林二　簡上仁　　　于櫻櫻　　　　　　　洪小喬
李雙澤　黃春明　　　　　　　　　　　　　林二
李雙澤　　　　　　　　　　　　　　　　　陶曉清
鳳飛飛　　　　　　　　秀蘭　　　　江南
呂繩上　朱延平　王應祥　鄧麗君　　　　　　　　　黃
春明　　　白玫　陸小芬　　鄭兒玉　　王童

大小百合　　　方瑞娥
鄧麗君　　　　　　陳芳明　謝雪紅　　　阿吉仔
張劍雄　　　　黃文雄
秀蘭馬雅　　　　齊泰　　　　　陳雷
李登輝　史梅達納　　　黃思婷
余天　　　　　史梅達納
李遠哲　陳師孟　黃榮村　多明哥　　陳郁秀　鄧麗君
吳伯雄　李庸三　李登輝　李安妮　　　　　龍應台　陳蓉　連戰　方瑀
李泰祥　洪千惠　江蕙　　　　　　　　　　　李應元
多明哥　　　　　　　　　　　　黃文宗　李登輝　李應元　李應元
葛祐豪　　　　　施明德
郭桂彬　　　　　　　　　李祚　　　　　　郭美瑜
馬英九　鄧雨賢　　　　　　　　　馬英九
大佑　　　　　　　　　　　　林新輝　張雅婷　陳志平　　　羅
施明德　　　　　　　　　　施明德　施明德
施明德　　鄭鴻生
薖南希
汪淑芬　楊宗緯
李坤城
洪一峰　文夏　　呂秀蓮　張俊雄
Nancy Guy
S.H.E.　　　張錫安　周添旺　張錫安　鄧雨賢　　黃耀明　人山人海
莊永明
周雲蓬　　　　　　　　　　　　　　淑芬　　　　林俊逸
鳳飛飛
渡邊俊幸　　　　李應元　　　　　　涂鳳玆　　　盧修一
涂鳳玆　簡旎玄
盧佳慧　　　　　渡邊俊幸　　　　李康生　陳澄波
林曼麗　孫松榮　蔡明亮　　　　　　　純純
楊貴媚
朱約信　　　　　　　　　　　　　　許天賢

彰化人　　　　於　臺灣新民報　第345號發表　整理歌謠的一個建議　　這種工作若得成功　或者可以使憂鬱成性的我們民族　引起了民族詩的發展　　亦未
可定了　　並於第346號即成立　歌謠　歌謠零拾　專欄　　對此曾論　自此以後　歌謠的蒐集　進入另一階段　由無意識而變為有意識的文化工作　甚至掀起一番熱烈
的臺灣話文建設運動　　　作詞　　創作　春天到　一曲　　春天到　這首曲子為二四拍　F大調的歌曲　曲調音域為c1　c2的完全八度　樂曲曲式
為典型的一段式 ab　前後兩句一問一答互相呼應　前句停在屬合絃　後句　　　結束。　　　應請　　出任古倫美亞唱片公司文藝部長　企劃台
灣第一批原創流行歌曲　　從文聲唱片挖角畢業於台北師範學校　已寫出　大稻埕行進曲的　為專屬作曲家　博友樂唱片挖走　　之後　遭缺由剛發行新作片　月夜
愁　熱賣的　接棒　　將　春天到　填上一位酒家女子的遭遇為詞　完成了　　　　受風雨　吹落地　無人看見　每日怨嘆　花謝落土不
再回　花落土　花落土　有誰人　可看顧　無情風雨　誤我前途　花蕊凋落要如何　雨無情　雨無情　無想阮　的前程　並無怨嘆　軟弱心性　乎阮前途失光明　雨水滴
雨水滴　引阮入　受難地　怎樣乎阮　離葉離枝　永遠無人可看見　由合灣女歌星　主唱　和另一首由　　唱的　不歐叫　合盤成一張七十八轉的蟲膠唱片
發行後銷路相當好　　著手編寫　　　　　月球唱片發行　　含淚的分手　收錄　　　　　台語流行歌對於　　和民運動
的刺激下　開始出現了小小亮光　　等人　開始進行田野調查　撰文出書或創作歌詞　用行動來提倡推打醒的台灣歌謠　　並且努力將被禁的一些名
歌申請解禁　農村曲　補破網　望你早歸　　　四季謠　原名 四季紅　　　心酸酸　等歌才在更改部分歌詞或重新審查後始予解禁　　　　　淡江文理
學院　　在他的　鄉土組曲　中設　在我們還沒有能力寫出自己的歌之前　應該一直唱前人的歌　唱到我們能自己的歌末為止　　　　那麼　我
們就請您給我們唱幾首吧　接著　　唱了三　四首閩南語的台灣民謠　包括　　補破網　　恆春之歌　　等　以及國語的　國父紀念歌　其間　台下的聽　觀
眾有點喜叫好的　也有開汽水瓶的　　歌林唱片發行　　台灣民謠專集　收錄　　　　東尼機構發行　　環球唱片原聲帶　臺灣民謠　收錄　　編
劇為　與　　監製為　　　　環球唱片發行　　閩南語金曲集　收錄　　導演的電影　看海的日子　由蒙太奇有限公司發行　編劇
入圍金馬最佳改編劇本　師　飾演　　的　　獲得金馬獎最佳女主角獎　　　牧師於 台灣教會通訊No7 中發表　咱的鄉土　與　　原曲配上新
詞　咱的鄉土台灣島　祖公流汗來種作　中央山脈青翠草埔　咱當拼命來保護　咱的鄉土台灣島　自救以外無別路　同胞大家趕緊覺醒　當曾手取出頭天　咱的鄉土高山島
上帝創造看好行　拯救福音要傳全民　促進公義滿地面　　麗歌唱片發行　　農村曲精選輯2 收錄　　　　金圓唱片發行　　江湖歲月 收錄　　　　　
上華唱片發行　　鄉土追憶經典民謠2 收錄　　　　　發表　評價　落土不生　　前衛出版社　　前衛出版社　　環球
國際唱片發行　　再見我的愛人第3輯 收錄　　　　發表 台灣人的價值觀　前衛出版社　收錄　第28講　　的精神現象學
發表 誰在那邊唱自己的歌　時報文化　　第113　114頁　　環球唱片發行　　純情歌　專輯收錄　　　金圓唱片發行　　民謠 收錄
大旗唱片發行　　愛情歌 收錄　　　　蓄記唱片發行　　黃昏的故鄉　收錄　　　　　中央社布拉格電
特別提到捷克知名作曲家　　的作品　之到捷克之前就已看一些資料　並聽過　　的作品之後　令人振奮　他希望台灣也能有類似　的祖
國的作品　不要一直在唱　　麗歌唱片發行　　二十年來最暢銷台語金曲4 收錄　　　　環球唱片發行　　小城經典 收錄
　　由新象藝術主辦　　自由時報與 Taipei Times 協辦的 跨世紀之音　　全民演唱會　於台北市立體育場舉行　中央社記者　台北電　在近兩萬多聽眾中
中央研究院院長　　總統府秘書長　　教育部長　　行政院文化建設委員會主任委員　　台北市文化局長　　中國國民黨主席　　夫人　　國民黨副
主席　前財政部長　前總統　女兒　等人也忙裡偷閒到場聆聽　下半場開場由　民主進步黨提名的台北市長候選人　趕來捧場　最後的壓軸
就是演唱　再加入合唱　然後東西兩位女高音各以自己擅長的和聲方式演出　中央社記者　台北電　晚間為　站在並首次邀請
一起合唱台灣人民耳熟能詳　均能朗朗上口的民俗歌謠　全場支持群眾應聲唱和　現場唱出　真空管喇叭響徹雲霄　氣氛達到頂點　自由時報記
者　高雄報導　遊行活動在　歌聲中結束　站在當年的民主聖地　抱著坐輪椅的三哥　當場掩面啜泣　他坦言早知投票的結果　能欣然接受失敗
　　　　佳音集合唱片發行　　兄弟仁義極諿演歌V1 收錄　　　柏菲音樂發行　　相見歡 收錄　　　　　中央社記者　台北電
台北市長　在會前與　兒孫共同參觀在二二八紀念館展出的　飄如春風 紀念展　並在音樂會中唱一些　聯合報記者　台北報導　歌手
的情景　年輕人想起爸媽呼喃時的模樣　也是他三十年前哈古大時的　校歌　人人都會唱　月亮代表我的心 & 戀曲一九九〇　　五部曲 串起　顛沛 豪邁的
一生 也讓上萬的民眾情緒沸騰　飄颺 也包括了　　於聯合報 發表　從　　唱到　紅花雨　　新聞周報　紅
潮 含恨望春風　　加州大學聖地牙哥校區音樂系副教授　　於美國加州聖地牙哥台灣同鄉中心大禮堂演唱　從
的歌謠　去感觸台灣過去的殖民時代　　中央社記者　台北電　　　於婦女教援基金會二十週年慶祝會上獻唱四首歌的　　　　
Born Free 為聲援人口販運受害者的人身自由不可被侵犯的真諦　　隱形的翅膀　為鼓勵受暴婦女站出來捍衛自己　不畏懼艱迎高飛　快樂天堂　希望目睹暴力兒童平安快樂
成長　　再見 禁忌的年代　高雄市政府新聞處　　戒嚴時期禁歌揭祕　　　　TVBS新聞　晚間台北縣辦一場　禁歌禁曲演唱會
當年白色恐怖不能唱的歌　幾乎都被搬上台唱唱　不但請來國寶級的歌手　與　　現場高歌　就連副總統　　行政院長　　等人也到場參與　甚至上台合唱
　把活動氣氛帶到最高點　Feeling a Shared History through Song　　　　　　　as a Key Cultural Symbol in Taiwan The Drama Review 52 4
T200　華研國際發行　　SHERO 收錄 我愛　　　作曲　　　　　　　　　　　於台北 Legacy 演唱　　走江
湖　大陸新民謠實島放歌會　　為　　填上新詞　民國三八年到台灣　脫下軍裝賣饅頭的　娶了一個台灣姑娘　生個女兒叫　　妻兒老娘在大陸那邊　今生今
世不能再見喲　夢中大雪　白了一座山　　　　醒來枕畔雨潺潺　　SONY MUSIC發行　　台灣歌謠　紀念彭彩　收錄　　　果核唱片發行
1949月光　　台228音樂會　　助拳　聚想　籌辦　愛島未來　公益音樂會　　強調情繁台灣　代代相傳
跨越藩籬　心心相印　與前國家交響樂團首席小提琴　　大提琴演奏者　　等人共同籌辦　希望將大社會的愛　下午受訪時表示　這次創立之
驚鶩文教基金會執行長　　不彈鋼琴　擔任音樂會主持人　另外　　結合 望春風　　思想起 與 補破網　等台灣民謠　創作交響曲 祈盼
MoNTUE 北師美術館序曲展　　總編輯　　發表 寂寞的盛況　記　　的 化生　如果 化生 展演了　　由生至死的木乃伊化過程
抑或　此曾他　的死亡儀式 中　所飾演的一位身著鮮紅衣裳的無名女人剛恰好形成了一個極強烈的反比　她們躁動人　伴隨著1930年代女歌星　所演唱的悲歌
背景中　從過度刺眼的白光遠慢慢地走了出來　　隔離22年前在水晶燈下的　辮桑 中夜繼的 望花補夜　已經好幾年　有著一群熱衷
會的青年　常常去幫人家選舉站台唱歌　從　出國　唱到民進黨成立　那些台語老歌都是必唱曲目　突然　有一天　我們唱完歌　接下來的演講者　　牧師說　我們
為啥麼老是唱悲歌　有一天　我們一定會不需要再唱那些悲歌　將 望春風　補破網　月夜愁　鎖到抽屜裡　不用再唱　因為台灣不再悲情　所以　就引
發了朱小弟突發綺想　將那些　悲歌　重新詮釋　難然承載了過去的悲情　但　還是希望藉由歡樂　跳舞的搖滾形式來告別悲情　於是　一代名曲　望花補夜 誕生了

雨夜花　　雨夜花　　雨夜花

雨夜花

雨夜花

雨夜花

雨夜花　　　　　雨の夜の花

雨夜花

雨夜花　　　　雨夜花　　　　雨夜花

雨夜花

雨夜花　　　　　　　　雨夜花

雨夜花　　　　　雨夜花　　　　　　雨夜花

雨夜花

雨夜花

雨夜花　　　　雨夜花

雨夜花　　　　　雨夜花

花　　　　　　　　雨夜花　　　　雨夜花　　　　　雨夜

雨夜花　　　　　　　雨夜花

雨夜花　　　　　　雨

夜花　　　　　　雨夜花　　　　　　　雨夜花

雨夜花　　　　　　雨夜花　　　　　　　雨夜花

雨夜花

雨夜花

雨夜花

雨夜花　　　　　雨夜花

雨夜花　　　　　　雨夜花　　　雨夜花

雨夜花

雨夜花

雨夜花　　　　　　雨夜花
雨夜花

雨夜

A Flower in the Rainy Night

花　　　　　　　　　　　　雨

雨夜花

夜花

雨夜花　　　　　　　　雨夜花

雨夜花

雨夜花

雨夜

花

雨夜花

陳界仁

帝國邊界 II —西方公司

35mm 轉藍光 DVD、黑白、有聲、單頻道錄像，70 分 12 秒，2010

近年來台灣大量出現以「歷史回溯」之名，將 1950 至 1979 年美國宰制／改造台灣政治、經濟、文化結構的時期，描述為台灣之所以能邁入「現代化」和「經濟高度成長」的核心原因，這些由美國在台協會、台灣政府和大學研究中心主導的宣傳活動，藉由精心選擇過的「實證式」史料、數據、文物，以及美國在台灣代理階層的口述歷史和溫馨、感人的小故事，廣泛通過電視、報紙、書籍、紀錄片、展覽等宣傳媒介，將美國宰制／改造台灣的時期，塑造為一個充滿「美好回憶」的時代。

如同每次帝國／國家機器對歷史記憶進行「再編碼」和「再植入」的治理工程時，都不僅是藉由掌控歷史解釋權，以建構其統治權力的合法性，同時亦是一次對當代個體生命的思維、慾望與想像進行新的「再改造」運動。

從「人民記憶」觀點所書寫的台灣史[1]，1950 至 1979 年的台灣，並非是一個充滿「美好回憶」的時代——1950 年韓戰爆發後，原本在國共內戰後期已放棄支持國民黨的美國政府，除立即派遣第七艦隊封鎖台灣海峽，以繼續維持其在太平洋地區的霸權，同時為防止中共抽調解放軍部隊支援韓國戰場，美國中央情報局（CIA）另以民間企業——「西方公司」[2]的名義與從中國大陸敗退至台灣的國民黨重新合作，共同成立突擊中國大陸的反共救國軍[3]。

隨後，在「中（台）美共同防禦條約」下（1954 ~ 1979），美國政府不僅藉由支持國民黨獨裁／反共的戒嚴體制（1949 ~ 1987），對左翼人士和異議者進行全面的殘酷鎮壓[4]，並結合之前由其主導的「舊金山合約」（1951）—— 把台灣的主權懸置為「主權未定」的例外狀態，以及通過「美援」的軍事／經濟援助政策（1951 ~ 1965），把台灣整編為美國的軍事後勤基地和資本主義國際分工體系下，高污染業與廉價密集勞力業的加工出口區，同時藉由國民黨的反共教育和美國在資本主義陣營中推動「文化冷戰」的宣傳進行洗腦，成功地把台灣塑造為親美／反共的基地與徹底信仰資本主義的社會。

1978 年中國大陸開始實施傾向新自由主義的經濟「改革開放」政策後，美國隨即於 1979 年正式承認中華人民共和國對中國的主權，並與中華民國（台灣）斷交，同時另以其國內法所制定的「台灣關係法」，將已被改造為親美／反共的台灣，規範於類似美國的一州或屬地的新例外狀態。1984 年，台灣政府在美國強大的貿易報復壓力下，開始加速實施「自由化、國際化、制度化」的新自由主義政策。1987 年隨著冷戰局勢的改變和美國持續壓迫台灣成為徹底對美開放的「自由市場」，以及台灣民眾為爭取民主而不斷抗爭等多重壓力下，國民黨被迫解除長達 38 年的戒嚴統治。

1995 年由美國主導的世界貿易組織（WTO）正式成立，而已被美國長期規訓、治理與附庸化的台灣，於 2002 年加入 WTO，繼續作為新自由主義全球化結構中的從屬區域，以及一個在帝國／國家機器長期對歷史記憶不斷進行「再編碼」與「再植入」的治理工程下，成為一個已被「刪除」在地歷史、社會脈絡、人民記憶與喪失人民想像的空洞化社會。

〈帝國邊界 II—西方公司〉的構想源起自陳界仁父親的經歷，他的父親曾是反共救國軍的一員，2006 年初他父親過世後，留下了一本半虛構的自傳、一份反共救國軍突擊中國大陸時，突擊艦在海上被解放軍擊沉的陣亡名單，還有一件老舊軍服和一本空的相簿，相簿上曾經貼有反共救國軍接受「西方公司」訓練時的照片，這些照片後來被陳界仁的父親燒掉。

影片中，陳界仁以詩性辯證的形式，將「西方公司」這個具帝國寓意的大樓，凝塑為台灣戰後 60 年歷史縮影的迷宮般空間，以及一個失去人民記憶的荒蕪場所。

影片以父親忌日時，兒子藉由重新審視父親的遺物——無法見證歷史現場的空白相簿、真實卻又無從考據的陣亡名單、在自我審查下所寫的半虛構自傳，以及父親肉體消亡後所遺留的老舊軍服——於焚燒銀紙煙霧繚繞的家中，兒子穿上父親的軍服，在恍若與父親合為一體的想像中，開始一場重回「西方公司」的旅程。

在「西方公司」內，兒子／父親遊走於杳無人跡、四處散落著「美軍顧問團」[5] 標誌的不同空間裡，與回來尋找自身檔案卻遍尋不著的反共救國軍、始終未能離開這棟大樓亦無檔案紀錄的白色恐怖受難者，以及被廢棄機器圍困的當代失業勞工與派遣工們[6]，在大樓的不同樓層裡陸續地相遇。這些被帝國／國家機器的宰制史觀所排除的人群與幽靈，相互攙扶地來到「西方公司」內，過去「美軍顧問團」的聚會大廳，並陸續聚集在大廳的講台上——如同一場將與帝國／國家機器的宰制史觀進行「對質」的人民記憶與人民想像的「聚集行動」……。[7]

至目前為止，歷史上真實的「西方公司」總部，尚未有任何影像資料出現。影片中虛構的「西方公司」，是拍攝於 1950 年代「美援」時期建造的舊化學工廠大樓，大樓內代表不同歷史時期的「場景」，為陳界仁與參與拍攝的演出者、工作人員利用現場剩餘物所搭建而成。（陳界仁）

1　關於從「人民記憶」觀點所寫的台灣史，可參閱由勞工運動者集體撰寫的《勞工看的台灣史》，高雄市政府勞工局勞工教育中心出版。

2　「西方公司」（Western Enterprises Inc.）隸屬於美國中央情報局主管全球地下活動的政策協調處 (Office of Policy Coordination)，於 1951 年 2 月在美國賓夕法尼亞州匹茲堡正式註冊成立，總部設於台北市中山北路圓山（現臺北市立美術館）附近，活動基地則在金門、馬祖等外島。1955 年「西方公司」結束其階段性任務後，中央情報局另以其他機構名稱繼續執行在台任務。

3　「反共救國軍」由「西方公司」與國民黨於 1951 年共同成立，主要任務為韓戰時期對中國大陸進行軍事突擊與干擾任務。但美國官方與國民黨政府從未公開承認其曾存在過的「合法性」，「反共救國軍」的中低階成員，主要招募自貧窮的中國農民與漁民青年，他們當年在部隊期間甚至領不到薪餉，直至 2011 年，台灣國防部仍以查無「反共救國軍」完整檔案為由，依舊不願補發積欠近 60 年的薪餉。

4　由於台灣戒嚴時期「白色恐怖」受難者的檔案資料，尚未被全面清理，僅以現有官方公布的資料估計，被殺害的政治受難者約有八千人，受軍事審判而被牽連、關押的政治犯約有十四萬至二十萬人。

5　美軍顧問團（Military Assistance Advisory Group，簡稱 MAAG）最主要的任務是在台灣建立控制台灣政治、軍事與財政的監督機制，以及實施符合美國利益的軍事部署。

6　影片中的演出者，為台灣實施新自由主義政策後的失業勞工、派遣工，以及不向台灣政府登記立案的「自主工聯」。

7　這件三頻道錄影裝置作品，在主銀幕背後另有兩個同步放映的短片，右邊的影片為反共救國軍中不知其姓名的部分中低階軍人，左邊的影片為部分白色恐怖受難者的肖像。

陳界仁 台灣當代藝術家，高職美工科畢業，其創作方式主要與來自不同背景的諸眾合作，通過集體搭建場景的工作過程，將拍片現場轉換成被原子化後的不同個體可以相互認識的臨時社群，並在此場域內完成詩學辯證式的影片。作品曾個展於：臺北市立美術館、洛杉磯 REDCAT 藝術中心、馬德里蘇菲雅皇后國家美術館、紐約亞洲協會美術館、巴黎網球場國家畫廊等機構。參加過的聯展包括：威尼斯、聖保羅、伊斯坦堡、利物浦、里昂、雪梨、上海、光州、台北等當代藝術雙年展。

張照堂

紀念陳達

紀錄片，6分，2000

1972 年在窮鄉僻壤的恆春遇見的陳達，雖然已是 67 高齡，唱起歌來卻還是頂硬朗的。他俐落的抓起隨身月琴彈將起來，那久遠、滄桑的嗓音彷彿是人間絕響，如此厚實、獨特與遼闊，陳達不愧為臺灣民間歌謠真正的遊唱傳人、典範。

陳達，1905 年出生於屏東縣恆春鎮大光里，有四之一原住民血統。小時候他跟媽媽學唱由祖母流傳下來的「台東調」，以原母語發音。12 歲時替人放牛、捕魚，經常隨著大人由恆春至楓港，翻山越嶺到後山（台東）四處跑。17 歲時，陳達開始跟著大哥學唱〈牛尾擺〉，趁兄哥午睡時，偷偷取下牆上的月琴自彈自練，他既不識字，更不懂樂譜上畫些什麼蝌蚪。1925 那一年，陳達 20 歲，正式展開他的歌唱生涯。

《紀念陳達》收錄的影片為陳達 1977 年於台北「稻草人」餐廳駐唱時伴著李光輝，隨機吟唱李光輝這位阿美族／日本兵在戰後獨自一人躲進印尼荒島叢林中的 30 年遭遇。（張照堂）

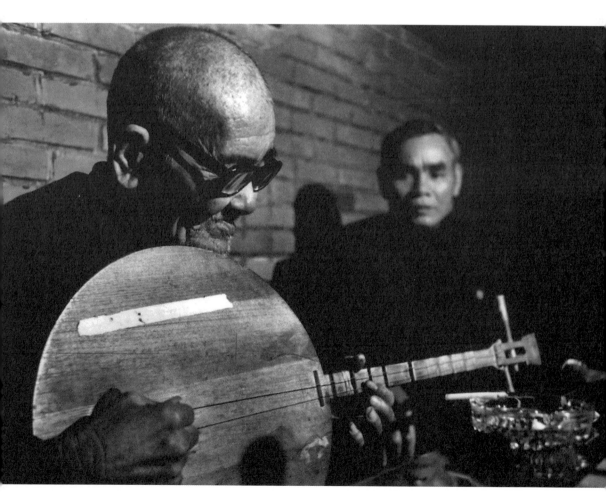

陳達與李光輝，台北，稻草人咖啡屋，1977（攝影：張照堂）

歌手楊祖珺，淡水，1979（攝影：張照堂）

楊祖珺與青草地慈善演唱會

紀錄片，20 分 47 秒，1978

1978 年，楊祖珺 23 歲，剛剛辭掉台視「跳躍的音符」的主持工作。她在節目裡總是一身襯衫牛仔褲，背著吉他，在電視上唱 Joan Baez 的歌、新生代的創作曲、傳統民謠，還有李雙澤的遺作。這個節目很受歡迎，每星期總能收到一百多封觀眾來信。直到新聞局規定所有綜藝節目都要演唱新聞局審定的「淨化愛國歌曲」，她才決定不幹了。

這年 8 月，楊祖珺在榮星花園舉辦「青草地演唱會」，廣邀當時最受歡迎的新生代創作歌手登台演出，為廣慈博愛院的雛妓募款。她做夢也沒想到這竟是台灣戰後第一次的戶外大型演唱會，而情治單位總是把「戶外集會」跟「群眾運動」劃上等號，繼而替她扣上「搞工運、學運、串聯社運」的大帽子。自此，楊祖珺遭到無窮無盡的騷擾和封殺，壓力如此巨大，年輕的她幾乎無法承受。(馬世芳)

張照堂 1943 年出生，台灣戰後重要的視覺藝術家，現居住於台灣台北。因生長在政治壓迫的 1950 年代，他的作品深受台灣傳統方言文化與西方現代前衛思潮的影響。過去五十年的作品不受傳統分類的制約。雖然他早期的視覺風格是奠基在紀實攝影之上，但是他總能在照片框格之中加入自我觀點，所以不再只是拍出台灣社會與人物的樣貌，而是轉化成內心狀態的詩篇。自 1970 年以來，張照堂曾參與台灣、中國、韓國、日本、法國與美國等地的展覽。
他是台灣第一位以攝影師身分得到國家文藝獎（1999）暨行政院文化獎（2011）殊榮的藝術家。2013 年於臺北市立美術館展出個人回顧展「歲月／照堂：1959-2013 影像展」。除了攝影，他也是一位著名的紀錄片導演，是位備受尊敬的教授。他在臺南藝術大學、政治大學與臺灣大學等國立學校授課。

澎葉生 Yannick Dauby

台北聽三遍

聲音裝置，2014

澎葉生自從定居台北地區，持續以台北市及其周邊環境錄音為創作素材，在 2008、2009、2011 年間創作了三個聲音編曲作品：〈鬼月〉——農曆七月的夏日氛圍；〈台北二零三零〉——關於台北都會環境發展的近未來想像；〈凱達格蘭〉——對於曾經生活在台北盆地，如今已然消失的平埔族原住民族群的聲音遙想。透過這三個作品，澎葉生提出關於聆聽這座首都城市聲音風景的三種不同體會與角度。因為一座城市，需要一再被想像與聆聽：台北聽三遍。（澎葉生）

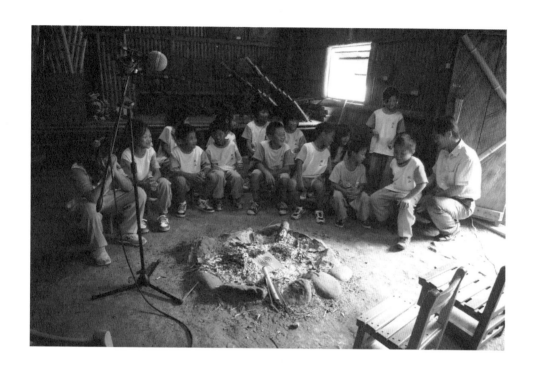

聽見桃山

聲音、文件，2011（與蔡宛璇共同合作）

澎葉生、蔡宛璇與新竹縣五峰鄉桃山周邊的泰雅生活圈所進行的合作計畫。在共約六個月的時間中，兩位創作者以該地區的桃山國小（該校長期進行兒童合唱團和傳統音樂的培育工作）為中心，對計畫期間進行的系列相關活動予以編組。目標是實現一張與傳統泰雅文化元素、及與聚落周邊自然環境緊密相關的 CD 專輯。其完成品，類似某種聲音旅行，來自一些以「更新孩子們對聲音、自然、音樂的想法」為目標而進行的各種活動（部分結合教學課程）。以田野錄音為基礎，從校園到鄰近山區，計畫進程主要為連結該區域內不同的群體和主題。透過錄音和製作過程，去探觸口語、口述傳說、泰雅族特有的樂器和發音遊戲，也記錄了一小部分的傳統生活元素。（澎葉生、蔡宛璇）

六堆

錄像，2012（與蔡宛璇共同合作）

一張來自六堆的影音風景明信片。六堆不是個行政區域劃分的地理名詞，而是同一族系之精神的結合體，地理上涵括了高雄市到屏東縣內的主要客家聚落。五個短片，沒有敘事內容，非旅遊式的南台灣文化景觀，短片中藉由水、音樂、農業、食物、住屋等角度揭示客家文化的多樣面貌。「拾景人」系列創作計畫由長期合作的視覺藝術家蔡宛璇與法國聲音藝術家澎葉生共同製作，過程透過環境觀察、匯集素材、住屋景觀等創作方向闡釋主題。游移於都會環境和村野環境間，作品具有拼貼、實驗與紀錄風格。（澎葉生、蔡宛璇）

穿梭美濃──串場短片

錄像，2008（與蔡宛璇共同合作）

2008 年起，澎葉生與蔡宛璇在美濃愛鄉協進會邀約下，陸續參與幾次藝術活動與音樂－聲音教學工作坊。一開始是與幾個國中和國小的八音班（在地客家傳統音樂）學生，在這期間有機會記錄到當地常民傳統音樂和生活現場，以及少數黃蝶翠谷的自然環境聲響。展覽中呈現的影音創作，是一些串場短片，或可視為教學活動期間的影音插曲。無論是在夥房中或自然中的影像、音樂工作坊中錄下的樂音練習，這些短片，都是對美濃地區生活質地的一種主觀經驗與再現。（澎葉生、蔡宛璇）

澎葉生 聲音藝術工作者，1974 年生於法國，2007 年起生活並工作於台灣。他的創作和研究約始於 1996 年在法國學習的具象音樂。從音樂開始並延展極廣：即興演出、電子原音音樂（electroacoustique）編曲，以及人類音樂學。1998 年開始田野錄音工作，在大自然、都會和工業環境中進行錄音，成為他聲音紀錄片及編曲的素材，或與其他聲音媒介對話，時而與影像創作結合。作品發表形式如：即興演出、聆聽活動、出版或聲響裝置。其創作主軸為對於聽覺經驗的實驗和探索，並著迷於民族學與自然科學。他的作品常參與國際活動，亦常與聲音藝術家、現代舞（2007 年開始與台灣「驫舞劇場」合作）及視覺藝術家（如與蔡宛璇進行「拾景人」系列創作）合作。近幾年來持續在台灣各地進行田野錄音與發表，未來幾年計劃透過藝術活動、聲音紀錄及教學行動持續在這個島嶼中探索。

朱約信

望花補夜

音樂影片，4 分 7 秒，1991

那是 1991 年
水晶唱片說想要出一張《辦桌合輯》
找了陳明章 伍佰 潘麗麗 朱小弟（那時 還沒有
「豬頭皮」）
朱小弟就想說
要不然
來搞搞台語老歌
來變變新花樣
一路以來
有印象的台語老歌
幾乎都是「悲歌」
〈望春風〉、〈雨夜花〉、〈補破網〉、〈月夜愁〉
那時
已經好幾年
我們有一群教會的青年
常常去幫人家選舉站台唱歌
從「黨外」唱到民進黨成立
那些台語老悲歌總是必唱曲目
突然
有一天
我們唱完歌
接下來的演講者——許天賢牧師說：
我們為什麼老是唱悲歌

有一天
我們一定會不需要再唱那些悲歌
將〈望春風〉〈雨夜花〉〈補破網〉〈月夜愁〉
鎖到抽屜裡
不用再唱
因為台灣不再悲情
所以
就引發了朱小弟突發奇想
將那些「悲歌」重新詮釋
雖然承載了過去的悲情
但
還是希望藉由歡樂／跳舞的搖滾形式來告別悲情
於是
一代名曲：〈望花補夜〉誕生了
將台語老悲歌〈望春風〉、〈雨夜花〉、〈補破網〉、〈月夜
愁〉各取一字組成歌名
將〈望春風〉、〈雨夜花〉、〈補破網〉、〈月夜愁〉的內容
截取部分重新延伸再造
從父執輩以來傳承下來對國民黨不滿的教導也在裡面
從高中到大學時代風靡的老式扭扭舞搖滾也在裡面
從老式台語歌的抖音唱法唱到新式台語歌的吶喊都在裡面
大概隱約也成為「豬頭皮」的前哨試金石了吧

（朱約信）

朱約信 1966 年出生於台南，台灣音樂創作人、歌手，也是新台語歌謠運動的重要藝人之一。1991 年，發行首張個人專輯《現場作品一貳》，他的早期作品多偏向於直接的政治批評。自 1994 年起，他以「豬頭皮」為藝名，發表了數張詼諧又犀利的「笑魁唸謠」系列作品。除了參與唱片的製作及歌曲創作外，朱約信也參與演出電影、製作電影原聲帶、廣告音樂，並且擔任電視、電台節目主持人。朱約信曾獲 2000 年金曲獎「最佳方言歌曲男演唱人」獎。協助推廣「創作共用授權」（Creative Common）也是朱約信積極參與的行動，他在 2004 年透過中研院出版的《歡迎來唱我的歌》，是台灣第一張使用「創作共用授權」發表的音樂專輯。

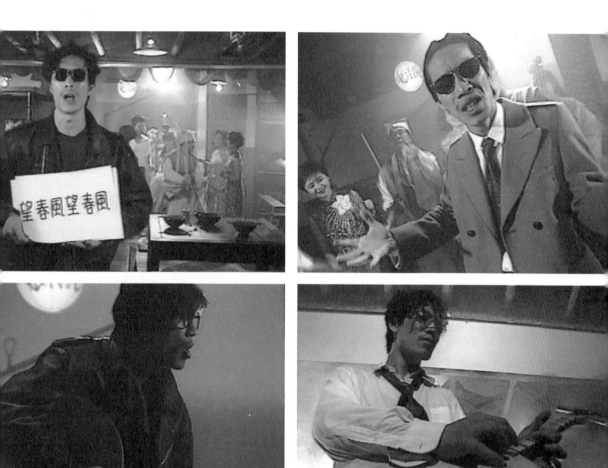

王明輝

不在場證明

行為表演，2012 年 11 月 10 日於立方計劃空間，重製為多媒體裝置

治及形式經 the countries 會語一部般其導諸대변하는 자 ' 로菁民

民粹主義將訴許多 ay naghahambing 反對求特定的地區或特定的

主義者 populismo degrees of success 的成分張且倡人民中先的 populism is a 社會階級 political doctrine

ەب ق باس یوروش لثم ییاەنیەمزرس رد ەک
ووقع where one sides with people against the elite 社会主義者 parties ang isang pangkaraniwang tema have enjoy

重產階級或是αυτ ó ν πou ed 極權代表政見心者階級放在人並民並民粹是 in first world democracies such as یفلتخم یاەشبنج bảo vệ nguyện 民粹主義反對會集權 vọng và quyền lợi cho 보통 사람들을 數優工人多대변하는 자 ' 로 nhân dân دیاش دننانسریم ،تساەتسویپ رد 知識人などに強く反対し hội bằng hình thức برابر To επίθετο農民等等λαϊκός " αναφέρεται σεπροέρχεται απτολαϊκισμ ό ς가치중립적στη ρίζεται ق باس یوروش لثم ییاەنیەمزرس رد ەک ووقع ەب יתינ στην Tilhængere og 大衆主義者 לולכ ,תיטילופה תשקה בחור לכל שומיש וב אוצמל כרכמבrepræsentanter af populismen kaldes populister εσκεμμένη ανειλικρίνεια民衆派や執政政權

（王明輝）

製作團隊
演員：瓦旦塢瑪
攝影：陳又維

攝影：黃宏錡；圖片提供：北師美術館

王明輝　音樂製作人，黑名單工作室（Blacklist Studio）創辦人。曾製作黑名單工作室專輯《抓狂歌》（1989）、《搖籃曲》（1996），製作合輯《七月一日生》（1997）、《勞工搖籃曲》（2000）、《高山阿嬤》（2001）等，並曾主持華視搖滾樂現場節目「台灣 ROC」。近年主要致力於劇場音樂製作，包括〈母親再見〉（2010）、〈荒原〉（2010）、〈黑洞3〉（2011）、〈長夜漫漫路迢迢〉（2013）、〈安蒂岡妮〉（2013）。

Floaty

地下社會

壁畫，2014

（首先，我要先澄清大家對我作品的誤解：我做的不是塗鴉，雖然它被通稱為塗鴉。我在地下社會牆面上畫的是壁畫，塗鴉與壁畫除了字面上的差異，對我同樣具有個人意義。）

約莫 2001 年時，夾子電動大樂隊團員辣辣邀請我替地下社會彩繪牆面，條件是：我得隨心所欲地畫——我當然很樂意。

當時地社還是個灰灰暗暗的地方，牆上掛有幾幅樂團的海報、亂畫的人物塗鴉，到處都有灰暗的噴墨痕跡，看起來又遜又髒，我設想把空間弄得比較有搖滾風格和美感。我腦中瞬即出現改造的念頭：畫遍所有牆面、角落、任何不起眼的地方，廁所、天花板也不放過，我只有一個原則：「死也不畫吉他，絕對不老哏。」我在心裡默默對之前裝飾地社的藝術家說了聲抱歉，然後我得好好努力達成我所預想的目標。

我花了好幾年重新繪製不同牆面，跟塗鴉奮戰，並把舊空間注入新的氛圍——它是有生命，不斷發展的作品。同時我深感榮幸與感謝，原來這些壁畫伴隨許多人的生命，也深植在他們的記憶當中。

在地社歇業當晚，我把廁所和所有牆面都塗黑，後來又把吧檯也全塗黑，作為我們被迫關閉的抗議。地下社會輸了這場戰役，雖然難過，但我們卻贏在打了一場大戰爭，因為在這十七年當中，我們就像一個大家庭，許多人在這裡培養了對音樂的熱愛。

他們雖然可以勒令我們停業，但無法抹殺我們心中所愛。地下絲絨樂團主唱路·瑞德曾在〈搖滾樂〉這首歌裡唱道：「她藉由搖滾得到救贖。」

（Floaty）

攝影：Ian Kuo

Floaty 現居台北，目前創作涉及範圍有評論、音樂與藝術領域。近十二年來活躍於台灣的音樂場域中。Floaty 是地下社會的駐店 DJ，也是地社著名壁畫的作者。此外，他也在「操場」和「公家酒吧」擔任駐店 DJ，並於台灣獨立音樂的線上平台──GigGuide TW（www.gigguide.tw）發表唱片評論、音樂表演評論和人物專訪。他也積極與在地音樂團體有多項合作計畫，例如：78 BPM 與 Dirt Star。目前他自己也組了一團龐克樂隊。

他曾參與日本書法畫家棚橋一晃在佛蒙特藝術中心所開設的工作坊課程、大學畢業於明尼蘇達州聖保羅市的馬卡萊斯學院藝術文化系。他的作品充滿幽默感，正向鼓勵著所有人。不管是俗世、禁忌或奇幻的題材，Floaty 都試圖傳達歡樂或悲憤的感受，或試圖融合上述的情緒。

黃明川

1995 後工業藝術祭

紀錄片，61 分鐘，1995

1990 年代初所累積的能量於 1995 年爆發，「破爛生活節」擴大為「台北國際後工業藝術祭」，由林其蔚等人擔任企劃，演出樂團來自英、美、日、瑞士與台灣。這場在已拆除的板橋廢酒廠舉行，為期數日的表演裡，視覺與身體表演的驚駭程度，可能創下台灣現場表演的紀錄：驚悚小劇場灑狗血、演出者對女性觀眾進行身體侵犯、濁水溪公社以優酪乳對團員灌腸、零與聲音解放組織對團員灌餿水並將餿水潑向觀眾。（黃明川）

淡水河上的風起雲湧

紀錄片，47 分鐘，1995

解嚴之後，戶外公共空間變得較容易進入，藝術家入侵所有可能的公共領域，向更廣大的觀眾傳達他們的觀念。台北縣美展企劃以走出畫廊、美術館，讓藝術回歸自然。並沿淡水河河邊或沙洲、河渠與社會環保結合，裝置出觀念藝術的大型戶外作品。然而，不幸的是：藝術家來到沙洲農墾地，與超級汙染的河流奮戰，企圖占地為王，但執行過程中見死屍、遇火災、被強風擊倒，自然永遠是最後的勝利者。本片曾受邀參加溫哥華和釜山兩地的國際影展，號稱經濟奇蹟的台灣經驗，是本片當時隨片登台的參考資料。（黃明川）

黃明川　1955 年生於嘉義，現生活於台北。台灣大學法律系畢業，後赴美國紐約藝術聯盟主修石版畫以及美國洛杉磯藝術中心學院主修美術、攝影。1983 年曾獲第一屆雄獅美術評論新人首獎並撰寫台灣攝影史簡論。1990 年代第一位拍攝台灣的228 建碑風潮，完成《碑林二二八》，並拍攝《彭明敏的故事》紀錄片。1990 年三部電影劇情長片《西部來的人》、《寶島大夢》、《破輪胎》先後獲夏威夷國際影展、新加坡影展、金馬獎影展等國內外獎項肯定。劇情短片《鹿港情深》受邀參加香港電影節、溫哥華電影節等國際知名影展。黃明川二十多年來長期聚焦於台灣當代藝術人文紀錄片的拍攝，其中包括四位本土小說家的系列紀錄片。2003 年藝術紀錄片《解放前衛》共 14 集，榮獲第一屆台新銀行文化藝術基金會「視覺藝術獎」首獎。

洪東祿

跑

單頻道錄像，6分48秒，2002（音樂製作：林強）

洪東祿在2002年創造出一個虛構人物「小紅」，沒有明顯性徵與臉部表情，看似電玩遊戲「快打旋風」裡的角色「春麗」，又似中國神話裡的哪吒。洪東祿以此發展出一系列關於小紅身世的作品：她／他誕生自實驗室的試管，生活在一個與現實隔離的世界，可無限增生。在〈跑〉這部電腦動畫作品中，背景是由林強所作的快速電音舞曲，小紅奔跑在一個無限延伸、沒有盡頭的墜道裡；而在〈涅槃〉中，聲響同樣是林強所作，小紅幻化為複數個體，如修行者盤坐入定，漂浮在一個沒有上下、左右與前後的空間。

小紅被創造出來的時代，正是網路科技與藥物文化在全球開始快速擴散之際，電子建構的賽博空間（cybersapce）與化學建構的迷幻異域（altered state）對現實世界的滲透強度逐漸提高。洪東祿這兩件作品預示了在科技影響下的新世紀精神狀態——就像現代人們無時無刻都要藉著手機、電腦、電子遊戲……脫離現實，意識不再受地理與物理的限制而得以無邊無際地奔馳、飄盪、連結，但是身體感與歷史感也隨之淡化、消逝。（羅悅全）

涅槃

單頻道錄像，10 分 13 秒，2002（音樂製作：林強）

洪東祿 生於 1968 年台灣彰化，目前居住和工作於台南。1999 年獲邀參加第 48 屆威尼斯雙年展台灣館「意亂情迷─台灣藝術三線路」、義大利奇安地當代藝術節、法國阿爾攝影節，並受邀參加 2000 年「臺北雙年展」、西班牙「拱之大展」（2001）、韓國釜山雙年展（2003）、上海雙年展（2004），及首爾 Media Art 雙年展（2008）等。2002 年在臺北市立美術館「涅槃／Nirvana」個展，傳達脫離肉身知覺的絕妙境界、一個只能體驗卻無法言喻的超脫感受，結合了數位影像、動畫、互動式媒體、3D 立體物件與電子音樂來呈現。洪東祿為亞洲首位「ABSOLUT」冠名台灣藝術家，其作品為瑞典「ABSOLUT」美術館、美國丹佛當代美術館、韓國國立濟州當代美術館、台北市立美術館……等單位收藏。

王福瑞

聲碟

聲音裝置，2009

資訊爆炸時代的此刻，電腦硬碟幾乎化身為人腦的擴展，負擔人類的思考與記憶。透過網際網路高速流竄的資訊不斷儲存於電腦硬碟中。電腦是人類頭腦的延伸，硬碟則記錄人腦的思維活動。今天，電腦資料已成為人類生活不可或缺的一部分，不論任何原因使得硬碟資料遭受破壞，雖未造成肉體的傷害，卻使我們產生失去記憶、或腦部喪失功能般的創傷。

基於人對電腦的特殊情感，以及對電腦硬碟記憶破壞的失落感，〈聲碟〉於焉完成，抒發著對逝去記憶的捕捉與遺憾。這件作品是以麥克風與電腦硬碟音圈隨機不斷地中斷、並發出不同音量產生迴授（Feedback）的聲音裝置。倘若我們想像具象音樂是由無可計數的音符所組成，〈聲碟〉則是無數以聲音大小為層次的點狀聲音所組成，它像是我們數位時代高速大量資訊的流動，卻又以 0 與 1 簡單的形式所構成；大量隨機的點狀聲音，則對宏觀看似靜態而內在有無數點相流竄衍生的意像相呼應。（王福瑞）

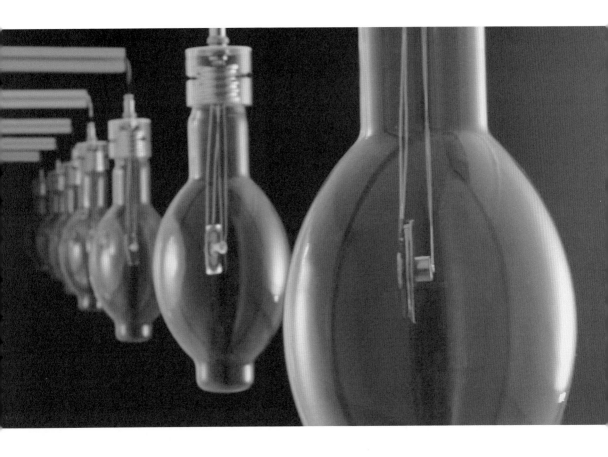

聲泡

聲音裝置，2008

〈聲泡〉是由麥克風與喇叭隨機發出不同音量迴授（feedback）的聲音裝置。由於在玻璃燈泡裡的小喇叭所發出來的聲音與小麥克風所收錄的音源是相同，在不斷的收音與擴音的循環迴路，產生共鳴迴授。藉由單晶片微處理器、數位電阻和繼電器，來控制迴授的音量，透過隨機亂數控制聲音的大小與中斷的頻率，產生如大自然昆蟲生物的發聲，玻璃燈泡有如發聲的共鳴載體，不同形狀載體有不同的聲音。過去人們經常運用聲音的高低來創作，在這作品只使用聲音的大小來創作，反而回歸自然的純樸。在這一個聲音不斷生成的迴圈中，中斷所造成聲音的消失，反而是新的聲音生成，有如太極中陰陽的循環生成演化。（王福瑞）

王福瑞　臺北藝術大學「藝術與科技中心」未來聲響實驗室主持人。主要專長為聲音藝術、互動藝術。1993 年成立台灣第一個實驗音樂廠牌和刊物「Noise」，2000 年加入「在地實驗」，是台灣媒體藝術發展中少數以團體實驗室方式進行數位藝術的實驗、實踐與探討的藝術家，是早期少數以即時互動為主的創作實驗團體，並推動「異響／Bias」聲音藝術展與「台北數位藝術獎」聲音藝術類別，將聲音藝術推展成國內數位藝術具有特色的領域。近年策展「台北數位藝術節」，2008 年起策劃「超響」聲音藝術展演，帶動國內新一波數位藝術發展。近十多年來一直致力於聲音藝術、數位藝術的創作與推廣。

黃大旺

攝影：黃宏錡；圖片提供：北師美術館

有聲塗鴉室

多媒體裝置，2014

關於有聲塗鴉的一些回憶

1994 年 11 月 24 日星期天下午（我不管怎樣就是記得），天氣陰寒，外面工地很吵。我百無聊賴之下拿起吉他彈一些東西。接著百無聊賴地拿起一捲錄音帶把這些聲音都錄下來。當時稱為 LUANTAN，也就是亂彈，美其名為有聲塗鴉或即興演奏，其實就是大量錄音的累積。後來的二十幾年間，不管是樂器還是錄音器材都有改變，即使未必是最入時進步的，共通與不變之處就是「把彈出來的東西錄下來」。（黃大旺）

黃大旺 高雄路竹人，1975 年生於台北市。上進補習班、建如補習班、國家補習班、淡江大學動漫社、電影社、日文系畢業，2004 年赴日本大阪進修，最終學歷 ECC 電腦專門學校數位影像創作課程（專門士）。2010 年返台後曾從事日中同步口譯與電腦動畫相關工作，後來以日中翻譯與口譯為主業。從 2003 年啟動的「黑狼那卡西」為最廣為人知的表演型態，以荒謬的身體劇場風格，在台灣的表演藝術場景中獨樹一格。此外也參加了電子音樂組合「梅斯卡林」、藍調吉他三重奏「強者無形」、長時間即興演奏集團「十八王公行孝團」、環境即興與音響拼貼組合「民国百年」、威力噪音組合「台北熱秋」等團體，並與海內外多位樂手、舞者、行為藝術家、劇場及電影導演合作，並不斷擴展表演領域。

陳懷恩

一台不能放映的放映機放映了不再放映的放映機

影音裝置，2014

本作品為「台灣新電影－音景調度計劃」之一

2013 年 1 月，美商八大電影公司暫停提供底片膠捲拷貝，這個舉動，似乎意味著人類電影的歷史正式地進入數位放映的時代。

諷刺的是，這個劇變，身為自許需要有豐富想像的電影工作的我，竟然無法預測，還浪漫地以為底片如黑膠唱片，即使它不被普遍需要，但會永遠存在。然而這個想像是無意義的，未來你用盡辦法拿不知哪來的底片拍了一部電影，如果想面對更多的觀眾，最終還是必須以數位放映的方式呈現。

天呀，我經歷過的時代結束了！

現在，我要用力記憶有關底片的一切：樣貌、味道……當然還有「聲響」，即使是曾經被靜謐的電影劇場阻絕的放映噪音，如今也成了這美好記憶的一部分！

睡了？！不，是沒事做的醒著
看著過去做過的事
現在，你的喜惡，已不關我的事
無法決定是否離去，總是眷戀
面對命運的變數
請容許我和同伴
聒譟地細數曾經吹捧過的……
也是榮耀！（陳懷恩、王耿瑜）

關於「台灣新電影－音景調度計劃」：
1982 年濫觴的台灣新電影，開創了「另一種電影」的影像美學，而 1988 年同步錄音的技術革新，更是將台灣電影推向國際影展的一臂助力。新電影在聲音語彙與節奏中，將多元族群的眾聲喧嘩、在地語言的鮮活交雜，反映在人物的日常生活語境，讓文學、電影和生活、歷史更加貼近，將時空的交錯性與影音結構的不確定性相互融合，對台灣社會的定位與啟發，讓電影不只是電影，更是影響眾人的文化精神與集體記憶。
「音景調度」乃伴隨著紀錄片《光陰的故事－台灣新電影》之完成所進行的計劃，企圖探索歷史音、記憶音、文化音、社會音及自然音，發現台灣新電影的另一種聲音表情。

陳懷恩　1982 年入行拍電影，做過場記、助導、副導、劇照、攝影，2007 年用底片拍了一部《練習曲》，目前持續創作中。

攝影：黃宏錡、湛文甫；圖片提供：北師美術館

展場掠影　高雄

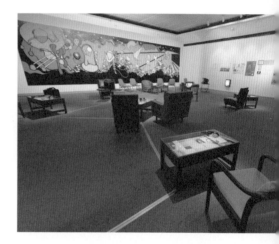

攝影：林宏龍、魏鎮中；圖片提供：高雄市立美術館

書後

用體制外觀點
看台灣體制外音樂 [1]

黃大旺（「造音翻土」參展藝術家）

在文章開頭先舉一個年輕時的經驗。自從國中三年級初次接觸水晶唱片發行的本土地下音樂（如陳明章、黑名單工作室、Double X 等）之後，便死纏爛打水晶唱片的辦公室不放，並向員工奉上自我滿足的錄音帶，說是自己音樂理念的完美呈現，最後自然沒有下落。水晶唱片以「索引音樂」的名義，在 1993 年推出了一張《愛死亞洲‧第一擊》，其中包括了濁水溪公社、張四十三、雷光夏等台北歌手樂團，以及香港的黑鳥、小鳥、Xper Xr. 等。其中又以開場的四三一歌劇團，在二十幾年後的今天仍給我最深的印象。他們歌曲中帶有的那種粗糙，堪與當時的濁水溪公社分庭抗禮；在濁水溪公社受到英美地下音樂或校園電台搖滾影響的同時（〈愛拚才會贏／爛芭樂〉的前奏酷似 Ramones 樂團的〈Do You Remember Rock'n'Roll Radio?〉），四三一則帶有更強的草根、土法煉鋼、乃至於天涯浪人的色彩。在此之外，以當時的生活環境與資源取得便利性，除了水晶與藍儂幾家廠牌的錄音帶（再加上稍晚出現的 TOWER、學院等幾家唱片行，以及相見恨晚的傳奇唱片行「當代樂集」）外，個人便很難再找到其他的「奇怪音樂」資源。

後來到了 1990 年代中期，開始透過幾家唱片行接觸一些「次分類」的音樂，這些音樂多半依附於古典、民族音樂等主類型下，具有典範與傳承性的音樂：其中一種是音樂類型的傳承，比如說巴洛克、德奧系、浪漫派、佛拉明哥……之類，另一種是音樂精神的傳承，類似造反精神（搖滾樂的中心思想，不要懷疑，就是殺父弒母）或人生廢業（也不要懷疑，人生沒有挫折與低潮，無法成就流傳千古的創作）等「恆久的價值」。其中後者絕對不是人生「正確」、「適當」的價值觀，卻是難以透過家庭或學校教育「矯正」的根性。許多人即使擁有相當程度的社經地位，仍留存有相當程度的根性，並以自己的社經地位與秀異意識完美地掩護這些根性，並有意無意放縱自己的下一代延續

自己的任性。「不正確」、「不適當」價值觀的另一種面向，則傾向一種知其不可而為之，「雖千萬人而吾往矣」的獨立精神。本文要說的不是音樂中的「反叛」，而是「樸拙」的精神傳承。

這種「樸拙」最明顯的幾個例子，包括了五音不全的「自稱女高音」珍金斯（Florence Foster Jenkins, 1868~1944），「超越披頭四」的素人姐妹車庫搖滾樂團 The Shaggs，乃至於被美國搖滾樂界視為傳奇的宅錄音樂家丹尼爾·莊斯頓（Daniel Johnston）。他們絕對沒有過人的音樂才能，但是一出手往往跌破眾人眼鏡。

珍金斯繼承了父親的遺產後，便沒有人能阻擋她的音樂之路。她的歌喉完全沒有音階可言，眾人卻顧忌其鉅富，只敢暗地譏笑或是委婉地挖苦；晚年她更帶著自己的專屬鋼琴伴奏與鼓掌部隊，包下卡內基音樂廳舉辦獨唱會，一般民眾為了滿足獵奇心理，甚至競相搶購門票。珍金斯單純地認為自己是全世界最完美的歌手，絲毫不把樂評人與愛樂者的冷嘲熱諷放在眼裡。身後重發之專輯，更被視為獵奇音樂中的金字塔。

橫跨現代音樂領域的已故搖滾鬼才查帕（Frank Zappa），於 1970 年代初期應邀參加一個電視綜藝節目特別來賓，看完 The Shaggs 演出後，會用「超越披頭四」賞識這支素人姐妹樂隊，也是因為她們在樂團的編制下，完全搖不起、滾不動，拖拍走音與兒歌般的旋律，直使聽者停止思考，不知從何開始，也不知從何結束。後來以詭異噪音搖滾享譽西方的日本樂團 Boredoms 主唱山塚 EYE，也曾在一次訪問中表示：「I hate rock. Hate rock. Hate rock. I love The Shaggs.」

莊斯頓罹患一種腦部發育障礙（一說為日後罹患躁鬱症的遠因），心智停留在兒童期。在現實生活的不順遂與缺乏自理能力之餘，與父母同住的他，人生只剩下在凌亂不堪的地下室臥房中不斷錄音與塗鴉。某次二十世紀最後搖滾傳奇「超脫」樂團主唱 Kurt Cobain 在公開場合穿著他最喜愛的莊式塗鴉 T 恤，引起社會上對莊斯頓更大的關注，

書後

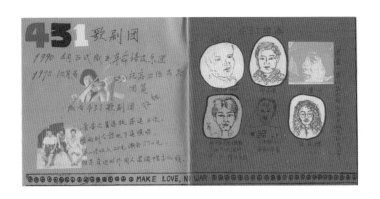

「四三一歌劇團」於《愛死亞洲》合輯內頁，1993。（出版：水晶唱片）

並使他從臥室中的自閉男一躍成為另一搖滾傳奇，不僅有人為他拍攝紀錄片《The Devil and Daniel Johnston》（2005，台譯為《魔鬼詩篇》），也有許多西方搖滾樂手毫不掩飾對他的傾慕，乃至推出翻唱合輯向他致敬。

這三組樂手在音樂語彙上的「樸拙」，毋寧是他們最大的武器。或許他們難脫離既有音樂類型的影響，如珍金斯酷愛華格納樂劇、The Shaggs 成長過程中愛聽的 1950、1960 年代初期搖滾，或是披頭四的旋律之於莊斯頓；他們產出的創作，即使被主流市場棄如敝屣，在枱面下得到的支持，即使在網際網路發達之前，都已超乎吾人想像。

那麼台灣既然有類似吳李玉哥（1901～1991）或洪通（1920～1987）之輩，脫離中西美學體制的素人畫家，近年也有如侯俊明或妙工俊陽等，即使受過專業訓練，仍能在懷舊與樸拙間夾雜放浪不羈個人特色的藝術創作者，在音樂上是否存在著體制外音樂的代表？

在 2014 年 2 至 4 月於台北；6 至 9 月於高雄展出的「造音翻土」影音文件展（何東洪、鄭慧華、羅悅全聯合策展）中，陳列出許多珍貴的歷史文獻，並且有部分已經進展至非音樂乃至噪音的聆聽，以及透過 1990 年代的地下刊物文化對照地下音樂的場景。我們可以聽見許多非主流音樂創作，在本質上仍受美國流行音樂的影響。其中少數例外之一，為「零與聲音解放組織」。他們自從創團以來就沒想要創作音樂，去熱音社的活動或「青春之星」之類的音樂比賽，也都被視為鬧場。自資發行的唯一實體專輯（1994），更極端地把樂理、美學，甚至是節奏、旋律與和聲對位完全捨棄，在一張專輯中，勇於挑戰禁忌地放入大量非音樂元素，構成他們的「曲目」。這些比搖滾樂更少樣式，卻更多反叛的曲子，由於在島內並無前例可循，便順理成章地成為一種異於陳達或楊秀卿那種口傳民謠吟唱，卻還是具有強烈台灣風土特色的「體制外音樂」樣式。縱使二十年來錄音技術更加進步，樂器也更易於入手（當時上萬美元的電子樂器，如今可以數十至數百美元的數位音源取代），然而鮮少有聽不出既有典範痕跡的錄音作品。金屬、嘻哈、饒舌、炫技派、電音、叛客、數學系、花草、後搖、都會民謠、跨界音樂，乃至原住民歌謠，都還是帶著濃濃的既成音樂語法構造，尤其是美國流行音樂的影響。悅耳、固守類型典範（在此也把「跨界」當成一種類型）成為市場成功的關鍵，非意圖性的噪音都被排除在作品之外。

四十多年前，台灣開始有許常惠、史惟亮等學院派的音樂學者，由於旅歐留學期間受到巴爾托克（Bartók Béla, 1881-1945）與高大宜（Kodály Zoltán, 1882-1967）兩位匈牙利作曲家的感召，歸國後決定離開台北，到偏遠地區進行民間音樂採集，後來卻發生過為了「歪歌」（將文夏等人填詞的日語歌曲或上海流行歌套上黃色歌詞）與「錯誤的樂器彈法」（如把吉他當成古箏放在桌上彈，或是把日式房屋中廢棄已久的日本箏

直立起來當豎琴彈奏）應不應該納入民歌採集範圍而發生爭執的事件。在這樣的取捨之間，藏在偏鄉的「體制外音樂」可說是毫無發展空間。除了台語歌手劉福助在無線電視台或錄影帶歌廳秀中夾帶演唱，以及夜市通路的零售錄音帶之外，幾乎可說要等到 1992 年水晶唱片《來自台灣底層的聲音》開始的一系列鄉土採集推出之後，一些瀕絕底層歌謠才得以重見天日（而後又被遺忘，如桃園文昌公園的相褒或台南市的酒家歪歌）。

1950 年代以來的台灣一般年輕人，除了小時候被父母逼著學小提琴與鋼琴的都市菁英子弟以外，通常只能等考上高中甚至大學以後，才能接觸樂器；而到時候想玩音樂的人，通常只有木吉他可以抱、口琴可以吹。現在台灣的聽眾、音樂文字工作者，乃至創作演奏者間，透過網路的發達，在音樂的訊息感度上，已經漸漸與時代乃至於其他國家的品味同步；那些在救國團團康活動中度過青春的「校園民歌世代」成家後生下之「好樂迪世代」子女，一方面在無憂無慮下長大，並接觸各式各樣的西洋音樂，長大後也紛紛與同學或網友組成樂團，從熱音社成果發表會踏進屈指可數的現場展演空間；在所謂「台灣樂團潮」的當下，幾支只用吉他刷 C 與 F 和弦的後搖滾樂團，在音樂性社群網站上，廣受大學生與社會新鮮人好評，並陸陸續續發表新專輯，成為台搖的一種主要特色。只是對於那些聚光燈外另闢蹊徑、難以依循體制詞條分類的「體制外音樂」，又會用什麼觀點看待？

書後

1 本文原載於《今藝術》264 期，2014。

造音容易，翻土困難

黃孫權（「造音翻土」展覽顧問）

書後

大眾文化（popular culture）是權力干預文化的鬥爭基地之一，無論是反對的還是贊成的，總是鬥爭中輸贏的關鍵。大眾文化是同意或反抗的競技場。它在一定程度上是霸權（hegemony）興起和保衛領地。大眾文化不是社會主義（一種社會主義者文化）——儘管可能有簡單的表現，但決非已經構成，但大眾文化是社會主義有可能被建構之處。這就是大眾文化的重要性，否則，告訴你實話，我才懶得理它。

——勞倫斯 · 葛羅斯伯格（Lawrence Grossberg）

由何東洪、羅悅全和鄭慧華為主要策展人所策劃的「造音翻土」展覽內容集結出書了。展覽幾乎觸及了台灣近幾十年音樂之政治社會脈絡，說「幾乎」，是因為沒有任何研究展覽是全面的，可以統攝真實的歷史。換句話說，展覽並非有關音樂的歷史，它就是音樂歷史的一部份，展覽不是歷史的再現，而是建構檔案，建構一頁新的政治社會歷史化的音樂文化，在無限開放的歷史活頁夾中添上一筆資料，讓歷史恢復活力與爭議。現在此書的出版，則可視為音樂歷史（展覽）的歷史，是其評註與補充，連結了抽象難以描述的音樂聆聽經驗及支撐其發生的社會構造。

很多時候，音樂是最佳配角，是藝術類別中唯一可以「不專心」的形式，在日常生活、工作與休閒裡，音樂總無形伴隨著，於是它擁有巧妙的能力喚起特定時間記憶與空間感，產生似曾相識的溫暖或惆悵；有些時候，音樂是最佳主角，適切地回應了社會急遽的需求，正因為此，音樂論述如何重啟當今被偏廢的社會主義觀點與民眾集體性面貌才顯得意義非凡。音樂永遠是霸權鬥爭的場域，是流行與另翼、主流與抵抗、漢人與原住民、獨立與實驗、搖滾與噪音、政治正確與政治不正確、大眾與菁英、男人與女人，多種力量之競逐。猶如此書內容所展開的那樣：我們藉由音樂論述來投資我們的聆聽經驗，界定了自身音樂類型的範疇與規律，當音樂論述多元導致音樂真確性破產時，聆聽經驗與類型界線就不復高低，剩下的就是選擇，與選擇口味背後的資本邏輯。

在《造音翻土》中，由策展團隊辛苦重建歷史文件與分斷觀點使得台灣有機會回顧各種造音的形式與社會動力，是極為珍貴且不易的工作。但在人力、時間、經費都有限制的狀況下，展覽敘事對於現今主流音樂（真正面向大眾與社會主義的）則未有著墨，未去正視、分析如周杰倫、蔡依林、江蕙、廣嗨電音等等當今「主流音樂」的動員力量，而將大部分研究和關注投於非主流音樂、實驗聲響之上。即使努力檢視了冷戰、戒嚴歷史對於台灣現今聲響／音樂環境的影響，但尚未深刻分析冷戰結構裡西方搖滾獨立音樂帶有西方性「自由」之危險性，重新思考左翼所應採取的戰鬥方式，這些應該是「造音翻土」之後要繼續往前推進的積極面向。之所以如此側重於「非主流／另翼」的分析，乃出自於吾輩面對主流音樂論述的洗腦而採取的抗抵姿態，但也不應停留在「主流 vs. 非主流」，或由於對造音的基進期許而導致的「偏好」，錯失檢視音樂論述被化約成典型之政治與歷史因素，而滿足於主流論述與主流的批判論述的二分而不自覺。總之，造音容易，翻土困難。

如此一來，更顯得此書重要。作為音樂歷史的歷史，此書不但回顧了重要歷史階段之社會／音樂論述，重建其中聲景，在同一時間——讀者翻閱此書的過程應有此感——它強迫你承認你所鍾愛的音樂感動並沒有普遍性。不要誤會，這是件好事，甚至是此書最大的貢獻。猶如文學理論對於文學的破壞性一樣。音樂論述的目的從來不在於拯救音樂，指導音樂好壞，相反的，它常常埋葬聆聽者從音樂得到的感動，強迫音樂感受臣服於枯燥的某種批評範式之下。若有一本書可以解放音樂普同感，將音樂從個人的聆聽投資與偏好中拯救出來，放棄搖滾改變世界的大夢，讓音樂以其自身的熱情、活力、緊迫感朝我們而來，好似我們從未聽聞，新鮮地令我們無所適從，我們才有機會邁向翻土的第一步。

泰瑞・伊格頓（Terry Eagleton）在《文學理論導論》一書結尾曾說過一個比喻：「我們知道獅子比馴獅者強壯，馴獅者也同樣知道。問題是，獅子不知道。文學的死亡或許有助於獅子的覺醒，這不是件不可能的事。」謹以此，獻給勞苦功高的策展團隊，還有本書的所有作者。

致謝

我們要特別對下列個人、機構與團體致上誠摯的感謝，
因為他們的慷慨支持與協助，使得本展及本專書得以順利完成。

DJ @l、DJ @llen、Jimmy Chen、Victor Cheng、Dizzy Ha、Jason Lee、Monbaza、
Kaoru 、Mondo Wang、Rainbowchild、王耿瑜、王智章、王福瑞、王墨林、王櫻芬、瓦
旦塢瑪、任將達、朱約信、江育達、何穎怡、吳中銘、吳中煒、吳幸夫、吳逸文、吳道雄、
李家麟（Captain Lee）、李旭彬、李晏禎、林木材、林生祥、林良哲、林其蔚、林南森、
林崇予、林逸心、姚大鈞、姚瑞中、柯仁堅、洪少飛、美樂、范巽綠、凌威、孫松榮、徐
睿楷（Eric Scheihagen）、馬世芳、高子衿、張又升、張世倫、張育章、張釗維、張照堂、
張賜福、章永華、許俊雄、許恆維、許國隆（苦桑）、連慧玲、陳又維、陳泊文、陳芯宜、
陳品方、陳柏偉、陳家強、陳德政、陸君萍、黃文浩、黃明川、楊祖珺、楊惠雯、葉慧雯、
趙一豪、劉子誠、劉行一、劉柏利、劉國滄、蔡爸、蔡政忠、蔡家榛、蔡海恩、蔣慧仙、
鄭鏗彰、應蔚民、謝仲其、鍾永豐、簡妙如、蟲、羅文岑、羅頌策

機構團體：StreetVoice街聲、大大樹音樂圖像、世新大學台灣立報社、臺大數位人文研究中心、
台北數位藝術中心、地下社會、洪建全教育文化基金會、美濃愛鄉協進會、風潮音樂、
振聲唱片、國立傳統藝術中心、黑手那卡西工人樂隊、高雄奧斯卡戲院、綠色小組

以及所有提供展品、出版內容相關材料的樂手及文化工作者

造音翻土——戰後台灣聲響文化的探索
ALTERing NATIVism — Sound Cultures in Post-War Taiwan

展覽

財團法人國家文化藝術基金會 2012 視覺藝術策展專案

聯合主辦
立方計劃空間、國立台北教育大學北師美術館（台北場 2014.2.22 ～ 4.20）
立方計劃空間、高雄市立美術館（高雄場 2014.6.7 ～ 9.14）

協辦
靜宜大學台灣文學系、打開聯合

策展人｜何東洪、鄭慧華、羅悅全
協力策展人｜范揚坤、游崴、黃國超、鍾仁嫻
展覽研究顧問｜黃孫權
地下社會聆聽區設計觀念｜劉國滄
研究協力｜王淳眉
專案執行｜王萱、林怡君、梁以妮、董淑婷
展場設計｜懋
展覽技術｜藝術戰爭公司
平面美術設計｜ Waterfall ∕ hiwaterfall.com
翻譯｜米傑富、張至維、陳靜文

媒體協力｜典藏今藝術、破報、藝術家
贊助｜ Epson 3LCD 、山藝術文教基金會、新竹物流、聲海 Sennheiser（耳機獨家贊助）

國家圖書館出版品預行編目（CIP）資料

造音翻土：戰後臺灣聲響文化的探索／羅悅全主編. -- 初版.
-- 新北市：遠足文化；臺北市：立方文化, 2015.05
　面；　公分 . -- (藝臺灣；1)
ISBN 978-986-5787-85-1（平裝）

1. 音樂史 2. 視覺藝術 3. 作品集 4. 臺灣

910.933 104004686

專書

行政院文化部「編輯力出版企畫補助」

策劃、主編｜羅悅全
編輯委員｜何東洪、鄭慧華、羅悅全
執行編輯｜王萱
專文作者｜王淳眉、丘延亮、何東洪、何穎怡、林其蔚、范揚坤、徐睿楷（Eric Scheihagen）、馬世芳、張又升、張照堂、張鐵志、陳柏偉、陳界仁、吳牧青、游崴、馮馨、黃大旺、黃孫權、黃國超、葉杏柔、劉雅芳、澎葉生（Yannick Dauby）、鄭慧華、鍾仁嫻、鍾永豐、羅悅全（依姓氏筆劃排列）
美術設計｜Waterfall／hiwaterfall.com
智慧財產權顧問｜時代法律事務所　林逸心

贊助｜陳泊文

聯合出版

遠足文化事業股份有限公司
社長｜郭重興
發行人兼出版總監｜曾大福
責任編輯｜龍傑娣
行銷企劃｜洪仔青
電話｜02-22181417
傳真｜02-86671891
客服專線｜0800-221-029
電子信箱｜service@sinobooks.com.tw
官方網站｜http://www.bookrep.com.tw
法律顧問｜華洋國際專利商標事務所　蘇文生律師

立方文化有限公司／立方計劃空間
負責人｜鄭慧華
地址｜台北市羅斯福路四段 136 巷 1 弄 13 號 2 樓
電話‧傳真｜02-23689418
電子信箱｜info@thecube.tw
官方網站｜http://thecubespace.com

印刷｜凱林彩印股份有限公司
發行｜遠足文化事業股份有限公司

初版｜2015 年 5 月
二版 5 刷｜2020 年 9 月
定價｜500
ISBN｜978-986-5787-85-1

ALTERing NATIVism — Sound Cultures in Post-War Taiwan

Organizer: TheCube Project Space
Chief Editor: Jeph Lo
Editorial Committee: Amy Cheng, Tung-Hung Ho, Jeph Lo

There has been a paucity of thorough discussion on Taiwan's postwar sound cultures. What we have nowadays is only biased coverage in favor of specific issues. After years of research and fieldwork, the team curated an exhibition in 2014 on the oral history, primary sources, photographs, and historical materials regarding the landmarks and movements in the development of Taiwan's sound cultures. In 2015, the team took a step further to invite renowned writers, scholars, composers, curators, and artists to contribute to this book, in which they collectively trace and represent the trajectory and context of Taiwan's postwar sound making movement.

By virtue of "sound making," this book transcends the analytic barriers set by the category of music, be it pop, electronic, folk, rock, or even experimental. By closely re-listening within different contexts, this book investigates the cultural and political significance of "sound makers" as they crossed swords with authority, and thereby evaded, negotiated, resisted, or subverted sound discipline. The term "altering nativism" refers to rediscovering and collating the traces of Taiwan's sound "localization," from which we may reconsider its possibility to be transformed again by "sound making."

All the contributors to this book have long experience as cultural practitioners in this field. Chao-Tang Chang, Yang-Kun Fan, Tung-Hung Ho, Yingi Ho, Sun-Quan Huang, Yueh-Chuan Lo, and Shih-Fang Ma are all prominent figures who undertake pioneering efforts to complete this book. The thematic articles and interview transcripts in this book run in concert with the brief introductions to the figures, events, repertoires, and albums they mentioned. Besides, the artists interweave the images of their magnum opuses in the pages, reviving the Zeitgeist on paper.

Co-published by

Walkers Cultural Enterprise Ltd.
Tel: 02-22181417
Fax: 02-86671891
service@sinobooks.com.tw
http://www.bookrep.com.tw

TheCube Cultural Co., Ltd.
2F, No. 13, Aly. 1. Lane 136, Sec. 4, Roosevelt Rd. Taipei Taiwan
Tel/Fax: 02-23689418
info@thecube.tw
http://thecubespace.com

First edition, 2015

This book receives subsidy from Ministry of Culture, the Republic of China(Taiwan).

ISBN 978-986-5787-85-1
CIP 910.933